革命的身体

重新认识现当代中国舞蹈文化

[美] 魏美玲 著　李红梅 译

REVOLUTIONARY

Emily Wilcox

BODIES

Chinese Dance and the
Socialist Legacy

复旦大学出版社

献给我的舞蹈老师们

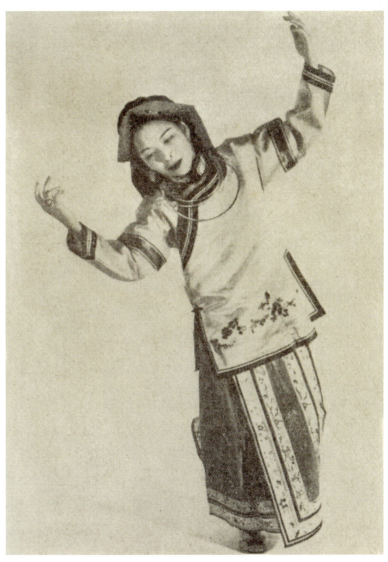

图 1 舞蹈《嘉戎酒会》中的戴爱莲。发表于《艺文画报》1947 年第 5 期: 5。摄影者不详。复印提供方为上海图书馆全国报刊索引（CNBKSY）民国时期期刊全文数据库（1911—1949）。

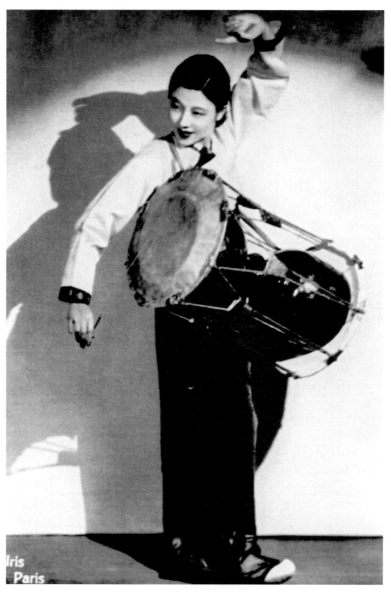

图 2　舞蹈《长鼓舞》中的崔承喜。摄影者：巴黎依瑞斯摄影棚。图片再版许可来自斯琴塔日哈个人收藏。

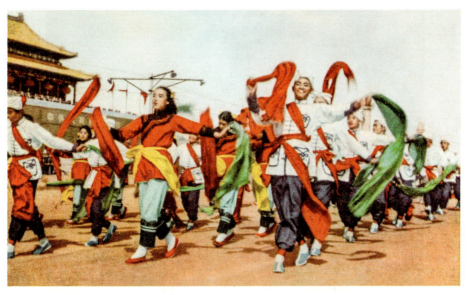

图 3 国庆大游行中的新秧歌队。图片发表于《人民画报》1950 年第 1 期。摄影者不详。图片由中国专题图库提供。

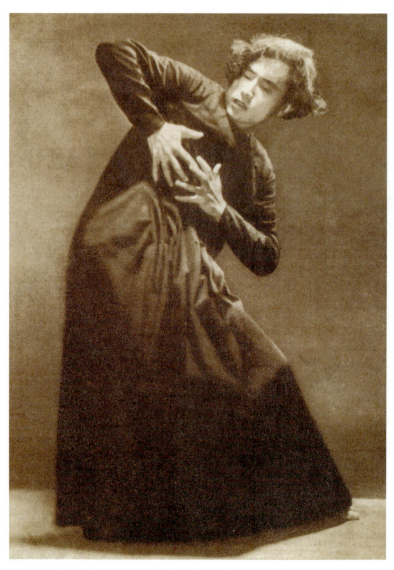

图4 《送葬曲》中的吴晓邦,发表于《时代》1935年第6期:12。摄影者:万氏。复印提供方为上海图书馆全国报刊索引(CNBKSY)民国时期期刊全文数据库(1911—1949)。

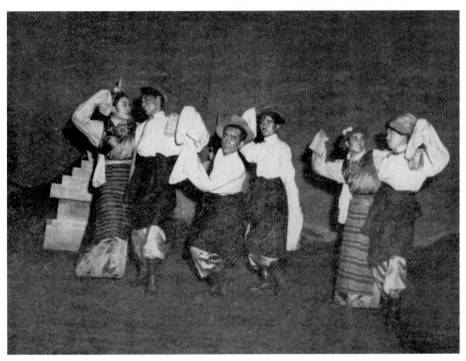

图 5 藏族学生表演戴爱莲的作品《巴安弦子》。发表于《今日画刊》1946 年第 2 期：3。摄影者不详。复印提供方为上海图书馆全国报刊索引（CNBKSY）民国时期期刊全文数据库（1911—1949）。

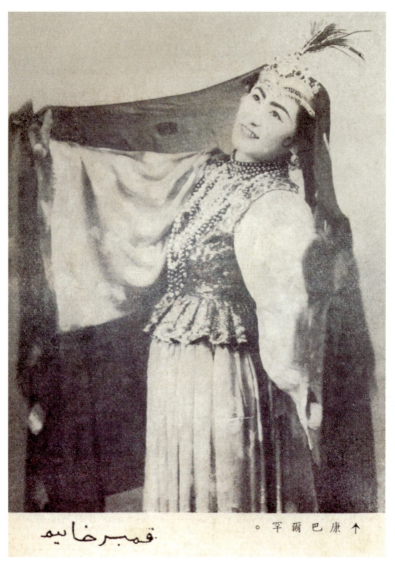

图 6 新疆青年歌舞团巡演中的康巴尔汗·艾买提。发表于《艺文画报》1947 年第 5 期：2。摄影者：朗静山等。复印提供方为全国报刊索引（CNBKSY）民国时期期刊全文数据库（1911—1949）。

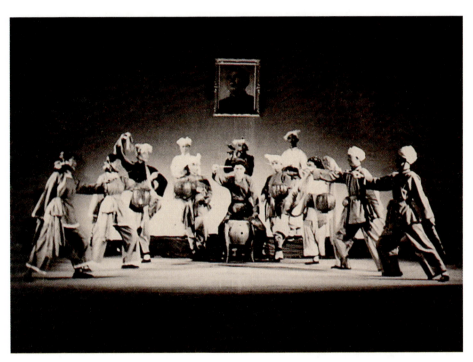

图 7 《人民胜利万岁》,1949 年。摄影者不详。复制许可来自张苛个人收藏。

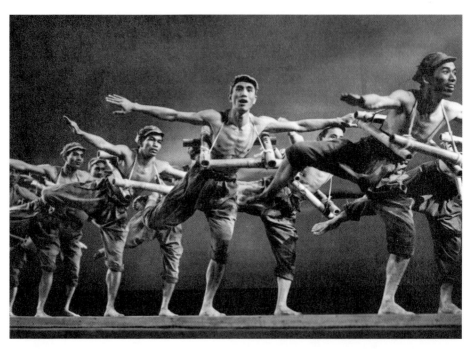

图 8 《乘风破浪解放海南》。发表于《人民画报》1950 年第 6 期:37。摄影者不详。图片由中国专题图库提供。

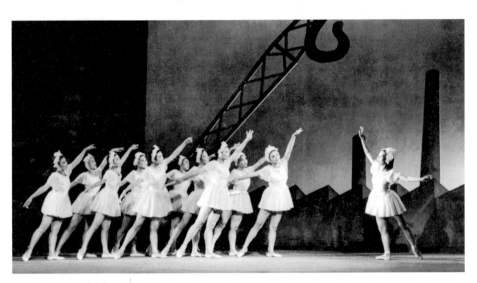

图 9 《和平鸽》中的戴爱莲及群舞。发表于《人民画报》1950 年第 6 期:38。摄影者:吴寅伯、夏禹卿。图片由中国专题图库提供。

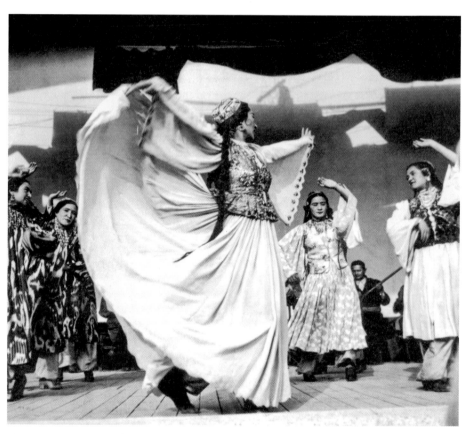

图10 西北民族文工团在北京巡演中的康巴尔汗及舞团成员。发表于《人民画报》1950年第5期：37。摄影者：陈正青等。图片由中国专题图库提供。

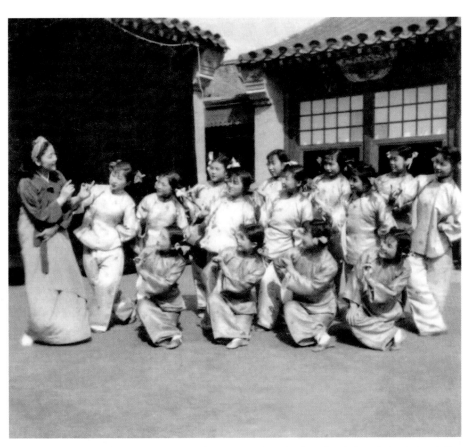

图11 1952年在中央戏剧学院的崔承喜和学生们。摄影者不详。复制许可来自斯琴塔日哈个人收藏。

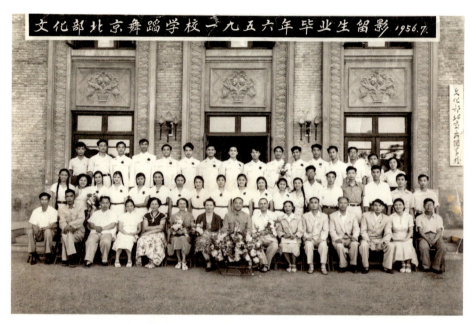

图12　1956年北京舞蹈学校毕业生和教师。摄影者不详。复制许可来自斯琴塔日哈私人收藏。

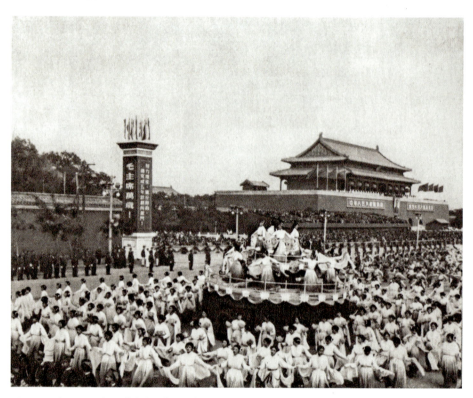

图13　国庆大游行中的《荷花舞》。发表于《人民画报》1955年第10期：3。摄影者：袁芬。图片由中国专题图库提供。

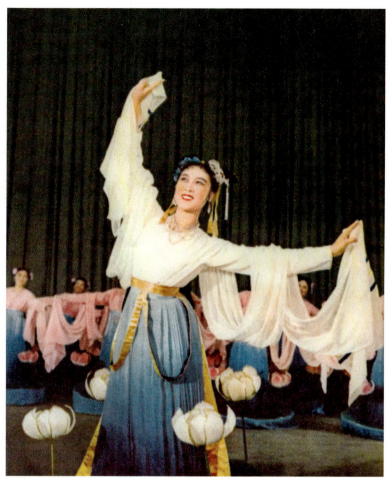

图 14 《荷花舞》在加拿大、哥伦比亚、古巴和委内瑞拉巡演。发表于 1960 年的中国艺术团表演节目单。摄影者不详。图片来自密歇根大学东亚图书馆中国舞蹈馆藏。

图 15 中央实验歌剧院舞蹈队在训练。发表于《人民画报》1953 年第 8 期: 36。摄影者: 黄鸿辉和胡颂嘉。图片由中国专题图库提供。

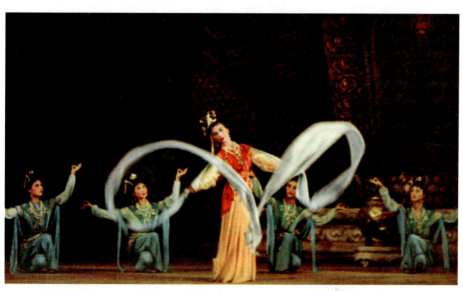

图 16 《宝莲灯》中的赵青及演员们。发表于《人民画报》1962 年第 5 期：27。摄影者：王复遵。图片由中国专题图库提供。

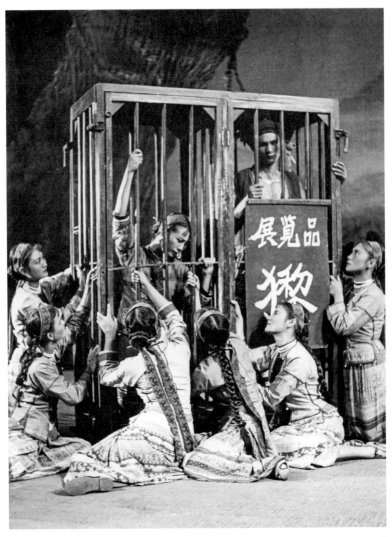

图 17 《五朵红云》中的王珊与舞团演员。发表于《五朵红云：四幕七场舞剧》（上海文艺出版社，1963 年），书后所附资料。图片提供者查安滨，来自查烈私人收藏。

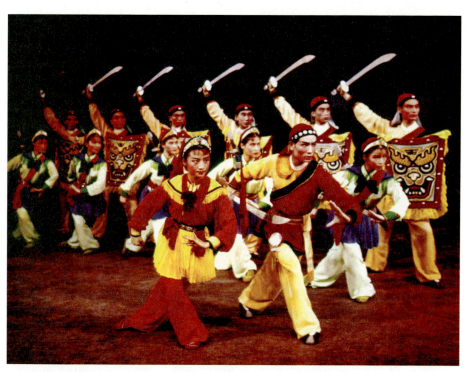

图 18 《小刀会》中的舒巧和舞团成员。发表于《人民画报》1960 年第 16 期:24。摄影者:吴寅伯。图片由中国专题图库提供。

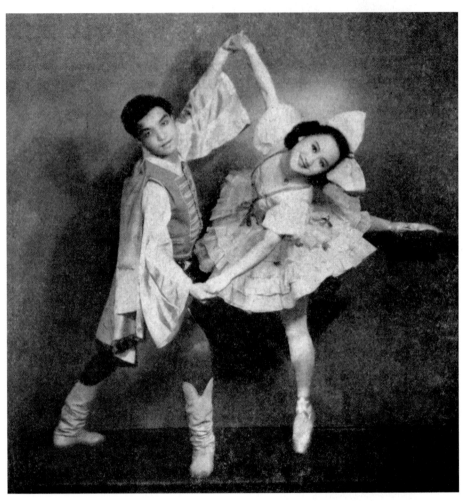

图 19 《葛蓓莉亚》中的胡蓉蓉。发表于《环球》1949 年第 39 期。摄影者：光艺。复印提供方为上海图书馆全国报刊索引（CNBKSY）民国时期期刊全文数据库（1911—1949）。

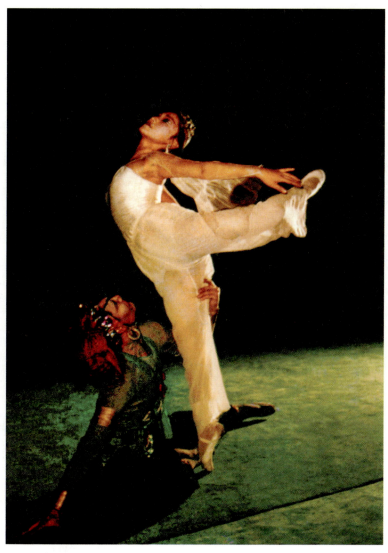

图 20 《鱼美人》中的陈爱莲与舞团演员。发表于《人民画报》1960 年第 1 期: 26。摄影者: 吴寅伯。图片由中国专题图库提供。

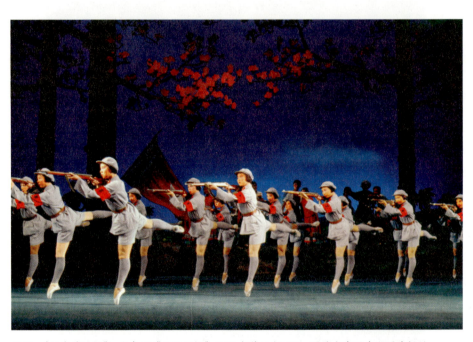

图 21 《红色娘子军》。发表于《人民画报》1965 年第 5 期：22。图片由中国专题图库提供。

图 22 《雀之灵》中的杨丽萍，1997 年。摄影者：叶进。图片使用经叶进私人收藏许可。

图 23　带传统竹制框架鸟尾和翅膀道具表演的孔雀舞。发表于《人民画报》1954 年第 3 期：15。摄影者不详。图片由中国专题图库提供。

图 24 《召树屯与南吾罗腊》中的刀美兰与舞团成员。发表于《舞蹈丛刊》1957年第1期:前言。摄影者不详。图片来自密歇根大学东亚图书馆中国舞蹈馆藏。

图 25 敦煌博物馆重修第45号莫高窟,中国敦煌,2016年。摄影者:丹·朗德伯格。

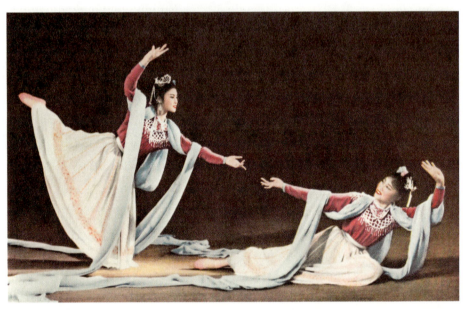

图 26 《飞天》。发表于《中国民间舞蹈图片选集》(上海人民美术出版社,1957 年)。摄影者不详。图片来自密歇根大学东亚图书馆中国舞蹈馆藏。

图27　2014年《中国好舞蹈》中表演塔吉克族舞蹈的古丽米娜·麦麦提。摄影者不详。图片使用经古丽米娜·麦麦提私人收藏许可。

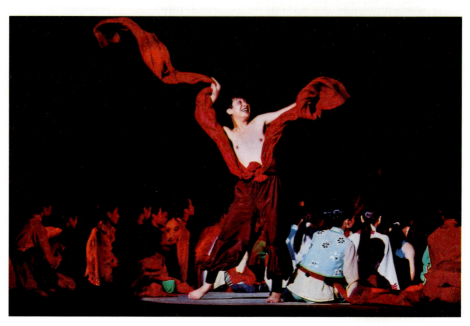

图 28 《大地之舞》的开场舞蹈,2004 年。摄影者:叶进。图片使用经叶进私人收藏许可。

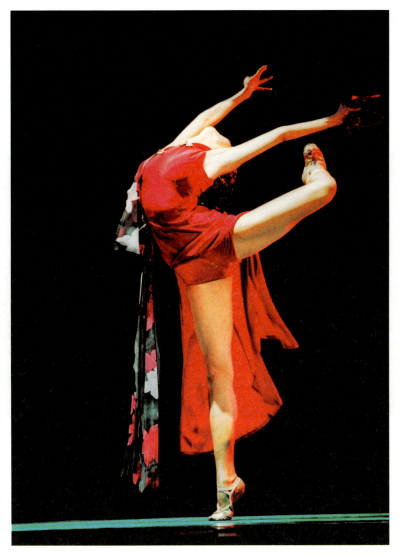

图29 《胭脂扣》中的刘岩,2002年。摄影者:叶进。图片使用经叶进个人收藏许可。

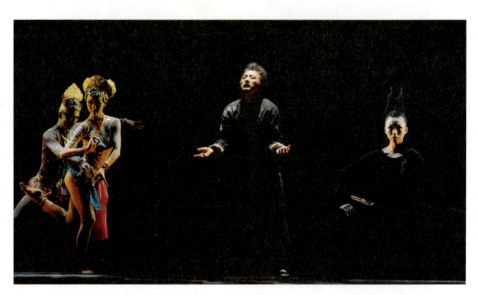

图 30 《肥唐瘦宋》中的张云峰与其他演员。摄影者：叶进。图片使用经叶进私人收藏许可。

目 录

001　图片及影像资料列表
001　致　谢

001　引　言　中国舞的定位：特定地方、历史与风格中的身体
013　第一章　从特立尼达到北京：戴爱莲与中国舞的开端
053　第二章　形式探索：新中国早期舞蹈创作
085　第三章　表现社会主义国家：中国舞的黄金时代
127　第四章　内部"叛逆"：革命芭蕾舞剧的语境分析
167　第五章　中国舞的回归：改革开放时代的社会主义延续
199　第六章　继承社会主义传统：21世纪的中国舞

230　注释及参考文献

图片及影像资料列表

图片

1. 戴爱莲演出照
2. 崔承喜演出照
3. 国庆大游行中新秧歌舞蹈照片
4. 吴晓邦演出照
5. 《巴安弦子》剧照
6. 康巴尔汗·艾买提演出照
7. 《人民胜利万岁》剧照
8. 《乘风破浪解放海南》剧照
9. 《和平鸽》剧照
10. 西北民族文工团巡演中康巴尔汗·艾买提演出照
11. 崔承喜与中央戏剧学院学生合影
12. 北京舞蹈学校毕业生与教师合影
13. 国庆大游行中的《荷花舞》剧照
14. 中国艺术团巡演中的《荷花舞》剧照
15. 中央实验歌剧院舞蹈队训练照

16.《宝莲灯》剧照

17.《五朵红云》剧照

18.《小刀会》剧照

19. 胡蓉蓉演出照

20.《鱼美人》剧照

21.《红色娘子军》剧照

22. 杨丽萍演出照

23. 采用传统道具表演的孔雀舞演出照

24.《召树屯与南吾罗腊》剧照

25. 重修敦煌莫高窟照片

26.《飞天》剧照

27. 古丽米娜·麦麦提演出照

28.《大地之舞》剧照

29.《胭脂扣》剧照

30.《肥唐瘦宋》剧照

影像资料

1.《哑子背疯》片段

2.《瑶人之鼓》片段

3.《盘子舞》片段

4.《红绸舞》片段

5.《走雨》片段

6.《草原上的热巴》

7.《宝莲灯》片段

8.《五朵红云》片段

9.《小刀会》片段

10.《春江花月夜》片段

11.《怒火在燃烧》片段

12.《女民兵》片段

13.《葵花向太阳》片段

14.《雀之灵》片段

15.《孔雀公主》片段

16.《丝路花雨》片段

17.《铃铛少女》片段

18.《胭脂扣》片段

19.《肥唐瘦宋》片段

致 谢

我于 2002 年首次访华时，还只是一名爱好舞蹈的本科生，随哈佛大学国标舞队来华巡演。非常感激巡演组织者王先生（James Wang）和演出赞助单位美中媒体与出版协会，正是这两周的巡演打开了我的视野，让我迈入中国的舞蹈世界。在哈佛大学，我受教于数位导师，有著名人类学家亚瑟·克莱恩曼和迈克尔·赫兹菲尔德教授，还有我的舞蹈民族志研究领路人、表演学专家黛博拉·福斯特教授。哈佛-剑桥基金会颁发的 2003—2004 年度约翰·艾略特奖学金资助我在剑桥大学学习了一年的历史研究方法，指导教师是科学历史学家安德鲁·坎宁汉和西蒙·斯凯孚教授。从 2005 年至 2008 年，我在普林斯顿暑期北京中文培训班和清华大学 IUP 中文中心学习，受益匪浅，这要感谢加州大学伯克利中国研究中心、加州大学伯克利人类学系、美国教育部外语与区域研究项目以及布莱克摩尔与弗里曼基金会的慷慨资助。在北京生活的这段时间里，我还有幸学习了中国舞，这要感谢北京雷动天下现代舞团舞蹈中心所做的社区推广活动。在我的老师王镯桡和陈捷的鼓励下，我踏上了了解中国舞的征程。

从 2008 年至 2009 年，我有幸来到中国顶级舞蹈专业学府北京舞蹈学院，以访学研究生的身份在此学习了三个学期，奖学金来自慷慨的富布赖特项目与加州大学环太平洋研究项目，这一经历也为我撰写博士论文打下了基础。由衷地感激北京舞蹈学院的领导和老师们，因为他们支持了我的学习申请，我才得到这个千载难逢的与中国最优秀舞蹈专业学

生同窗学习的机会。千言万语也难表达我对北京舞蹈学院许多教授的感激之情，他们所教授的课程从各个不同角度为本书播撒下种子，这些老师中有教我水袖的邵未秋老师、教我剑舞的张军老师、教我徒手身韵的苏娅老师、教我敦煌舞蹈的贺燕云老师、教我维吾尔族和汉族民间舞及中国民族民间舞教学法的贾美娜老师、教我中国古典舞教学法的熊家泰老师、教我汉唐中国古典舞史论的杜乐老师、教我中国舞基训的杨欧老师、教我舞蹈教学法理论的吕艺生老师、教我戏曲史论的李杰明老师和教我舞蹈批评的许锐老师。还有一些老师在此期间和之后也在中国舞训练方面给予我非常宝贵的指导，他们是汉唐中国古典舞老师陈捷、蒙古舞老师苏荣娜和吴丹、剑舞老师梁玉剑、朝鲜族舞老师李美、傣族舞和藏族舞老师王杰以及山东胶州秧歌和朝鲜族舞老师金妮。

在北京舞蹈学院学习期间，我做过短期的田野调查，考察了北京、重庆、福建、广东、内蒙古、辽宁、陕西、山东、四川等中国许多地区的不同舞蹈机构单位。其间帮助我完成这些研究课题的人难以计数，更有夏芳、郑渠和赵悦为等人倾其所有，竭尽所能，甚至在他们各自家中盛情款待我。考察期间，150多位不同年龄和不同专业背景的专业舞者接受了正式采访，友善地与我分享了他们各自的生活经历，使我对中国舞蹈史产生了浓厚兴趣，同时也引申出许多不解和疑问，推动我去深入研究，著书立说。

我的田野调查初步成果就是2011年提交给加州大学伯克利分校的人类学系的博士学位论文，由此我获得了加州大学伯克利分校与加州大学旧金山分校联合培养的医学人类学专业博士学位，支撑这一学科的有医学、科学及身体批评研究的教授团队。尽管博士论文与本书几无相似之处，但还是对本书的研究内容产生了重要影响。因此，我非常感激我的博士论文答辩委员会主席、人类学家刘新教授以及其他学位论文答辩委员会成员，包括人类学家文森·亚当斯和阿里克赛·约查克教授、表演

学专家沙浓·杰克森教授和历史学专家戴梅可（Michael Nylan）教授，他们对我的学术成长影响深远，作为学者与教师，他们永远是我最好的榜样。伯克利其他一些教授如朱迪斯·巴特勒、安德鲁·琼斯、王爱华（Aihwa Ong）和沙浓·斯蒂恩等的课程也对我的研究课题产生了重要影响。通过人类学系、中国研究中心、戏剧舞蹈及人类表演学系、舞蹈学小组等加州大学伯克利分校的几个学术圈子，我由此结下的深厚友谊，一直铭记在心。

 有几位热心导师帮我理清我的多重学术身份，还在我从业早期帮我解决就业问题。他们是加州大学戴维斯分校东亚语言与文化系的陈小眉教授，上海戏剧学院谢克纳人类表演研究中心的孙惠柱教授，威廉玛丽大学现代语言与文学系的汤雁方教授，主持梅隆舞蹈学项目的苏珊·曼宁教授、詹尼斯·罗斯教授、丽贝卡·施耐德教授以及《亚洲戏剧学报》的资深编辑凯西·佛雷。美国经济衰退后，学术性就业市场环境恶劣，因此，青年学者就业指导与咨询就显得比以往更为重要，导师们不仅给予我个性化指导，支持我的工作，还为我创造了兼职教授与客座教学岗位、博士后研究工作站和出版平台等重要机会，他们的付出常常看似微不足道，但对我而言却是不可或缺，令我感激涕零。

 在2011年至2017年，我有幸获得了研究奖金和补助金，可以重启课题，这项新的研究最终成就了这部著作。从2011年到2013年，我在威廉玛丽大学担任客座助理教授，上海戏剧学院为我提供了国际博士后研究奖金，使我得以利用寒暑假在北京、兰州、上海和呼和浩特进行档案和民族志研究。2013年，我到密歇根大学工作后，密大的李侃如-罗睿驰中国研究中心成为我每年中国之行最重要的资助单位，其间我再访昔日研究之地，在吉林、新疆和云南省开发了新的课题。除了年度差旅经费外，中心还慷慨解囊，资助图书馆资料收藏，支持中国舞蹈家的访问活动，购买图片许可权、珍稀书籍及其他研究物资，并赞助举办重要展览

与学术会议。提供资金及行政支持的其他密大研究中心与单位还有密大图书馆、东亚图书馆、女性与性别研究所、拉克姆研究生院、孔子学院、高级副教务长办公室、世界表演学中心、亚洲语言与文化系、舞蹈系、人文学院、本科生研究机会项目和国际学院，这些单位赞助过中国研究之旅、密大驻校艺术家、图书馆收藏拓展项目以及英美与荷兰的档案研究。有两项外来研究经费对完成本书写作至关重要，它们是2014—2015年度美国学术团体委员会研究奖金和2016—2017年度社会科学研究委员会跨地区研究青年学者研究奖金，借此我可以从教学中抽身，拿出必要的两年时间专心投入书稿的写作与修改。这些研究奖金除了替代工资，还用于支付研究差旅、购置研究物资以及支付维吾尔语资料的翻译酬劳等。在密大文学、科学与艺术学院院长办公室的资助下，密大亚洲语言与文化系主办了书稿工作坊，这让我在书稿外审前获得大量反馈，受益匪浅。本书的补助金由李侃如-罗睿驰中国研究中心的出版补助金和密大开放获取专著出版计划共同支付。

有许多图书管理员、档案管理员和舞者都曾助力我获取本书所需的大量历史资料，我要感谢密大东亚图书馆、北京舞蹈学院、中国专题图库、中国歌剧舞剧院、哥伦比亚大学东亚图书馆、内蒙古民族歌舞团、阿姆斯特丹国际社会历史研究院、纽约表演艺术公立图书馆杰罗姆·罗宾斯舞蹈处、华盛顿特区国会图书馆、伦敦皇家舞蹈学院、上海图书馆和《新疆日报》的工作人员。在采用个人收藏方面，我要感谢陈爱莲、崔玉珠、方伯年、理查德·格拉斯顿、贺燕云、金欧、蓝珩、梁伦、吕艺生、古丽米娜·麦麦提、欧米加参、盛婕、舒巧、斯琴塔日哈、翁万戈/翁兴庆信托、杨丽萍、叶进、张苛、张云峰、赵青、赵小刚，以及张均、查烈和赵德贤的家人。还要特别感谢密大中国研究图书馆管理员傅良瑜的大力支持，她在过去五年中启动并完成了密大中国舞蹈资料收藏，极大地拓展了现当代中国舞蹈史研究的可能性，我们在这一领域的

收藏合作以及2017年的相关展览，即"革命时期（1945—1965）的民族韵动：中国舞蹈史料"为本书提供了丰富的文化资源。密大的收藏之一，即"中国舞蹈先驱"数字图片库（https://quod.lib.umich.edu/d/dance1ic），为本书提供了补充材料，那里包含了书中涉及的人物与作品的更多图片资料。

还有许多同事为本书的写作提出了宝贵建议和反馈。我要特别感谢董慕达（Miranda Brown）、克莱尔·克劳福特、南希·弗洛里达、丽贝卡·卡尔、詹尼特·奥什、陆大卫（David Rolston）、唐小兵、王政、2018冬季亚洲学研究生研讨会成员以及一位匿名审稿人，他们对整部书稿提出了综合性建议。我还要感谢艾莉森·亚力克西、查米尔·艾丁、艾伦·布莱特维尔、罗斯玛丽·坎德莱里奥、柯塞北（Pär Cassel）、陈庭梅、陈珂敏、康浩（Paul Clark）、劳伦斯·考德尔、夏洛特·德伊芙琳、杜赞奇（Prasenjit Duara）、艾丽（Alissa Elegant）、樊星、高敏（Mary Gallagher）、艾伦·葛迪思、里维·吉布斯、罗纳尔德·吉列姆、阿尼塔·冈扎雷、何英成、黄心村、宝拉·乐凡、雷吉·杰克逊、伊玛尼·凯·约翰逊、邝师华、米兰姆·金斯伯格、卡地亚、丽贝卡·科瓦尔、邝蓝岚、派特拉·库珀斯、刘思远、刘晓真、唐纳德·洛佩、罗靓、克里斯托弗·卢普科、马楠、詹森·麦克格拉斯、凯瑟琳·麦泽尔、苗芳菲、卡尔库斯·诺斯、霍赛·雷诺索、塔拉·罗德曼、央玖·莱芜、亚敏达·史密斯、苏独玉（Sue Tuohy）、冯丽达（Krista Van Fleit Hang）、朱迪·凡·赛尔、王斑、菲利克斯·温赫尔、魏莉莎（Wichmann-Walczak）和杨炯松，他们为本书的个别章节写作提供了注释及意见。克里斯蒂娜·埃兹拉希和阿克拉姆·黑利尔为我获取俄罗斯及维吾尔族相关资料提供了帮助，学生苏婷、瑞恩·罗麦尔、雅云（艾米丽）·索恩和郝宇骢为我提供了研究支持。此外，我还要感谢加州大学出版社的里德·马尔科姆和亚驰娜·派特尔两位编辑以及出版社的全体工作人员，

没有他们的辛勤工作与指导，就不会有本书的出版。

最后，我要感谢众多社会团体在我课题研究阶段给予我的友情、爱心和教诲，它们是亚洲表演协会、亚洲研究协会、高等教育戏剧协会、中国口传文学暨演唱文艺研究会、舞蹈学协会、国际表演研究协会和落基山现代语言协会。热心人士还包括密大亚洲语言与文化系的全体教师、员工和学生，尤其要感谢我非凡的导师陆大卫教授和唐小兵教授。此外，我还要感谢我的美好家庭，特别是我的母亲黛博拉·威尔考克斯女士和我的伴侣钦努阿·泰威尔先生，我的一切都要归功于他们的爱与支持。

引言
中国舞的定位：
特定地方、历史与风格中的身体

在北京舞蹈学院敞亮的舞蹈教室内，我与其他二十位学生静立在一面墙镜前，学生多数是女生。我们身着白色水袖上衣——袖子末端连接着两倍袖长的长绸，宽约两英尺。我们静止不动时，水袖在地板上堆成一团，如一汪珍珠色的池水。我们看着邵未秋老师，听她讲解下一个动作："袖子收放的重点是任由它自行运动。一旦发力，余下的就都交给袖子去做吧。"说完她转身面向镜子做示范。钢琴老师开始弹奏音乐，邵老师双脚并拢直立，双臂垂放身体两侧。四拍缓慢呼气后，她身体下沉，膝盖弯曲，同时目光下移。接着，又四拍起身，同时右肘逐渐向斜前方抬起，达到顶点后，猛然伸直手臂，手掌向下，手腕轻弹，同时五指张开到最大限度。此时水袖在运动中舒展开来，短暂地悬浮在半空。随着水袖的自然飘落，邵老师也顺着水袖移动的轨迹逐渐放下手臂。现在水袖已在她身前的地板上完全打开，于是她开始了动作练习的第二部分。右脚向后一步，右手手背上扬，小臂转动时快速后撤肘部，使手停在腰间，保持与地面平行。水袖就这样从地面升起，在空中划出一道抛物线，像被施了魔法一般重回邵老师张开的手掌，整齐地层叠在她拇指与食指之间。一团绸布在手，她转过身来对我们说："好了，现在你们来试试。"

水袖是数十种不同风格中国舞中的一种，这类当代剧场表演性舞蹈始创于 20 世纪中期，至今仍流传于世界各地。在中国境内，"中国舞"通常又被称为"民族舞蹈"。在海外华语社会，特别是东南亚地区，人们也称其为"华族舞蹈"。上述词语中的"舞蹈"与"dance"同义，也可简称为"舞"。20 世纪 50 年代以来，中国舞蹈学者与舞者一般公认中国舞可细分为两大类：中国古典舞和中国民族民间舞。[1] 最初，中国古典舞发源于统称"戏曲"的地方戏剧形式，如京剧和昆曲等。如今，中国古典舞包括早期的戏曲风格舞蹈（也包括水袖）以及近期形成的敦煌风格舞蹈和汉唐风格舞蹈等。中国民族民间舞最初由汉族风格舞蹈（如东北秧歌、山东秧歌、安徽花鼓灯、云南花灯）与少数民族风格舞蹈（如维吾

尔族、蒙古族、朝鲜族、藏族、傣族舞蹈等）共同组成。如同中国古典舞，中国民族民间舞也随时间的推移不断推陈出新。中国古典舞和中国民族民间舞有一个重要前提，就像业内人士所称，它们并非受到严格保护或重建的历史形式或民间形式，而是通过研究与创新形成的现代表演形式。

创建中国舞基于研究，而这种研究涉及广泛的表演活动，史料或有记载，社会也有体现。例如，距今约1500年的敦煌壁画是现今甘肃省的世界文化遗产，创立敦煌风格中国古典舞的艺术研究者们常要从那里的人类与天神舞蹈画像中汲取灵感。而创建汉族民间舞的艺术研究者则要从当代节日、庙会的娱乐活动和仪式表演中寻求启发。多数情况下，专业舞者会综合利用各种素材来创新舞蹈风格。以水袖舞为例，舞者既要研究当今戏曲演员的表演，又要研究玉坠、石刻、墓室雕像、绘画、诗歌中出现的水袖舞蹈。邵未秋显然在其水袖舞蹈中运用了当代戏曲表演形式，她的水袖设计、动作技巧、对呼吸及眼神的重视等都来自戏曲表演。[2] 邵老师的动作尺度与形态线条也明显借鉴了古代水袖舞蹈，其中有些动作十分接近于那些早期画像上的舞姿。[3]

出于对新创作的重视，中国舞的实践者对自己做过的研究进行诠释，开创了舞蹈新形式。跟大部分古典舞编导一样，邵老师的水袖舞编排去掉了唱、念部分，明显脱离于戏曲形式，因为唱、念是戏曲整体表演的重要组成部分。她的课堂舞蹈采用了八拍的钢琴音乐韵律，所选系列动作也无关叙事背景，同样摆脱了典型的戏曲音乐和舞台动作。另一个明显变化是邵老师的舞蹈环境有别于古代水袖舞，即她的舞蹈场所通常是学院教室、剧场舞台和电影制片厂，而古代舞蹈场所通常是皇室宫廷或供奉神灵的祭祀场所。在教学实践和已发表的文章中，邵老师都表达了对水袖舞蹈美学最初的理论建构，其基础是她对相近领域的研究，如中国的美学、传统绘画、中医及中国哲学。由于见解独到，她的课堂教学

及教学法也被视为一种独特的知识与艺术创造。她在做出这些贡献的过程中，既学习已有艺术形式，又展示个人思想与做法——这就是中国舞的基本创建过程。

一般来说，西方舞蹈观众对中国舞的了解远不如对中国芭蕾和现代舞剧目的了解，尽管如此，中国舞仍是当代中国最具影响力的剧场舞蹈形式，且在世界各地都有众多追随者。据 2016 年北京中国艺术研究院报告，在中国 2015 年正式演出的全部舞蹈（还包括国际舞蹈团的访华演出）中，过半数都是中国舞。[4] 这一结论与我过去十年在中国田野调查结果一致，其间我观察到中国舞在教学课程与表演团体中占有较大比例，拥有的资助和观众人数也超过其他剧场舞蹈表演形式。中国的舞蹈教师与编导每年创作上千部中国舞课堂及舞台剧目新作，地方政府和文化机构每年还会举办中国舞的竞赛和艺术节活动。整个中国有上百个正在运行中的以中国舞为主要内容的学位授予课程，以此为课题的学术研究数量庞大，且还在不断增加。中国舞不仅活跃在本国境内，也活跃在海外华人社会中。[5] 因此，尽管本书重点是讨论现当代中国舞蹈历史变迁与当代发展，但这一话题讨论也是更为普遍的跨国现象。

除剧场表演以外，中国舞还与一系列社会场所与活动相关联。20 世纪 80 年代以来，经过改编的中国舞已经融入商业表演，在主题公园和热门旅游景点向游客们兜售。[6] 业余者表演的中国舞在中小学和企业宴会中流行，此外还成为"广场舞"的核心内容——这一室外社交舞蹈的参与者主要是中年妇女，地点在公园等公共场所。[7] 此外，与中国舞相关的还有民间舞蹈艺人及其他仪式从业者所参与的法会道场、婚丧嫁娶、节庆表演等活动。[8] 我并未打算涉及所有这些场所，而是将研究重点限定在剧场范围内，关注舞蹈专业院校和舞团中的艺术家活动，他们的舞蹈创作主要是服务剧场。[9] 我做出这一选择，旨在将中国舞定位在与世界其他公认剧场舞蹈流派平等对话的位置上，此外还要确信，在当代中国文化研

究中，舞蹈与文学、电影、戏剧、视觉艺术及音乐等其他领域具有同等重要性。

本书内容按时间顺序，从20世纪30年代到21世纪10年代，前后跨越八十个春秋。这首先是一个历史性项目：通过仔细梳理文献，追踪中国舞在中国20世纪和21世纪早期的产生与发展变化。通过将舞者个人经历、编创剧目、学术争议以及众多机构团体编织在一起，本书将民族志意识融入历史性叙述中。本书把中国舞发展看作是一个复杂的文化现象，超越于个人与集体、压迫与反抗、传统与现代或是具象与抽象之间的简单对立之上。在结构上，本书强调过程与成果同样重要，目的是突出舞蹈创作离不开舞台上下的长期辛劳。因此，每一章节都追溯了一个带来重要新发展的研究与创作阶段。第一章讲述了战争期间的舞蹈创作，舞蹈节目最终呈现在1949年首届全国文艺工作者代表大会上。第二章叙述国家舞蹈课程的设立以及1954年北京舞蹈学校的成立。第三章描述了中国舞在世界舞台的传播，以及20世纪50年代和60年代早期出现的社会主义民族舞剧。第四章考察了中国舞与芭蕾舞之间的关系。第五章揭示了各类早期社会主义舞蹈活动如何为20世纪70年代晚期和80年代早期的中国舞创作打下基础。最后，第六章展示了本书讲述的所有艺术劳动成果，将21世纪的中国舞艺术活动作为前六十多年趋势的历史延续。

本书在叙述历史的过程中提出了许多不同观点。例如，在第一章和第二章中，我认为，战争时期的国民党统治区和日本人占领区仍有各种舞蹈演出活动，充斥着多元演出人群，包括少数民族、外国流民、不讲汉语和非中国背景的人等，他们对早期中国舞的形成与创立都做出了重要贡献。这样的叙述可能与现存观点相悖，后者认为早期的社会主义革命文化（我认为中国舞在其中占重要地位）主要是在中国共产党领导下、在延安实施的由当地汉族人倡议的政策成果。在第三章和第四章中，我

指出 20 世纪 50 年代和 60 年代早期,中国舞在中国国家舞蹈流派中取得主导地位,是社会主义国家支持和倡导的广泛舞蹈风格之一。尽管中国舞在 1966 年"文化大革命"爆发后丧失了主导地位,同时迎来了革命芭蕾舞剧十年的盛世,但我认为芭蕾舞的兴起在一定程度上也可视为过去数十年来社会主义对艺术试验与多元审美进行投资的回报。这一论点挑战了普遍存在的一些观点,这些观点认为社会主义文化是铁板一块的,芭蕾舞一直都是中国革命舞蹈传统的主要创作形式。在第五、第六章中,我认为,改革开放以后的中国舞延续了许多革命战争时期和 20 世纪五六十年代的文化传统。尽管中国舞已经随时间的推移发生了变化,但本书认为当代意义上中国舞的产生时间可以追溯到 20 世纪 40 年代和 50 年代。此外,本书还认为,这一时期的发展持续影响了 20 世纪 70 年代以来中国舞的舞蹈语汇、编创方法、理论阐释及体制结构。

尽管本书按年代次序组织内容,随时间推移追踪单一舞蹈流派在历史上的出现和变化过程,但作者并不以目的论过程来呈现这一轨迹,或是把中国舞看成一个孤立的流派。无论从艺术定义还是从意识形态定义来看,我并不认为今天的中国舞一定要"好于"早期中国舞,因此,本书不赞同这样一个普遍看法,即改革开放以后的艺术创新要比新中国成立初期的更多。如同大多数在革命中诞生的艺术形式,随着时间的推移,中国舞的政治斗争性也在逐渐减弱,这一叙述思考的核心一方面是中国舞在政治含义与用途上的不断变化,另一方面是对此过程中国舞审美形式的种种诠释。尽管当今的中国舞继承了社会主义传统,但并非各方面一视同仁地全盘吸收。从中国舞的非孤立性方面来看,我认为中国舞与其他相近的舞种之间一直都在进行深刻的对话。本书不同程度地考察了中国舞与 20 世纪和 21 世纪中国现存其他各种舞蹈流派之间的关系,在舞蹈之外,还探讨了中国舞与戏剧、音乐、视觉艺术和电影等其他艺术领域的关系。中国舞与戏曲之间的紧密关系是本书反复出现的主题,不

过电影也起到了间接作用，因为现存最好的中国舞记载是以电影形式记录下来的。

尽管中国舞在过去的数十年中发生过巨变，但我认为历史上的中国舞流派主要靠三个核心理念在持续创新和反复定义的过程中确立下来，我把这些因素称为"动觉民族主义""民族与区域包容性"和"动态传承"。这三个理念除了指导专业舞者的艺术工作，还从理论和编创方面将 21 世纪的中国舞与早期的舞蹈先辈们联系起来。这些理念不仅将中国舞定义为一种艺术流派，而且还明确了它的社会主义传统性质，最终赋予这一流派在不同时期的革命潜能。因为这些理念都是本书的重要主题，所以有必要在此对这些理念进行简要介绍。

"动觉民族主义"观念认为，中国舞作为流派取决于其审美形式，而非主题内容、演出场所或表演者。根据这一思想，中国舞之所以是"中国的"，是因为其动作形式——如动作语汇、技巧和韵律等——都源自人们对广义中华文化社会的表演行为所进行的持续研究和改编。在中国舞的话语中，这一思想通常用"民族形式"来表述，中国领导人毛泽东在 20 世纪 30 年代提出了这一词语，一直影响到今日的中国舞理论与实践。当这一思想提出时，"民族形式"主要是指新的、即将创作出来的文艺形式，能够表现当代生活，带来积极的社会变革，既坚持与时俱进又扎根本土文化，因此，动觉民族主义关注的是艺术形式问题，其前提是本土与当代艺术相互促进的思想。

"民族与区域包容性"观念认为，中国舞应该包括全中国各民族及各个地区的不同风格。民族与区域包容性观念刚提出的时候可能有些激进，但它主张中国的民族舞蹈形式不应当仅仅成为主流文化群体的表现形式，如汉族或富裕的沿海城市，相反，它应当包括民族和地理边缘化社会的不同文化，如少数民族群体、乡村以及内陆地区。尽管中国舞语境中还没有一个词语能像"民族形式"一词那样表达这一思想，但是民族与区

域包容性是以"中华民族"和"改造"的思想为基础的,从20世纪40年代以来,这两个概念非常重要。"中华民族"的概念从理论上认定中国人身份是多元文化与不同族群的历史集合。"改造"概念描述的是艺术家要转变思想情感,消除偏见,尤其是消除对待穷苦人和农村社会的偏见。

"动态传承"是一个文化转型理论,迫使中国舞艺术家去研究现存表演形式,与此同时,还必须对这些形式提出新颖的阐释。指导思想基于这样一个前提,即文化传统的本质是不断变化,只有持续创新才能保持当代社会中文化传统的重要意义。动态传承的基本涵义是指文化传承与个人创新是相互促进的过程。在中国舞语境中,描述动态传承的常用语是"继承与发展",除了抽象限定艺术家的理论目标,还暗指一整套具体的创作方法。[10] 因此,动态传承从理论与实践两方面为中国舞从业人员开辟了文化延续的新方向。

在20世纪早期,数位知名艺术家试验了新的舞蹈编创方法,被后人视为中国舞的先驱。其中一位是裕容龄(1888—1973),她是中法混血儿,父亲是清朝外交官。她曾于1895至1903年在东京和巴黎学习舞蹈,后居住在清朝末期的宫廷里。[11] 1904年,裕容龄为慈禧太后创作了三支"中国舞蹈",并在颐和园为她表演了其中至少一支舞蹈,即《如意舞》,这次演出还包含"西班牙"和"希腊"风格的舞蹈。[12] 在试验初期出现的另一位重要人物是梅兰芳(1894—1961),这位男性京剧明星主要扮演旦角,是中国最著名的艺人之一。1915—1925年,梅兰芳与戏剧理论家、剧作家齐如山(1875—1962)合作,编创了有大段舞蹈表演的系列新剧。[13] 这些作品不仅改变了京剧的表演传统,还使舞蹈在中国戏剧中变得举足轻重,成为新兴的民族认同象征。[14]

裕容龄和梅兰芳都是中国舞发展的重要先驱。他们都基于现有素材进行了创新。以裕容龄为例,她的舞蹈灵感来源于她对清朝艺术藏品中的绘画研究以及与宫廷乐师的交流。[15] 同样,梅兰芳与其合作人齐如山从

中国文学与民俗、佛教绘画以及唐朝的视觉艺术中受到启发,为自己的京剧舞蹈设计服装与动作。[16] 此外,裕容龄与梅兰芳像中国舞后期的舞者一样,都强调个性创造,认为自己的作品与世界其他地区同期进行的现代主义舞蹈实验别无二致。[17]

尽管裕容龄和梅兰芳开了先河,但他们各自的途径都缺少中国舞核心要素。首先,两人均未能具备中国舞重要特征的明确动作形式理论。尽管人们对裕容龄的编舞理论所知甚少,但她早期中国舞的现存图片与描述并不一定表明关注动作形式就是中国舞的本质特征。梅兰芳的合作人齐如山的确留下了大量理论资料,说明梅兰芳表演带有"中国"特色,其中他强调核心问题是戏剧再现模式(审美性高于现实性),而非动作形式本身。[18] 其次,两人均未在作品中明确涉及民族与区域包容性问题。尽管裕容龄的《如意舞》采用了满族发型与服饰,但它反映的是清朝主流宫廷文化的历史背景,而非中国民族或地理方面的多样性。同样,虽然梅兰芳舞蹈中的人物与情节来自中国流行文化故事,但他在舞台上刻画的形象却都是与汉族精英文化相关的儒雅人物。裕容龄与梅兰芳二人几乎都只在北京、天津和上海等城市的中心地区演出,这一事实也将他们与后期的中国职业舞者区分开来,这些舞者来自五湖四海,演出足迹遍布大江南北。

我将当代意义上的中国舞产生的时间定于20世纪40年代,理由是有史以来第一次有一批舞者和舞蹈编导编创出一批舞蹈剧目并发表相关理论文章,阐明根据"动觉民族主义""民族与区域包容性"以及"动态传承"三项核心因素构建的中国舞。此举涉及人士众多,在第一章和第二章中,我介绍了五位早期最有影响力的人物,在本书其他章节中他们也一直是重要角色,他们是戴爱莲(1916—2006)、吴晓邦(1906—1995)、康巴尔汗·艾买提[19](简称康巴尔汗,1914—1994)、梁伦(1921—2023)、崔承喜(1911—1969),所有这些舞蹈艺术家像他们的先辈裕容龄和梅兰

芳一样，都有重要的海外经历，推动着他们为建设中国舞做出巨大贡献。戴爱莲在特立尼达出生和成长，在伦敦开始自己的事业；康巴尔汗在喀什出生，在塔什干和莫斯科开创事业；崔承喜出生在首尔，事业从东京起步；吴晓邦在中国长大，去日本学习了舞蹈；梁伦在中国内地长大并开始舞蹈生涯，后来到香港和东南亚旅行。这些舞蹈家的个人路线在20世纪40年代和50年代汇集在中国，除了崔承喜以外，其他人余生都在中国工作，我认为这五人在不同程度上都是中国舞创始人。

 本书特别关注出生在特立尼达的戴爱莲，因为她是第一位在个人文章和表演中阐述三个中国舞核心因素的舞蹈家（图1）。第一章提到，她的这些思想及舞蹈作品诞生于20世纪40年代，也就是说，在她移居中国不久之后。她的作品轰动全国是通过1946年的"边疆音乐舞蹈大会"（以下简称大会），那是解放战争时期在重庆举办的首场大型文艺演出。戴爱莲早期中国舞理论的重要记录是一次公开发表的讲话，题为《发展中国舞蹈第一步》，戴爱莲被列为作者并在大会开幕时宣读。当时各大报刊争相转载这份讲稿，它因此成为现存最早的中国舞理论文本之一。在这次讲话中，戴爱莲提出了动觉民族主义、民族与区域包容性以及动态传承三个早期理论构想。关于动觉民族主义方面，她写道：

> 三年来中国舞蹈艺术社为创作中国舞剧作过一番努力。故事内容是中国的，表演的是中国人，但不能说那是真正的中国舞剧。我们用了外国的技巧和步法来传达故事，好像用外国话讲中国的故事，这是观众显然明白的。可以说过去三年的工作是建立舞蹈成为一种独立艺术的第一步，不过就创造"中国舞"而论，那是一个错误的方向。因为缺乏舞蹈文化和习惯的知识，而采取了那个步骤……[20]

戴爱莲继续解释了她认为的创建中国舞的正确方法，概括了民族与区域包容性以及动态传承的原则。首先，她描述了有许多人在对现存舞蹈进行研究，包括全国各地的汉族和少数民族传统舞蹈。接着，她讲述了人们如何利用现有资源进行舞蹈形式创新。戴爱莲的讲话是大会开场白，而大会本身也从结构与实施方面模拟了这一未来规划。演出节目中完全没有戴爱莲早期以芭蕾舞或现代舞为主要动作形式的编创作品，相反，大会包含的舞蹈作品都来自地方的表演活动，由不同民族与地区背景的艺术家们创作而成，代表了中国六个民族和诸多地区。根据戴爱莲的观点，舞蹈虽根植于地方表演形式，但可以展现新的艺术风貌与思想，按戴爱莲的描述，这一规划的目标是要"为舞台建立新的中国现代舞"。[21]

早期研究队伍中另一位有影响力的人物是崔承喜，这位朝鲜族女士是第一位在四大洲巡演的东亚舞蹈家，20世纪30年代誉满全球（图2）。第二章提到，崔承喜领导了基于戏曲的中国古典舞早期建设工作，她与康巴尔汗等人是开创了影响广泛的中国舞训练方法的先声。1945年，上海的一位新闻记者记录了崔承喜的一段陈述，同样也预示了中国舞的核心要素，特别是动态传承方面。据报道，崔承喜与梅兰芳有过一次对话，当梅兰芳请崔承喜阐述传统在她自己舞蹈创作中的作用时，崔承喜回应说，"完全依照从前人所传的舞蹈我是不取的。有人说新的创造即是破坏传统，我却以为新的创造乃古之传统的正当发展。过去我们祖先的艺术创造，遗留下来成为今日之艺术传统，今日艺术家们之新的创造，也可成为后世子孙之传统"[22]。

此处，崔承喜表达了一个新颖开放且自我指涉的舞蹈创作理念、舞蹈与传统的关系，以及舞蹈文化生产与再造中的个人作用。这一深思熟虑的知识体系激励着她本人与其他人共同努力去创造中国舞，他们不断编创新剧目，在中国和世界各地不停演出，鼓励新一代舞者成为艺术家、

理论家、教师、管理者和文化偶像。在本书中，我仔细研究了许多革命性身体，他们出现在这些舞蹈家演出项目中，并形成了体现中国社会主义文化的主流舞蹈表达形式。在此过程中，我尽量公正地对待他们舞蹈编创的复杂性以及他们的远见卓识，说明他们如何凭借个人的胆识与想象力丰富了中国当代舞蹈史。

第一章

从特立尼达到北京：
戴爱莲与中国舞的开端

咚得儿咚，咚得儿咚。铜锣响起时，镜头对准一个空无一人的舞台，布景只有一座拱桥和拱桥上方花枝繁茂的树冠。戴爱莲身着民俗服装出场，大红灯笼裤搭配玫红色丝绸上衣，头戴大红花团，脚蹬红绣球鞋。她的上衣后背下方伸出两条木偶假腿，胸前是驼背老头的假头假身，造成有两个人物的假象：老头背媳妇。这个舞蹈（影像1）是戴爱莲对《哑子背疯》的改编，中国好几种传统地方戏都曾表演过这一喜剧作品，现在的这个版本来自广西地方剧种桂剧。戴爱莲利用上下半身的独立动作来展示自己的舞蹈技巧，让人相信臀部和腿部动作表现的是一位老者，而躯干、手臂和头部则体现的是一位年轻女性。表演男性时，戴爱莲迈着大步，又是踢腿又是蹲，同时勾脚、屈膝来保持稳定，偶尔也会向前跟跄几步，好像是为了背着女人寻找平衡。表现女性时，戴爱莲忽闪着大眼睛，左右点头，一手紧扣上了年岁的丈夫的肩膀，腾出另一只手摇着扇子，指指点点，然后用手帕轻拭丈夫的额头。

戴爱莲的独舞《哑子背疯》是1947年由中国电影企业美国公司

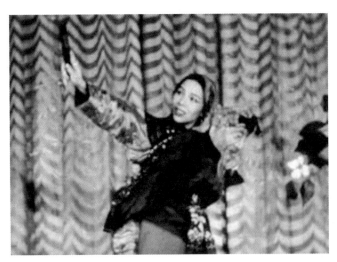

扫码观看

影像1 《哑子背疯》中的戴爱莲。中国电影企业美国公司1947年录制。录像提供方为哥伦比亚大学东亚图书馆。©翁万戈／翁兴庆信托授权使用。

（China Film Enterprises of America, Inc.）在纽约拍摄的，这是迄今为止由电影录制的最早的中国舞完整作品之一。[1] 戴爱莲在特立尼达出生并长大，1941 年搬到中国居住，当时她二十四岁。这部作品是她在中国的头几年创作的，创作时间是 40 年代早期。[2] 她当时几乎不会讲中文，却前往广西向一位著名的桂剧演员方昭媛（也称小飞燕，1918—1949）学习戏曲表演动作。这次求教使《哑子背疯》的动作语汇有了鲜明的地方特色，这些特色在她走圆场、耍扇花、手眼身法的圆曲之美中——表现出来。除戏曲动作的设计外，舞蹈还伴有地方音乐伴奏，包括锣鼓打击乐器伴奏，男女民歌对唱，还有二胡伴奏，这些都是中国乡村音乐的重要成分。[3] 最后，舞蹈在叙事结构中不时插入诙谐幽默的嬉闹片段，这也是中国民间表演的惯用元素。例如，有一回妻子想摘花，怎奈树枝太高够不着；另一回她俯身去看桥下倒影，差点儿没让两人都掉河里。

《哑子背疯》是戴爱莲 1947 年录制并表演的两部舞蹈作品之一，另一部作品是《瑶人之鼓》，这也是 40 年代早期戴爱莲在中国创作的独舞

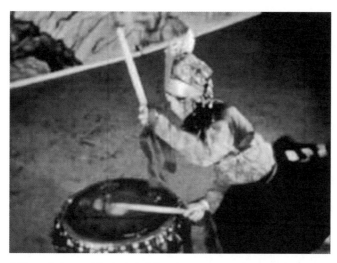

影像 2 《瑶人之鼓》中的戴爱莲。中国电影企业美国公司 1947 年录制。录像提供方为哥伦比亚大学东亚图书馆。© 翁万戈 / 翁兴庆信托授权使用。

(影像 2)。⁴ 这两部作品反映了她移居中国后全新的舞蹈创作方向,也都入选了 20 世纪 40 年代后期第一批国家级中国舞经典剧目。《哑子背疯》是以汉族民间文化为基础的,与之不同的是,《瑶人之鼓》表现了居住在中国西南部边远山区的少数民族的文化。⁵

戴爱莲曾在贵州瑶族乡村做过田野采风,《瑶人之鼓》的创作灵感来自她当时看到的一个仪式舞蹈,结构抽象,注重形式,突出鼓点节奏。舞台装置包括一个森林风光绘画布景和一只落地大圆鼓。与第一个作品一样,戴爱莲身着民族服装出场,这一次还是绣球鞋搭配红色外衣、护腿和黑色百褶裙,头部与胸前都佩戴银饰。戴爱莲绕着大鼓跳舞,蹦跳、迈步、转身、摆腿,一会儿顺时针,一会儿逆时针。这里没有其他乐器伴奏,只有两只鼓槌制造音响,包括鼓槌敲击鼓面和鼓槌互击发出的击打声,两种声响均匀分布在节奏稳定的舞步之间。随着舞蹈的展开,节奏与动作越来越复杂,强度也在加大。在舞蹈的高潮部分,戴爱莲跳起时在一条腿下击槌,落地时击鼓,一只脚扫过大鼓,同时在头顶击槌,接着一只脚后撤与另一只脚交叉,以便快速翻身,然后击鼓,如此反复数遍。舞蹈结束前,戴爱莲的目光始终没有离开过大鼓,当她停止击鼓时,摆了一个造型:静立鼓后,挺胸抬头,鼓槌在头顶交叉。

在突出地方民间艺术审美和少数民族主题方面,《哑子背疯》和《瑶人之鼓》都体现了中国舞的早期价值观。这种新型舞蹈出现在各种变革事件爆发的 20 世纪 40 年代,世界反法西斯战争、中国的抗日战争和解放战争此起彼伏,舞蹈演员与舞蹈作品经历着全球性大流动。尽管许多人对这一时期的中国舞建设做出过贡献,但戴爱莲的功劳首屈一指,她不仅是把中国舞提升到全中国话语领域的第一人,而且还是在表演、编导和理论上做出了一批仍然符合中国舞当今定义的舞蹈剧目的第一人。戴爱莲积极投身地方民间艺术形式研究,她的中国舞概念非常现代且有别于文化传统,在日后的社会主义国家建设阶段,这为她所领导的中国

舞从业者开拓创新奠定了基础。作为中国舞运动的早期领袖，戴爱莲的重要历史地位是前所未有的。

除了对中国舞做出了历史性贡献，戴爱莲还提供了一个叙事性视角，让人们借此理解20世纪早期中国舞的主要发展历程。尽管戴爱莲在海外长大，但她的个人经历也能折射出同期中国与剧场舞蹈的际遇，文化交流在其中的作用功不可没。从芭蕾舞到现代舞再到中国舞，戴爱莲的个人轨迹反映出与中国并行的变化过程，代表了一个更大的观念转变，从被欧美文化同化的现代性走向肯定地方文化特色的现代性。经历过20世纪早期特立尼达殖民地既定的种族等级体制后，戴爱莲在以欧洲身体占优势的国际舞蹈领域努力开辟个人空间，这也是中国20世纪上半叶对抗西方文化霸凌的写照。最终，戴爱莲的中国舞愿景在中国找到了观众与合作者，因为大家在当时都面临相似的困境：如何找到一种文化表现形式，既不被欧洲中心论的标准同化，也不复制东方主义和种族主义的中国观念，同时还要保留现代化中国的内部差异与多样性。从戴爱莲传记的视角来看，她的故事还颠覆了人们对国家与华侨之间文化关系的一般理解，她的情况说明华侨也可以从文化方面重新塑造国家认同。

搭建舞台：戴爱莲与中国舞走向世界的梦想

1916年5月10日，这位后来被称为戴爱莲的女士，生于特立尼达的库瓦，她的祖父母在19世纪后半叶从中国南方移居此地，因而她是第三代华裔特立尼达人。由于当时的特立尼达是英国殖民地，所以戴爱莲应该是英国公民。[6]十四岁前她一直就读于特立尼达的英式学校，之后与母亲和两个姐妹一起搬到伦敦。成长过程中戴爱莲一直讲英语（她还在学校学习了法语和拉丁语），移居中国后她也学讲汉语，但从未学习祖父母的广东话方言。[7]

戴爱莲的多重文化身份还体现为她拥有多个名字。出生时和整个童年时期，她都叫艾琳·艾萨克（Eileen Isaac）。她爷爷是广东人，到达特立尼达时根据他广东绰号 Ah Sek 的英语谐音，取了艾萨克这一姓氏。戴爱莲一直不确定爷爷的中文姓氏，不过她后来认为是姓阮。[8] 戴爱莲的母亲是客家人，中文姓刘，在特立尼达的名字是弗朗西斯。戴爱莲出生时取的英文名是艾琳（Eileen），中文名爱莲就由此得来。戴姓的由来发生在 1930 年左右戴爱莲移居英国时，显然，当戴爱莲来到安东·道林芭蕾舞学校时，道林看到他的新学生是位华裔非常惊讶，因为她在特立尼达来信中的签名是艾琳·艾萨克。道林需要她的中文姓氏，督促她母亲根据父亲的绰号"阿呆"造了一个姓 Tai（戴）。[9] 20 世纪 30 年代记录戴爱莲在英国舞蹈生涯的资料一般都采用 Tai 这一姓氏，但名字的拼写各不相同，报刊上曾出现过"Eilian Tai""Ay Lien Tai""Ai Lien Tai""Ai Lien-tai"和"Ai-leen Tai"这些名字。[10] 1939 年夏末与秋季，戴爱莲曾就读于达廷顿的尤斯-莱德舞蹈学校，那里的学生记录卡上她的名字至少有三个不同的拼法。[11] 20 世纪 40 年代在香港和美国巡演期间，她使用的姓名是"Tai Ai-lien"或"Tai Ai Lien"[12]，这大概是 20 世纪 50 年代早期戴爱莲一直使用的英文拼写姓名[13]，50 年代后期中国正式推行了汉语拼音后才有了 Dai Ailian 这样的拼写方式，直到 20 世纪 70 年代，据戴爱莲回忆，她在英国的熟人才开始知道她现在这个名字。[14]

戴爱莲在特立尼达长大。20 世纪早期，那里仍是英国殖民地，实行种族等级制度。在当时以肤色定阶层的制度下，"白人"（主要有英国人、法裔克里奥尔人和委内瑞拉人）几乎垄断了上流社会的地位，其次是"有色人"（包括华裔、南亚人和肤色较浅的混血人），处于社会最底层的是黑人（主要是黑色皮肤的非洲后裔）。[15] 对于有色人或黑人来说，提升社会地位的常用方法通常是融入白人文化，这是特立尼达少数的华裔首先要完成的。[16] 戴爱莲出身富裕家庭，也走了这一路线。戴爱莲的父亲

在十八岁时继承了一大笔财产,包括几座种植橙子、咖啡和可可的庄园。陈友仁(尤金·陈,1878—1944)是一位著名的外交官,也是戴爱莲母家的亲戚[17],而戴爱莲的姥爷据说曾拥有特立尼达著名的彼奇湖。在一张戴爱莲的爷爷、父亲和姑妈于世纪之交拍摄的照片上,他们全部穿着欧式服装。[18] 戴家有黑人仆人,信奉基督教,据戴爱莲回忆,她的姥姥在家会穿维多利亚风格的裙子,她的姨母们也学着美国人拔眉毛。看到戴爱莲在室外玩耍晒黑了皮肤,她姨母会用科蒂粉(一种法国的化妆品)为她搓脸。戴爱莲童年的睡前故事有《爱丽丝漫游奇境》《睡美人》和《灰姑娘》等,钢琴课也是她和姊妹们的必修课,学习目的是"将来可以嫁个好人家"。[19]

戴爱莲很早就对芭蕾舞感兴趣,并能够接触到芭蕾舞,这在某种程度上是殖民地社会教育的结果,因为芭蕾舞这种舞蹈形式在历史上与欧洲皇室联系在一起。戴爱莲的第一位芭蕾舞老师是她的二表姐陈锡兰(也称西尔维娅·陈,1909—1996),她是陈友仁与法裔克里奥尔人妻子阿加莎·冈道姆所生的浅肤色混血女儿。[20] 像戴爱莲一样,陈锡兰也一直生长在上流欧化社会的文化环境中。陈锡兰在英国居住时,上的是艾尔姆斯学校,这是一所为"绅士们的女儿所开设的学校",她在这里学习芭蕾舞,还曾与戴爱莲后来的老师安东·道林成为舞伴一起表演。[21] 戴爱莲跟陈锡兰学习舞蹈时只有五岁左右,但这一经历却影响了她的一生。20 世纪 20 年代中期,陈锡兰随父亲移居中国,之后又去莫斯科学习舞蹈,成为国际知名的现代舞舞蹈家,这也为戴爱莲树立了榜样。[22] 陈锡兰离开后,戴爱莲开始跟奈尔·沃尔顿学习芭蕾舞。奈尔·沃尔顿是一位英国法官的女儿,在特立尼达首都西班牙港拥有一所小型舞蹈学校。因为沃尔顿的其他学生都是白人,戴爱莲的母亲必须获得特别许可才能让女儿上学。[23] 跟在这所学校一样,戴爱莲在后来上过的许多舞蹈学校中都是唯一的华裔学生。

移居英国后,戴爱莲继续学习往往只有白人学生能够接触到的不同

舞蹈风格，然而，当她开始寻找舞蹈演员工作时，种族歧视却让她无法得到这一领域的专业角色。她曾师从英国舞蹈界顶级人物，如芭蕾舞舞蹈家安东·道林、玛丽·兰伯特、玛格丽特·克拉斯科、莉迪亚·索科洛娃以及现代舞舞蹈家莱斯利·波罗斯-顾森斯等。可是，当她的好几位同学都有了非常成功的舞蹈事业时，她却无法找到一份稳定的工作，挑选演员时的种族偏见可能是一个障碍。[24] 回顾她在英国生活的那段时间，戴爱莲描述自己总是遭人白眼，在日常交往中被当作异类。[25] 这样的种族偏见似乎还延伸到她的职业生涯，因为她在英国演出的所有角色都有种族设定。据戴爱莲回忆，她的第一个职业舞蹈角色是1932年在大型舞蹈《海华沙之歌》中充当一位美国印第安人群舞演员，她认为自己能得到这一角色是因为"长得黑，有点像印第安人"。[26] 1937年，戴爱莲在英国电影《凌将军之妻》中扮演了一位舞蹈演员，1937—1938年，她在《卓瓦桑姆》舞蹈作品中饰演藏族女孩。[27] 戴爱莲在英国生活期间，创作《卓瓦桑姆》的面具剧院是唯一长期雇佣她进行舞蹈表演的剧团。[28] 尽管面具剧院的两位领导是德国现代舞舞蹈家恩尼斯特和洛特·波克，但剧院的演出还是以非西方主题为主，从爪哇舞蹈表演到《巫毒祭祀舞》《佛陀的一生》等编舞作品。[29] 1938年5月，戴爱莲的肖像出现在杂志《舞蹈时代》的封面上，标题这样写道："爱莲·戴……来英国学习芭蕾舞……却将注意力转向了更适合自身类型与风格的东方舞蹈。"[30] 这清晰地表达了伦敦的舞蹈环境强加在她身上的种族主义臆断。甚至连达廷顿这样一个以进步观念著称的机构也存在着偏见。[31] 在达廷顿学习的四个月期间，戴爱莲只能接受欧洲舞蹈风格的训练，其明确目标是在完成学业后加入尤斯芭蕾舞团这一现代芭蕾舞团体。[32] 然而，由于二战爆发，1939年年末达廷顿不得不停业，尤斯却推荐戴爱莲加入一个名为兰·够帕勒的印度舞蹈团。[33] 戴爱莲还记得尤斯的解释是"既然你来自东方"。[34] 由于戴爱莲没学过印度舞蹈，所以，显然，让她去够帕勒舞团更多地是出于她的种族而非她的

能力的考虑。

从这个时期保存下来的唯一一段戴爱莲舞蹈表演录像中,人们还是可以看到种族主义在其伦敦早年生涯中的恶劣影响:她曾短暂出现在 1937 年英国电影《凌将军之妻》之中。[35] 戴爱莲在口述史与传记中并未提到这部影片,可能是因为电影对中国人的描述带有侮辱性。电影采用了典型的"黄祸"叙事手法,主要描述一位嗜血成性的中国坏蛋,白人演员以黄色面孔出现,剧情围绕着白人英雄努力"拯救"白人女性,让其脱离与中国男人婚姻的故事展开。[36] 戴爱莲的舞蹈用一种恶狠狠的形象体现"黄祸"中国,以强调电影表达的种族恐惧感。戴爱莲出现时,场景发生在电影反派凌将军的香港豪宅中。当时正在举行一个鸡尾酒会,戴爱莲扮演的艺人在为欧洲客人们表演舞蹈,她用的道具、穿的服装与她的观众截然不同:客人们在推杯换盏、互递香烟时,戴爱莲的花枪在上下翻飞;客人们留着波浪卷发,身着晚礼服和燕尾服,而戴爱莲头扎四个犄角辫,身穿一件短小的束身衣,光着手臂和腿脚。她眉头紧锁,嘴角扭曲,目光茫然,武器在头顶画着圆圈,同时躯干和臀部也在做大幅度的圆圈运动。在快节奏煽动性音乐伴奏下,戴爱莲双手紧握花枪,前后左右做刺杀动作。舞蹈以两次大步刺杀动作结束,此时她摆出了刺杀的静止造型。戴爱莲饰演的角色是作为一次谈话的背景而出现的,这次谈话确认了她的舞蹈主题:当电影中的白人男主角观看舞蹈表演时,内心万分惊恐,因为他得知凌将军关押的所有犯人都已被枪杀。[37]

正是 20 世纪 30 年代她在伦敦的这段工作经历,亦或许是这些外部力量的推动,促使她开始产生中国认同感,渴望编创她自己的中国题材舞蹈。[38] 在这方面启发她的一个发展变化就是她看到了一些亚洲舞蹈编导上演了他们自己的亚洲主题舞蹈作品。尽管 20 世纪早期以来,由白人演员表演"东方舞蹈"在伦敦司空见惯,但到了 30 年代,亚裔舞蹈演员和编导迅速增多,不断在欧洲上演他们自己的剧场舞蹈作品,这些艺

家中有 1933 年和 1937 年在伦敦巡演的印度舞蹈家乌代·香卡、1934 年来伦敦巡演的日本舞蹈家二村英一、1939 年来伦敦演出的爪哇、巴厘和苏门答腊的学生舞团。伦敦的杂志也登载了韩国舞蹈家崔承喜（当时日语名为 Sai Shōki）1939 年在纽约与巴黎的演出。[39] 戴爱莲显然注意到了这些舞蹈家，1940 年她抵达香港后接受了一次采访，在发表的采访文章中，她列举了在艺术上对自己有影响的艺术家如乌代·香卡和印度尼西亚的一些舞蹈家等。[40] 戴爱莲的传记作家理查德·格拉斯顿记录了她的回忆，在伦敦观看的日本舞、印度舞和爪哇舞蹈表演促使她思考为什么没有中国舞蹈的演出。[41] 像戴爱莲一样，这些出现在伦敦舞台上的亚洲艺术家也都受到了各国文化的影响：香卡曾在欧洲学习，还曾与著名的俄罗斯芭蕾舞演员安娜·巴甫洛娃合作演出；二村曾长时间在美国与许多现代舞舞者合作；印度尼西亚的舞者们在荷兰求学；崔承喜曾在日本留学，抵达欧洲前曾在北美进行巡演。这些艺术家及其作品为戴爱莲树立了榜样，让她憧憬现代艺术形式的亚洲舞蹈。很快，一个去中国旅行的愿望油然而生，此行的明确目标就是要研究和创作她所谓的现代中国舞蹈。[42]

影响戴爱莲在伦敦时期创作欲望的另一个舞蹈发展就是出现了关注严肃社会与政治主题的现代芭蕾舞。这一潮流最具备代表性的就是尤斯芭蕾舞团。它是一家成立于 1933 年的德国公司，为躲避纳粹迫害，逃离德国，从 1935 年起开设在英国西南部的达廷顿。[43] 整个 20 世纪 30 年代，尤斯芭蕾舞团都在做全球巡演，其轰动一时的作品《绿桌》在 1932 年巴黎国际舞蹈大会的编舞竞赛中斩获一等奖。用编导科特·尤斯的话来说，《绿桌》是要"对战争的破坏力进行生动而写实的评论"。[44] 舞蹈以拟人化的死神为核心，嘲讽领袖人物以权谋私，操纵战争，致使大众生灵涂炭。令观众为之动容的是那些挥之不去的意象、新颖的编创手法以及入木三分的社会批判力量。[45] 1938 年，伦敦的一位评论家将尤斯芭蕾舞团与俄罗

斯派芭蕾舞传统相对照,他写道,"俄罗斯芭蕾舞是一剂毒品,让人们逃避现实,而尤斯芭蕾舞团却是严酷的事实,即使偶尔来点不痛快,也会让人脚踏实地"。[46] 戴爱莲第一次看到《绿桌》大概在1939年初,她回忆说,"我兴奋异常,我认为找到了理想的舞蹈艺术形式"。[47] 演出后戴爱莲在后台找到了尤斯,请求加入他的舞团,于是同年8月她以奖学金获奖学生身份入读达廷顿的尤斯-莱德夏季舞蹈学校。[48]

当戴爱莲还在伦敦时,她就开始在演出自己编创的有关中国题材的舞蹈,促成这一突破的平台是一家1937年成立的伦敦机构,名为"英国援助中国运动委员会"(下文简称援华会),其使命是在1937年全面爆发的抗日战争期间为中国争取支持和援助。[49] 到了1938年,戴爱莲会定期在援华会的筹款活动上演出,她的舞蹈特别引人注目。[50] 她表演过两个舞蹈作品——《杨贵妃》和《进行曲》,都是她自己创作的独舞。《杨贵妃》创作于1936年,内容基于杨贵妃在战争中悲惨死去的故事,戴爱莲是在大英博物馆的图书馆里读到这段故事的。[51] 曾经看过戴爱莲表演这一作品的英国评论员这样写道:"伴随着平淡的音乐,她在7世纪的皇帝面前翩然起舞。只见她若有所思,'内敛深沉',一边低吟浅唱,一边曼妙古雅地挥动长袖和双手。"[52] 戴爱莲演出时穿的是戏曲服装,那是她在伦敦遇到的一位华裔马来西亚朋友送给她的,舞蹈是戴爱莲自己编的,用她的话来说,是"我想象中的中国舞蹈动作"。[53]《进行曲》的创作源于戴爱莲1935年左右在布罗斯-古森斯学校作学生时的一个作品,[54] 伴奏音乐是谢尔盖·普罗科菲耶夫《三个橘子的爱情》第三乐章,以孔武有力的武术动作为主,表演时身着男性常穿的中式服装。[55] 1938年伦敦的一位评论员在报道援华会慈善活动时描述过这一舞蹈,他称之为"一个超现代的军事伪装,由戴爱莲小姐在震耳欲聋的中国鼓声中表演舞蹈"。[56] 通过在援华会的表演活动,戴爱莲开启了自己的独舞艺术家事业,她的作品融合了政治运动与中国题材的创新诠释。

1939年全面爆发的第二次世界大战让戴爱莲有了亚洲旅行的机会，她利用自己在伦敦海外华人中的社会关系，得到一个基金项目的资助，这个项目主要是资助想回国的中国学生获取去香港的海上通行票。尽管香港当时处于英国的统治之下，但香港的主要人口是中国人，位置紧靠中国内陆，是戴爱莲前往最终目的地的良好通道。[57] 大约在1940年3月，戴爱莲抵达香港，离自己二十四岁的生日还有一个多月的时间。[58] 在香港住了一年后，她在1941年春天踏上了中国内地的土地。[59] 从英国到香港的海上旅程是漫长的，途经埃及、斯里兰卡和马来西亚，在马来西亚她重新联系到她的姐姐，后者已经结婚并住在槟城。戴爱莲的姐姐为她提供了一年的生活费，让她可以衣食无忧地在香港专心创作。[60] 到达香港不久后，她遇到了一位贵人宋庆龄（1893—1981）。宋庆龄能讲流利的英语，还是戴爱莲的亲戚陈友仁的亲密同事。[61] 宋庆龄对戴爱莲很关心，帮助她安排排练场所，给她的舞蹈编创提建议，还写信为她引荐中国的重要人物。[62] 宋庆龄组织了戴爱莲在香港的两次重大演出活动，一次是在1940年10月18日的半岛酒店，一次是在1941年1月22日的娱乐戏院。[63] 两次活动都是为保卫中国同盟筹款，宋庆龄是这一联盟的主席。演出票全部售罄，分别有500位和1000位观众观看演出，为戴爱莲带来大量的正面新闻。

　　在香港期间，戴爱莲结识并嫁给了著名的中国漫画艺术家叶浅予（1909—1995），宋庆龄请叶浅予为戴爱莲的演出画一些宣传性速写。[64] 叶浅予比戴爱莲年长十岁，在中国出生并接受教育，在中国艺术界也有良好的人际关系。[65] 他是一位才华横溢的视觉艺术家，可以讲流利的普通话和广东话，有一定英语基础。戴爱莲初到中国期间，他常为戴爱莲做笔译和口译，还帮她设计布景和服装。[66]

　　戴爱莲从1940年至1941年在香港表演的舞蹈显示出她在英国创立的折中风格，就是把芭蕾舞剧目片段与自己原创的中国题材和非中国题

材舞蹈结合在一起。[67] 戴爱莲最受欢迎的舞蹈都是战争题材的,例如《空袭》和《游击队进行曲》。《空袭》是戴爱莲 1939 年在伦敦创作的,表演时,戴爱莲光着双脚,左臂下拿着一只圆鼓,边舞边用右手击鼓。[68] 舞蹈将戴爱莲在现代舞课堂学会的击鼓技巧与改造后的爪哇舞蹈步法结合在一起,戴爱莲在伦敦看别人表演过爪哇舞蹈。[69] 据戴爱莲说,这一舞蹈表现的是"游击队员初站岗时的心情"。[70]《游击队进行曲》由戴爱莲早期作品《进行曲》发展而来,选用了新的服装来突出中华民国的"青天白日满地红"旗帜,这在当时是中国抗战的象征。[71] 一张香港的新闻图片记录下穿着演出服的戴爱莲:她穿着紧身连衣裤,白色的太阳图案印在胸前,旗帜般的一块布搭在一只手臂上;她光着腿脚,大弓箭步站立,手臂斜伸成一条直线。[72] 戴爱莲在香港的两次演出中都表演了《游击队进行曲》,仍采用普罗科菲耶夫的音乐。[73] 与她 20 世纪 40 年代在中国内地编创的新作品相比,戴爱莲在香港的剧目展现的是从外部看中国的视角,这些作品中的动作语汇来自她的芭蕾舞与欧洲现代舞背景,来自她在海外看过的别人表演的其他亚洲国家的舞蹈,还来自她自己的想象。此外,因为使用了国旗和游击队员等象征,所以诸如《游击队进行曲》和《空袭》一类的作品都将中国视为无差别的整体,不去突出国家整体中地区、民族或阶层区分。根据地方表演形式开发新的动作语汇,来表现中国内部的差异,这样的转变成了戴爱莲离开香港后新的努力方向。

战争时期的舞蹈:现代性观念的矛盾冲突

1941 年初戴爱莲离开香港进入中国内地,她踏足的世界正在发生文化领域天翻地覆的变化,这其中也包括舞蹈界。要弄清戴爱莲抵达内地后早期的工作环境,我们就有必要首先了解中国此时更广泛的舞蹈发展情况。影响这一阶段舞蹈发展的最重要因素是 1937 年全面爆发的抗日战

争,这场持续多年的战争几乎影响了每一个中国人,无论是军人还是平民。日本帝国迅速扩张,中国大面积国土沦陷,有1400万至3000万中国人丧生,另有800万人沦为难民,造成现代历史上一次人口大规模减少。[74]有关抗战时期中国文艺转型的学术研究非常广泛,涉及多种社会群体,包括被日本侵占的东部沿海地区、被国民党统治的内陆地区以及共产党的根据地。[75]传统观点认为,中国抗战时期的文化发展脱离了20世纪二三十年代的现代主义试验,但近期有学者开始重新思考这种理解,认为战时文化也是现代主义的发展项目。例如,凯洛琳·菲兹杰罗德研究了抗战时期的文学、视觉艺术和电影,她认为抗战时期的艺术特色是艺术界限模糊,而形式上有自觉意识,战前的艺术项目仍在继续进行,还产生了中国新型现代主义。[76]在舞蹈方面,战争也产生了相似的影响,流派与形式的辩论在促进创新发展的同时,也在现代性内涵及现代主义艺术表现形式方面产生矛盾冲突的方法。

在抗战全面爆发前,有几个舞蹈项目已经在中国的主要城市地区展开,它们在某种程度上都与现代或现代主义试验有关。[77]本书引言提到,其中一个项目始于20世纪最初的20年间,中国风格的现代舞蹈作品来自清朝宫廷官员之女裕容龄和京剧演员梅兰芳。另一个项目始于20世纪10年代晚期至20年代,涉及引进和改编欧洲和美国的流行舞蹈形式,如舞厅舞、卡巴莱歌舞和爵士舞等。这一领域最知名的人物有作曲家和词作家黎锦晖,他创建了中国第一个卡巴莱歌舞团,还有一些舞女,她们是中国舞厅和卡巴莱歌舞文化中的重要人物。特别是在上海,这些舞厅娱乐节目逐渐成为都市现代生活方式的象征。[78]第三个项目始于20世纪20年代和30年代,中国引进并改编了西方精英的舞蹈形式,如芭蕾舞和欧美现代舞。这一领域的重要人物是一些俄罗斯移民,他们为1917年俄国革命后的早期芭蕾舞传入中国做出了贡献。还有吴晓邦,他在20世纪30年代将西方现代舞蹈形式与理念引进中国,这些都是他在东京时从日本

老师那里学到的。[79]

　　抗日战争的全面爆发给这些现有的舞蹈活动带来了新的发展方向，同时也开启了全新的舞蹈试验。到1937年年底为止，日本军队占领了北平、哈尔滨、南京、上海和天津等中国主要中心城市，这些城市都曾经是战前开始的三个舞蹈项目的聚集之地。尽管有些艺术家在日本占领区仍在继续开展他们的艺术活动，但多数艺术家都逃亡到内地，在重庆、桂林、昆明和延安等地形成了新的艺术中心。战时梅兰芳戏曲试验的延续是由曾留学日本的韩国舞蹈家崔承喜完成的，下一章将讨论她在1949年后的成果贡献。卡巴莱歌舞、爵士舞和舞厅舞文化也同芭蕾舞一样仍主要在日占区继续活跃。吴晓邦也在继续改编着西方风格的现代舞，下文会讨论他带来的一些新变化形式。20世纪40年代早期，内陆地区开始出现一批全新的舞蹈项目，这其中"新秧歌"就是第一个战时舞蹈运动。

　　"新秧歌"是延安开创的中国新民主主义文化诞生的象征，延安是中国西北偏远地区，1935年成为中国共产党的革命根据地。毛泽东的新民主主义文化创作指导思想正是在革命战争时期的延安形成和推广的，新秧歌则是直接落实这些思想而产生的第一种新的艺术流派。[80]正如新秧歌的名称所示，它是基于现存民间秧歌活动的现代舞蹈表演种类。[81]在20世纪40年代之前，民间秧歌主要是中国北方农村地区的汉族人在春节前后举行的业余群众表演活动，音乐、戏剧、舞蹈、体育、仪式与流行娱乐形式融为一体，突出队列游行和带花灯等道具的群舞表演，还有一些幽默诙谐、略带色情的表演内容。[82]秧歌是一种地方性的业余口传民间艺术形式，根植于穷苦的农民社会生活，因此构成了非精英地方文化类型；毛泽东教导革命艺术家们在自己创作的作品中研究和吸收这一艺术形式。新秧歌就是在这样的文化政策指引下，在民间艺人与共产主义知识分子的合作中发展起来的。[83]

"新秧歌"运动的理论基础来自20世纪40年代早期毛泽东在延安著作中提倡的两个思想:"民族形式"和"改造"。汪晖认为,"民族形式"的讨论始于毛泽东1938年在延安所做的报告,其中写道,"洋八股必须废止,空洞抽象的调头必须少唱,教条主义必须休息,而代之以新鲜活泼的、为中国老百姓所喜闻乐见的中国作风和中国气派"[84]。在之后的四年中,中国大部分地区的作家都就这一立场展开辩论,形成了著名的"民族形式"大讨论,参与讨论的人既有延安地区的,也有来自许多其他城市的,这些城市后来都变成中国舞早期运动的重要地点。汪晖写道,"讨论在延安展开……之后重庆、成都、昆明、桂林、晋陕豫地区以及香港等地陆续发表了数十篇文章,加入到对话中来;最终发表的各种论文多达两百多篇"[85]。辩论的一个核心问题是,民族形式可否或者在多大程度上走西方文化道路,这是中国城市左翼知识分子在20世纪初的新文化运动中创建并提倡的。另一个重要论题是地方民间和本土形式可以在多大程度上为新民族形式的建设做出贡献。此处的形式问题与观众问题直接相关,例如,在文学领域,辩论者提问,"作者应该采用何种形式,特别是使用什么语言?读者又是什么人?"[86]1940年,毛泽东在影响深远的《新民主主义论》一文中澄清了有关西化问题的立场。他写道,"中国应该大量吸收外国的进步文化,作为自己文化食粮的原料,这种工作过去还做得很不够。这不但是当前的社会主义文化和新民主主义文化,还有外国的古代文化,例如各资本主义国家启蒙时代的文化,凡属我们今天用得着的东西,都应该吸收。但是一切外国的东西,……决不能生吞活剥地毫无批判地吸收。所谓'全盘西化'的主张,乃是一种错误的观点"[87]。

　　民间与本土文化形式问题有更多争议,整个20世纪40年代的人们都各执己见,一直辩论不休。然而,在辩论中,新秧歌运动显然赞成新民族形式可以以民间本土艺术形式为基础,因此,在表演艺术中,新秧

歌运动提供了第一种模式,告诉人们如何在地方本土文化的基础上去开发崭新的革命民族形式。

"改造"的观念是毛泽东在 1942 年的《在延安文艺座谈会上的讲话》中提出的一个重要主题,《讲话》是毛泽东论述中国革命艺术与文化最重要的文章。虽然改造的观念与民族形式问题相关,但它还是触及许多共产主义艺术家与他们乡村观众之间文化割裂的更深层次根源,也就是说,文章指出,面对当时中国大多数所谓"没文化"的贫苦农村人口,许多受过教育的都市人,包括那些政治上的进步人士,都会有一种根深蒂固的优越感与厌恶情绪,在这种情况下,"改造"是指身心自我变革的过程,毛泽东认为这类艺术家需要完成变革以便去除自身精英分子的态度。为了说明这一思想,毛泽东反省了他个人的经历:

> 我是个学生出身的人,在学校养成了一种学生习惯,在一大群肩不能挑手不能提的学生面前做一点劳动的事,比如自己挑行李吧,也觉得不像样子。那时,我觉得世界上干净的人只有知识分子,工人农民总是比较脏的。知识分子的衣服,别人的我可以穿,以为是干净的;工人农民的衣服,我就不愿意穿,以为是脏的。革命了,同工人农民和革命军的战士在一起了,我逐渐熟悉他们,他们也逐渐熟悉了我。这时,只是在这时,我才根本地改变了资产阶级学校所教给我的那种资产阶级的和小资产阶级的感情。这时,拿未曾改造的知识分子和工人农民比较,就觉得知识分子不干净了,最干净的还是工人农民,尽管他们手是黑的,脚上有牛屎,还是比资产阶级和小资产阶级知识分子都干净。这就叫做感情起了变化,由一个阶级变到另一个阶级。我们知识分子出身的文艺工作者,要使自己的作品为群众所欢迎,就得把自己的思想感情来一个变化,来一番

改造。没有这个变化,没有这个改造,什么事情都是做不好的,都是格格不入的。[88]

在这一论述中,毛泽东强调了中国阶级差异中身体的重要性。他认为,开展革命艺术不仅要在作品中宣传进步的政治思想,而且还要在行动上接近劳动者。改造意味着与农村的贫苦大众生活在一起,参加他们的体力劳动,穿他们的衣服,改变无意识的情感,结果连他们皮肤上的灰尘也会看起来很干净。因为身体文化是身份认同的重要标志,改变身体文化对许多人来说并非易事,所以它才成为革命文化与革命改造的社会主义思想核心内容。正因为如此,这个重要的思想原则促使人们在新秧歌运动中对舞蹈形式做出了选择。

20世纪40年代早期和中期延安开展的新秧歌表演活动有两种表演,都包含舞蹈成分。第一种是"秧歌剧"的戏剧表演,通过改编地方音乐曲调和表演传统来演出革命故事,通常是讲述穷苦农民及其对社会变革的渴望。这一类型中最著名的作品有《兄妹开荒》(1943)、《白毛女》(1945)和《刘胡兰》(1948)。第二种是以参与性活动为主,例如游行和集体舞蹈,不同秧歌队走进公共场所表演集体舞蹈,锣鼓喧天,彩绸飞舞,有时还会邀请旁观者共舞。这两种新秧歌形式都采用了一个特别的身体动作,叫作"扭秧歌",指的是秧歌舞中独特的扭胯行走。"扭秧歌"的常见动作包括舞者表演蹦跳版的爵士方步(脚步交叉、后退、旁移和向前),头顶左右摇晃时,胯部自由扭动,肘部内扣,双手旋转,两个手腕随之反方向上下翻转,常会齐腰拿着扇子或手绢。由于秧歌与穷苦农民相关,且在村庄过节时才会"扭"起来,所以舞蹈反映的是乡村劳动者独特的审美,与中国沿海城市西化的精英舞蹈剧场表演形式形成巨大的反差。随着时间的推移,新秧歌的身体扭动传遍全国,成为倡导平等主义的革命理想标志,并将农民摆在中国现代性新愿景的中心位置

（图 3）。

并非所有人都欣赏新秧歌，连自认为很革命的艺术家们也反应冷淡。因为舞蹈体现了乡村穷人的动作习惯，所以许多城市知识分子对随心所欲的秧歌舞形式产生了反感。布莱恩·德迈尔在研究中国 20 世纪 40 年代的革命戏剧时，讲述了一位城市女演员韩冰的故事，她在日本侵华战争时期搬到延安，却感到很难适应新的表演文化，特别是难以演出对乡村人物角色和乡村表演风格的重视。德迈尔认为，"对韩冰来说，真正的障碍就是秧歌舞和秧歌剧。许多城市人都觉得秧歌舞很丑，韩冰与他们一样也瞧不起这种民间形式，认为它低级、粗俗"。[89] 然而，从毛泽东及其追随者看来，让像韩冰一样的城市精英们感到别扭的东西恰恰赋予了新秧歌政治宣言的力量。对于城市精英来说，秧歌表演——敲锣打鼓，在乡村大道上列队而行，蹦蹦跳跳，按老百姓的节奏扭动身体——相当于剥夺了城市精英们有别于乡村大众的文化修养、世界主义以及高雅精致的身体标志。在秧歌剧中，农民成为主角，颠覆了传统的等级观念。对韩冰一类的城市艺术家来说，"扭秧歌"意味着响应党的号召，"和群众打成一片"。与此同时，对许多农民和民间艺人来说，这意味着学会将自己看作革命社会变革中的推动力量。[90]

当新秧歌运动在延安蓬勃发展时，留在沿海城市的艺术家们则在探索抗战时期发展舞蹈文化的其他途径。早年从日本引进西方现代舞的吴晓邦就是众多这样的中国精英分子之一，针对新秧歌运动所代表的本土审美表演，他们在寻求其他替代方式。吴晓邦原名吴祖培，生于苏州一个富裕的汉族人家庭，在中国接受过高等教育，1929 年赴日留学深造。[91] 在他早年旅日的 1929 至 1934 年，他开始向日本老师们学习芭蕾舞和西方现代舞。[92] 1931 年他根据最喜爱的作曲家肖邦的中文音译改名为吴晓邦。[93] 1935 年 9 月，29 岁的吴晓邦在上海公开举办了他的第一场个人舞蹈发表会，演出的十一个独舞作品都是他在东京学习的芭蕾舞和西方现

代舞。⁹⁴演出宣传照片显示了吴晓邦的一系列光脚造型,用来表达不同情绪:迷惘、痛苦、挣扎、失望、欢喜、悲伤和希望(图4)。据描述,舞蹈音乐选用了欧洲作曲家肖邦、德彪西和杜舍克的作品,大标题写着"吴晓邦君出演西洋舞蹈底姿态"。⁹⁵有一张舞蹈图片中,伴奏音乐是肖邦的《幻想即兴曲》,吴晓邦身着束腰上衣,裸露双腿站在那里,姿势好像芭蕾的吸腿动作,同时手臂伸向前上方。另一张图片中,伴奏音乐是肖邦的《葬礼进行曲》,吴晓邦身着黑色长袍,仰头屈身,双手仿佛要把心掏出来祭天。附文指出,吴晓邦希望将西方剧场舞蹈引入中国,这是发展中国新型剧场舞蹈的第一步。

在抗战期间,吴晓邦继续传递西方的舞蹈方法,他对这些方法进行调整以适应战争时期的中国文化。⁹⁶在1937年发表的一份简短采访中,吴晓邦把自己的舞蹈风格描绘成"新兴舞踊",其中用了日语新词"舞踊"。⁹⁷采访写道,新兴舞踊的根源在欧美,"'新兴舞踊'的起源,是由邓肯始创的,至德国拉彭[拉班]而建设了一种新兴的理论,而德国的玛莱维舒姆[玛丽·魏格曼]女士就是'新兴舞踊'的实行家"。⁹⁸1937年至1941年,吴晓邦在中国南方各处旅行,在南京、南昌、徽州、重庆、贵阳、桂林、长沙、扬州和曲江(广东)等地宣传他的新兴舞踊。⁹⁹这一时期,他还定期返回上海,1939年在香港作短暂逗留。¹⁰⁰大概在1938年,他在徽州的一个乡村待了两个月,并创作了一部南方舞剧,名为《送郎上前线》。然而,吴晓邦写道,"演出的效果虽然很好,但许多艺人都不赞成这种做法"。¹⁰¹因此,经过这次本土表演形式的短期试验后,吴晓邦又重返新兴舞踊。1939年,吴晓邦返回上海,开始与中法戏剧学校的一批学生合作,其中几位有西方话剧和芭蕾舞经验。¹⁰²在他的指导下,他们上演了一部45分钟的舞剧《罂粟花》。¹⁰³尽管舞剧属于爱国主义题材,是用中国农民英雄主义讲述左翼人士的故事,符合新的战争时期需求,但作品似乎没有采用本土的舞蹈形式。虽然没有留下影像资料,但作品

照片体现了欧洲的审美思想，农民们头包白色头巾，身着花围裙，动作借用的是芭蕾舞和欧洲现代舞。其中有张图片显示，六位舞者扮演的农妇站在一起，脚跟提起，上身挺拔，掌心向上，扬起双臂，仰望天空。而另一张图片可以看到，一群舞者一手叉腰，另一手指向前方，同时其他人高举拳头以示抗议。[104]

在抗战时期发表的文章中，吴晓邦的观念里中国的本土文化是陈旧且落后的，而西方文化新颖且进步，这再次反映了当时中国知识分子（尤其那些赞同五四运动中西化思潮的知识分子）中盛行的现代性逻辑。[105] 1935年，吴晓邦在宣传材料里写道，"就是在中国旧剧中的舞术……也可以说是中国的舞蹈。但是我们都知道这些舞蹈的遗产并不适应于现在的社会，所以我们需要创造新的中国舞"[106]。吴晓邦1939年的一篇文章里再次出现了坚信本土文化落后的观念，他揶揄富连成这所京剧名校采用的、他认为是过时的训练技巧："在［富连成］里面成长出来的艺人，哪里能够配合到今人所需要的演技呢！"[107] 1940年，在一篇题为《中国舞踊》的文章中，吴晓邦勉强承认道，"中国舞踊必须使她与自身的历史有亲密的联系"。[108] 然而，当谈到这一论述的真正含义时，他明确表示这种联系不应当建立在研究本土表演形式之上，他断言，"我们自己的园子里找不出一枝舞踊树……在中国，人们绕着那些魔术师，娼妓，保镖，打拳师而拉开了嘴，对那些走江湖的叫好"[109]，显然他对本土舞蹈文化持否定态度。吴晓邦提出了"民族意识"的思想，无疑是为了取代民族形式。对于吴晓邦来说，民族意识"包含着这个民族的全部公民的生活"，所以不存在具体的审美形式。于是，他号召包括他自己在内的其他艺术家，不必非去表演新秧歌一类的本土舞蹈来宣称具有"民族性"，他们认为新秧歌的文化层次较低。[110] 1941年，吴晓邦直接批判了近年来出现的民间艺术热潮，提到1940年3月至1941年2月这段时间，吴晓邦写道，"在这一个时期内整个艺坛上掀起了民族形式的斗争，有许多人认为民间

形式是民族形式的唯一源泉而向历史开起倒车来"。[111] 这一言论与新秧歌运动不同，而新秧歌运动是基于毛泽东在延安倡导的新民主主义文化政策。这一时期，吴晓邦还反对知识分子要向农民学习的思想，声称是农民需要他们舞蹈家的工作。[112]1944年末，吴晓邦发表了关于舞蹈训练的文章，继续提倡从日本学来的观念，例如呼吸要与节奏协调，以及使用"自然法则"这一新兴舞蹈理论与实践的重要成分。[113]

在抗战期间，新秧歌运动和吴晓邦的新兴舞蹈代表了中国舞蹈界有关现代性的观念冲突。对于新秧歌运动的提倡者来说，本土乡村舞蹈为中国现代性的创新途径提供了基石，而这一现代性是建立在被剥削者文化的基础之上。在应用毛泽东关于民族形式与改造的思想时，共产党的积极分子和他们的农民伙伴认为，民间舞蹈秧歌声势浩大，充满活力，可以鼓舞人们去实现美好的未来，建设更加富强更加独立的主权国家，促进社会发展更加进步与平等。在他们的革命文化发展观念中，新秧歌的倡导者们重新定义了地方农民文化，从前被当作未开化的落后文化已然成为通往未来的唯一可行道路。洪长泰指出，"中国共产党人把老百姓摆在舞台中央，就是要赞美群众的力量……他们认为中国的未来不在沿海城市，而在内陆，在乡村"[114]。在以舞蹈来表现中国未来的新观念中，本土的民间舞蹈脱胎换骨，从阻碍中国现代化发展的固有陈规陋习转变为建设中国现代新文化的重要基础。

通过新兴舞蹈的实践，吴晓邦与新秧歌运动的支持者持不同意见，他认为，要实现中国舞的现代化，就必须脱离本土表演形式。他继承了五四运动时期的思想，相信传统与现代之间界限分明，认为中国文化是"传统的"，而西方文化是"现代的"。遵照这一逻辑，他坚持认为戏曲是陈旧和过时的，不过实际上，在他撰文时期戏曲仍在不断创新并深受大众喜爱。[115] 在反思中西方表演实践之间的关系时，吴晓邦重申了构建五四运动现代化理论和西方现代舞语境的欧洲中心论和种族主义观点，

因此，尽管吴晓邦认为新兴舞蹈起源于欧美，但他还是相信这一舞蹈形式无所不能，比中国现存的任何表演形式都适合表达中国的现代性。像当时许多欧美的白人现代舞评论家一样，吴晓邦也将他的新兴舞蹈与相关非裔美国文化的爵士舞、踢踏舞等流行舞蹈类型划清了界限。[116] 他认为其他这些舞蹈类型是堕落而有害的——理由多半是这些舞蹈淫秽不堪——与此相反，他所提倡的新兴舞蹈，用他的话来说，在任何情况下都是"积极性"的和"健全性"的。[117] 他写道，"在一定的社会生活中，舞蹈必须合着当代生活的节奏"，这意味着新兴舞蹈本身足以充分表达当代生活体验。[118] 这一观点与落实在新秧歌运动中的毛泽东观点产生了根本冲突。毛泽东认为，不应当拿西方文化全面取代本土文化的实践，中国的现代文化应当"有自己的形式"。1941年，戴爱莲来到中国内地，刚好赶上如火如荼的民族形式大讨论。由于家族文化有欧洲偏好，且她本人也受过西方芭蕾舞和现代舞的专业训练，所以看似她会支持吴晓邦一方的可能性很大，然而，她却选择了不同的立场。

从边缘到核心：民族舞蹈运动的兴起

在1941年到1946年，戴爱莲根据自己在中国内地的经历编创了一批全新的舞蹈剧目，包括《哑子背疯》和《瑶人之鼓》等作品在内，为中国剧场舞蹈开辟了有别于新秧歌和新兴舞蹈两个运动的第三个方向，最终，她所采用的方法与新秧歌运动有更多共性，因为两者都基于本土审美的研究，并努力在民间和本土艺术形式基础上创建中国现代性的新观念。然而，戴爱莲的舞蹈作品融入了更广泛的民族与地区文化，拓展了新秧歌的舞蹈模式，寻找到了一条能代表中国文化更新更广的道路。由于正处战争非常时期，且对本土舞蹈研究产生了浓厚兴趣，戴爱莲在中国内地的早期都是在西南地区度过的，如广西、贵州、重庆以及四川。

一般来说，这些地区在中国知识分子的脑海里都是地理和文化上的边远地区，但戴爱莲的舞蹈作品却将这些地区重新想象成为全新中国文化认同的基础。由于戴爱莲的作品突出了少数民族群体的文化以及中国地理上的边缘地区，所以，她的早期中国舞剧目最初被命名为"边疆舞"。然而，到了20世纪40年代末，这些作品已经代表了即将取代"新兴舞蹈"的民族舞蹈运动，与新秧歌运动结合在一起，成为中国舞这一崭新形式的基础。

1941年的早春，戴爱莲与丈夫叶浅予先生离开香港前往澳门，又从澳门进入中国内地。旅途中不但乘坐过船只、公交车和卡车，还曾骑过自行车和徒步行走，他们最终抵达了广西桂林，这座城市处于香港与他们目的地重庆的中间位置。[119] 尽管桂林如今是著名的旅游胜地，山水秀美如画，农田星罗棋布，可战争期间，这里却是汇集了大批艺术家和知识分子的重要文化中心，他们都是从被日本占领的沿海城市逃到这里的。朱平超认为，在20世纪40年代早期，桂林是中国最大的实验性戏剧聚集地，欧阳予倩（1889—1962）等知名剧作家都曾对使用广西北部方言表演的桂剧产生浓厚兴趣。[120] 在桂林，戴爱莲观看了戏剧改良派创作的桂剧，但表演者都是当地艺人，其中一部戏就是《哑子背疯》。[121] 她找到作品的表演者、著名桂剧女演员方昭媛，向她虚心求教，这为她几年后在重庆首演的舞蹈作品打下了基础。

在桂林逗留了一段时间后，戴爱莲与叶浅予决定奔赴重庆，那里既是国民党领导的国民政府统治中心，也是中国战时首都。大约在1941年4月初，他们抵达重庆，刚好赶上了吴晓邦与第二任妻子盛婕（1917—2017）的婚礼，盛婕从前也是中法戏剧学校的学生。[122] 同年6月，戴爱莲与吴晓邦、盛婕在重庆举行了联合演出，演出中，戴爱莲表演了她到中国后第一个新编舞蹈作品《思乡曲》，独舞的伴奏音乐是中国作曲家马思聪基于绥远民歌创作的同名小提琴独奏曲。[123] 戴爱莲表演时穿着中国农民风格的

服装,表达了为躲避侵略军而流离失所的中国难民无尽的思乡之情。[124] 除了《思乡曲》,戴爱莲还与盛婕一起表演了吴晓邦创作的双人舞《合力》,[125] 由于健康问题,戴爱莲不得不在1941年早秋时节返回香港做手术,她与叶浅予暂时离开了重庆,后来在1942年早期他们第二次从香港前往重庆,[126] 这次旅途中,夫妻二人在贵州省的苗族和瑶族群落待了两个月,正是在这里,戴爱莲得到了创作《瑶人之鼓》的灵感。[127]

1942年至1946年,戴爱莲多数时间都在重庆,主要工作是组建学生舞蹈队、研究舞蹈、学习讲汉语、认汉字,然后就是编创新剧目。这一时期她受雇在三所学校教授舞蹈:1942—1943年在国立歌剧学校,1943—1944年在国立社会教育学院,1944—1946年在育才学校。1944年的夏季,她与其他人合作教授了为期六周的夏季舞蹈课程。[128] 这一时期,戴爱莲的中文口语和写作能力提高很快,到1946年为止,她已经能够用日常汉语进行口头交流,也能看懂和书写一些汉字。[129] 在与学生的共同努力下,她在重庆建立了两个舞蹈研究组织:中国舞艺术社和中国民间乐舞研究社舞踊组。[130]1944年,她创作了《哑子背疯》和《瑶人之鼓》等一系列新作品。1945年6月,她与丈夫叶浅予离开重庆去进行田野采风,同行的还有她的学生彭松(1916—2016),这位民歌专家也曾在育才学校工作过。他们首先来到成都,戴爱莲夫妇与画家张大千合住数月,与此同时,彭松在嘉绒藏族和羌族人居住地区进行考察研究。[131] 那年夏末,彭松返回重庆,而戴爱莲夫妇则去了如今四川省中部的康定地区,历史上这里曾是康藏的边界。戴爱莲住在一位来自巴塘的藏族商人家中,向住在康定的各种背景的藏族人学习舞蹈,她总共记录了八个藏族舞蹈,七个来自巴塘,一个来自甘孜。[132]1945年12月,戴爱莲夫妇返回重庆。[133]

数年研究成果的巅峰时刻出现在1946年的春天,重庆的一次重大演出活动让戴爱莲及其舞蹈表演成为全国关注的焦点。1946年3月6

日,边疆音乐舞蹈大会(下简称大会)在重庆青年馆拉开帷幕,这一晚会形式的剧场演出包括十四个舞蹈、音乐和戏剧作品,代表了六个不同民族:汉族、羌族、藏族、维吾尔族、瑶族和彝族。[134] 舞蹈涉及从独舞到群舞等各种规模,从宗教到爱情等各种题材,演员阵容也是多民族混合的,包括戴爱莲自己和她来自中国民间舞蹈研究会及育才学校音乐组的学生,多数都是汉族人,另外还有来自边疆学校的藏族同学会、新疆同乡会和边疆学校藏族学生乐舞团的藏族与维吾尔族演员。两位西藏女演员也参加了演出,中央大学边疆研究会的成员同样参加了演出。在十四个演出节目中,有七个节目是戴爱莲根据自己在中国的经历新创作的舞蹈,包括她的独舞《哑子背疯》、三人舞版本的《瑶人之鼓》、彝族题材群舞《倮倮情歌》、佛教题材群舞《弥陀佛》、藏族长袖群舞《巴安弦子》、维吾尔族题材爱情双人舞《坎巴尔韩》和维吾尔族题材群舞《青春舞曲》。戴爱莲的学生彭松创作了两个作品:一个是根据羌族人驱鬼仪式创作的双人舞《端公驱鬼》,另一个是藏族群舞《嘉戎酒会》,表现舞者靠禾秆从大酒罐吸酒的场面,以集体旋转达到高潮而告终。剩下的五个作品都是由藏族和维吾尔族演员创作表演的:藏族舞蹈《春游》、拉萨风格的藏族舞《踢踏舞》、藏族戏曲片段《吉祥舞》《彝族天女》和维吾尔族即兴舞蹈。据一位评论家说,晚会的亮点是戴爱莲的舞蹈作品《巴安弦子》,创作依据是她在康定地区的田野采风,表演者是一组藏族学生(图5)。[135] 这部作品将六个不同风格的藏族歌舞组合在一起,说明通过有效的加工处理,日常生活中的舞蹈活动是可以搬上剧院舞台演出的。边疆音乐舞蹈大会深受观众喜爱,第一天夜晚就吸引了两千多名观众,记者们一致赞叹演出"盛况空前",还有一位记者坚信,大会"对于中国新舞蹈的前途创一新纪元"。[136]

大会轰动山城,吸引全国媒体重点关注,造成这一现象有几个艺术及政治方面的原因。在中国人脑海中,边疆的概念历史悠久,但明确成

为国家政治活动中重要的空间概念还是 20 世纪早期中国从前现代帝国向现代化国家转型的产物。詹姆斯·雷博尔德解释道：

> "中国"这一概念的前提是其他周边国家或文明的存在，因此，汉语"边疆"一词可以追溯到遥远的公元前 4 世纪也就不足为奇了，当时的《左传》就将边疆描述为两国之间交界的区域。到了清朝，这一词语才成为国家语境中的常用词，其边界的现代含义可以体现在清朝和欧洲的地图上。与旧时含混的"外方"表述不同的是，边疆在全球新的民族国家体制下处于危险之中，除非国家有能力对其边境地区行使权力。在 20 世纪的中国，国家建设了数万里公路、电信线路以及最重要的铁路线路，逐渐将国家权力——以军队、政治、教育和经济体制等形式——伸向国土内最遥远的角落。[137]

20 世纪 20 年代以来，讨论中国边疆问题和少数民族社会问题一直是国共两党施政的重要内容。刘晓原使用"民族政治"一词来描述这些商议过程。[138] 在 20 世纪 40 年代，有关中国边疆的民族政治一般会涉及蒙古、满洲、新疆、西藏等地区——全部都曾是清朝疆土的组成部分，后来归属国民党领导的中华民国——不过仍然包括大量不使用汉语的社会群体，在许多人看来，他们与中国主体民族汉族存在文化差异。[139]

战争时期中国民族政治的一个核心概念是"中华民族"，就像包含在当代中国文化与政治语境中的许多词汇一样，"中华民族"是 20 世纪初发明的现代新词，是当时中国知识分子在有关种族、民族以及现代化民族国家等新兴论述中跨语际使用的词语。[140] 中国共产党和国民党都有各自不断变化的"中华民族"定义，国民党的定义往往强调一个民族的统一，而共产党则承认少数民族群体的民族地位。然而，在 1937 年至 1945

年,国共两党的统一战线政策促使两党达成持久共识,刘晓原写道:

> 到二战时期,两党对"中华民族"的表述有这样一些共性:"中华民族"历史悠久,早在现代时期之前就存在了;汉族是"中华民族"的核心凝聚力;"中华民族"的组成包括其他民族群体,国民党称之为"氏族",共产党称之为"民族",他们已经与汉族人要么同化要么融合在一起了;中华民国的官方边界划定了"中华民族"的领土范围,包括所有少数民族群体居住的边远地区;"中华民族"是中华民国所有成员的共同政治身份;平等而不分裂应当是中国境内所有民族追求的终极目标。[141]

1945年抗日战争结束后,国共两党的脆弱联盟也走到尽头,1946年6月全面内战爆发,双方的民族政治立场再次产生对立。戴爱莲的"边疆音乐舞蹈大会"就是发生在这一过渡时期,"中华民族"的含义以及中国"边疆"的未来再一次成为全国争论的焦点。

从戴爱莲的舞台作品以及其基于汉族和少数民族表演的中国舞蹈理论来看,大会显然将舞蹈作为战时民族政治的一种形式,然而,在这一过渡时期,大会的政治立场并不十分明确。因为大会是在重庆举办的,并得到当地国民党政府以及边疆学校的支持,所以有人认为"大会"显示了国民党对民族统一的重视,[142]晚会名称中使用的"边疆音乐舞蹈"与国民党长期部署文化演出活动的边疆政策有关。名称近似的大型活动还曾在1936年中华民国首都南京和1945年国统区内的成都与贵阳举行过。[143]1946年12月国民党仍在继续使用这一模式,在国民大会召开集会的同时,南京上演了"边疆歌舞欣赏演出",剧场座无虚席。[144]

1946年春,几乎与大会演出同时,一批来自延安的文化积极分子奔赴现今华北的河北省张家口市,准备在那里建设第一个由共产党资助的

少数民族音乐舞蹈团体,名为"内蒙古文工团",后来成为"内蒙古歌舞团"。舞团在 1946 年 4 月 1 日正式成立,艺术家成员的民族背景各不相同,其宗旨是聚焦内蒙古少数民族群体的题材与审美,创建革命的表演形式。[145] 建设项目的参与者中就有吴晓邦,他 1945 年才到延安,不仅给舞团演员们上舞蹈课,还与当地艺术家合作,为舞团剧目编创了几部蒙古题材的舞蹈作品。[146] 此时,吴晓邦已经做出了政治立场选择,虽然之前在艺术上反对民族形式,但他还是加入延安的共产党文化积极分子队伍中。[147] 内蒙古文工团的成立对民族政治很重要,因为它反映了共产党在努力团结与民族运动的力量,文工团的成立是在 1947 年内蒙古自治区成立之前,象征着共产党领导下的民族认同。

戴爱莲的个人政治倾向也很复杂。尽管身处国民政府的战时总部重庆,她却与共产主义运动一直保持着联系。因为家世特殊(表舅陈友仁是蒋介石的资深政治对手),曾与伦敦左翼组织英国援华会有过合作,且在香港时与宋庆龄关系密切,所以,很有可能她在政治上同情的是共产党,而非国民党政府。根据戴爱莲的口述,她曾在英国居住时期读完埃德加·斯诺的著作《红星照耀中国》后备受鼓舞,萌生出前往延安加入共产党的愿望。[148] 在重庆居住期间,她和丈夫叶浅予与共产党领导人周恩来和邓颖超有过数次会面,从中获悉了不少有关新秧歌运动等延安文化活动的情况。在口述中,据说戴爱莲与叶浅予向周恩来夫妇表达过前往延安的愿望,但得到的建议是他们在重庆能发挥更大作用。[149] 她记得从 1944 年秋季起她就在育才学校工作,当时学校就在重庆八路军办事处这个当地共产党办公中心的隔壁。她常陪那里的工作人员观看演出,其中就有 1945 年延安文艺团体表演的新秧歌剧。[150] 育才学校的创始人陶行知(1891—1946)是戴爱莲边疆舞蹈活动的重要支持者,他被国民党政府列入了黑名单,1946 年 7 月因病逝世。[151]

从艺术角度看,大会体现了中国的舞蹈发展新方向,它的最终影响

远不止战争时期，它为社会主义国家领导下的中国舞兴起奠定了基础。尽管"边疆音乐舞蹈"的标签将大会与一些曾经使用过这一词语的早期活动联系在一起，但戴爱莲的用意却与早期用法迥然不同，从前"边疆舞蹈"主要是让汉族观众了解少数民族文化的教育与文化交流手段，而戴爱莲重新认识到它是一个艺术项目，旨在创建汉族与少数民族都参与贡献的文化共享表达形式。戴爱莲的舞蹈作品既有汉族舞蹈（如《哑子背疯》），也有少数民族舞蹈（如《巴安弦子》），此外，大会还让汉族与少数民族舞蹈演员同台演出。对戴爱莲来说，源于维吾尔族、瑶族或藏族的舞蹈新作不是为了表现文化差异，促进不同民族相互理解，相反，像基于桂剧等汉族来源的作品一样，这些舞蹈作品都是她设想的同一个新型现代民族舞蹈形式的重要组成部分，她称这一舞蹈形式为中国舞。

戴爱莲在大会开幕讲话中概括了这一新观念，讲话题目是《发展中国舞蹈第一步》。[152] 讲话中，戴爱莲呼吁依据全中国现有舞蹈来创作新形式的剧场舞蹈，她称之为"中国舞"和"中国现代舞蹈"，讲话中提到，中国舞应该有三个特性，这与我在引言中总结的三个中国舞理念相应。首先，戴爱莲认为中国舞应该使用本土材料改编的动作语汇，我称之为"动觉民族主义"；其次，她认为中国舞的灵感应当来自从中国所有现存的地方表演形式，取材来源于汉族和少数民族地区，我称之为"民族与区域包容性"；第三，她认为中国舞应该是崭新的和现代的，同时也要向过去学习，我称之为"动态传承"。

戴爱莲认为，中国舞有别于其他舞蹈风格的重要特征应该是形式而非内容，按照她的设想，创建新形式需要研究中国所有现存的表演形式，分析并利用这些表演形式去启发作品创新。此处，戴爱莲的思想基本上遵循毛泽东讲话中所解释以及新秧歌运动中所显示的"民族形式"，但有一处与新秧歌运动存在重大差异，那就是，她不仅对阶级、教育和城乡差异方面的传统等级制度进行革命化处理，而且，她还试图推翻了民族

和地域差异方面的等级制度。新秧歌运动将北方汉族文化作为新型民族形式的唯一基础，而戴爱莲设想的民族舞蹈形式是要从中国所有民族群体和地域现存的艺术活动中汲取灵感。在解释这一理想发展过程时，戴爱莲写道，"如果我们要发展中国舞蹈，第一步需要收集国内各民族的舞蹈素材，然后广泛地综合起来加以发展"[153]。她在大会上呈现的舞蹈节目清晰地说明了这一思想，因为节目代表的是许多不同民族群体和不同地域，重点强调了南方和少数民族舞蹈表演形式。大会还突出了佛教文化，尽管不是本土文化，但这种文化已融入中国人的宗教生活。佛教起源于印度，传入中国后在公元后的第一个千年中逐渐发展成为本土宗教形式。尽管佛教是汉族人的"三大宗教"之一，但在中国边境地区的许多少数民族群体中也有着深刻而独特的佛教文化历史传统，如在中国西南部的藏族人和傣族人以及北方的蒙古族人之中便是如此。佛教还是中国西北多元文化的重要组成部分，那里的佛教在历史上就与伊斯兰教以及中亚地区的宗教文化传统相互交融。

遵照毛泽东的"民族形式"思想，戴爱莲认为目前还不存在中国舞，但经过努力可以创造出来。大会代表了她自己为这一创造所做的最初努力，因此讲话的题目才包含了"第一步"。在讲话中戴爱莲针对中国现存舞蹈素材之间文化与历史的关系进行了多种解读，她解释说，在她看来，汉族与少数民族的宗教习俗、戏剧和民间舞蹈全都是中国舞创新的合理素材，她还推测藏族等某些少数民族社会的现代舞蹈保留了一些复杂的唐朝舞蹈风格，她与其他艺术家都认为唐朝是中国舞蹈文化发展的历史巅峰，这一舞蹈风格在某些现代的日本舞蹈中也有所保留。尽管中国的一些评论家当时认为戴爱莲的思想颇有争议，但这些想法引发的争论和反响却启动了许多重要的对话，这些对话在中国舞界的未来岁月中没有一刻停止过。[154]

沿着这些思路重新思考民族形式问题的并非只有戴爱莲的新编边疆

舞蹈剧目，活跃在中国其他地区的艺术家们也在同时进行着相似的艺术活动，与戴爱莲创新编创手法、少数民族舞蹈的表演方式以及她在讲话中提倡的思想观念产生了共鸣。前文提到，一批来自延安的共产党艺术家于1946年初成立的内蒙古文工团也在探索近似的途径。然而，比这更早的近似项目是在新疆和云南，其中有的由少数民族艺术家发起，例如在新疆，维吾尔族舞蹈家康巴尔汗（图6）就通过编创、教授并表演许多舞蹈作品而发动了一场边疆舞蹈运动，极有可能是她启发戴爱莲创作了重庆边疆音乐舞蹈大会上演出的维吾尔族舞蹈《坎巴尔韩》。[155] 康巴尔汗像戴爱莲一样有着海外背景。她曾在国外学习过舞蹈，于20世纪40年代早期开始自己的中国舞蹈事业。她出生在喀什的一个维吾尔族穆斯林家庭，儿时跟随劳工父母移居苏联，在今天的哈萨克斯坦、吉尔吉斯斯坦和乌兹别克斯坦等地长大。[156] 大约读完小学后，她就被塔什干的一所职业舞蹈学校录取，学校创办人是世界著名的亚美尼亚族裔乌兹别克斯坦舞蹈家塔玛拉·哈农卡（1906—1991）。[157] 完成训练后，康巴尔汗成为乌兹别克斯坦歌舞剧院的一名职业舞者，20世纪30年代晚期，她被招募到莫斯科学习，曾在克里姆林表演舞蹈。1942年初，她重返新疆迪化（今乌鲁木齐），根据当地舞蹈形式编创了一批新的舞蹈剧目，尤其是维吾尔族舞蹈。在新疆地方舞蹈竞赛中数次获奖后，1947年底到1948年初她享誉全国，当新疆青年歌舞团带着"边疆歌舞"在中国大陆及台湾主要城市进行巡演时，她在其中担任主演。[158] 戴爱莲与康巴尔汗两人很有可能在这个时候第一次见面，那是这个舞团1947年12月在上海演出期间。[159] 不过，不知道她俩彼此如何交流，因为康巴尔汗主要是讲维吾尔族语、乌兹别克语和俄语，她能讲的汉语比戴爱莲还有限。正如下一章所讨论的，康巴尔汗将像戴爱莲一样成为新中国早期中国舞发展中的一位重要人物。

另一个并行的项目始于1945年，地点在云南，负责人是梁伦，他是

新中国舞蹈事业早期起重要作用的另一位舞蹈家。他出生在广东省佛山市，也在那里长大，像戴爱莲的祖父母一样，他的母语也是粤语。与康巴尔汗相仿，梁伦因为父母在越南做劳工也曾生活在国外，不过当他还在蹒跚学步时，全家就已搬回了佛山。[160] 在 20 世纪 30 年代中期，少年梁伦开始参与业余戏剧和歌唱活动，1937 年抗日战争全面爆发后，他加入了抗日街头剧团。1942 年，他在曲江的广州省艺术学院学习戏剧，通过吴晓邦和盛婕开设的舞蹈课第一次接触到了舞蹈。1944 年他移居广西后，开始编创自己的舞蹈作品，与他合作的就是日后成为他妻子的陈蕴仪（1924 年出生）。1945 年春，当日本军队入侵广西时，梁伦夫妇向西逃难到了昆明，建立了中国舞蹈研究会，通过研究会开设舞蹈课程并上演原创舞蹈作品，其中很多都取材于广东民间舞蹈和云南花灯戏剧等地方民间表演。[161] 1945 年 7 月，梁伦前往昆明东南方向桂山彝族地区，此时戴爱莲正在四川进行田野采风。梁伦根据这次研究开始创作彝族题材舞蹈。1946 年 5 月，他在昆明协办了一场演出，名为"夷胞音乐舞踊会"，主要展示彝族艺术家表演的音乐和舞蹈。[162] 如同一个月前戴爱莲在重庆举办的"边疆音乐舞踊大会"，"夷胞音乐舞踊会"也是一个重大事件，引起了昆明内外知名知识分子和艺术家们的关注。[163]

如同戴爱莲和康巴尔汗，梁伦也在 20 世纪 40 年代晚期带着自己的新编舞蹈去巡演，1946 年夏，他和朋友们在昆明遭到国民党迫害，逃往香港，成为第一个在中国内地以外演出新创作的"边疆音乐与舞蹈"的中国舞蹈团。[164] 1946 年 12 月，梁伦与陈蕴仪加入了中国歌舞剧艺社，开始在泰国、新加坡和马来西亚进行为期两年的巡演，其间他们在海外华语社会帮助下推广边疆舞蹈和新秧歌，同时还不断学习当地的舞蹈风格，从中获取灵感，编创新作。[165] 1947 年，在巡演期间，梁伦发表了题为《中国舞蹈创作问题》的文章，呼应了戴爱莲基于本土表演创建中国剧场舞蹈全新民族风格的思想。同戴爱莲一样，梁伦也将少数民族素材当作重

要基础，与汉族素材一起共同创建这种新形式。引言曾提到，梁伦也认为自己与戴爱莲的创新是较长历史时期内中国现代主义舞蹈试验的一部分，这些试验也包括他的老师吴晓邦的作品。梁伦明确表示20世纪40年代中期出现的边疆舞蹈活动就是舞蹈在中国发展的正确道路，他认为新兴舞踊和其他西方现代舞风格都已过时，未来就在创建新的独具"中国风味"的舞蹈形式，灵感将来自地方戏剧、宗教仪式以及汉族和少数民族社会的民间表演。[166]

重庆演出圆满成功后，戴爱莲和她的学生们便开始了边疆舞蹈巡演，先是在重庆周边的几所大学里演出，然后去了上海，那里一度被视为中国的文化中心，而他们非主流群体的艺术却让这个城市如痴如醉。在已发表的口述史中，据彭松回忆，在"边疆音乐舞蹈大会"演出后，他和戴爱莲舞蹈队其他成员应邀去重庆的一些大学授课，掀起了一场边疆舞蹈学生运动，这场运动不久便传遍大江南北。[167] 1946年8月，戴爱莲来到上海，举办了独舞巡演，之后她与叶浅予便前往美国。[168]虽然戴爱莲的上海演出节目包含了一些芭蕾舞和现代舞，但主要还是重庆"边疆音乐舞蹈大会"中的新作品。此外，节目安排也显示出发展进程，从芭蕾舞和西方现代舞开始，到戴爱莲心目中的中国舞结束。[169] 1947年春，当时戴爱莲与丈夫还在美国，彭松带领戴爱莲从前在育才学校的学生去了上海，当年秋天举行了几场他们自己的演出，门票全部售罄。[170] 1947年10月末，戴爱莲夫妇从美国返回中国，之后戴爱莲开始在中国乐舞学院教书，学院是由彭松和戴爱莲的其他学生在上海建立的。[171]

到1946年年底，戴爱莲已经成为中国最受欢迎的舞蹈家（一年后才被康巴尔汗"抢镜"），她的名字就等同于中国剧场舞蹈的发展新路。[172]从当时评论家的反应来看，戴爱莲的边疆舞蹈给上海舞台带来了新的东西，也就是说，剧场舞蹈可以反映中国的地方传统，这一传统具有民族和地域的多样形式，与民间文化密切相关。针对戴爱莲1946年的上海演

出，评论家们用不同方式表达了这一看法。一位评论者写道，"这次的公演，无论如何是给上海人上了中国舞艺术的第一课"。[173] 另一位评论者写道，"这就是来自人民的，着根的艺术"。[174] 还有人附和说，"这才是中国'自己的舞踊'"[175]，"戴爱莲的舞蹈艺术是我们自己的内容和形式"[176]，"所找到了的中国民族艺术，也就是我们自己的艺术，带到了上海"[177]。还有人总结说："边疆舞蹈使我们骄傲……它是我们的。"[178] 尽管评论者认识到西方舞蹈对戴爱莲舞蹈的影响，但他们还是将她的创作方法与新兴舞蹈引进的西方舞蹈方法区分开来。有位评论者写道，"便把外国的舞蹈介绍到中国来，但她认为不够"[179]。另一位评论者解释道，"她的演技的成功，是将西洋舞蹈的根基生化而为中国的"[180]。为了表明这一区别，没有一位评论者将戴爱莲的舞蹈称之为新兴舞蹈。相反，他们提出了新的标签来表达这一事实，他们认为这种风格是一个全新的方法，只是尚未找到标准词汇，他们用过的标签有"新中国舞"[181]，"中国民族新式舞蹈"[182]，"民族共同形式"[183]，"民族本位的艺术"[184]，"中国本位的舞蹈体系"[185]，以及"中国民族舞踊"[186]。不久，这些各式标签就汇集到戴爱莲自己使用的名称：中国舞。

结论：汇集全国

在抗日战争时期甚至在解放战争时期，中国各地出现了用舞蹈探索中国现代文化的新途径，以不同方向的地区运动为主，地方条件和参与人员各不相同。在延安及北方其他地区，共产党艺术家和知识分子发起了新秧歌运动，基础是改编当地汉族乡村流行的民间表演。在上海及东南部其他地区，吴晓邦发动了新兴舞蹈运动，引进和改编来自日本的西方舞蹈风格。在重庆及西部和西南地区，戴爱莲、康巴尔汗、梁伦等人开启了边疆舞蹈运动，以改编汉族和中国边远地区少数民族表演形式为

基础。尽管战争期间人口流动和印刷媒体的传播在这些不同项目间产生了某些交流，但在很大程度上，这些运动都是独立进行的。战争结束后，建立统一的民族舞蹈机构，时机已经成熟，但目前尚不清楚这些不同的项目将如何结合在一起，甚至不清楚哪个项目将会在新中国成为舞蹈的指导方向。

参与战时不同地区项目的许多舞蹈家和编导第一次聚集到同一个地方是在1949年的夏天，其间中国共产党在北平主办了一次盛会，不久北平便改名为北京，并成为新中国首都。艺术家们聚集的目的是参加"中华全国文学艺术工作者代表大会"，举办时间是1949年7月2日—19日，与会的还有数百名其他代表。在出席的舞蹈家中，戴爱莲是第一个到达北平的。1948年2月她从上海搬到这里，当时，她的丈夫叶浅予在北平国立艺术学校得到了一个教授岗位，很快戴爱莲也开始在当地的几所大学执教。[187] 彭松于1949年2月来到北平，他与妻子叶宁（1919—2017）徒步进入这座城市，他俩在秧歌队跳舞，与解放军一起游行，叶宁是戴爱莲在育才学校时的学生。[188] 接下来进入北平的是梁伦，1949年4月末从香港乘船抵达北平，早在几个月前他刚从东南亚返回香港，提早来北平是为了参加5月的全国青年联合会。[189] 最晚到达的是吴晓邦和盛婕，1949年的6月末，就在大会开始的几天前才到北平。他们一直都在沈阳鲁迅艺术学校教书，距北平约四百英里。[190] 跟他们一起来的还有东北地区的其他两位舞蹈代表：延安新秧歌运动的创始成员陈锦清（1921—1991）和最早的解放军职业舞团负责人，也是来自延安的胡果刚。

代表大会是决定中国文艺领域未来发展的重大事件。布莱恩·德迈尔写道，"（代表大会）为新兴的共和国秩序打下了文化基础"。[191] 党的领导人与文化代表们纷纷发言，总结过去，展望未来，每一领域的代表都聚集在一起，为领域的新机构和新项目制定计划。从6月28日至7月29日，以演出为主的一系列庆祝活动有三十四个文艺团体参加，演员阵容超

过三千人，演出包括话剧、新歌剧、戏曲、音乐、电影、舞蹈和评书。[192] 其中有两个整场的晚会是舞蹈表演，让许多代表第一次目睹了来自全国的战争时期舞蹈作品。

边疆舞蹈和少部分新秧歌舞蹈是大会庆祝活动中舞蹈演出的主要内容。两场舞蹈演出的第一场在7月19日举行，由内蒙古文工团、第166支队宣传队（主要是朝鲜族歌舞团）以及鲁迅艺术学校舞蹈班表演[193]，包括几个蒙古族和朝鲜族题材作品，例如吴晓邦的蒙古族题材女子双人舞《希望》和《手鼓舞》(手鼓是朝鲜族农民舞蹈中的常用道具）。节目还包括赞美劳动的舞蹈，如《农作舞》和《锻工舞》。[194] 第二场舞蹈演出取名为"边疆民间舞蹈介绍大会"，在7月26日举行，是戴爱莲和梁伦两人作品的联合演出。[195] 演出包括戴爱莲的《哑子背疯》《瑶人之鼓》以及1946年重庆"边疆音乐舞蹈大会"上演过的其他四个作品[196]，还有梁伦与陈蕴仪在昆明创作的边疆舞蹈剧目中的几个作品，如采用云南花灯民间戏剧素材创作的小舞剧《五里亭》，根据广东汉族乡村民间舞改编的男女双人舞《跳春牛》，以及取材梁伦与彝族艺人合编的群舞《阿细跳月》。节目中还有戴爱莲创作的小舞剧《卖》，描述了战争时期一对难民夫妇因穷困潦倒被迫卖儿的故事。此外还有几个少数民族题材的舞蹈作品。

显然，通过1949年的夏季代表大会活动，戴爱莲及其未来设想将有可能引领新中国的舞蹈活动。戴爱莲的崇高地位是在1949年3月首次确立的，那时有十二人将代表中国整个文艺界出席4月下旬举行的巴黎-布拉格世界和平大会，戴爱莲就是十二位代表之一。[197] 当全国文学艺术工作者代表大会在7月份召开时，戴爱莲是九十九人大会主席团委员会中唯一一位舞蹈界代表[198]，她还代表舞蹈界作了唯一一次大会发言。[199] 7月16日，北平新华社广播电台播放了戴爱莲的发言录音，她那带有特立尼达口音的中国话是许多广播听众联想"舞蹈工作"这一新艺术形式的第一个声音。[200] 同一天，大会还公布了选拔出来的代表人选，他们将代表中

国出席在布达佩斯举行的第二届世界青年联欢节，尽管那次演出没有戴爱莲的舞蹈作品，但节目与她的艺术理想完全一致，其中有两个舞蹈作品《腰鼓舞》和《大秧歌》采用了新秧歌风格，还有两个作品采用了边疆舞蹈风格：吴晓邦的蒙古族题材作品《希望》，表演者是两位蒙古族姑娘；另一个是满族编导贾作光亲自表演的舞蹈《牧马舞》。[201]7月21日，全国舞蹈工作者协会正式成立，标志着中国第一家全国舞蹈机构的诞生，协会的全国常务委员会包括参与过战时所有重要舞蹈运动的代表。[202]8月2日，协会宣布戴爱莲当选协会主席，吴晓邦任副主席。[203]

　　随着战时地区舞蹈运动之间争论的结束，1949年的全国文学艺术工作者代表大会表明，戴爱莲的边疆舞蹈运动结合新秧歌运动将成为前进的道路。戴爱莲胜过吴晓邦当选全国舞蹈工作者协会主席就是清晰地表明了这一方向。按传统等级体制预测，吴晓邦本应当选这一职位：他比戴爱莲年长十岁，在中国推广舞蹈也比戴爱莲时间长，他是党员且是男性，在中国出生、长大并受教育，能讲一口流利的汉语。然而，戴爱莲的当选表明她的看法符合了新领导人的偏爱。吴晓邦显然对屈居第二感到失望，三十多年以后，他在自己的回忆录中还抱怨有偏见的选举委员会。[204]随后，吴晓邦离开北京前往武汉，在那里的一个新项目中推行他的"自然法则"，将这一方法应用到人民解放军部队舞团训练中。[205]久而久之，就在中国军旅舞蹈这一类型中，吴晓邦的新兴舞蹈模式才产生最大影响。[206]与此同时，在首都，戴爱莲与同事们关注着新兴的新秧歌和边疆舞蹈，并编创了能代表新中国的舞蹈作品。他们在这方面遇到的第一个挑战就是计划于9月举行的大型歌舞，名为《人民胜利万岁》，目的是庆祝中国人民政治协商会议的召开和中华人民共和国的成立。[207]戴爱莲既是演出的导演之一，也是其中的舞蹈主演，与她合作的艺术家大部分来自新秧歌运动和戴爱莲在重庆的边疆舞蹈圈子。

　　追溯当代中国舞的谱系，可以发现多个渊源。一个可能的起源是裕

容龄和梅兰芳早期在宫廷与京剧中表演的中国题材舞蹈。另一个起源是根据毛泽东关于民族形式与改造思想在延安发动的新秧歌运动。其他的起源还有吴晓邦在上海举办的首场新兴舞蹈独舞发表会、康巴尔汗在乌鲁木齐表演的维吾尔族舞蹈、梁伦在昆明演出的边疆舞蹈，以及戴爱莲在重庆举办的边疆音乐舞蹈大会。在这些不同的起源中，我认为戴爱莲的最有说服力，不仅是因为她持续领导了新中国早期的民族舞蹈运动，而且还因为她是用实践体现和理论建构中国舞蹈未来发展道路的第一人。在许多帮助创建现代中国舞流派的人群中，戴爱莲是第一个明确坚持中国舞蹈应该追求崭新审美形式的人，这种形式源于本土表演手法，从南方到北方，从世俗到宗教，从精英到百姓，从农村到城市，从汉族到少数民族，吸收了全国各地的各种养分。由于亲身经历过蕴含在芭蕾舞和西方现代舞文化中的种族等级体制，戴爱莲有别于吴晓邦等艺术家，对这些舞蹈形式持批判态度。正因为如此，戴爱莲能够设想出中国舞蹈的未来，不是以西方舞蹈形式为基石，而是寻求使用新的动作语汇和审美观念来表现自己。

第二章
形式探索：新中国早期舞蹈创作

随着对 1949 年各种活动的兴奋渐趋平淡，人们清楚地认识到中国新兴的舞蹈领域正在面临严峻挑战，其中最紧迫的问题是缺乏训练有素的表演者来完成新作品。在有二百人参与的大型歌舞表演《人民胜利万岁》（图 7）中，这一问题就变得极为明显。1949 年秋季举行的这场盛大演出是为了庆祝中国人民政治协商会议的召开和新中国成立[1]，为提高演出质量，演出恰当地选用了几位经验丰富的表演者。技艺高超的河北民间艺人王毅在开场部分的《战鼓》舞中表演独舞，陕西安塞县的一批鼓手表演《腰鼓舞》，戴爱莲在终场高潮部分表演现代舞独舞，表现工人阶级的领导力量。[2] 然而，即使这些亮点也无法弥补大多数表演者几乎完全缺乏训练的缺陷。与戴爱莲共同担任导演的胡沙（1922—2005）感叹道，当时的表演者"多是才学习了几个月的学生，他们绝大多数过去没有学过舞蹈，在表演技术上，还是很差"[3]。想让仅训练了几个月的表演者去完成一部大型舞蹈作品都十分困难，更别说是一个国庆大典的舞蹈盛会了，任何有类似经验的人都能理解胡沙的痛苦。

果不其然，一些演出评论，特别是那些负责引导新社会艺术发展的文化名人的评论，指出了技术质量问题。重要戏剧评论家田汉（1898—1968）的批评虽然温和但却清晰明了，他认为，尽管《人民胜利万岁》方法得当，且达到了直接目的，但这类表演要在中国保持长久魅力，还有很多地方需要改进。他写道，"我们的路没有走错，但要继续走下去，要走得更深。要不然这兴奋不能太持久"。[4] 田汉认为，《人民胜利万岁》的主要问题是艺术形式不成熟，由于作品内容严肃，问题就更为严重。胡沙指出，《人民胜利万岁》应当表现四个主题："人民民主专政的，无产阶级领导的，以工农为基础的，全民族大团结的"。[5] 田汉认为，用简单的艺术形式来表现高尚的主题是不合适的。他得出结论，"就服装、舞蹈等艺术形式说，显然还不能与思想内容相配合"。[6] 田汉反思了当时富有远见的时代精神，他关心的不是现在，而是未来。尽管观众对《人民

胜利万岁》感到满意，但他提醒道，演出的吸引力不会持久。革命性的舞蹈要在未来的社会主义社会打动观众，就必须提高其艺术水平。

职业舞者们在随后十年中坚持追求高水准，使得20世纪50年代成为中国舞蹈史上最激动人心的成长、试验和创新阶段。对戴爱莲这样的舞蹈家来说，这一阶段是从头建立舞蹈机构的特殊时机。然而，要想做到这一点，不仅需要编创新剧目，教授新学员，还要找到经验丰富的舞蹈艺术家来相助。正如戴爱莲在1946年重庆"边疆音乐舞蹈大会"的发言中指出的，创建中国舞，不能靠某一个人，要靠一个团队。[7] 首都仍缺乏舞蹈人才，这意味着要走出北京，甚至走出国门去联络和交流。1950年5月2日戴爱莲给远在美国的表姐陈锡兰写了一封信，邀请她来北京协助舞蹈工作：

> 亲爱的西尔维娅：……一段时间以来，我听你说想要返回中国……如果你现在还有这个愿望，那我只能说快点来吧。我们这里非常需要你，你会看到很好的工作条件……我们需要教师、舞者和舞蹈编导……请给我写信，告诉我你能否前来，来时有无困难，以及我们如何为你提供帮助。[8]

陈锡兰接受了戴爱莲的邀请，但直到20世纪50年代末才来到北京，而此时她的到来已不足以对中国舞蹈的发展方向产生重要影响。[9] 与此同时，戴爱莲与她的同事们从更近处的经验丰富的少数民族艺术家那里得到了帮助：康巴尔汗，这位维吾尔族舞蹈家曾在塔什干和莫斯科接受过舞蹈训练，在20世纪40年代末在新疆领导过舞蹈运动；崔承喜，这位韩国舞蹈家曾在东京接受舞蹈训练并成功举办世界独舞巡演，也曾在20世纪40年代末在朝鲜领导过舞蹈运动。正如下文进一步指出的，20世纪50年代初，两位女士都多次来访北京，都对中国舞蹈界的新发展产生

了具体影响。在许多方面，20世纪50年代初的蓬勃发展源自这样一个事实，那就是中国的舞蹈界，无论在人员、机构还是舞蹈形式方面，都还十分年轻。从1949年起就关注舞蹈工作的资深人士吴晓邦此时只有四十三岁，而戴爱莲和梁伦分别是三十三岁和二十八岁。中国第一家国家舞蹈团——中央戏剧学院（简称中戏）舞蹈团——于1949年12月成立，戴爱莲任团长，最初团里演员的年龄都在十四岁到二十六岁之间。[10] 在20世纪50年代初，有份报告比较了中戏的三个文工团——歌剧团、话剧团和舞蹈团，其结论是舞蹈团是"最年轻的……虽说是个演出团体，但基本上还是个学习性质的文工团"。[11] 舞团129名成员中大部分仍处在学习阶段，据说这让舞团有新鲜感和探索意识。报告解释说，"要创造出新的中国舞蹈，在舞蹈团说来，一切都还在摸索和尝试中"。[12] 正如报告所述，在人们的想象中，中国舞蹈仍是一种新事物，处于萌芽状态。与舞者们自身相似，这种新的中国舞蹈是年轻的、充满希望且具有前瞻性的，它的成熟形式尚未显现，需要被创造出来。

20世纪50年代，由于知识体系与常规技术相对匮乏，许多舞蹈家都在最大限度地进行形式创新和广泛的审美试验。如同中国的其他艺术领域，这一时期充满争议与分歧，仓促创新有时带来辉煌成果，有时面临尴尬失败。真正棘手的大多是形式方面的问题，而非内容方面。毕竟，在戴爱莲及其追随者看来，只有形式能够限定中国舞，因为舞蹈既要响应毛泽东的民族形式号召，又要致力于戴爱莲所倡导的基于本土表演创造舞蹈新语汇的理念。结果，形式问题推动了这一时期大量的舞蹈探索，没人能肯定新的中国舞蹈是什么，人们只知道想要去创造它。出于响应服务人民的号召和做出贡献的需求，有时因为资源有限，舞蹈家们会冒险利用手头仅有的素材进行创作。正是在这样一个激动人心的时代，中国舞才有了条理清晰的艺术形式，部分是计划使然，部分是纯属偶然。

早期尝试:《乘风破浪》与《和平鸽》

1950年,两个大型舞蹈制作吸引了中国舞蹈界的关注,一个涉及在广州的梁伦,另一个关系到在北京的戴爱莲。广州作品在1950年7月首演,是一部六幕歌舞剧,名为《乘风破浪解放海南》(下文简称《乘风破浪》),内容是人民解放军同年4月胜利解放海南岛的故事。[13]歌舞剧由华南文工团创作并演出,梁伦担任联合总导演,与四位同事合作组成编舞团队。[14]北京作品在1950年10月正式首演,是一部七幕舞剧,名为《和平鸽》,作品是为了庆祝世界和平运动以及同年年初签署的《斯德哥尔摩宣言》。[15]剧本由当时的中戏院长欧阳予倩撰写,中戏舞蹈团演出舞剧,戴爱莲是作品中的主角,也是六人创作团队的成员。[16]《乘风破浪》与《和平鸽》有许多共同之处:两者都是讲述当前政治事件的政府指定项目;几乎在同一时间创作;都有重要的舞蹈编导,这些编导们在中国舞蹈创作目标和原则方面的观念也相近。尽管如此,无论是在舞蹈技巧使用方面,还是在整体审美表达方面,两部作品呈现的最终效果却大相径庭。这说明了新中国舞蹈试验的第一年存在着各种可能性。

《乘风破浪》讲述的是解放军胜利击退海南国民党军队的故事。海南岛是中国南部沿海的一个热带岛屿,这次战斗是解放战争中最后的军事冲突之一。故事的开端描述了海南人民在国民党统治下过着水深火热的生活(第一幕),之后展示了解放军战士在陆地上和水中进行训练(第二幕),战前部队集结一处(第三幕),在当地船夫的帮助下渡海(第四幕),登陆海岛,与其他部队会合(第五幕),最后与彝族等岛上同胞欢庆胜利(第六幕)。[17]观众们称赞这是一场扣人心弦的演出。有位评论者说道,"全剧紧张的劲儿太浓,简直找不到什么时候可以给我们的神经有一个喘息机会"。[18]尽管舞剧整体气氛充满英雄气概且欣欣鼓舞,但也不

乏各种情绪变化，给人一种身临其境的真实感。舞剧探索了一些禁忌问题，如士兵们对死亡的恐惧以及缺乏水战经验等。士兵们乘船渡海的场景表现了他们晕船的痛苦，另一悲壮场面中，士兵们写下血书，发誓要血战到底，视死如归。[19] 作品主要是为了迎接解放军从海南凯旋创作的，因此，作品的第一批观众刚好就是作品讲述的人们。[20]

在表演形式上，《乘风破浪》最引人注目的是不同表演形式的融合，所用动作技巧很多来自地方民间表演。在1951年《舞蹈通讯》上发表的一篇文章中，梁伦这样描述了舞剧的形式结构：

> 最初拟用舞剧的形式，但在我们团体里，搞舞蹈的同志只有二十多人，其他大部分都是搞戏剧、音乐、舞台技术的，在这样的困难条件下用纯舞蹈来表达是很难实现的。用歌剧或话剧的形式也很难表现这些内容，我们又想发挥来自各艺术部门的演员的能力，于是决定采用以舞蹈为主的加歌和加对白的自由形式，决定根据内容出发，序幕和第一幕一、二场因为题材关系，完全采用舞蹈来表演，第二、三、四幕则加上讲话、快板和唱歌，因为企图表现得更有力量，又用合唱队伴唱方法，第六幕又完全用舞蹈。[21]

《乘风破浪》中的群舞动作是通过体验式研究编创出来的，也称"体验生活"，这是20世纪40年代初毛泽东和共产党的文化负责人在延安广泛推行的一种艺术方法，对后来的中国舞蹈创作产生了深远影响。[22] 在描述《乘风破浪》编创研究过程时，梁伦写道："得到部队的帮助，[我们]坐着这次渡海作战的机帆船，在珠江演习，跟战士学习把舵、起帆、落帆、起锚等动作，再请曾经参加作战的文工团同志为我们讲解练兵、渡海、登陆等真实故事。"[23] 现存的舞台剧照提供了一些线索，说明许多动

作都来源于这样的研究：其中一张图片显示，舞者紧握绳索，拼尽全力，仿佛在操纵大船的船帆；另一张图片显示，男女船工面向观众，统一摆出弓箭步，一手将船桨举过头顶，另一手在胸前握拳；还有一幅图片显示，士兵们穿戴着简易竹筒救生衣，一条腿站立，手臂伸出保持平衡，另一条腿向后踢腿，像在游泳过程中那样张开嘴巴大口吸气（图8）。[24]

《乘风破浪》使用的音乐和舞台设计也体现了形式试验和多种表演风格的融合。音乐方面，舞剧采用的原创音乐包括二十五首歌曲。按当时表演作品的惯例，其中一些歌曲的主题来自当时的革命歌曲，例如，在士兵们书写血书场景中，音乐就采用了《没有共产党就没有新中国》的曲调。[25] 其他片段采用了混合性乐曲，使人联想到海南本土音乐。这一音乐出现在黎族舞蹈部分，以黎族舞蹈音乐的节奏为素材，由广东木琴来演奏，伴奏乐器有双簧管、长笛、单簧管、小提琴和大提琴。[26] 作品音乐的主导音响是打击乐队，音乐指挥施明新和明之认为，"打击乐在全剧中是从头到尾伴奏，中间也有单独的表现"[27]。尽管管弦乐中的弦乐和管乐使用了西方乐器和演奏形式，合唱音乐也是按西方四部和弦方式创作的，但打击乐队却是来自中国戏曲。施明新和明之认为这部分乐曲效果特别好，因为用了"民族特性的音响效果"，观众感到是"很熟悉的"。[28] 所用的打击乐队具体是来自京剧还是粤剧，尚不清楚，但无论如何都会包括锣和镲，按风格不同，也可能会有鼓和快板。[29] 可以想象，快板敲出快速的"嗒嗒嗒"声，其间夹杂着"擦擦仓"声，以及镲锣各自撞击的声音，全都在给士兵们的舞蹈动作提供节奏和悬念，背景还有此起彼伏的合唱和交响乐伴奏。在舞台设计方面，作品使用了简单而现实的布景，类似话剧或晚会的布景，包括数面旗帜、升起的船甲板、船帆和绘制的天空背景。服装也是逼真而简单的，包括士兵的军服、粗布上衣、船工们的阔腿裤，还有黎族居民们穿着的绣花上衣、裙子和缠腰布等，演出时所有舞蹈演员都光脚，脸上化淡妆。[30]

第二个作品《和平鸽》因关注世界和平运动而显得更为抽象，没有采用相同的现实主义的叙事风格，其结构更加具有象征性，体现这一点的是剧中戴爱莲主演了一只拟人化的鸽子。作品包含七幕，围绕反抗美帝国主义和金融寡头政治、反对战争与核武器以及倡导世界和平等主题展开。[31] 故事开端，一群鸽子在一颗红星的召唤下要去传播和平（第一幕），随后一个打扮成山姆大叔模样的战争贩子打伤了一只鸽子（第二幕），一位工人救了那只受伤的鸽子（第三幕），群众被鸽子感动，也被战争贩子激怒（第四幕），码头工人拒绝运输针对朝鲜的美国军火（第五幕），战争贩子企图通过金融和原子弹手段操控世界的妄想遭到世人唾弃（第六幕），和平鸽胜利抵达北京（第七幕）。[32] 作为一项历史性成就，《和平鸽》被誉为中华人民共和国的第一部"大型舞剧"。[33] 舞剧作者、老一辈戏剧专家及中戏院长欧阳予倩认为，舞剧《和平鸽》旨在避免使用自然主义哑剧和手势语等叙事风格，取而代之的是呈现诗意的画面，强调与核心主题相关的基本情绪。[34] 在背景方面，除了第七幕以外，作品与众不同之处在于每一幕都发生在国外某个不具体的地点。[35] 这些背景，结合和平鸽的外国象征符号以及全球反战运动的主题，使舞剧《和平鸽》充满国际主义的远大志向。[36]

在表现形式上，《和平鸽》因采用欧洲古典主义和现代主义审美而为人瞩目。从结构上讲，它遵循了18世纪欧洲情节芭蕾舞模式，即完全通过动作而无须用语言来讲述故事。第七幕，以北京天安门广场为背景，运用了源自新秧歌和边疆舞蹈的中国风格舞蹈技巧。[37] 不过，剩余的舞蹈都使用了芭蕾舞和西方现代舞的动作传统与动作技巧。陈锦清是当时创作团队的成员之一，她描述了使用这些审美模式的选择过程：

> 鸽子的节奏比较宜于用芭蕾的技术来表现；因而在一、三两场主要表现鸽子的，都充分地运用了芭蕾技术。这是戴爱莲

同志运用外国的技术成功的地方。其他如工人、群众及战贩等都用现代舞的技术。因为现代舞的技术比较奔放自由，适宜于表现现代的感情生活。我们把两种技术运用在一个舞剧里，也是根据了台本的需要出发，同时这种表现方法也是一种试验。[38]

作品上演时发布的舞台剧照显示了《和平鸽》舞蹈中突出使用了芭蕾舞语汇，戴爱莲扮演的主角鸽子穿着足尖鞋跳舞，这是芭蕾舞的独特技术。此外，在第二幕中，她与工人的双人舞也使用了"鱼潜"等标准芭蕾舞的托举动作。[39] 鸽子群舞中也满是芭蕾舞动作，包括芭蕾舞的手臂动作、挺胸姿态、胯部外开、双腿挺直以及勾绷脚等（图9）。[40]

《和平鸽》的音乐和服装设计也明显使用了欧洲古典主义和现代主义审美原则。原创管弦乐曲谱主要包括了一些欧洲弦乐、管乐和低音乐器。[41] 至少有一个部分是借用了肖邦的一段乐曲，有位评论员称，整个音乐都含有"很浓厚的莫扎特时代的气质"。[42] 服装将浪漫主义芭蕾舞传统与20世纪初中国欧式话剧风格结合在一起，鸽子穿着带雪纺蝴蝶袖的白色紧身衣、芭蕾舞短裙、芭蕾舞鞋，头上有羽毛装饰的头冠，近似《天鹅湖》中天鹅角色的头饰。工人们穿着白领衬衣和工装连衣裤，那是战时中国政治戏剧中典型的无产阶级人物形象，战争贩子穿的是晚礼服、高礼帽和欧式舞会长裙，如同20世纪20年代和30年代中国话剧作品中表现欧美故事背景中的人物着装。[43]

舞台设计是《和平鸽》中最具实验性的部分。现存剧照显示了精美的舞台布景，将工业景象、抽象标志和现代主义雕塑结合在一起。在第一幕中，一个红星灯塔从切割成海浪状的舞台木板上升起。第二幕中，空旷的田野上插了一些巨大的"卐字"和"十字"道具，舞台的一边还有一个印有美元符号的巨大硬币道具。第三幕和第四幕都发生在一个高大的机械建筑吊车下，背景衬有工厂烟囱和立方体结构，仿佛城市公寓

的轮廓线。在第五幕中，舞台变换成一个码头，有巨大的船只和层叠的货箱。第六幕，为了描绘战争贩子的妄想，重返象征主义的抽象画面，硬币叠加成塔，一颗原子弹装上了车轮，上面坐着一位香艳女郎，一面梯形美国国旗上方还落着一架模型战机。最后，第七幕是天安门广场的彩绘背景，上面挂着毛泽东与约瑟夫·斯大林在飞鸽群中亲切握手的画像。

寻找共识：舞蹈形式的认可与辩论

鉴于《乘风破浪》与《和平鸽》的舞蹈编创手法有天壤之别，出现迥然不同的评价也就不足为奇了。总的来说，《乘风破浪》获得了好评，还被当作未来舞蹈创作的典范，与此同时，人们对《和平鸽》的批评则比较严厉，以至于1952年1月，著名诗人光未然（1913—2002）在《人民日报》上发表了一篇自我批评的文章，不仅接受批评指责，而且还承认工作失败，可时任中戏教育系主任的他最开始是维护《和平鸽》，不同意批评意见的。[44]多年来，人们创作中国舞剧时，似乎都拿《和平鸽》当反面典型，尤其是在芭蕾舞动作形式运用方面。[45]因此，这两部作品不仅显示了20世纪50年代初舞蹈创作方面存在的巨大差异，而且显示了作为新中国的新兴艺术，中国舞如何在决定因素方面逐步达成共识。

谈起对《乘风破浪》的感受，评论者印象深刻的是创作团队体现出来的高度创新能力、吸收多样表演形式的主动性以及对地方元素的关注。国内许多报纸上的评论最初都是在赞叹作品的创作速度——从构思到首演用时不到二十天，此外还对高效利用新形式表达既定主题表示肯定。一位评论者写道，"该剧以好几种新的舞蹈形式，形象地表现了人民解放军的生活和解放海南的伟大战斗……都很成功"[46]。作品剧照在全国发行

的杂志《人民画报》上占了一整个页面,这是对地方作品的重要认可。[47]此外,广州市委和广东省人民政府分别奖励这部作品一千万元,帮助作品继续完善,使其成为永久的保留剧目。[48]当来自世界青年联欢节的一个国际代表团访问广州时,《乘风破浪》就入选为他们演出。作品在当地加演了三十多场,之后还召开研讨会讨论作品的创作过程。[49]最后,文化部派了一批人前往广州观摩这一作品,确定将作品选入第二年北京全国舞蹈会演的演出节目。[50]

第二年《乘风破浪》在全国舞蹈会演中,继续受到北京舞蹈评论者的好评。1951年,中国舞蹈工作者协会副主席吴晓邦回顾了以往全国的舞蹈创作,他专门挑出《乘风破浪》给予特别赞美,称其是"值得各地舞蹈工作者……去学习的"。[51]在国家大力扶持本土审美形式的情况下,吴晓邦对作品的创作人员大加赞赏,不仅因为他们对中国戏曲和其他地方表演的许多元素加以改编,他称这一技术是"因地制宜",而且因为他们大胆进取,拓宽了现存表演形式。他总结说,"舞蹈工作者要创造各种新形式,不要拘束在教条或形式主义中去牢守成法"。[52]全国舞蹈会演的一位评论者认为,包括《乘风破浪》在内的主要会演演出作品仍然有些粗糙,不够精雕细琢,但断定"在创作和发展新舞蹈艺术的方向上,应该肯定说是正确的"。[53]最后,胡沙写道,尽管作品中本土表演风格的改编还不够多,但他还是感到作品的创作方向是正确的。[54]

一方面,评论者认为《乘风破浪》中艺术形式的融合以及地方表演的改编是有创新意义的、前瞻性的,并符合当代观众品味的;另一方面,他们认为《和平鸽》采用欧洲古典主义和现代主义审美是有道德缺陷的,不适合当代观众,且在艺术上是过时的。担心作品的审美选择显然是从舞团演员层面开始的,甚至是在作品投入制作之前就开始了。彭松是《和平鸽》编导委员会成员,也是剧中山姆大叔/战争贩子的扮演者,他回忆说,当舞团演员们得知这一计划时,"有人提出套用芭蕾舞的表现方

法，对于创造新中国第一个舞剧的形式缺少了民族舞蹈风格是否合适的问题"[55]。光未然显然曾专程来见舞团演员，为的是平息他们的异议。据彭松说，光未然要求舞团演员尊重剧作家和中戏院长欧阳予倩的观点，当时欧阳予倩是文化界德高望重的人物，而且在戏剧创作方面经验丰富。[56]

《和平鸽》举行首次预演时，再度引发了深切忧虑，这一次是来自观众。许多当代叙述中都提及过此事，人们普遍认为这是中国舞和中国芭蕾舞历史的一个重要转折点。[57] 彭松讲述的故事如下：

> 《和平鸽》分两期演出：第一期的演出是1950年9月为庆祝第二次世界和平大会的召开，在北京剧场及新华社礼堂等处演出。演出反映很好，多予以肯定。但是，部分的"中戏"调干工农兵学员看过后惊呼"大腿满台跑，工农兵受不了"[58]，大有"伤风败俗"之讥。为此光未然同志为《和平鸽》申辩说："要为工农兵几十年后看惯大腿而努力"。批评者听后一片哗然。因此，《和平鸽》在演出少数几场后不幸停演。只在几次大晚会上演出了《和平鸽》的第七场"和平鸽飞到北京"。[59]

有关《和平鸽》审美形式的争议主要围绕它对芭蕾舞审美形式的应用，包括对腿部动作技术的重视，以及对突出腿部动作、凸显女性演员身体的芭蕾舞短裙的使用。在近代中国的受殖民统治时期，暴露女人的大腿会让人联想到西化和资本主义道德堕落。在有大量外国人口和半殖民统治的城市，如上海，"大腿舞"是卡巴莱舞、滑稽歌舞杂剧和脱衣舞等舞蹈风格的简称，这些形式都被视为从西方引进的低俗事物。[60] 因此，当工农兵学员称《和平鸽》"满台大腿"时，他们就是把芭蕾舞当成西方剧场舞蹈的文化传统，将其理解为一种流行的舞台表演形式，与中国历史背景中的商业文化和殖民政策有密切关系。从这个角度来看，他

们认为芭蕾舞这一舞蹈形式不适合用来体现革命思想。在回应这一问题时，光未然试图用这种解释来挽救芭蕾舞，他认为芭蕾舞与话剧非常相似，话剧也是一种西方形式，然而可以加以改编适应中国的需求。他说，"我们只要想到外国的话剧形式和中国人民的生活实际结合并被中国人民接受之后，也就很快地变成了我们的民族形式之一。"[61] 然而，许多人认为光未然的观点没有说服力，于是针对《和平鸽》的新批评在不断累积。

最严厉的批评来自一位初出茅庐的影评人钟惦棐，当时他在文化部工作。在1950年末，钟惦棐在中国著名的文艺期刊《文艺报》上发表了一篇关于《和平鸽》的评论文章，与工农兵学员的观点一样，钟惦棐也认为《和平鸽》的革命性不足。然而，他不认为这是道德败坏和过度西化，相反他认为这种形式只是过时和缺乏艺术感染力的。钟惦棐的大部分观点都是建立在这样一个事实之上，那就是欧阳予倩年事已高，他说，欧阳予倩是"年逾六旬的老人"，暗示《和平鸽》的问题主要是欧阳予倩与当代观众的品味脱节。[62] 针对光未然的说法，钟惦棐认为，问题不是当代观众需要时间提升《和平鸽》的艺术欣赏水平，相反，观众已经远远地走在了前面。他认为，"艺术所宣传的对象，不仅已经是革命的，而且有许多人已在革命实践中取得了较多的经验……因而他们对艺术的要求就比较高。"[63] 他认为，《和平鸽》的剧情和表达方式是肤浅、无效和非常老旧的。尽管他不同意工农兵学员的观点，但还是谴责了《和平鸽》对欧洲舞蹈技术的利用，原因是这样做过于传统。他断言，"芭蕾舞在苏联虽然已被接受，被融化，但它却至今也还不是一种富于群众性的艺术……一切艺术传统形式的运用都是有限度的"[64]。因此，在钟惦棐看来，芭蕾舞的运用并未使《和平鸽》具有革命性，相反却让它倒退了。

欧洲古典主义形式的运用似乎让《和平鸽》深陷旧日泥潭，无法自拔，这是当时评论家们普遍不满的观点，在中央音乐学院举办的一次研讨会上，作曲家苏夏对《和平鸽》的音乐创作也提出了类似观点。苏夏

说,"《和平鸽》的音乐的最不协调点:台上出现的是一九五〇年左右所发生的典型事件,而作为描写事件的音乐,却是一七七〇年左右的格调。"[65] 像钟惦棐一样,苏夏认为使用欧洲古典主义不仅与内容不匹配,而且也不可能吸引国内渴望创新的新观众。因此,问题不是音乐来自不同时代,而是音乐缺乏新意,他批评说,"在整个音乐中,也显得模仿性太强,许多乐句对于我们实在太熟悉了。"从钟惦棐和苏夏的观点来看,需要吸引中国观众,反映革命现实社会的是创新,而非模仿。

《乘风破浪》与《和平鸽》让观众们深入思考什么才是真正革命性的艺术表达形式,在中国文艺的广阔领域,人们对舞剧这一新的创作形式也产生了兴趣。到了1950年年末,除了舞蹈家和剧作家外,作曲家、诗人、电影评论家,还有工农兵学员们,大家都来讨论中国舞蹈形式的未来。与此同时,这两部舞剧都无法解决这一问题,因为它们都不能提供中国舞蹈动作规范的具体模式。尽管《乘风破浪》是公认的正面榜样,但舞剧的成功基础是多元形式组合、现实主义叙事以及地方音乐和口头表演形式的改编,并非舞蹈本身的创新。因此,在对1951年全国舞蹈会演中作品进行分类时,胡沙认为《乘风破浪》这一作品的贡献是如何反映群众斗争内容,而不是如何利用地方元素,建立舞蹈动作的民族形式。[66] 与此同时,尽管《和平鸽》尝试应用芭蕾舞和现代舞进行舞蹈形式创新,但结果很不成功。也就是说,观众和评论者不认同芭蕾舞和现代舞是表达中国革命文化的合理媒介,中国舞蹈家们只好再挖掘各种可能性去创建新的舞蹈形式。

《乘风破浪》与《和平鸽》的批判性辩论显示,舞蹈形式存在诸多不确定性因素,这也反映出一些涉及社会主义表演中形式与内容关系方面的更大问题,这些问题可以追溯到延安时期的"民族形式"大讨论。具体而言,评论家和舞蹈编导一样都在努力确定西方舞蹈形式在创建中国新的民族形式过程中应当起什么作用。与此同时,如何利用民间与本土

形式为新形式建设服务也是一个持久性问题。与戴爱莲在20世纪40年代创作边疆舞蹈剧目时处境相同，少数民族形式和戏曲再次成为问题的解决方案。就在评论家们为《乘风破浪》和《和平鸽》投票时，北京舞蹈界出现两个新的可能性，促成了这一方向的转变。一个来自新疆及从前的"边疆"地区，另一个来自朝鲜的艺术家，后者非常痴迷于戏曲的创新能力。

新的声音：少数民族舞蹈与少数民族舞蹈家

少数民族舞蹈在中国舞早期设想以及1949年全国文艺工作者代表大会上都起到了重要作用，然而，当这些形式的早期支持者——多数是汉族人——回到汉族为主的东部沿海城市中心后，便失去了田野采风和与少数民族艺术家合作的机会，也很难利用这些舞蹈风格去编创新的作品了。1949年的晚会《人民胜利万岁》曾有过一次将少数民族搬上舞台的尝试，那是在晚会的最后两场，舞蹈演员们穿着汉族、回族、苗族、蒙古族、藏族、彝族等各民族的服装与扮演工、农、兵、学生、商人的舞蹈演员一起跳舞，目的是要反映社会各族人民参与革命运动的情景。[67] 尽管本场舞蹈编导在少数民族舞蹈方面经验丰富——编导包括彭松、葛敏和叶宁等人，全都参与过1949年之前的边疆舞蹈运动——但事实上，演员们几乎都是没有受过舞蹈训练的汉族学生，他们也几乎没有接触过所表演的少数民族文化，这意味着少数民族舞蹈的形式特征很少能够呈现出来。上文引用过田汉的批评，指出《人民胜利万岁》存在形式上的不足，就是注意到这一场表演问题特别突出，用他的话说，好像对应该表现出来的少数民族舞蹈"不能……引起任何实感"[68]。到了1950年春季，当这一组演员，就是中戏舞蹈团成员，上演第二部大型作品《建设祖国大秧歌》时，舞蹈中已经完全看不到少数民族的形象了。[69]

然而，正当少数民族舞蹈似乎要从北京的舞蹈舞台消失时，来自边疆地区的许多少数民族舞蹈家们——当时称之为"民族文工团"——来到北京举行公开演出。1950年10月，在《和平鸽》的剧院首演结束后，第一场少数民族艺术家表演的大型少数民族音乐舞蹈巡演在北京举行，目的是庆祝新中国的第一个国庆日。[70] 巡演的219名演员主要来自四个地区：西南部、新疆、内蒙古和延边，[71] 代表的民族群体有哈萨克族、朝鲜族、满族、苗族、藏族、维吾尔族、乌孜别克族、彝族等，巡演的明星就是康巴尔汗（图10），这位来自喀什的维吾尔族舞蹈演员在乌兹别克斯坦和莫斯科学习舞蹈后返回新疆，在1947年举办过一次全国巡演。[72] 四个民族文工团的舞蹈演员和音乐人共同表演了四个半小时的歌舞盛会，艺术风格与类型非常丰富，从中亚木卡姆管弦乐队表演到藏族弦子舞，应有尽有。[73] 在参加了为10月3日出席少数民族赠礼仪式的国家领导人及少数民族代表举行的首次公演晚会后，他们还在北京和天津演出了17场，据估计现场观众多达15万人。此外，他们还出席了多场晚宴和社会活动，参加了与北京职业表演团体的艺术交流活动及联合演出。[74]

由何非光（1913—1997）导演的纪录片《天山之歌》提供了一个非常难得的机会，让更多的人得以目睹康巴尔汗的舞蹈。[75] 影片是在上海拍摄的，当时正值新疆青年舞团1947—1948年巡演，电影记录了巡演的音乐及舞蹈作品，包括康巴尔汗表演的自己的成名作《盘子舞》(影像3)。[76] 如今已画质泛黄的影片是在一次室外演出期间拍摄的，影片显示，当时康巴尔汗在跳独舞时，有七位端坐的音乐人提供现场伴奏，中亚打击乐和弦乐乐器组成了乐队。她头戴一顶镶珠帽子，上面插着数根羽毛，钟形薄纱袖顺着康巴尔汗的手臂垂下，齐腰长的黑色辫子在背后飘摆。她双手各持一组盘子和筷子，双臂架在面前，像敲响板一样敲出响声；同时她脚步飘飞、急转，在场地中四处转动。最后，她走近观众，膝盖跪地，向后下腰，接着，在抬起后背时，双臂在胸前交叉，表演了一次若

影像 3 《天山之歌》中表演《盘子舞》的康巴尔汗及舞团成员。西北电影公司和中央电影厂，1948 年。

有若无的晃头移颈，这如今已是女性维吾尔族风格舞蹈的标志性动作。一个近景镜头显示，当她从一侧看向观众时，她的脸上洋溢着自信的微笑。这是一个魅力无穷、妙不可言的舞蹈，盘子与筷子让人联想到宴会表演。

1950 年少数民族巡演时，北京文化界人士正在忧虑中国舞蹈的未来，像康巴尔汗这样经验丰富的舞蹈家们奉献了成熟的演出，许多人把他们看作是可能解决问题的答案。就在少数民族巡演前，当时中戏舞蹈团副团长陈锦清表达了舞蹈界许多人感受到的迫切性，她在 9 月份写道，"有人提出舞蹈能否在中国站得住的问题"。[77] 某种程度上，这种担忧与城市人对新秧歌舞蹈的不满有关，这些不满一方面是由城乡文化的割裂造成的，另一方面是为了快速易学，新秧歌运动将秧歌过度简化。洪长泰认为，城市观众对新秧歌舞蹈的厌倦可以解释为什么《和平鸽》的创作者们转向芭蕾舞和现代舞去尝试创新和寻找新形式。[78] 然而，当这一做法没能产生积极效果时，北京的舞蹈界就陷入了某种绝望状态；这时民族舞蹈巡演给舞蹈界人士带来了巨大的希望。钟惦棐在前述对《和平鸽》的

悲观评论中为少数民族巡演提供了注解,这意味着比起复制芭蕾舞和欧洲审美形式,前者才是中国舞蹈未来更可行之路。"发展中国民族舞蹈面前所摆着的问题固然还很多……这次西北、西南、延边、蒙古各兄弟民族文工团的来京表演,在这方面尤其给了我们许多宝贵的启示。"[79] 钟惦棐将少数民族巡演呈现的新鲜且形式感人的舞蹈风格与《和平鸽》中使用的熟悉但比较乏味的形式进行比较:"如果欧阳予倩先生早先就不是这样一般的来表现这个主题……则[《和平鸽》]将会[像民族文工团一样]更有益于启示民族舞蹈的发展。"[80] 其他重要的评论家也对这次巡演给予了肯定。在评论内蒙古舞团表演的贾作光的作品时,吴晓邦暗示应该研究这一作品,让它替代新秧歌舞蹈,用他的话来说,这一作品"更适合战士们生活里的动作和姿态"。[81] 舞蹈界以外的评论家也声称被巡演节目打动,从而对舞蹈艺术产生了新的兴趣。[82]

在少数民族舞蹈巡演之后,中央人民政府拿出行动,为职业岗位招聘了更多少数民族舞蹈艺术家,建立了一些新学校和舞团,用于培养少数民族舞蹈演员,研究和教授少数民族舞蹈形式。1950年11月,就在巡演结束后,康巴尔汗从北京直接去了西安,应聘协助监督一些方案的实施,使少数民族艺术课程融入新建的西北艺术学院之中。[83] 1951年,康巴尔汗被任命为该学院少数民族艺术系的创始主任,此艺术系是新中国第一个国家资助的专门培养有少数民族背景表演艺术家的职业学科。[84] 在康巴尔汗的领导下,该系首年就招收了来自11个不同民族的150名学生,其中有民间艺术家、小学教师、学生和政府公职人员。[85] 该系有两个学科方向:音乐和舞蹈。1951年到1953年,舞蹈学科的重点内容是康巴尔汗称之为"西北各民族的民间舞蹈和古典作品,如维吾尔族的《手鼓舞》《多蓝[刀郎]集体舞》《盘子舞》《俄罗斯民间集体舞》,哈萨克族的《捻羊毛舞》和《月亮月亮》等"。[86] 为了让这些舞蹈风格的基本技能教学系统化,康巴尔汗开发了她自己的教学课程,将动作分为七个类别:行礼、

头部动作、腰部动作、步法、手臂和手的动作、旋转及下蹲。[87]这些课程后来成为北京舞蹈学校教授少数民族舞蹈类似课程的基础,因为该学校的教师也曾师从康巴尔汗。[88]在课余,系里的学生还会频繁参加演出活动,并进行有组织的田野采风。[89]这个系的毕业生日后都成为西北地区少数民族表演艺术机构的骨干。[90]

当康巴尔汗在西北领导少数民族舞蹈发展时,一个国家级少数民族舞蹈的专门机构也在北京成立了。中央民族学院(简称民院)民族文工团成立于1952年9月1日,吴晓邦担任第一任团长,这是新中国第二家国家级舞蹈团,第一家是此前戴爱莲领导的中戏舞蹈团。[91]这两家舞团是20世纪50年代初中国最重要的职业舞蹈团体,中戏舞蹈团最终以汉族民间舞为主,民院舞蹈团以少数民族舞蹈为主。[92]像康巴尔汗的舞蹈系一样,民院舞团注重招收和培训有少数民族背景的表演者——到文工团十周年纪念日为止,少数民族艺术家在团整体成员中占了约60%。[93]为了与首都以外的少数民族社会保持联系,民院文工团定期前往边疆地区采风学习和交流。例如,1952年9月,吴晓邦带领140多位舞团成员去西安考察学习,在西安他们与康巴尔汗的舞蹈系在西北艺术学院共同演出,之后他们前往重庆及其他西南地区。[94]1952年《人民画报》上刊登的舞团照片显示了舞团演员表演的彝族、蒙古族、瑶族、高山族、藏族、维吾尔族、黎族、朝鲜族和苗族等各少数民族的舞蹈。[95]舞团演员还频繁代表中国去国外巡演,下一章将会涉及这一内容。通过招收和培养新的舞蹈演员,编创新的舞蹈作品,民院文工团成为专注少数民族舞蹈活动的中心,在中国广大的职业舞蹈领域让少数民族舞蹈和舞蹈演员们始终为世人瞩目,其影响力有增无减。

向戏曲学习:中国古典舞的诞生

这一时期中国舞蹈界最后一个重要试验在1950年底启动了,不过

是由一系列不同事件促成的。当《和平鸽》演出和少数民族巡演在北京举行时，中国正忙于与外国势力进行新中国成立后的首次重要的军事较量——抗美援朝。战争使国家统一成为日益重要的政治文化主题，在促进中朝合作与交流方面也产生了影响，这其中就包括舞蹈领域的合作交流。就是在这样的背景下，崔承喜这位享誉全球的韩国舞蹈家才频繁参与并影响了中国舞蹈未来的发展。特别值得一提的是，崔承喜领导了一个基于戏曲动作传统——特别是京剧和昆曲的动作传统——创造中国舞蹈新语汇的项目，这项工作产生的舞蹈风格就是著名的中国古典舞。

　　戏曲是一种综合艺术形式，传统上结合了唱、念、做、打四大元素，由于其中两种元素涉及身体动作，所以人们认为舞蹈是戏曲表演的基本组成部分。戏曲中的舞蹈丰富多样，有不易察觉的姿势、手势、手部动作、头部动作和面部表情，也有复杂的翻、转、踢等常规技巧动作以及其他高超身法的展示。扇子、水袖、刀剑和长矛等舞台道具也是戏曲动作所惯用的。此外，戏曲中的动作技巧一般都与表演人物的社会身份相一致，这意味着可以由戏曲动作解读出有关年龄、性别、阶层、民族、职业、品行等信息。[96] 在20世纪初，许多中国表演艺术家曾在戏曲动作基础上尝试现代舞蹈作品的创作，引言中提到的前辈京剧表演者梅兰芳与他的合作者齐如山就探索过这些可能性，他们的工作为崔承喜的工作打下了基础。

　　崔承喜是20世纪东亚舞蹈史上最有影响力的人物之一。然而，因为她1946年移居朝鲜，之后在1969年左右遭到朝鲜政府的政治整肃，所以20世纪80年代之前，对崔承喜的研究在韩国和朝鲜均遭到禁止，研究她的英语学术资料也极为有限。20世纪90年代以来，关于崔承喜事业的英文学术研究开始爆发式增长，其中她在1938年至1940年的全球巡演和20世纪三四十年代初以殖民主体身份在日本和被日本统治的韩国的生活特别受人关注。[97] 不过，没有引起太多关注的是她事业的后半

部分，这一时期她在朝鲜和中国引领了社会主义舞蹈教学体系、舞台剧目和编舞理论的新发展。[98] 崔承喜在中国的活动有两个阶段，代表了两个完全不同的政治和社会背景：第一个阶段是 1941 年至 1946 年的抗日战争及战后的背景；第二个阶段是 1949 年至 1952 年中国的社会主义国家建设、中朝文化交流和抗美援朝的背景。中国国内的舞蹈学术研究普遍认为，崔承喜在这两个时期所参与的各种活动为中国舞的历史发展打下了基础，尤其是为中国古典舞和中国朝鲜族舞蹈的早期发展打下了基础。[99] 因为崔承喜一生中所经历的不同文化、地理以及政治背景较多，所以她的工作随着时间在改变，在不同地点和时代中都呈现出新的内涵。[100]

崔承喜生于 1911 年首尔的一个没落士大夫家庭，此时正值日本殖民统治时期。1926 年，崔承喜移居东京，师从日本舞蹈家石井漠（1886—1962），后者是日本现代舞蹈运动的重要人物，崔承喜同年初在首尔看过他的舞团演出。石井的舞蹈生涯始于 1912 年，他曾在东京帝国剧院师从意大利芭蕾舞大师乔万尼·维托里奥·罗西，1915 年，他离开剧院探索自己的舞蹈风格。[101] 从 1915 年起，石井开始与许多现代主义人物进行合作，其中包括山田耕筰，山田在欧洲学习期间曾接触过早期西方现代舞。1922 年至 1924 年，石井在国外游历了柏林、伦敦和纽约等城市。[102] 崔承喜在石井的东京舞蹈团做演员时开始声名鹊起，她会表演各种风格的舞蹈，芭蕾舞和西方现代舞基础非常扎实。1929 年，她返回首尔创立了自己的舞蹈工作室，经营了大约三年，然后重新加入石井在东京的舞团。1934 年是崔承喜的一个转折点：她以独舞演员的身份在东京举行首演，展示了大量朝鲜族题材的舞蹈新作品，这成为她的新舞踊（shinmuyong）剧目的基础。[103] 在后来的几年中，她逐渐成为日本最著名的文化人物之一，除了拥有舞蹈家身份，她还是著名的模特、电影明星和歌唱家。[104]1937 年晚些时候，崔承喜开启了她的世界巡演，演出一直

持续到1940年。在这一时期，她到过三个大陆，访问了美国、荷兰、法国、意大利、德国、比利时、巴西、阿根廷、乌拉圭、智利、秘鲁、哥伦比亚和墨西哥等国。[105]这次巡演后不久，她就开始在中国工作。

1941年，崔承喜首次来到中国，同年戴爱莲抵达中国，她们都比康巴尔汗早到一年。然而，崔承喜来中国的原因与另两位艺术家不同，因为她是被派来代表日本为日本士兵进行慰问演出的。[106]1941年至1943年，崔承喜曾在中国的日占区和伪满洲国进行过三次巡演，巡演的城市有北平、天津、抚顺、沈阳、大连、吉林、长春、哈尔滨、齐齐哈尔、北安、佳木斯、牡丹江、图们、南京和上海。[107]到此时，崔承喜的舞蹈已经超越了她早期的朝鲜题材的新舞踊剧目，开始包括日本、中国、印度和泰国等其他国家题材的作品。[108]1943年，崔承喜在上海向梅兰芳请教，提出通过研究和改编戏曲元素，特别是京剧和昆曲的戏曲表演元素，来创建新舞蹈风格的想法。[109]1944年，她移居北平，在梅兰芳和其他知名戏曲演员的支持下，成立了东方舞蹈研究所。[110]

起初，崔承喜对中国舞蹈的兴趣可能出自政治需求，要符合日本帝国政权的泛亚洲主义文化政策及所谓"大东亚共荣圈"的意识形态。在20世纪40年代初，当这一政策实施时，崔承喜迫于压力表演了一些舞蹈，这些舞蹈反映的不只是韩国而是整个日本帝国统治范围内的特色。[111]不过，她与中国同事们的关系也比较复杂。根据菲耶·克莱曼的说法，崔承喜"特别敬佩梅兰芳能罢演，拒绝与汪精卫政权合作"，还将自己1944年移居北平的举动描述为"一种流亡形式"。[112]1945年太平洋战争结束后，崔承喜在北平又待了几个月，由于在日本和韩国遭遇不友好的政治氛围，1946年她移居平壤，那里不久就成为朝鲜的首都。[113]她受到朝鲜政府的热烈欢迎，除了经营平壤的第一所舞蹈学校外，她还四处演出。[114]1949年中华人民共和国成立后，崔承喜的舞团应邀来北京访问，举办了一系列由文化领导人出席的高调演出，[115]这标志着她参与

中国舞蹈活动新时期的开端,也成为当时中朝社会主义文化交流的组成部分。[116]

　　崔承喜开始对中国舞发展产生重要影响是在 1950 年 11 月中国参与抗美援朝战争的时候,为躲避战乱她回到北京,据说她在平壤的学校已经被美国炸弹摧毁,她的两个学生不幸身亡。[117] 在北京,崔承喜发表了关于中朝友谊和支持抗美战争的重要演讲[118]。与此同时,她又重返早期的戏曲舞蹈研究项目。1950 年 11 月至 1951 年 2 月之间,她与京剧演员梅兰芳,昆曲演员韩世昌、白云生一道记录并分析了青衣、花旦、小生等各种戏曲角色类型的相关技巧,此外还研究了水袖等舞台道具的用法。[119] 这一时期,她还开始与一小批中国学生合作,公开宣称旨在"协助中国人民发展舞蹈的艺术"。[120]

　　在中国舞蹈界领导者中,第一位将崔承喜的工作视为中国舞蹈未来发展方向并大力宣传的人是当时中戏舞蹈团的副团长陈锦清。本书引言提到,陈锦清是上海人,20 世纪 30 年代参加过左翼戏剧活动。1938 年她移居延安,参加了新秧歌运动。在东北鲁迅艺术学院,她帮助领导过一个重要的共产党舞蹈项目。1948 年,她前往平壤在崔承喜舞蹈研究所学习。[121] 陈锦清在名为《关于新舞蹈艺术》的文章中公开支持崔承喜,这篇文章与钟惦棐对《和平鸽》的批评文章出现在同一期《文艺报》上。[122] 回顾了 1949 年以降新秧歌作品存在的问题后,陈锦清认为,推动中国舞蹈运动向前发展最需要的是更高质量的艺术典范,而崔承喜就是这样的典范。她指出崔承喜的《冲破骇浪》《樵夫与少女》等作品就是中国舞蹈创作的理想典范,《冲破骇浪》展示了崔承喜高超的戏剧编舞方法,而《樵夫与少女》则为改编民间舞蹈节奏、适应现代舞台提供了一个有效范例。除了编创与表演方面,她还认为崔承喜在舞蹈训练方面也有很多可以学习的东西。"崔承喜的这套创立自己民族舞的基本训练方法和经验,很值得我们学习,因为我们也正需要建立自己民族舞蹈的基本训练体

系。"¹²³ 从陈锦清的叙述中我们可以看到，向崔承喜学习似乎是中国舞蹈界最合理的下一步发展措施。

到 1951 年 1 月为止，中国文化部已经认识到了崔承喜工作的潜在价值，请她将舞蹈研究所从平壤搬到北京。¹²⁴ 一个名为"崔承喜舞蹈研究班"的特别培训项目在中戏成立，计划在 1951 年 3 月开课。¹²⁵2 月 18 日，《人民日报》发表了崔承喜题为《中国舞蹈艺术的将来》的文章，文中预告了课程内容，表明崔承喜对中国舞蹈界的指导得到了官方的大力支持。文章概述了崔承喜计划要通过设计基于戏曲的新动作体系，"帮助中国舞蹈界来完成整理中国舞蹈的工作"。崔承喜写道，她将利用自己二十年来基于朝鲜和其他亚洲舞蹈传统的舞蹈创新经验，用同样的策略对中国传统来源的动作进行记录，使之系统化，从而创作中国的"新舞蹈艺术"。¹²⁶

崔承喜课程的重要理论贡献之一是将传统来源分为两大类："民间"和"古典"。这些词语表达的是社会背景差异，而非表演形式存在的时间长短。在崔承喜的分类中，"民间"指的是传统上由农民表演的舞蹈，她举的韩国舞例子是长鼓舞和假面舞，中国舞例子是秧歌、腰鼓舞和太平鼓舞。在她看来，"古典"的含义是指传统上由城市社区或在比较正式的场合下表演的舞蹈。她举例说明，韩国的古典舞就是剑舞、鼓舞和扇舞，中国的古典舞就是京剧和昆曲中的动作。她解释说，尽管中国的新舞蹈艺术源头是各种民间舞和古典舞形式中使用的动作，但创造新的舞蹈艺术并不意味着简单地将这些现成动作搬上舞台，相反，依据她以往的经验，还需要非常重要的加工工作——记录、分析、综合、组织、系统化以及创新——让动作的表现力发挥到只靠舞蹈本体，无须借助歌词。与戴爱莲在 1946 年的预言相同，崔承喜也提醒道，这一工作不能靠哪一个人来完成，也不能很快地完成，它需要许多人的贡献，而且需要花费数年时间才能完成。工作的最终成果将是一个独立的、艺术上完整的舞蹈

形式,既反映中国当代社会现实,又具备独特的中国特色。[127]

在崔承喜发表文章后的一个月内,她的计划就已付诸实施:从全国的知名舞团和学校招募一批年轻的舞蹈演员进入中央戏剧学院,在崔承喜带领下开始为期一年的全日制学习,课程正式开班于 1951 年 3 月 17 日(图 11)。[128] 课程规定人数是 110 人,其中一半来自中国,一半来自朝鲜,[129] 男女学生都有,55 名中国学员中至少有 16 人是少数民族学员。[130] 尽管学生都是上大学的年龄(生于 1929 至 1935 年间),但他们的职业背景各不相同。舒巧(1933 年出生)来自上海,1944 年加入新四军的新安旅行团时 11 岁,到 1951 年时已是上海舞团的职业演员。[131] 斯琴塔日哈(1932 年出生)来自内蒙古,1947 年开始职业演出,作为知名舞蹈家,曾参加过 1949 年全国文艺工作者代表大会、1949 年布达佩斯世界青年联欢会,也是 1950 年民族文工团巡演中的内蒙古文工团主演。[132] 蓝珩(1935 年出生)来自北京,1950 年刚加入中戏舞蹈团,他的首次舞台经历是参加了《和平鸽》的演出。[133] 除了开发中国舞新的基本动作体系并创作有关朝鲜战争题材的新舞蹈作品外,课程班的目的还有将这些年轻的舞蹈演员培养成舞蹈骨干,帮助引领中国舞蹈界的新发展。[134]

1951—1952 年,崔承喜舞蹈研究班的学生们接受了崔承喜所有重要技术领域方面的课堂训练,其中包括朝鲜古典舞和民间舞、南方舞[135]、苏联芭蕾舞和民间舞、新兴舞蹈、即兴、节奏等,此外还有舞蹈史、政治思想、文学、音乐等理论课程。[136] 然而,课程的重心还是学习和整理基于戏曲的中国舞基本动作。[137] 在课程班的开学典礼上,梅兰芳亲自前来支持崔承喜的做法,老师们展示了即将教授的各种舞蹈风格的基本动作,关于戏曲部分的描述如下:

> 崔承喜先生整理的中国舞蹈的基本动作,第一部分为中国

戏曲中花旦、小生、青衣、青衣小生对舞等舞蹈动作,其中包括台步、横步、斜步、碎步、水袖、扬袖、抖袖、旋转、跑圆场、出入场、相持、对位、对看、相爱、表情(看、高兴、害羞、焦急、生气、害怕、哭泣)、生活动作(行礼、化装、开门关门、上楼下楼、上轿下轿、上船下船)等。第二部分为武旦的基本动作,有花枪中的单枪七种,对枪九种,双枪花五种,舞剑六种。138

崔承喜认为这套技术是戏曲舞蹈的"基本动作",她相信,通过这些动作训练,学生们可以熟练掌握戏曲动作语汇,用来编创他们自己的中国舞新作品。随着戏曲舞蹈的出现,中国的舞蹈编导在编创新作品时,可以不必局限于选择秧歌舞、少数民族舞蹈或西方的芭蕾舞、现代舞。相反,他们可以借鉴京剧和昆曲的地方戏曲传统,使用特别为舞蹈演员改编的一整套舞蹈技术。139

到 1951 年春,戏曲动作已经出现在地方舞团的作品中。在同年 5 月北京举行的全国舞蹈会演中,来自南方的《乘风破浪》已经采用了锣镲打击乐器,将戏曲之声引入舞蹈的舞台。然而,真正引起轰动的作品还是长春市文工团表演的十二人舞蹈《红绸舞》。140 它创造性地将戏曲动作技术与秧歌民间形式融合在一起,创作出新的舞蹈风格。1963 年的电影《彩蝶纷飞》里的《红绸舞》片段从六位女演员的镜头开始,她们身穿浅蓝色农民风格的上衣和裤子,用秧歌节奏上下蹦跳,同时双手挥舞着短绸(影像 4)。一个中国民间乐团在为演员们伴奏,弦乐旋律搭配锣镲的节拍,再加上唢呐,让人联想到乡村热闹的节日欢庆场面。然后,六位男演员蹦跳着上台,他们身穿白上衣,头戴白毛巾,手持短棍,棍头上堆着一簇红布,大跳后,他们扬起手臂,一簇簇红布展开成大约 4 米长绸,步调一致地在空中画出转动的红色圆圈图案。最后,女演

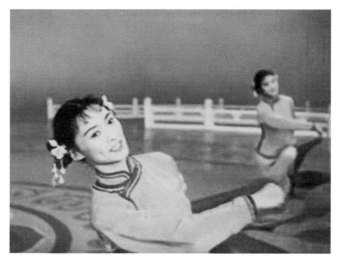

影像 4 《彩蝶纷飞》中的《红绸舞》,北京电影制片厂,1963 年。

员们也带着长绸返回舞台,舞蹈继续在不同旋律、舞姿和队形变化中进行着。[141]

《红绸舞》的主要创新在于将戏曲中的长绸技术与秧歌等民间形式的蹦子步及嬉戏部分融合在一起,据作品的创作者说,他们花了一年时间向三种不同传统艺人——秧歌舞艺人、二人转艺人和京剧演员——学习和试验各种动作技术。用他们的话来说,最终形成的作品"使[绸子舞]从京戏中解脱出来"。[142] 尽管如今看来,《红绸舞》中的长绸技术似乎是中国民间舞的基本成分,但在 1951 年,经过戏曲舞蹈的普及,将戏曲舞蹈与新秧歌等民间形式试验相融合,这些技术实际上就是一种创新。首演结束后,全国各地舞团争相学习这一新的长绸技术。为了满足需求,1953 年出版的一本手册提供了详细图示和分步指导。[143] 书中的技术内容主要是解释如何舞动长绸,还告诉读者如何制作绸带,并指导舞者如何手拿长绸、巧妙用力,更重要的是,如何让长绸产生各种形态和图案效果。这本书概括了长绸舞蹈技术的十九种"基本动作",从简单的"小八

字"到复杂的"双绸八字十字圈",应有尽有。[144]在新秧歌运动和边疆舞蹈运动之后,这些手册成为普及戏曲舞蹈的方法之一。

虽然1952年10月崔承喜便返回朝鲜[145],然而,1950年至1952年她在新中国的近两年时间却对中国舞后来的发展产生了深远影响。1951年戴爱莲曾评论说,"崔承喜已经播下了舞蹈艺术的种子,它就会不断地在中国土地上生长和开花"[146]。在1952年5月25日至6月15日,崔承喜舞蹈研究班在北京举行了毕业演出,一共演了三十二场,观众人数超过两万人。[147]崔承喜在中戏的教学工作对中国舞发展的影响在她离开后仍在延续,最明显的表现之一就是将戏曲动作作为中国舞演员的基本训练这一持久而广泛的做法。中国最重要的国家级舞蹈团之一——中央实验歌剧院1953年在北京成立,下一章将讨论,到20世纪50年代末,剧院将把戏曲舞蹈发展成为大型叙事性中国舞作品新形式的基础。不过,崔承喜的工作产生深远影响的第一个领域是在中国的舞蹈学校。

结论：国家级教学体系

20世纪50年代初的形式探索从敢为人先的舞台作品到课堂教学方法创新不胜枚举。这些尝试发生在首都北京和其他省份,参与的艺术家们有的来自国家中心地区,也有的来自边疆地区以及海外。全国舞蹈会演和国家舞团成立等大事件的发生说明中国舞正逐渐汇集一处,成为一个逻辑合理、清晰可辨的艺术形式。但最能体现这一发展的是国家训练教学体系的创建。训练是任何舞蹈形式产生作品的基础,因为只有通过训练这一过程,身体才能获得习惯和技能,从而转变成舞蹈媒介。通过创建国家级教学体系,舞蹈界设立了一个定义这种媒介性质的标准,它超越任何舞团、编导、地域、风格或作品,从严格的形式意义上,即有整套明确的基础动作和技术,定义了中国舞。

第一个制定并实施教学体系方案的教育机构是北京舞蹈学校（图 12）。学校于 1954 年 9 月 6 日正式成立，[148] 旨在为十二岁或十二岁以下入学的学生提供六年制职业教育，替代初中和高中教育。[149] 在 1954 年的一轮招生中，为了让各年级课程都有学生，学校只在一年级课程招收了新生，二至六年级招收的学生都是从全国各地舞团来的职业演员。[150] 建校第一年总计招生 198 名，提供的课堂训练主要有两种舞蹈风格：中国舞和欧洲舞。中国舞课程提供以戏曲为基础的中国古典舞和汉族、朝鲜族、藏族、维吾尔族四种风格的中国民间舞的训练。[151] 欧洲舞蹈课程提供芭蕾舞（被视为"欧洲古典舞"）和俄罗斯、西班牙、匈牙利和波兰等国的欧洲民间舞（也称"欧洲性格舞"）的训练。[152] 在接下来的几年中，学生人数增加了，生源变得多样化，更多风格的舞蹈课程也补充了进来。到 1956 年为止，学校已经有了 328 名学生，其中包括 10 位越南民主共和国的交换生，还有 24 位中国地方舞团的高年级学生参加舞剧编导训练班，由苏联教师维克多·伊凡诺维奇·查普林（1903—1968）授课。[153] 1957 年一个涉及南亚及东南亚舞蹈的新专业成立了，名为东方音乐舞蹈班，第一批教师是来自印度尼西亚巴厘岛的 4 位舞蹈专家。[154] 从 1954 年至 1966 年，每个专业的毕业生总人数分布如下：中国舞 390 人，欧洲舞 / 芭蕾舞 156 人，舞剧编导 39 人，东方舞 33 人。[155] 由此看来，在"文革"之前，中国舞蹈一直是学校的核心训练任务。

负责监管学校创建的文化部招聘了各领域的专家来指导学校各方面办学工作，包括行政管理、教师培训、教学与研究管理以及招生工作等。时任中央歌舞团领导的戴爱莲和陈锦清分别被任命为学校的第一任校长和副校长。在教师培训方面，1954 年 2 月至 7 月开设了强化训练班，培养了四十多位教师。[156] 开课期间，聘用了许多不同领域的专家，对每种舞蹈风格进行了培训：京剧和昆曲专家高连甲、栗承廉、侯永奎（1911—1981）、马祥麟（1913—1994）负责中国古典舞的教师训练，[157] 安徽花

鼓灯专家冯国佩（1914—2012）和河北秧歌专家周国宝负责汉族民间舞蹈教师培训，朝鲜族舞蹈专家赵德贤（1913—2002）和朴容媛（1930—1992）、西藏锅庄舞专家索纳扎西、维吾尔族舞蹈专家康巴尔汗分别负责朝鲜族、藏族和维吾尔族民间舞蹈的教师培训。[158] 来自莫斯科舞蹈学院的苏联芭蕾舞专家奥尔加·伊丽娜负责芭蕾舞和欧洲性格舞的教师培训。[159] 在建校的第一学期，中国舞蹈界的重要人物叶宁、彭松和盛婕接受任命，负责中国舞课程的教学与研究工作。[160] 袁水海和陆文鉴被指派负责芭蕾舞课程。[161] 招生工作由陈锦清和伊丽娜共同负责。[162]

北京舞蹈学校（下简称北舞）的中国舞课程巧妙地将如今三个独立的中国舞蹈分支统一在一起——汉族民间舞（传承了新秧歌运动）、少数民族舞蹈（传承了边疆舞蹈运动）和戏曲舞蹈（传承了崔承喜的课程）。[163] 三种舞蹈风格对新教学体系具有强大的影响力，这一点在1955年5月学校举办的第一年年末演出中显露无遗。[164] 演出的最后一个节目名为《结婚》，是用东北秧歌的动作风格创作的。[165] 演员的服装显然也是受到了新秧歌运动的舞台审美启发，新郎穿着工装背带裤，新娘穿着绣花上衣，群舞演员手拿手绢儿、头戴白毛巾。[166] 四个少数民族舞蹈作品穿插在整个晚会节目中，包括朝鲜族题材舞蹈《明朗》、维吾尔族题材舞蹈《节日的欢乐》、藏族题材舞蹈《友谊》和蒙古族题材舞蹈《鄂尔多斯舞》。[167] 这些作品采用的服装与1949年全国文艺工作者代表大会的"边疆民间舞蹈介绍大会"和1950年少数民族巡演中的演员服装相似。[168] 最后，演出还包括受戏曲启发的四个中国古典舞作品：昆曲演员马祥麟编创的《采花》、京剧演员栗承廉编创的《少年爱国者》和《牧笛》，还有根据著名昆剧《牡丹亭》片段改编的《惊梦》。[169]《采花》和《惊梦》都是由崔承喜的学生表演的，除了《少年爱国者》采用的审美原则更接近话剧以外，其他中国古典舞作品中的服装都近似戏曲和地方戏使用的服装设计。[170] 在十个中国舞作品中，有八个作品使用

了民族乐队提供的音乐伴奏,这遵循了中国舞常规做法,《乘风破浪》、1950 年的少数民族巡演和诸如《红绸舞》等一系列成功新作品都是这样做的。[171]

作为中国唯一一所专注于舞蹈的国家级专业学校,北舞对全国的中国舞蹈统一与传播及其教学法都产生了重要影响。1955 届毕业生得到工作分配,至少去了八个不同省份——包括北京、上海、广东、广西、四川、陕西、云南和吉林。到 1960 年为止,除河北和辽宁以外,学校的毕业生已经遍及全国各个省份和自治区。[172] 随着时间的推移,学校的毕业生越来越多,这些学生继续在全国各地培养他们自己的学生,北京舞蹈学校的课程获得了国家级舞蹈教学体系的地位。直到 1956 年,学校有了"舞蹈家摇篮"的别称,这表明北舞是引领中国舞蹈教育的中心。[173] 1960 年学校首次出版了《中国古典舞教学法》一书,印量达到 4 500 册,这也表明北舞教学计划被广泛使用了。[174]

尽管 20 世纪 50 年代学校教授的舞蹈风格多样,但这一时期对中国舞蹈发展影响最大的还是中国舞课程。直至 1959 年 12 月 31 日北京舞蹈学校附属实验芭蕾舞剧团成立,中国所有音乐和舞蹈的专业团体——到 1957 年初为止全国有数十家——都以中国舞为主要舞蹈表演形式。[175] 正因为如此,其他舞蹈风格与多数舞蹈演员的职业工作几乎没有直接关联。尽管这一时期芭蕾舞常被当作训练舞者身体的有效工具,但在那个时候人们并不认为芭蕾舞是创作新作品的重要形式。《和平鸽》失败后,下一部以芭蕾舞动作语汇为主的新作品直到 1959 年才再次出现。中国舞在这一时期产生最重要影响的另一个原因是专修非中国舞专业的第一批学生直到 1958 年左右才正式入学,1959 年第一批芭蕾舞专业的学生毕业,1960 年第一批东方舞专业的学生毕业。[176] 芭蕾舞专业的毕业生没有被分配到其他地方院团,相反,几乎所有人要么在学校任教,要么进入学校 1959 年末新成立的实验芭蕾舞剧团。[177] 学校东方舞学科的毕业生也同样

留在北京，先是做教学工作，然后成立了新的东方歌舞团（始建于1962年初）。[178] 因此，尽管芭蕾舞和东方舞课程最初是为一些北京特定机构中有限的工作岗位培养舞蹈演员，但是中国舞课程却在为全国各地的舞蹈团培养舞蹈演员。到了20世纪50年代中期，我们可以说，中国舞不仅已经确立，而且已经成为真正的中国民族舞蹈形式了。

第三章

表现社会主义国家：
中国舞的黄金时代

1955年10月出版的《人民画报》的开篇页照片记录了北京举行的第六个国庆游行。[1] 其中大多数照片展示的都是人们期待的这类盛大活动场景：毛泽东和其他领导人从天安门广场的城楼上向人们挥手致意；小学生们举着花束行走在彩车前，车上写着巨幅标语"拥护五年计划"；运动员和士兵们举旗扛枪正步前进；军队坦克滚滚向前，战机在空中翱翔；还有人民群众走在陈列着巨大拖拉机的展车旁边。然而，有一张照片似乎不属于这类场景，在形似层叠婚礼蛋糕塔的圆形彩车上站着两圈舞蹈演员，她们身着色彩淡雅的长裙，下摆有个大圆箍，如西瓜般大小的几朵带茎荷花从裙边升起。舞蹈演员的头发也有花朵装饰，白色的飘带呈扇形从她们伸展的手臂垂下。地面上有大约150名舞蹈演员穿着几乎相同的服装，只是去掉了带茎荷花装饰；她们环绕在彩车周围步行，形成四个同心圆。在两个外圈的舞者们握着手，两个内圈的舞者伸出手掌平托着荷花。这些舞者也是国庆游行的一部分，她们身后是天安门城楼，有根柱子上面贴着"毛主席万岁"的标语（图13）。

上述游行舞者们正在表演的是20世纪50年代和60年代初流行的中国舞作品《荷花舞》，由戴爱莲编创，1953年中央歌舞团首演。[2] 舞台版《荷花舞》一般有9位舞蹈演员，表演时长约6分钟。此处作品为了适应大规模游行模式而进行了改编，不过，从照片中的服装和身体姿态可以明显看出，这里表演的是同一个舞蹈。[3]《荷花舞》的编创很像上一章提到的1951年的《红绸舞》，也就是说，它是融合了秧歌与戏曲的一种全新的舞蹈形式。在《荷花舞》中，秧歌成分来自"荷花灯"（莲花灯），也称"走花灯"，这是流行于陇东和陕北，即西北部陇中文化地区的一种表演活动。[4] 胡沙通过1949年开国大歌舞《人民胜利万岁》把这种形式引入中国舞台，他与戴爱莲联合导演了那场演出，戴爱莲就是从那里再次改编、创作了《荷花舞》。1953年春节，戴爱莲去了一趟陕北，为创作《荷花舞》考察了"荷花灯"的民间表演。[5]《荷花舞》的戏曲成分来

自昆曲，这一精美的戏剧风格于16世纪形成，与如今上海、浙江和苏南一带的吴地文化有关。在编创《荷花舞》的早期版本时，戴爱莲曾与马祥麟（1913—1994）合作。马祥麟是一位昆曲演员，曾参加过中央戏剧学院和北京舞蹈学校的早期中国古典舞建设。[6]在《荷花舞》中，演员们舒缓而优雅地摇摆上半身，迈着快速、细碎的步伐环绕舞台行走，好似漂浮在舞台上一般，这两个动作都来自昆曲。白纱长绸搭在浅粉色上装上，裙子下摆是绿色的长流苏，边缘放上改造后的荷花"灯"，舞蹈以新的方式将不同表演元素结合在一起，营造出莲叶田田、荷花盛开的清新画面。

尽管《荷花舞》与新中国舞蹈项目有明显关联，但入选国庆游行表演似乎有些不同寻常。舞蹈几乎没有表现社会主义现实的痕迹，那本是社会主义主流艺术模式应该去做的事情。此外，舞蹈与阶级斗争、军队、农业或工厂等社会主义艺术常见题材也没有清晰的关联，相反，荷花的诗意形象表达了一种隐含的宗教意味，1954年《光明日报》的一篇评论文章解释说，《荷花舞》体现了"荷花出淤泥而不染"的佛教思想。[7]然而，尽管在现代人眼中看似矛盾，《荷花舞》仍是20世纪五六十年代国内外广泛流传的社会主义中国的表现形式。1953年，中国代表团因这一作品在布加勒斯特世界青年与学生和平友谊联欢节（简称世界青年联欢节）上获奖，那是当时展现社会主义艺术的重要国际场所。[8]罗马尼亚的一位记者对《荷花舞》在艺术节上的获奖描述如下：

> 中国舞蹈家艺术成就早已享誉全世界，当主持人介绍艺术团的舞蹈队时，观众席响起了暴风雨般的掌声，没有人能听清她在说什么了。管弦乐队开始演奏乔谷和刘炽为《荷花舞》作的音乐序曲……年轻的舞者们用优美的舞姿描绘出一幅美景：和煦的阳光下鲜花盛开，微风轻拂中，莲花在水面流转……（舞

蹈展现了)中国舞蹈演员的至臻完美。[9]

1949年至1962年,中国代表团定期参加世界青年联欢节的舞蹈比赛,许多中国舞作品在这些比赛中获奖。由于这些活动在当时的中国很有声望,所以在世界青年联欢节上获奖一般就可以保证新作品会入选下一次国内大型演出活动和世界巡演。《红绸舞》之所以成功,一个原因就是作品曾在1951年东柏林世界青年联欢节上获过奖。[10]因参赛而走红的还有1953年在布加勒斯特获奖的其他三个新编中国舞蹈作品《采茶扑蝶》《跑驴》和《狮舞》,作品创作分别基于福建和河北地区的汉族民间舞蹈素材。[11]《采茶扑蝶》《跑驴》和《荷花舞》在世界青年联欢节取得成功后,就通过出版与《红绸舞》相似的教学手册在全国普及起来。[12]这些作品还成为代表中国为外国观众演出的常规舞蹈节目。例如,1954年,《荷花舞》和《采茶扑蝶》出现在中国舞蹈在印度的巡演中;1955年,《荷花舞》《采茶扑蝶》和《红绸舞》全部出现在中国艺术团在意大利的演出节目单中。[13]南斯拉夫的科罗舞团在中国巡演时,作为礼品赠送的中国舞蹈纪念相册也同样包含了这些作品,[14]相册可能是为了纪念一次演出活动,欢迎当时正在北京访问的科罗艺术团成员。[15]

在20世纪50年代末和60年代初,《荷花舞》和《红绸舞》等舞蹈作品一直都是中国社会主义文化在国内外的标志。1957年,当世界青年联欢节在莫斯科发布举办民间艺术节的新海报时,传遍了世界的六个舞蹈中就有《红绸舞》。[16]1955年至1958年,《光明日报》报道了《荷花舞》在十二个国家的演出,这些国家包括(按顺序)印度尼西亚、缅甸、越南、捷克斯洛伐克、英国、瑞士、法国、比利时、南斯拉夫、匈牙利、埃及和日本。[17]1960年中国舞在加拿大、哥伦比亚、古巴和委内瑞拉巡演时,《红绸舞》与《荷花舞》(图14)都列为当时的表演节目。[18]同年,《荷花舞》再次出现在国庆游行中,此时彩车设计已经更新,舞者位于中

心平台，四周点缀着一圈粉红色的荷花花瓣。[19]1962 年，为了庆祝毛主席《在延安文艺座谈会上的讲话》二十周年，北京举行了群众会演，《荷花舞》就是其中的重要作品。[20]1963 年，北京电影厂发行了一部新的彩色舞蹈电影《彩蝶纷飞》，电影表现的十二支舞蹈中就有《红绸舞》。[21]1964年，为庆祝中华人民共和国成立十五周年，挪威放映了这部电影；同年，中国阿联友好协会为阿拉伯联合共和国国庆举行了电影招待会，会上也放映了这部影片。[22]

因此，在 20 世纪 50 年代末和 60 年代初，中国舞并不是被边缘化了的艺术，相反是在国内外都处于社会主义中国的表演核心位置。在本章，我考察了这一时期的中国舞作品，首先看的是中国舞在海外的传播盛况，然后是这一时期新兴的中国舞的新形式：民族舞剧。我认为，20 世纪 50 年代末和 60 年代初是中国舞的黄金时代，因为这个阶段见证了中国舞编舞形式的持续创新以及全球关注度的提升。这一时期出现的新舞蹈作品延续了动觉民族主义、民族与区域包容性和动态传承三个中国舞原则，还有汉族民间舞、少数民族舞蹈和戏曲派古典舞三种舞蹈风格。此外，这一时期的新舞蹈作品还显示出专业能力的巨大提高，因为新成立的表演团体和舞蹈学校培养的第一批舞蹈演员已经成熟，他们已经开始编创或主演他们自己的作品。在 20 世纪 50 年代末和 60 年代初出现的新剧目也表明，由于社会主义国家在劳动力和基础设施方面进行了多年投资，中国舞蹈建设在课程设计、体制建设、演员培养、新作品编创和演出等方面取得了丰硕成果。随着早期先驱们逐渐将舞台留给年轻的追随者，时代迎来了完全在中国社会主义舞蹈体系中培养出的第一代舞蹈家和产生的第一批舞蹈作品。换言之，在舞台上代表中国的舞蹈群体在许多方面都具有社会主义性质。

在艺术创新方面，20 世纪 50 年代末和 60 年代初最重要且最持久的变化是出现了大型叙事性中国舞的新形式，这对中国舞编创也产生了深

远影响。上一章提到,早期大型舞蹈作品如《人民胜利万岁》《和平鸽》和《乘风破浪解放海南》等皆因形式欠缺而遭遇诟病,无法满足中国新的革命舞蹈文化的需求,这些作品都没能找到一个有效的方法,将中国舞与革命故事完美地融合在一起。最终解决这一问题的是 1957 年 8 月首演的第一部大型民族舞剧《宝莲灯》。[23] 第二年就出现了数十部民族舞剧,这与一场名为"大跃进"的群众运动不谋而合。如同早期世界青年联欢节的比赛作品,这些舞剧引起了广泛关注,成为国内外社会主义中国的象征。然而,尽管两类舞蹈作品都能体现社会主义理想,但是,在探索复杂政治与社会问题方面,民族舞剧的表现力要超过世界青年联欢节的小型舞蹈作品,在处理婚姻选择以及性别、民族、阶级等相互交织的问题时,这些大型舞蹈作品以各种方式挑战了传统的社会等级制度,表明中国舞蹈界出现了新的批判性价值观。在利用中国舞动作处理这些复杂问题时,"大跃进"的民族舞剧为中国舞编创建立了新标准。

海外演出:国际背景中的中国舞

与常见的误解相反,在新中国成立后的十几年中,中国并非一个文化孤立的国家,也没有脱离当时全球舞蹈创作的最新趋势。中华人民共和国在 1949 年 10 月 1 日成立日就接待了第一批国际表演艺术团体,在 1955 年至 1968 年(之后这些活动因"文化大革命"中止),每年平均有 16 支这样的代表团访华,多数团体都包含舞蹈演员。[24] 1949 年至 1962 年,中国派出的舞蹈代表团参加了所有七届世界青年联欢节的舞蹈比赛,包括 1949 年在布达佩斯、1951 年在东柏林、1953 年在布加勒斯特、1955 年在华沙、1957 年在莫斯科、1959 年在维也纳和 1962 年在赫尔辛基的比赛。[25] 在这些比赛中,中国的舞蹈演员们与来自全世界的舞蹈团体进行了交流。然而,在 1949 年至 1967 年间,这才是总数 166 支中国公派的

表演艺术团中的 7 支而已，这 166 支艺术团包括舞蹈、戏剧、音乐和杂技等演出团体。这一时期，中国代表团在六十多个国家进行了包含中国舞剧目的演出，这些国家包括（以首次访问日期为序）：匈牙利（1949）、民主德国（1951）、波兰（1951）、苏联（1951）、罗马尼亚（1951）、捷克斯洛伐克（1951）、奥地利（1951）、保加利亚（1951）、阿尔巴尼亚（1951）、蒙古（1951）、印度（1954）、缅甸（1954）、印度尼西亚（1955）、法国（1955）、比利时（1955）、荷兰（1955）、瑞士（1955）、意大利（1955）、英国（1955）、南斯拉夫（1955）、越南（1955）、埃及（1956）、苏丹（1956）、埃塞俄比亚（1956）、叙利亚（1956）、黎巴嫩（1956）、智利（1956）、乌拉圭（1956）、巴西（1956）、阿根廷（1956）、联邦德国（1956）、阿富汗（1956）、新西兰（1956）、澳大利亚（1956）、柬埔寨（1957）、巴基斯坦（1957）、斯里兰卡（1957）、日本（1958）、卢森堡（1958）、伊拉克（1959）、朝鲜（1960）、尼泊尔（1960）、委内瑞拉（1960）、哥伦比亚（1960）、古巴（1960）、加拿大（1960）、挪威（1961）、瑞典（1961）、芬兰（1961）、阿尔及利亚（1964）、摩洛哥（1964）、突尼斯（1964）、马里（1965）、几内亚（1965）、毛里塔尼亚（1965）、加纳（1965）、阿拉伯也门共和国（1966）、赞比亚（1966）、巴勒斯坦（1966）、乌干达（1966）、老挝（1966）、坦桑尼亚（1967）、索马里（1967）。[26] 美国显然不在名单之中，这说明美国一直有一个错误观念，认为当时的中国是"与世隔绝"的，只有把"世界"等同于美国，这一说法才能成立。[27]

　　本小节将从两个角度考察 20 世纪 50 年代末和 60 年代初中国舞蹈在海外的表现：舞蹈节目编排，以及世界青年联欢节舞蹈比赛中中国舞蹈的作用。我认为这些活动对于理解中国舞蹈发展非常重要，原因如下。第一，中国舞蹈的海外表演标志着舞蹈演员地位的提升，这些舞蹈演员成了中华民族文化公认的象征；不仅如此，演出还标志着舞者身体与知

识的拓展，他们能够在国际舞台上为中国争光。之前，汉族男性及其主导的艺术产品在中国文化的海外展示中占主要地位，与此不同的是，在20世纪50年代末、60年代初的国际舞蹈巡演中，女性和少数民族的艺术作品占据了舞台的中心，这些艺术家们因此得到了梦寐以求的机会，提升了社会地位和文化的合法性。第二，这一时期中国舞的海外演出使中国的舞蹈编导能够参加国际舞蹈趋势的建设工作。戴爱莲和梁伦等中国舞的早期先驱曾提到，他们的动机是要在中国创造出可以在国外演出的新舞蹈形式，这样一来，中国不仅是世界舞蹈文化的接受者，也是世界舞蹈文化的创造者。[28]20世纪40年代末，戴爱莲和梁伦分别在美国和东南亚通过各自的中国舞蹈演出实现了这一目标，而20世纪50年代末、60年代初的巡演拓展了这一项目的规模和范围。最后，这些中国舞的海外演出也影响了中国国内舞蹈创作的方向。上文提到，在世界青年联欢节的比赛中获奖是一个重要的荣誉，常会使中国舞的新作品在国内外引起持久关注。正因为如此，中国舞的编导们有了创作动力，努力编创一些符合世界青年联欢节比赛以及其他国际舞台既定规则和喜好的作品。国外演出也使中国舞者有机会为民族文化重新下定义，争取国际影响力，并了解和应对国际舞蹈趋势。

1960年4月29日，一个包含101名舞蹈演员、京剧演员、歌唱家、音乐家和文化管理者的中国表演团在委内瑞拉的首都加拉加斯举行了一场演出，这是为期六个半月的委内瑞拉、哥伦比亚、古巴和加拿大巡演中的第一场演出。[29]按中国国家资助国际表演团体的惯例，这一代表团集中了各种不同艺术团体的演员和剧目，舞团在海外演出时使用中国艺术团这一名称，且只在国际巡演中使用。[30]两份现存的巡演节目单以及记录舞蹈的电影和其他印刷材料让我们能够深刻理解这次巡演，包括演出展示的舞蹈节目和体现的中国社会主义文化形象。[31]从这次巡演舞蹈节目单中我们可以发现，民族与区域包容性、动觉民族主义以及动态传承是指

导舞蹈节目编排的强大的结构原则。此外,节目显然突出了女性表演者和代表少数民族群体、由少数民族艺术家们最早普及的舞蹈风格,不过,这次巡演中实际参演的舞者主要还是汉族人。

　　体现民族与区域多样性的意图清晰地反映在巡演的舞蹈作品选择上。到了 1960 年,舞蹈巡演策划者有了更广泛的选择,因为在 20 世纪 50 年代,地方、地区和国家经常会举办舞蹈艺术会演,此外,全国各地成立了政府资助的职业舞团。在这一形势鼓舞下,中国的舞蹈编导和舞蹈表演者创作了数百个全新的舞蹈作品,其中,有 33 个新作品曾在 1959 年的世界青年联欢节比赛中获奖。这些获奖作品中的 19 个作品建立在汉族文化基础之上,13 个作品采用了少数民族素材。[32] 策划者最终为 1960 年巡演设计的舞蹈节目单有 12 个节目,代表 7 个不同民族(包括汉族)。12 个节目中 5 个节目是汉族题材的《花伞舞》《红绸舞》《丰收乐》《荷花舞》和《走雨》,其余 7 个是傣族题材的《孔雀舞》、蒙古族题材的《牧马舞》、彝族题材的《快乐的啰嗦》、维吾尔族题材的《鼓舞》、蒙古族题材的《鄂尔多斯舞》、藏族题材的《草原上的热巴》和朝鲜族题材的《扇舞》。[33] 节目对少数民族题材的重视反映出少数民族是中华民族的组成部分,在某种程度上,也反映出当时刚进行的民族识别工作以及为提高新定民族认同挖掘文化内涵的结果。[34] 除了表现民族多样性,节目还显示了地域多样性,国家每个重要地区都有代表节目:《扇舞》和《红绸舞》代表的是东北地区(分别是吉林和黑龙江),《牧马舞》和《鄂尔多斯舞》代表的是北方地区(内蒙古),《鼓舞》和《荷花舞》代表的是西北地区(分别是新疆和甘肃或陕西),《孔雀舞》《快乐的啰嗦》和《草原上的热巴》代表的是西南地区(分别是云南、四川和西藏),《花伞舞》和《丰收乐》代表的是中原地区(分别是河南和江西),《走雨》代表的是东南地区(福建)。[35] 因此,在素材选择方面,这份舞蹈节目单折射出社会主义中国的形象,一个拥有多民族和多样地域文化的国家。

从舞蹈形式的角度来看，节目突出了舞蹈作品对地方元素的创意性改编，这说明了此时仍在坚持中国舞早期先驱者建立的动觉民族主义和动态传承的创作原则。体现这一点的一个方式是使用根据地方表演改编的舞台道具。这类道具几乎出现在舞蹈节目的每个作品中，例如《花伞舞》与《走雨》中的纸伞与手绢，《鼓舞》和《草原上的热巴》中的手持打击乐器——中亚地区的铃鼓和藏族的热巴鼓及铜铃，《扇舞》使用了大折扇，《丰收乐》使用了汉族民间舞常用的超大型玩偶面具大头娃娃。我们从作品的现存影片中可以看到，舞台道具不仅是视觉装饰，而且还与大量来自民间和地方表演形式的舞蹈技巧融为一体。这显示在1959年拍摄的电影《百凤朝阳》的《走雨》和《丰收乐》两个舞蹈作品的影像中。影像显示，舞蹈明显借鉴了福建和江西地方戏及其他汉族民间表演风格中的动作语汇和动作技巧。《走雨》中能看到演员轻巧的弹跳步伐、倾斜的头部和躯干动作以及绕圈的手指和眼部动作（影像5）。《丰收乐》中能清楚地看到演员们摆动手臂、头部和胯部，侧踢腿以及夸张的滑稽戏剧表演。两个作品影像都是由体现民间音乐的管弦乐器提供伴奏。[36] 尽管这些作品的灵感源头显然来自地方，但仍然强调了艺术创新。例如，《草原上的热巴》就追随了《荷花舞》和《红绸舞》的编创模式，将不同表演元素融为一体。从1963年拍摄的电影《彩蝶纷飞》中可以看到，舞蹈将一般在藏族社交聚会中流行的袖舞表演形式与流浪艺人发明的快转动作以及各种击鼓技巧等杂技动作结合在一起（影像6）。[37] 电影《百凤朝阳》中的《孔雀舞》也显示出重大创新，将从前的独舞或双人舞改编成大型群舞，强调动作整齐划一和呈几何形的舞台队形变化。[38]

在节目强调的独创性和艺术成就方面，女性和少数民族艺术家都是重要的贡献者。女性表演者明显在舞蹈节目中占大多数，也就是说，12个舞蹈节目中有11个节目以女性舞者为主，6个节目完全由女性舞者承担。这一做法明显有别于20世纪上半叶那些代表中国进行海外巡演

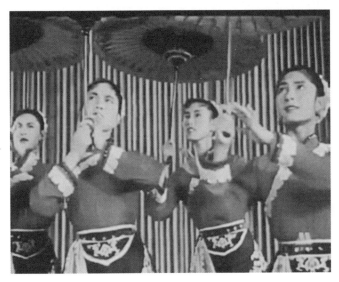

影像 5 《百凤朝阳》中的《走雨》，北京电影制片厂，1959 年。

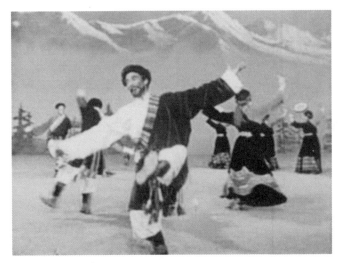

影像 6 《草原上的热巴》中的欧米加参及演员们，来自 1963 年北京电影制片厂拍摄的《彩蝶纷飞》。

的代表团，那些团体里现身舞台的艺术家主要是男性，不过他们也经常扮演女性角色。[39] 谈到民族问题，少数民族艺术家对此次巡演也有贡献，但他们多半是舞蹈编导和模特，而非实际的表演者。根据节目单上的名字和照片，似乎参与巡演的大多数舞者都是汉族人，这与参与世界青年联欢节比赛的代表团成员构成有很大不同，下文还会继续探讨。例如，维吾尔族舞蹈《鼓舞》的照片和标题说明主角的扮演者是中央歌舞团的一位汉族舞蹈家资华筠（1936—2014），这个舞团当时主要表演汉族题材的舞蹈作品，成员也主要是汉族艺术家。[40] 尽管如此，节目中许多少数民族题材的舞蹈作品都是最初由少数民族舞蹈家创作并表演的。例如，《鼓舞》明显基于维吾尔族的舞蹈风格，是由维吾尔族舞蹈家康巴尔汗在20世纪40年代至50年代表演并规范下来的，康巴尔汗本人也是这一时期推行这些舞蹈风格的重要教师和文化人士。1957年，这一风格的两个舞蹈作品《盘子舞》和《手鼓舞》在莫斯科举行的世界青年联欢节比赛中为中国获得了许多奖项。这些舞蹈的表演者是一位鞑靼族妇女，名叫左哈拉·莎赫玛依娃（1934年出生），新疆人，当时已在国家级专业舞蹈团之一的解放军总政歌舞团担任独舞演员。[41] 舞蹈作品《鄂尔多斯舞》《牧马舞》和《草原上的热巴》的编导至少有一部分是少数民族，国内外各种活动中表演这些作品的最初也是少数民族舞者。《鄂尔多斯舞》由满族舞蹈家贾作光（1923—2017）编创，首批主要演员是蒙古族舞蹈家斯琴塔日哈，作品出现在北京舞蹈学校的毕业演出中，当时的斯琴塔日哈和贾作光都还是北舞学生，不久作品就在1955年世界青年联欢节比赛中获奖。[42] 同样，《草原上的热巴》是藏族舞蹈家欧米加参（1928—2020）与人合作编创并由他本人主演的舞蹈作品，在1957年的世界青年联欢节比赛中获奖，不久前在中央民族歌舞团完成首演，当时的欧米加参是著名的舞蹈家和舞蹈编导。[43] 尽管群舞作品《孔雀舞》是由汉族编导金明（1926年出生）创作的，但作品依据

的还是云南傣族艺术家毛相（1923—1986）首创和表演的舞蹈风格。毛相版本的这个作品《孔雀双人舞》在1957年的世界青年联欢节比赛中获奖，同年金明的《孔雀舞》也获了奖，其中担任主角的是朝鲜族舞蹈演员崔美善（1934年出生）。[44] 到了1960年，这些舞蹈都已经被纳入国家认可的中国舞剧目中，全国各大舞团都在表演这些作品，作品也在国外巡演。因此，无论民族背景如何，所有专业舞者们都必须会表演这些舞蹈。

上述讨论显示，世界青年联欢节舞蹈比赛对20世纪50年代末至60年代初的中国舞蹈剧目及巡演节目选择有着深远影响，获奖的41个中国舞蹈作品中，大部分都成为中国舞的经典剧目，传授和定期表演部分作品的大有人在，特别是将作品用于教学当中。[45] 这说明国际表演舞台不仅是向海外展示中国舞蹈的场所，而且也是中国舞蹈与国际艺术家和观众相遇和互动的场所。有关冷战时期国际舞蹈交流的英文学术研究往往更多关注现代舞和芭蕾舞，强调美苏两个超级大国之间的竞争，[46] 而世界青年联欢节比赛在这一时期呈现了一种不同的舞蹈交流观念。皮亚·考伊芙南指出，这些比赛提供了一个替代空间，让艺术家们可以超越"西方观念和在西方形成的艺术形式"，展示更关注社会主义国家以及西方文化圈之外的艺术项目。[47] 尽管芭蕾舞的确在世界青年联欢节舞蹈比赛中起了重要作用，但比赛也将重心放到了民族舞蹈方面，如俄罗斯和东欧民间舞、印度古典舞和中亚舞蹈等。在世界青年联欢节的舞蹈交流中，这些舞种的表演不仅产生了巨大声望，令观众激动不已，而且成为国际连通与政治行动的重要载体。[48] 通过构建比赛规则和树立推广形象，世界青年联欢节舞蹈比赛鼓励这些舞种的不断创新，把这些舞种向当时的全世界展示为最重要、最新颖的舞蹈创作形式。

阿姆斯特丹的社会历史国际研究所拥有许多有关世界青年联欢节的藏书，为人们提供了有关这些舞蹈比赛的重要历史文件资料，帮助人们

回忆了这一段重要且未受重视的舞蹈史,为研究现当代中国舞蹈发展提供了重要的国际背景。藏书显示,世界青年联欢节是重要的国际盛会,参与者来自世界各地。因为是苏联提供主要的资助和意识形态导向,所以这些活动除了关注世界各地的左翼群体,还特别重视社会主义阵营以及从前被殖民国家中的青年。[49] 对于中国的参赛青年,世界青年联欢节是尼克莱·沃兰德所谓的构成"社会主义大家庭"的重要场所,还有我所说的20世纪50年代至60年代初亚洲内部的国际主义的愿望。[50] 重要的是要记住,舞蹈比赛只是这些重大活动中发生的许多文化活动之一,来自上百个国家的上万名人士参与了联欢节的各种活动。在艺术方面,以1955年华沙的世界青年联欢节为例,活动就包括民族歌曲、民族舞蹈、芭蕾舞、合唱、歌剧、交响乐团音乐会、戏剧、哑剧、马戏表演、木偶戏、模仿秀和业余艺术家音乐会等各种"文化展示",以及文学、新闻、音乐、美术、民俗艺术、摄影和电影等领域的"联欢前文化竞赛"。舞蹈比赛属于联欢节期间举办的独立节目,名为"国际竞赛",包括民间舞、芭蕾舞、古典和民间歌曲、钢琴、小提琴、大提琴、民间乐器、手风琴、口琴、吉他和哑剧等不同类别。[51] 1957年来自50个国家的艺术家们参加了这些国际竞赛,演出了1 239个作品,获得奖牌共计954个。[52] 演出的民族身份通常能够在演出框架中明确体现出来,例如,1953年布加勒斯特联欢节就包括了一个名为"民族文化节目"的类别,日程列表中就有"波兰""罗马尼亚""印度尼西亚""巴西"等国家。[53]

世界青年联欢节在舞蹈赛制,如参赛年龄、风格、组织形式和作品规模等方面的规定为较小的舞者创造了机会,同时也激励了舞蹈编导在规定风格内创作舞蹈作品。1955年,华沙世界青年联欢节按往年惯例,规定截至比赛当年12月,所有参赛者年龄不得超过30岁。[54] 因为连最年轻的早期中国舞蹈先驱,如梁伦和陈锦清等人,到1955年时已经34岁了,所以这一规定对中国舞蹈界的世界青年联欢节参赛者进行了有效限

制,将机会留给了中华人民共和国教育机构培养的新一代舞者。世界青年联欢节比赛规定影响中国舞蹈创作的另一方面是设立可以参赛的舞蹈作品类别。安东尼·沙与克里斯蒂娜·埃兹拉希最近的研究表明,苏联在 20 世纪 50 年代主要推行了两种舞蹈风格:以伊戈尔·莫伊谢耶夫领导的苏联国家民间舞蹈团等舞团为代表的国家或民族民间舞和以马林斯基舞团(后来的基辅舞蹈团)与莫斯科大剧院芭蕾舞团等舞团为代表的芭蕾舞。[55] 苏联舞蹈界对这两个舞种的并重也体现在苏联赞助的世界青年联欢节舞蹈比赛赛制中,至少一开始是这样的。例如,1953 年和 1955 年只有两个类别的舞蹈可以获奖:民间舞或芭蕾舞。[56] 1957 年增加了"东方古典舞"和"现代舞厅舞",1962 年"现代舞"首次成为竞赛类别。[57] 然而,对于像中国这样没有职业芭蕾舞团的国家来说,民间舞永远都是主要比赛项目(中国的第一家实验芭蕾舞团成立于 1959 年末,直到 1964 年才成为独立的国家舞蹈团)。然而,在"东方古典舞"成为选项之前,亚洲古典舞有时会被归属芭蕾舞类别,作为其次级类别"芭蕾–性格舞"。例如,1953 年,印度古典舞婆罗多舞蹈家印德拉尼·拉赫曼就在这一次级类别获得独舞一等奖。[58] 中国代表团不断获奖的两个类别是民间舞和东方古典舞,还没有证据显示中国的舞者参加过任何其他舞蹈类别。[59] 除了演员年龄与舞蹈种类规定外,世界青年联欢节比赛还规定了舞蹈时长和演员人数。例如,1953 年,所有参赛舞蹈必须在 3 至 15 分钟内完成。[60] 1955 年,民间舞作品限制在 7 分钟以内,表演者最多 8 人(某些资料显示是 6 人)。[61] 到 1957 年为止,民间舞和东方古典舞的表演者可以多达 16 人。[62] 有时也会设有独舞、双人舞和群舞的不同类别。尽管精确的规则随着时间的推移会发生变化,但总体模式还是鼓励创作独舞、双人舞或群舞形式的短小舞蹈作品。

世界青年联欢节的官方杂志《联欢节》经常刊登舞蹈表演剧照,传达活动提倡的编创审美意识。照片中最常见的主题之一是群舞演员表演

舞台版本的东欧民间舞，其中人们可以看到保加利亚、波兰、俄罗斯、匈牙利、罗马尼亚和德国等身着民族服装的舞团男女演员，服装通常有拖地长裙、绣花或条形围裙、宽松衬衣、齐腰背心和靴子等，舞者们或握手或手臂相连搭在彼此肩膀和腰部，通过社交舞表达社会团结。照片给人一种强烈的动感，经常会表现舞者在大跳和旋转，以至于短裙和背心飘在空中。照片还弥漫着气势、速度和趣味，舞者通常显示出一种享受协作动作（如同伴托举和利用离心力和平衡力快速旋转等）的兴奋感。除了这些图片外，亚洲和中东国家的舞蹈是第二常见的题材。如同东欧国家的舞者，这些乌兹别克斯坦、印度尼西亚、印度、韩国、蒙古国、埃及、叙利亚、越南和中国的舞者也穿着民族服装，通常会有飘动的长袍、腰带、头巾或帽子、珠宝等。韩国舞团演员中使用道具的尤为普遍，照片中常见他们在活力四射地挥舞宝剑、击打响鼓、摆动扇子。这些亚洲舞团与东欧舞团一样，通过群舞空间的共同移动和个体表演者的独舞传达出一种旺盛的动感。照片中偶尔会出现芭蕾舞，但芭蕾舞并不是这里的主流舞蹈风格。因此，从这些出版物中，人们可以感到，无论是东欧民间舞还是亚洲舞蹈，民族舞蹈是世界青年联欢节上引人注目的主要舞蹈风格。[63]这意味着，在当时中国参与的国际社会中，这些舞蹈形式是最令人兴奋的新鲜舞蹈表现形式。

通过考察中国外派演出的舞蹈节目单以及20世纪50年代和60年代初中国舞者参与的国际活动，可以看到中国舞构成了中国参与国际事务和民族自我投射的一个重要载体。在频繁的国外巡演中，中国舞者代表的是一个拥有统一多民族的国家，其中女性与少数民族的艺术贡献是国家文化的必要组成部分。同样，通过参加世界青年联欢节舞蹈比赛，中国舞者和舞蹈编导走进了一个全球的舞蹈场景。在这里，民族舞蹈成为一个生机盎然的艺术创作空间，同时也是国际交流和世界左翼青年文化的强有力表达媒介。在这一时期的世界舞台上，中国舞作为社会主义中

国民族文化的一个显著标志流传开来。

创作民族舞剧：基于戏曲的叙事性舞蹈

当中国舞作为社会主义中国在国际舞蹈巡演和艺术节中的重要标志在国外流传的时候，在国内它也继续在朝着新的方向在发展。之所以将20世纪50年代末和60年代初看作中国舞的第一个黄金时代，一个原因就是这一时期产生了民族舞剧，许多中国的舞蹈编导至今还认为这是中国舞作品最成熟的形式。民族舞剧被定义为叙事舞蹈作品，有一组统一的人物和线性剧情，以中国舞作为核心动作语汇，极大地超越了战争时期或新中国成立初期的舞蹈创作试验。至此，中国舞创作的成功范例主要是这样一些"舞蹈"：通常是短小、非叙事性作品，长度不超过15分钟，代表作品是20世纪40年代边疆舞蹈作品以及20世纪50年代早期和中期世界青年联欢节比赛作品和其他新编中国舞剧目。《哑子背疯》《瑶人之鼓》《盘子舞》等20世纪40年代的作品以及《红绸舞》《荷花舞》《采茶扑蝶》《鄂尔多斯舞》《孔雀舞》和《草原上的热巴》等20世纪50年代的作品都是些早期小型中国舞剧目。因为在编创这些作品时，中国舞还是一个新兴舞种，创作者关心的主要是通过研究与改编地方表演形式，设计新的舞蹈语汇和舞台形象，然后利用它们创作适合舞台表演的舞蹈作品，并以此为课堂训练提供基础。因为那时的艺术重心放在了动作语汇方面，所以作品的创作者并未深入研究叙事性内容的问题，诸如复杂人物和剧情的表现方式等。

解放战争时期和新中国成立初期，中国舞蹈编导们把叙事性内容作为舞蹈创作重点的一些作品有：吴晓邦1939年创作的短舞剧《罂粟花》、1949年的大型歌舞《人民胜利万岁》和1950年的试验性长舞剧《和平鸽》和《乘风破浪解放海南》等。[64]虽然这些作品与后期的民族舞剧有某

些共性，但也存在许多明显差异。两者的一个共同点就是作品规模都相对较大。多幕作品形式常涉及数十位，甚至数百位演员，为后来的整晚大型舞蹈制作开了先河，其中民族舞剧的演员数量最多。另一个共同点是叙事目的相似。例如，《罂粟花》讲述的是一批农民反抗不公平待遇的故事，而《人民胜利万岁》讲述了中国现代历史与革命，《和平鸽》讲述了鸽子与国际工人一起反抗美国战争贩子，《乘风破浪解放海南》描述了解放军士兵的一次跨海作战。然而，这些早期作品与后期民族舞剧的不同有两处：一是戏剧结构，二是动作语汇。尽管《人民胜利万岁》采用了来自边疆舞蹈运动和新秧歌运动的早期中国舞动作语汇，作为民族舞蹈盛会，作品也涉及许多不同历史阶段，但始终没有围绕一组核心任务进行统一的叙事展开。在这一方面，《人民胜利万岁》示范的不是舞剧结构，而是一个歌舞结构，或在中国被称为"大型音乐舞蹈史诗"，早期最有名的例子是1964年的作品《东方红》。[65]《罂粟花》《和平鸽》和《乘风破浪解放海南》都具备舞剧的戏剧结构，因为作品中有一组核心人物以及从始至终联系作品各部分的情节。然而，这些作品与民族舞剧不同的是，它们都未使用民族形式——中国舞——作为核心动作语汇。《和平鸽》的动作语汇来自欧洲芭蕾舞和西方现代舞，而《罂粟花》和《乘风破浪解放海南》的动作语汇则建立在吴晓邦的新兴舞踊以及相关支系舞蹈基础之上。在20世纪50年代早期和中期，中国舞编导非常关注中国舞新语汇，一个主要原因是他们认为这是创作大型中国风格叙事舞蹈的第一步。

 民族舞剧创作的体制投入始于1953年，同年文化部制定了成立北京舞蹈学校的计划。承担民族舞剧这一项目的国家级舞团是中央实验歌剧院，即如今的中国歌剧舞剧院，其中包括中国一流的中国舞蹈团队。[66]文化部于1953年5月成立中央实验歌剧院这一独立机构，团长周巍峙（1916—2014）是延安老兵，也是著名歌唱家王昆（1925—2014）的丈

夫,王昆曾在 1945 年划时代的新秧歌运动歌剧《白毛女》中担任主角。中央实验歌剧院最初包含四个表演团体:歌剧团、舞蹈队、西式管弦乐团和中国民族乐团。随着时间的推移,这些分类经常扩大和改变,不过,歌剧和舞蹈一直是两个不变的重点,且都有器乐支持。[67] 中央实验歌剧院的舞团是 20 世纪 50 年代早期中国建立的三个国家级专业舞蹈团之一,三个舞团都致力于中国舞。一般来说,这三家舞团对应着中国舞的三个分支,中央歌舞团以汉族民间舞为主,中央民族学院文工团(后来的中央民族歌舞团)以少数民族舞蹈为主,中央实验歌剧院则以基于戏曲动作的中国古典舞为主,有时三个舞团也会有风格交叉。前两个舞团擅长短小舞蹈剧目,世界青年联欢节舞蹈比赛中获奖的许多新作品要么是这两个舞团创作的,要么就是日后选入他们各自演出的保留剧目。上文提到,这些舞团的成员也经常加入国际巡演团去海外表演。

与中国早期所有的民族表演团体一样,中央实验歌剧院最初是在一个学术机构中培养出来的,后来从这个机构分离出来,组成了一个独立的表演单位。和中央歌舞团一样,中央实验歌剧院的前身是 1949 年末成立并由戴爱莲负责的中央戏剧学院舞蹈团。1950 年《和平鸽》试验失败后,舞团经过重组,将重点放在中国舞上。1951 年,当北京人民艺术剧院改组成专业话剧剧院后,一批舞蹈、歌剧和音乐表演者从北京人民艺术剧院调到这里。1951 年 12 月,一个新的扩大了的中央戏剧学院附属歌舞剧院成立了,仍由戴爱莲领导。[68] 转型后的第一场演出是少数民族舞蹈晚会。然而,与《和平鸽》一样,这次试验也夭折了。前文提到,中央民族学院文工团已经成立,它招收和培训少数民族舞蹈演员的目的就是为了这类演出。1952 年,文化部在北京组织全国戏曲观摩演出大会,有三千多位戏曲艺术家表演了全国各地 21 种不同的地方戏,中戏舞蹈团在这里找到了自己的使命。[69] 利用北京涌入大量民间艺术家的机会,中戏舞蹈团研究了湖南花鼓戏、安徽黄梅戏、川剧、闽剧和淮剧等各种风格的

地方戏曲作品。1952 年秋，舞蹈团中有一部分人离开，与结束东柏林世界青年联欢节和欧洲巡演回国的另一批舞蹈演员一起共同组建了中央歌舞团。还留在中戏舞蹈团的人继续重点探索舞蹈与戏曲的结合问题，也就是他们在 1953 年中央实验歌剧院成立时成为舞团的核心成员。[70]

人们对舞蹈与戏曲之间的关系日益重视，恰逢 1952 年崔承喜完成了中戏舞蹈团的课程班教学工作。前文提到，课程班产生了早期以戏曲动作为基础的中国古典舞教学法，那是崔承喜与戏曲艺术家们合作开发的。遵循这一模式，中央实验歌剧院也使用了基于戏曲动作的舞蹈课程来培养年轻的表演者。1953 年 8 月，《人民画报》刊登了一系列新成立的中央实验歌剧院进行舞蹈训练的照片，照片上的舞蹈专业学生（全部是女生）姿态各异，这些姿势明显是改编过的戏曲动作（图 15）。[71] 照片中记录的一个戏曲训练标志是学生的手部姿态。例如，舞者用食指指向斜上方，与眼睛位置平行，其余手指向内弯曲，小拇指微微抬起，目光看向手指的方向，头部微微倾斜。还有的舞者双手摆出"兰花指"的动作，传统上这多为女性戏曲角色使用的技术，舞者尽力伸直手指，向前压低中指的第一个关节，大拇指向内与中指相捏，然后转动手腕使手掌向外。照片中可见的另一个戏曲训练标志是拧身姿态，这里舞者的双脚、双胯、躯干和头部像螺旋开瓶器一样在空间移动，给人一种立体感，每个姿势都充满活力。在《人民画报》刊登的六张照片中，只有一张展示了芭蕾舞训练：舞者采用外开姿势（芭蕾舞常见做法，舞者从大腿根转开双腿，膝盖和脚趾不是朝前，而是斜指或侧指）且腿部伸直延伸到足尖。这种外开动作没有出现在其他五张照片中，那五张照片显示的都是各种基于戏曲的动作。在那五张照片中可以看到，舞者在厚地毯上进行训练，这种厚地毯也是戏曲表演的固定配备，芭蕾舞训练中不会用到。

照片附文这样解释，舞者主要接受"中国古典舞"训练（当时这已经是取代戏曲舞蹈的统一词语），辅以中国民间舞、少数民族舞蹈以及芭

蕾舞基础训练等课程。据照片附文介绍，舞者们正在学习的中国古典舞课程是由昆曲演员韩世昌、白云生和马祥麟开发创建的。附文进一步援引崔承喜1951年在《人民日报》发表的那篇论述中国古典舞的文章，文章认为那些昆曲演员研究了戏曲舞蹈动作，然后"加以整理、提炼，逐步发展成为系统的舞蹈"。[72] 其中一张照片显示，韩世昌本人在向两名学生传授一个戏曲改编的拧身坐动作，名为"卧鱼"，其他学生在旁边认真观看韩老师的指导。

有关中央实验歌剧院的早期新闻报道显然将其使命与民族舞剧创作项目联系在一起，这一项目也与训练演员的中国舞技术，特别是以戏曲为基础的中国古典舞技术直接相关。上面提到的《人民画报》照片所配文章在介绍中央实验歌剧院时写道，"它的任务在为歌剧院培养舞蹈演员，并为将来建立民族舞剧准备条件"。[73] 文章接着解释道，这个团队拥有近一百名成员，都是从全国各地招聘来的，其他舞团的舞蹈演员也会到中央实验歌剧院接受短期培训。几个月后，《人民日报》刊登了另一张中央实验歌剧院舞蹈演员练习戏曲动作的封面照片，标题也传达了同样信息，再次强调中国古典舞训练是培养民族舞剧的重要手段。[74] 鉴于新中国成立初期舞蹈界的领导们都在撰文中关心舞蹈专业性和新舞蹈语汇问题，重视技术训练并不奇怪。例如，陈锦清就认为，"学习技术也是为了了解它是如何表现人物的"。这句话就出现在她1950年推崇崔承喜的舞蹈训练课程那篇文章中。[75] 然而，由于人们认为中国古典舞的技术基础非常重要，所以历经数年第一部民族舞剧才创作出来。

训练舞蹈演员并非为民族舞剧打基础阶段所需要的唯一条件，例如，中国舞蹈评论家也必须向观众介绍民族舞剧的概念，同时舞蹈编导必须学习这些大型叙事舞蹈作品的设计和演出方法，因为这在本土表演文化中少有先例。与世界许多其他地区不同的是，中国没有这方面的本土传统，无法只用动作不用语言来表现故事情节，即中国舞蹈编导所理解的

舞剧的基本定义。因此,和建设专业舞蹈教学体系一样,他们努力向其他舞蹈传统学习现有的方法与结构,试图通过改编来获得本土形式与内容的表达方式。在民族舞剧方面,苏联芭蕾舞剧成为最常引用的外国模式,部分原因与特定时间有关:民族舞剧的出现正赶上中苏友谊处于最佳时期,也是在那一时期,其他一些亚洲国家的叙事性舞蹈形式在中国举行了广泛巡演。[76]1954年,舞蹈编导和评论家游惠海(1925—2015)回顾了苏联芭蕾舞剧《巴黎圣母院》在中国的巡演,他写道,"看完《巴黎圣母院》使我们深深的得到启发,不禁流露出对中国舞蹈家们一种自然的期望——向苏联国立莫斯科音乐剧院学习,以借助他们的经验,努力创造出完美的中国的民族舞剧来。"[77]1955年初,另一位舞蹈编导与评论家高地安(1916年出生)发表文章,建议用一个理论框架来理解民族舞剧与苏联芭蕾舞剧的关系。他认为,苏联的芭蕾舞剧是从俄罗斯古典芭蕾舞传统中发展而来的,民族舞剧可以用相同方法从中国的表演艺术传统中发展出来。[78]他认为,重要的是民族舞剧要借鉴苏联芭蕾舞剧的理论元素,例如社会主义现实主义原则,但要采用本土内容与形式。为了强调后者,他称民族舞剧为"民族形式舞剧",意思是创作应当使用中国舞蹈语汇,而非芭蕾舞动作。根据高地安的观点,新作品可用的主题可以是盘古、女娲和后羿等创世神话,也可以是《西游记》和《红楼梦》等大众喜爱的文学作品以及当代革命历史。在形式方面,高地安认为,民族舞剧可以包括汉族民间舞、少数民族舞蹈和中国戏曲古典舞这三种中国舞风格,目标是通过不断创新,提升它们的艺术水平。

民族舞剧兴起的最后一步准备工作是培养舞蹈编导。1955年秋,北京舞蹈学校开设了先后两期的舞剧编导两年专业课程班。得益于《中苏友好同盟互助条约》,苏联专家可以到中国旅行并在当地机构中工作,学校在苏联教师的指导下开设了这些课程。第一期舞剧编导班从1955年持续到1957年,苏联性格舞舞蹈家维克多·伊凡诺维奇·查普林承担

教学工作，培养了第一批民族舞剧编导，还辅导了一些民族舞剧脚本方案，其中包括《宝莲灯》的编导和脚本等。[79] 第二期舞剧编导班从 1957 年持续到 1960 年，教师是古典芭蕾舞演员和编导彼得·古雪夫（1904—1987），课程内容稍有改变，强调中国舞蹈演员在芭蕾舞作品中的演出技巧以及融合了中国舞和芭蕾舞两种技术的舞剧创作。受人关注的是，第一场全部由中国学生上演的完整版俄罗斯古典芭蕾舞剧《天鹅湖》是在古雪夫指导下完成的，下一章将会进一步探讨。

中央实验歌剧院的第一部民族舞剧小型试验作品《盗仙草》于 1955 年秋首演，随后另外两部相似作品在 1957 年春天演出，最后，第一部大型民族舞剧《宝莲灯》在 1957 年 8 月首演。[80] 所有这些作品在舞蹈形式和叙事内容方面都与戏曲非常近似，此外舞剧制作也是由舞蹈演员与戏曲演员合作完成的。《盗仙草》的编舞是郑宝云（1927 年出生），[81] 故事以中国著名民间传说《白蛇传》中的一个场景为原型，灵感直接来源于大众喜爱的京剧和越剧《白蛇传》。[82] 参与编舞的还有两位戏曲演员：负责打斗场面的京剧演员张春华，负责主角白素贞的动作与姿态的昆曲演员马祥麟。[83]1956 年《舞蹈通讯》刊登了三张《盗仙草》的剧照，剧照显示，人物造型采用了受戏曲启发的服装和头饰，打斗场面采用了戏曲表演常见的双剑技术，戏曲动作姿态有求情时的跪步和中国古典舞里的弓步等。[84]《宝莲灯》表现了相似的戏曲审美与题材基础，它是查普林指导的北京舞蹈学校第一期舞剧编导班的直接成果，课程班的两位毕业生黄伯寿（1931 年出生）和李仲林（1933—2018）担任联合编导，这是他们最终的毕业作品。京剧知名演员李少春（1919—1975）与查普林一起承担了舞剧《宝莲灯》的艺术指导工作。[85]

与《盗仙草》一样，《宝莲灯》也是根据古代民间传说改编而成，这一广为流传的故事被名为《劈山救母》的戏曲表演搬上舞台。[86] 除李少春外，另一名京剧艺术家李金鸿也为编舞做出了贡献，他帮助设计了主要角色的剑舞场景。[87] 发表在《文艺报》上的《宝莲灯》早期评论强调了

戏曲素材新旧结合的有效改编方式，观众显然觉得非常感动。作者写道，"舞剧《宝莲灯》的内容，早为大家所熟知，但它的表现形式却是新的。第一次彩排，很多同志被感动，有的竟至流泪……编导较好地运用了我国传统的古典舞的丰富舞蹈语汇和民间舞蹈语汇，又大胆地吸收了苏联先进的舞剧创作方法，并以古典舞为创作《宝莲灯》舞剧的基础"。[88] 四张《宝莲灯》剧照刊登在 1958 年初第一期《舞蹈》杂志上，这进一步证实了戏曲表演对这部作品的强大影响。剧中的服装与道具除了符合容易辨识的戏曲角色类型，如青衣、小生和武生等，也与戏曲中的文戏和武戏体系相对应。和在《盗仙草》中一样，舞者的身体姿势和动作也明显取自戏曲，这体现在演员的体态、步法、手臂的位置以及双手与身体及头部的关系，还有使用剑和短刀等各种传统舞台道具的方法等。[89] 幸运的是，1959 年，这部作品被拍摄成电影，这证实了中国戏曲古典舞作为主要动作语汇的中心地位（影像 7）。[90]

改编自传统故事的《宝莲灯》突出了革命主题，反映了 20 世纪 50

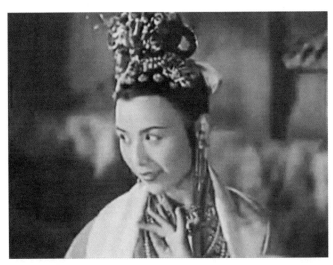

影像 7 《宝莲灯》片段，1959 年上海天马电影厂拍摄。

年代中国戏曲改革运动更加广泛的趋势。[91]《宝莲灯》的重要主题是婚姻自由，这是20世纪早期以来中国革命活动家和戏剧家关心的重要问题，当时包办婚姻和性别角色的传统观念成了改革的对象。[92] 舞剧《宝莲灯》有三幕七场，故事从三圣母的仙山庙开始。三圣母在那里遇到了一位年轻书生刘彦昌，两人坠入爱河。三圣母离开庙堂来到人间，一年后她生了一个男婴，名叫沉香。因为知道自己触犯了天规，三圣母利用宝莲灯的特殊法力来保护家人，免遭惩罚。然而，三圣母的大哥二郎神负责维护仙界条例，意欲惩罚她的越界行为，终止联姻。在沉香的庆生宴会上，二郎神派哮天犬去偷宝莲灯，让三圣母和家人失去保护。二郎神与自己的武装卫士一起袭击了宅院，抓走了三圣母，把她锁进一个山洞。见此情形，一位名叫霹雳大仙的老神仙深感同情，决定收沉香为徒，教他习武，助他有朝一日解救母亲。沉香利用自己新发现的技能，加上霹雳大仙的法术，最终打败二郎神，救出三圣母。最后，全家团聚，三圣母在忠诚的爱人与儿子陪伴下快乐地生活下去。[93]

舞蹈评论家隆荫培（1932年出生）在作品的早期评论中称赞了编剧们对故事的精简，他写道："作者对原来《宝莲灯》的故事情节给了提炼与集中，取消了刘彦昌中状元、娶王桂英为妻及沉香、秋儿打死秦官保和二堂放子等情节。"[94] 隆荫培认为，这样的改写"创造出一个典型的在封建社会中举起对封建礼教反抗旗帜的妇女形象"。[95] 另一位评论家也同样认为三圣母是一位强大的反叛者形象，他写道："三圣母始终不曾降服，……对封建神权进行冲击和反抗的三圣母获得最后的胜利。"[96] 评论家们将革命女英雄的象征性力量赋予三圣母，这与新秧歌戏剧让女性农民重新获权以及当时新改编的戏曲重塑女主角形象的做法异曲同工（图16）。

正如1959年彩色电影描述的那样，《宝莲灯》的舞蹈充分表现了三圣母这一重点主题，把她描绘成既是典型戏曲表演人物，又是现代社会的反叛者化身。在二郎神攻击沉香庆生宴的场景中，舞蹈是这样展开的：

在三圣母和刘彦昌的家中,羽毛扇子群舞、杂技表演和"大头娃娃舞"让聚会显得格外热闹。[97]刘彦昌担任戏曲小生角色,三圣母担任戏曲青衣角色,夫妻二人在庭院中跳起了浪漫的双人舞,随着舞蹈动作幅度的加大,三圣母利用一对加长的长绸在周身舞出流畅的图案。突然,喜庆活动停下来,灾难发生了:夫妻的护身法宝宝莲灯突然消失了。三圣母知道,与凡人联姻超越了仙界"封建正统"[98]的底线。她跑进卧室,准备与二郎神决战。她脱下聚会穿的裙子,放下长绸,穿上一条灯笼裤,手持一对宝剑走出卧室,刚好赶上她哥哥及武装卫士走进大厅,此时聚会的客人们早已不见踪影。与传统性别角色相反,三圣母冲上前去阻挡侵略者,而刘彦昌则怀抱婴儿躲在后面。战斗随即开始,三圣母用旋转、踢腿、击剑等典型的戏曲武打动作保护家人,与她哥哥、三个大块头男性卫兵、宝莲灯以及哮天犬展开殊死搏斗。虽然寡不敌众,法力较弱,且体格也没对手强壮,但三圣母还是坚持抗争。她一度发挥威力,推倒了两个大块头士兵。最终,因为二郎神威胁要杀害她的儿子沉香,三圣母主动投降。三圣母被捕后被拉走,留下身后的丈夫与孩子。这场打斗对刘彦昌刺激很大,他晕倒在地,手里还拿着一条丝巾,那是对他勇敢恋人的纪念。

与后来的其他民族舞剧一样,《宝莲灯》是中国舞蹈机构、舞蹈编创试验以及舞者培训深耕多年的直接成果,大型叙事作品的新形式由此创作出来并被用于探索社会主义主题。舞蹈家赵青在《宝莲灯》中扮演三圣母的角色,她本人就是国家日积月累的投入以及这种投入是如何成就新作品的一个例子。赵青是20世纪中国最著名的电影演员之一赵丹(1915—1980)的女儿,在上海长大,最初对舞蹈产生兴趣是因为看过外国芭蕾舞电影,还上过舞蹈课,授课的是一位1917年俄国革命后移居上海的俄罗斯舞蹈教师。中华人民共和国成立后,和多数中国年轻舞者一样,赵青将注意力转向中国舞。1951年,15岁的赵青加入中戏舞蹈团,

成为接受以戏曲为基础的中国古典舞训练的第一代学生，师从昆曲大师马祥麟、韩世昌和侯永奎。这一阶段，赵青还向花鼓灯大师冯国佩学习了一些安徽汉族民间舞，冯国佩日后帮助北京舞蹈学校设立了汉族民间舞课程。1953 年，赵青加入了中央歌舞团，成为戴爱莲《荷花舞》的第一批表演者之一，并前往朝鲜进行了巡演。1954 年她成为北京舞蹈学校建校时的第一批学生，在那里学习了中国古典舞、芭蕾舞、中国汉族民间舞、中国少数民族舞蹈以及欧洲性格舞。1955 年，她代表中国在华沙的世界青年联欢节上表演《鄂尔多斯舞》。次年，她加入中国艺术团，前往巴西、阿根廷、智利和乌拉圭进行访问演出，表演全新的中国古典舞独舞《长绸舞》和《采茶扑蝶》等其他在世界青年联欢节上获奖的作品。[99] 在北京舞蹈学校读书期间，赵青曾在她所喜爱的西班牙性格舞中担任领舞。[100] 尽管她最初希望继续追求这种风格，但去拉丁美洲巡演途中与一位著名京剧演员的谈话让她相信，为中国舞做出贡献更加重要。[101]

赵青得到三圣母这一角色后，就努力增加训练，为角色做准备，为了对戏曲动作有深入了解，她与京剧演员于连泉、李金鸿合作，还在敦煌学者常书鸿的帮助下查阅了佛教艺术图像。[102] 1959 年的电影显示，赵青的主要动作语汇特点是柔和圆融的躯干线条、规范的手势、小幅而快速的步法以及长绸与双剑的运用，所有这些都清晰地展示了以戏曲为基础的中国古典舞数年训练的成果。她在沉香庆生会等场景中表演的汉族民间舞也显示了她在汉族民间舞方面接受的训练。《宝莲灯》等舞剧作品的出现依靠的是许多像赵青一样的舞蹈演员们的共同努力，通过多年的学习、训练和职业体验，他们不断提升技艺。创作一部民族舞剧需要一支庞大的队伍，包括编舞、编剧、作曲、评论家、舞台设计师、服装设计师、管理人员、舞台管理人员、布景和服装制作者、排练导演等，所有这些工作都需要资源和支持。就中国民族舞剧而言，这些资源和支持来自一个新的中国舞蹈国家基础设施，多年的设施建设与维护都是

通过国家资助艺术家们的工作来完成的。换言之，民族舞剧这种新的艺术形式是众多因素的产物，其中非常重要的是社会主义国家对中国舞的投资。

用舞蹈编创革命："大跃进"时期的民族舞剧

"大跃进"是1958年发动的一场群众运动，影响了包括职业舞者在内的中国社会各个方面。按照"鼓足干劲，力争上游，多快好省地建设社会主义"的口号，运动号召各界群众为国家进步贡献最大力量，目标是利用集体劳动和继续革命的力量达到或超过现有生产水平，包括英美等工业化国家的现有生产水平。[103] 该运动对文化领域的影响近期才开始引起英语学术领域的重视，在建筑和博物馆、群众文学以及电影等方面的近期研究都显示出"大跃进"时期的一些新的发展形式。[104] 冯丽达写道，"人们必须承认这一点，尽管'大跃进'的失败是惨痛的，但这并不妨碍我们将这一阶段当作严肃的研究对象，努力找出悲剧发生的原因，同时也要诚实地面对它带来的益处"。[105] 在舞蹈界，"大跃进"的一个明显形式就是新创作的大型舞剧数量剧增。中国的国家舞蹈期刊《舞蹈》创刊于1958年，刊物报道了在1958年至1960年间，各地舞团表演的舞剧作品有二十多部在全国首演，其中有一部分作品是在"大跃进"时期创作的。[106] 在舞蹈美学方面，作品风格多种多样，从《宝莲灯》这类以戏曲为基础的中国古典舞作品，到将中国舞语汇融入军队舞蹈和新兴舞蹈审美原则的作品，再到基于汉族民间舞和少数民族舞蹈的作品，不一而足，应有尽有。在题材方面，这些作品也显示了多样性，包括了现代历史事件、神话传说和民间文学故事。

我不想对"大跃进"时期的舞剧创作做一个全面叙述，只想简要考察两部重要作品，广州部队战士歌舞团的《五朵红云》和上海实验歌剧

院的《小刀会》，并借此深刻理解这一时期影响更广的艺术成就。[107] 两部作品都是于 1959 年夏季首演，第一部作品在 6 月份演出，参加了在北京举办的解放军全军第二届文艺会演（同年夏季早些时候曾在广东和湖南举行了一系列预备演出），第二部作品的演出是在 8 月份，是上海举办的庆祝建国十周年系列演出中的一个。[108] 和《宝莲灯》一样，这两部大型作品都被拍摄成近似舞台版本的完整彩色电影，同时也极大地扩大了作品的传播与影响。[109] 八一电影制片厂在 1960 年 1 月发行了电影《五朵红云》，天马电影制片厂约在 1961 年秋发行了电影《小刀会》。[110] 除了《宝莲灯》以外，这两部电影是现今仅存的、创作于 20 世纪 50 年代末和 60 年代初的大型舞剧电影，这些都是"文革"前中国舞剧创作的宝贵资料。[111]

《五朵红云》和《小刀会》都是"大跃进"时期文化政策的直接产物。1958 年 10 月，《人民日报》文章用"放卫星"这样的运动语言号召创作新的艺术作品。[112] 在艺术形式方面，文章要求新作品要新颖并具备四个具体特性：民族艺术形式、高度的表现技巧、现实主义与浪漫主义相结合、深受大众喜爱。在题材上，文章鼓励艺术家们探索从革命斗争的历史题材到流传剧目改编等各种广泛话题，要求艺术家们尽可能相互合作，打通各个领域的专业知识，做好专业人士与业余爱好者之间的沟通工作。最后，文章概括了一个广泛参与与竞争的计划，即："要求全国各地公社、县、省、各艺术团体、艺术院校，都积极发射大量艺术'卫星'，并层层选拔。"[113] 根据这篇报告，最佳新作品将通过这一过程选拔产生，然后参加第二年为国庆十周年所准备的国家展览和文艺会演。《五朵红云》和《小刀会》两部作品都是京外舞团响应号召创作的。[114] 为了说明这一点，有关解放军全军第二届文艺会演大会的一篇评论文章指出，大会首演的《五朵红云》是这次活动中展示的 19 个新创舞剧之一，而这一列表并不完整，仅仅统计了涉及现代题材的作品。[115]

这一时期创作了大量新作，无疑是新中国成立后舞蹈新作品创作量大幅增长的阶段。1959年《舞蹈》杂志上发表了吴晓邦的文章，他称赞前一年中国舞剧取得的成就是"空前的大发展"，改变了中国舞蹈界的艺术环境。[116]然而，这一创作阶段最有趣的不是数量，而是利用中国舞创造复杂人物与故事情节的崭新形式，这些人物和故事反过来又体现了社会主义思想和意识形态。与《宝莲灯》一样，《五朵红云》和《小刀会》都刻画了坚强的女主角形象，所遵循的革命戏剧和电影模式可以追溯到20世纪早期，后来"文革"时期的许多作品也延续了这一模式。[117]然而，在处理性与性别方面，以及理解阶级、民族和种族等交叉性因素来处理这类主题的方法方面，"大跃进"时期的这些作品比"文革"时期作品更多体现了激进的社会批判与变革观念。[118]因此，这些作品表明，反映了时代特色的"大跃进"运动在民族舞剧新的编创形式上得到了充分体现。

《五朵红云》是一部少数民族题材的民族舞剧，共四幕七场，历史背景是1943—1944年抗战后期的海南岛。[119]舞剧描述了岛上的国民党士兵胁持劳役，黎族群众不堪屈辱、奋起反抗的故事。故事的主人公是一位名叫柯英的黎族妇女，在丈夫与其他村民都被国民党士兵掳走后，独自一人在家照看新生婴儿。因为与士兵发生冲突，柯英被抓走，随后又被逃出来的丈夫和其他村民们救回来，士兵们为了报复将她的孩子与丈夫残忍杀害。在这一戏剧性场景中，一名国民党将军从柯英怀里抢走婴儿，扔进火光冲天的房屋，然后将柯英打昏在地。柯英的丈夫来到柯英身边，想查看妻子是否活着，却不料刚站起身来就遭到枪杀。柯英在丈夫临终前苏醒过来，得知是共产党游击队救她丈夫逃出国民党的虎口，丈夫留下了游击队的纪念物，一块印有红色五角星的白布。柯英家人遇害一事激怒了全村百姓，他们联合起来攻入国民党军营，解放了被劫持的亲友。尽管此次偷袭初战告捷，但国民党士兵们却在夜里反扑，再次杀害了许

多黎族群众，情况十分危险。柯英想起了丈夫的遗言，于是带着那块印有五角星的白布启程，去向附近的共产党部队求援。此时战斗仍在继续，最后国民党士兵抓捕了一批宁死不屈的黎族村民，用铁链将他们拴在一堆巨大的篝火中央，打算将他们活活烧死。正当士兵们举着火把在篝火旁蹦跳嬉闹时分，突然一声炮响，共产党军队从天而降，领头的就是柯英。经过一番激战，国民党士兵节节败退，为了报仇，柯英独自一人手持匕首追赶国民党将军，逼他无路可逃，失足坠崖。红旗招展，黎族群众与共产党军队欢庆胜利，五朵红云升上天空，预示着当地未来岁月更加美好，故事到此结束。

由于创作舞剧的是军队艺术团而非专门从事少数民族表演的文艺团体，所以，可能包括柯英的扮演者王珊（1935年出生）在内，多数舞蹈演员都是汉族人。[120] 然而，与前文提到的1960年巡演团体一样，这部作品采用的舞蹈很多都是最初由少数民族艺术家们创作和推广的动作形式。在1960年拍摄的《五朵红云》电影中，一个舞段引出了王珊扮演的角色：舞者迈着轻柔舒缓的变身交叉步，重心移动的同时，上身起伏、顺脚微转，这一动作与女子群舞《三月三》的开始舞段相同。小型黎族群舞《三月三》出现在1959年拍摄的电影《百凤朝阳》中，那是以少数民族为主的歌舞团创作的演出作品。《五朵红云》中出现的其他舞蹈元素还包括钟摆式摆臂、三拍切分音走步以及侧身前踢腿同时手臂后摆等动作。[121] 1956年海南民族歌舞团首演《三月三》，演员中就有黎族舞蹈演员。[122] 1957年，当舞团在北京全国音乐舞蹈艺术节演出这一作品时，引起全国关注，得到中国舞蹈界和军队舞蹈领域的两位泰斗隆荫培和胡果刚的点名赞扬。[123] 王珊的舞蹈生涯始于1950年武汉的中南军区政治部文工团，1953年她调到广州部队战士歌舞团，曾在团里演出过舞蹈《三月三》。尽管王珊可能不是少数民族，但她还是属于相对偏远地区的艺术家，因为1951—1953年间她曾在武汉的中南部队艺术学院接受过训练，而不像《宝莲灯》和

《小刀会》女主角扮演者赵青和舒巧等其他著名舞蹈演员那样在首都北京接受培训。[124] 王珊学习和工作的学校与单位曾上演过两部以抗美援朝为背景的早期三幕舞剧《母亲在召唤》(1951) 和《旗》(1954),[125] 这意味着与海南民族歌舞团相比,在舞剧表演方面,她与《五朵红云》的其他舞蹈演员有更丰富的经验,这也可能是他们选择这一题材的理由之一。20世纪60年代初演出的中国舞剧作品显示,由少数民族演员为主的歌舞团来创作并表演少数民族题材的中国舞剧更为常见。[126]

在创作《五朵红云》的过程中,创作组的编剧与舞蹈编导不遗余力地吸收了海南黎族人民的地方文化。据说,五朵红云的形象来自一个黎族民间故事:"传说每当黄昏时分,五指山上空常出现五朵红云,如果红云降下地面,黎族人民就能摆脱苦难的命运,得到幸福。"[127] 创作组认为,他们创作的《五朵红云》故事将这一民间形象与20世纪40年代在海南地区流传的黎族起义的史实结合在一起,那一历史事件已经改编成了一个音乐舞蹈剧本,名为《红旗的故事》。[128] 创作组采访了当地少数民族首领和共产党士兵,并研究了相关黎族起义的历史资料,使故事细节更加丰富。和舞剧《宝莲灯》一样,他们设计了一个突出女性主人公的故事情节。此外,他们还要保证最终情节既要描写黎族人民的革命力量,又要坚持没有共产党就不能翻身得解放的立场。[129] 除了通过文献了解黎族的文化与习俗,创作组还向海南民族歌舞团提交了早期版本的剧本以供讨论,此外,他们还走访了故事中描写的海南地区黎族和苗族群众,向黎族和苗族民间艺人讨教,并且在黎族文艺会演进行研究工作。[130]

《五朵红云》的交叉性观点在一个场景中以叙事和舞蹈的形式表达出来,这是影片开始进行到十六分钟时的一个场景,此时柯英第一次前往国民党军营,观众们也目睹了那里发生的一切。场景一开始,柯英与村民们载歌载舞,庆祝公虎重返家园,此前他被国民党抓走,是

共产党把他救了出来。当一群国民党士兵来村里搜寻公虎时,其他人都躲了起来,可是柯英因为照顾孩子耽搁了时间,没来得及逃走。她与国民党将军发生了冲突,一位男性亲戚为了保护柯英和孩子,被抓走当了人质。在柯英与乡亲们商议对策时,镜头切换到国民党军营。尽管夜深人静,持枪士兵们还在警惕地站岗。黎族村民们则排成一队,双脚戴着镣铐像被链子拴在一起的囚犯,他们步履蹒跚,低头拖着沉重的石头和木梁。一位白胡子老人因体力不支跌倒在地,却遭到皮鞭毒打,被迫继续干活。接下来,镜头转向十位黎族妇女。她们在盛有稻谷的大缸旁围成一圈,每位妇女手持木棒,动作一致地在缸里垂直捣动,为稻米去壳。这一场的题目是"舂米舞",它参照了这一时期其他少数民族的舂米舞蹈,例如,1963年的电影《彩蝶飞舞》中就有佤族题材的《舂臼》舞。然而,《舂臼》中妇女们动作轻快,似乎享受着工作的乐趣,而"舂米舞"中的妇女却行动艰难而沉重,仿佛精疲力尽,苦不堪言。"舂米舞"中的妇女在劳动间歇时会弓腰扶着木棒,抹去额头的汗水,并把手放在酸痛的后腰上。每一次捣动后都能听到疲惫的叹息,每迈出一步似乎都是挣扎,稍有怠慢,卫兵们就会以枪口相逼,让她们再次加快速度(影像 8)。当柯英的亲戚被推进附近的囚笼关押起来时,舂米的妇女们停下手中的活计前去相助,结果遭到卫兵的阻拦。过了一会儿,柯英现身,苦苦哀求释放这位亲属,不料自己也被投入囚笼。囚笼再次上锁后,国民党将军把门上的标牌翻过来,几个大字赫然呈现眼前:展览品獠。"黎"字加上反犬旁表示"狗"的意思,在原本侮辱性的标牌上又增添了诋毁(图 17)。[131] 黎明破晓,舂米人表演了"囚笼舞",囚笼之外,她们双臂上举,仿佛祈求上苍援手,与此同时传来配乐合唱:

吉祥的彩云呀,
你哪天才能落下来,

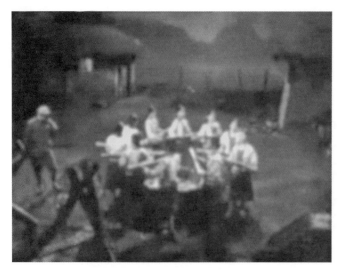

影像 8 《五朵红云》中王珊与舞团演员。八一电影制片厂，1960 年。

把苦难的黎家来照耀。[132]

　　这一幕引出了几个重要主题，使整个作品意义更为深广。首先，柯英人物塑造中的母性作用是更加广泛探讨的性与性别问题的一部分，超越了后来"文革"时期创作的革命题材舞蹈作品所触及的那些问题。此处，剧情与舞蹈非但没有抹杀生育及其与性、家庭和爱情的联系，反而强调了正是这些体验使柯英成长为革命英雄。[133] 后面的许多场景也显示，《五朵红云》的剧情把柯英的女性主观意识而非缺陷作为其潜在革命行动的出发点。例如许多场景显示出她能与其他妇女积极合作，作战有方：她悲痛却不失冷静，能及时警示村民有敌来犯；村长阿爹在战斗中受伤后，她顾全大局，接过战鼓，斗志不衰；她信任丈夫，根据丈夫遗言找到共产党队伍，最终解救了全村百姓。在所有这些场景中，编舞强调了柯英的性与性别身份及其革命动因之间的一致性，舞蹈采用了传统的男

女分别动作语汇和舞台审美原则来表现柯英解决社会问题、在战斗中击败敌人以及成为一名领袖的过程。在整个作品中，柯英一直都穿着典型的少数民族女性服装，形象鲜明，剧中这位有明显少数民族妇女特征的人物因为反抗压迫变得更加坚强，令人钦佩，在全村同道者支持下，她甚至还拿起了武器进行斗争。整个叙事过程中还有无数条线索暗示对父权政治的持续批判和对正面女性代表的褒奖。例如，村中长辈阿爹一开始在战争仪式中排斥妇女，但在后来情节中不得不承认她们的贡献，最后的标志是他将破烂的旧旗换成了新的红旗。尽管最初在央求国民党将军释放她的朋友时，柯英显得有些幼稚，而丈夫与儿子遇害后，她变成了彻底的受害者，但是最终拯救她的是她自己，因为她主动向共产党求助，而不是像其他作品中的女主人公一样坐等别人相救。

除了性与性别问题外，上述场景中对少数民族的处理方式也表明这一问题作为重要主题具有深远意义，《五朵红云》的处理方式具有创新性。强制劳役的场面与囚笼形象、侮辱性展览标牌安排在一起，清楚地将阶级压迫和国民党对少数民族的偏见体现出来。《五朵红云》的创作团队把这一幕放在一个更大的作品主题背景之下，他们写道，"国民党歧视少数民族，这是民族矛盾，也是阶级矛盾"。[134] 这一幕中，"舂米舞"就是通过动觉形式转换，利用编舞技法有效地体现出民族与阶级交织在一起的问题。在此幕之前，《五朵红云》中黎族妇女主要表演的舞蹈都近似那一时期中国流行的少数民族舞蹈和汉族民间舞，欢快喜庆，乐观向上，而"舂米舞"明显有别于标准描绘，为黎族妇女提供了多面形象——她们不再是婀娜多姿的少数民族美人或强健开朗的理想化村妇，而是实实在在会流汗、会疲倦、会痛苦、为友人担忧的现实中的女性。在这一场景后期，同一批妇女在祈求红云降临的合唱声中表演了"囚笼舞"，她们对美好生活的渴求似乎来自一种可信的主观意识，把性别、民族和阶级体验全都交织在一起。最终，《五朵红云》的整个剧情都遵循了阶级斗争

和共产党力挽狂澜这一新中国的传统叙事模式。然而，与这一时期的其他民族舞剧一样，在叙事细节与中国舞蹈编创运用方面，这部舞剧还有更多地方值得研究与关注。[135]

像《五朵红云》一样，《小刀会》也讲述了一个根据地方武装起义历史改编的故事。《小刀会》的背景是1853年秋季的上海，这部七幕民族舞剧依据的是历史上小刀会领导的一次起义运动，起义军反抗的是一名清朝政府官员及其西方帝国主义帮凶。[136] 主角是小刀会起义军的女领袖周秀英，与她并肩作战的还有两位男性领导，年长的叫刘丽川，年轻的叫潘启祥，前者是周秀英的上级领导，后者是她的恋人（图18）。故事从上海的黄浦江码头开始，由于一个清兵在征收过高土地税时对当地穷人施暴，潘启祥与他发生了争执。潘启祥被捕后，刘丽川和周秀英发动了小刀会的武装暴动，解救了潘启祥，同时也抓了一名清朝官员。[137] 尽管初战告捷，但清朝官员趁机逃跑了，并在西方帝国主义军队支持下发起反击，助纣为虐的还有一名英国领事、一名法国将军和一名外国神父。[138] 接踵而来的战斗持续了数月之久，在当地群众的帮助下，小刀会守住了旧城区，但是他们的大本营遭到轰炸，粮草供给也被切断。眼见势态恶化，刘丽川派潘启祥前往太平天国求援，那是驻扎在附近城市的一个更大的反清起义组织。[139] 然而，潘启祥尚未完成任务就途中遇害。在最后的高潮战斗中，刘丽川砍杀清廷官员时被西方部队首领射杀，[140] 而后，周秀英手刃西方部队首领，重整余部，计划下一步行动。故事结尾处，周秀英高举大旗，带领人数虽减却斗志昂扬的小刀会继续前进，投入战斗，这象征着坚忍不拔的精神和百年后革命斗争的最终胜利。

在美学形式方面，《小刀会》与《宝莲灯》一样，动作语汇都基于以戏曲为基础的中国古典舞。如同制作《宝莲灯》的中央实验歌剧院，上海实验歌剧院也从20世纪50年代初起就聘用了昆曲演员来训练团里的舞蹈演员。[141] 在1953年的年终演出会上，上海实验歌剧院的前辈们表

演了舞蹈作品《剑舞》，这是第一批知名的中国古典舞群舞作品之一。[142]《小刀会》中扮演周秀英的舒巧在《剑舞》中既担任主演又参与编排，她曾随作品在 1954 年前往印度、印度尼西亚和缅甸巡演，也曾在 1957 年由莫斯科主办的世界青年联欢节演出并获奖。[143] 当国家级舞蹈刊物《舞蹈》设立时，创刊号的封面就用了舒巧在这个舞蹈中的照片。[144] 除了戏曲动作语汇外，《小刀会》还采用了戏曲式的服装、道具和叙事手段。另外，和《宝莲灯》一样，《小刀会》补充了汉族民间舞的群舞，并加入了当地的武术传统元素，这一武术传统主要来自上海附近的江南地区。[145]《小刀会》乐谱强调了中国乐器：用唢呐演奏《小刀会》的主题曲；用竹笛表现周秀英在长梦里看到旅途中的潘启祥；在重要的决策场景中使用了琵琶，例如刘丽川派潘启祥前往太平天国求援的时刻。有一位评论家说，这一效果非常好，让从前怀疑中国民族音乐能否成为好的舞剧音乐的评论者们都心服口服。[146]1961 年的电影显示，《小刀会》中的大部分舞蹈是由（包括清朝卫兵与官员在内的）中国人物表演的，全部采用的是中国舞动作风格。相反，西方人物的动作和姿势主要依据的是西式话剧，有两段欧式击剑和交谊舞的简短群舞作为补充。[147]

像《五朵红云》的创作团队一样，《小刀会》的创作者们也进行了广泛研究，吸收了被代表群体的地方文化。同时他们还发挥艺术想象力，讲述了中国人民反抗"帝国主义和封建王朝的双重压迫"的斗争，这也就是中国共产党革命的历史渊源。[148] 作品的历史根据是一些关于 1853 年上海小刀会的重要文献资料，舞剧的创作团队在编创过程中对此进行了细致研究。[149] 据舞剧总导演张拓说，创作团队还参观了起义军遗址，并聆听了民间流传的起义军故事，其中一个故事据说还包含了一首关于女性起义者周秀英的歌谣。[150] 在舞剧情节中，刘丽川和潘启祥两个人物基本依据文本来源中的历史人物，而周秀英则是依据民间歌谣中的人物来设定的。[151] 张导演认为，创作组决定将周秀英定为主要人物，是因为当

地人至今还在歌颂她,这让他们深受启发。[152] 尽管故事发生在过去,但可以预见的是,评论家们把它与一个长期的革命叙事联系在一起,那就是"反帝斗争"和对抗"反动统治"。[153] 有人还将舞剧情节与现实相提并论,将《小刀会》中描述的冲突比作是"我国人民今天反对美帝国主义的斗争"。[154] 总的来说,尽管《小刀会》的故事结尾带有悲剧色彩,这一点有别于同时期的其他许多故事,但可以把它视为近代中国革命历史时期的一部分。

尽管《五朵红云》的交叉性层面产生于对性与性别、民族与阶级问题的处理,特别反映在少数民族妇女人物表演的群舞场景中,但是《小刀会》似乎是通过将周秀英塑造成反封建、反帝国主义的女英雄,将女权主义融入一个有关民族压迫与经济等级的故事之中。《小刀会》通过无数次描绘中西方人物失衡的权力关系表现了民族与经济相互关联的等级关系。例如,在某一幕中,美国、英国和法国人强迫清廷官员签署不平等海关条约以换取军事援助;在另一幕里,一个美国人正在高兴地一边审查着反映其中国盈利情况的账本,一边监督鸦片进口情况,与此同时,中国劳工正在用后背搬运鸦片货物。[155] 这些场景中的视觉表演效果突出了民族压迫,不仅有上文提到的民族指向的动作,而且还有服装和化妆差异,那些精致的假发、妆容和面部整形,目的都是让扮演外国人的中国演员看起来更像白人(影像9)。[156] 而且,民族压迫和经济等级中还包含性别等级。当男女人物出现在中西方人群之中时,向中国人物施加经济压力和暴力威胁的西方人物及其地方代表都是男性(女性也在场但只扮演次要角色),而对应的中国人物却是男女都有。差异最明显的是在许多战斗场景,其中小刀会的武装队伍中有大量女性,而西方和清朝军队都是清一色的男性。

在相互关联的权力等级中,周秀英这一人物引人注目,鲜明地表现了女权主义思想。"文革"期间倡导过一些革命芭蕾舞剧,通常剧中所塑

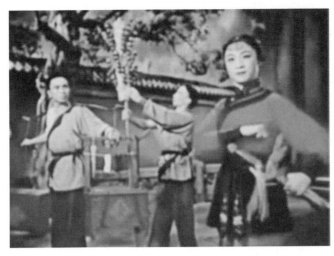

影像 9　舒巧及舞团成员的《小刀会》片段。上海天马电影制片厂，1961 年。

造的女主角要么是需要男性拯救的受害者，要么是革命行为仅限于传统女性范围内的英雄。然而，在《小刀会》中，周秀英的人物塑造并未限于这两种模式。相反，从头至尾，她都是一位有胆识与智慧的领袖，在许多场合能力不输甚至超过男性领导者。在 1961 年的影片中，周秀英为小刀会提供武器，她还亲自训练士兵，在与反对派的谈判会中出谋划策。此外，在整个作品中，周秀英的冷静沉稳也与潘启祥的急躁鲁莽形成反差，因为行事莽撞，潘启祥屡次惹祸上身。舞剧结尾时，周秀英才是最后的赢家，她打败西方军事指挥官，屡次作战，九死一生，仍带领小刀会英勇向前。当时的评论家将周秀英描绘成"巾帼英雄"，她做一切事都穿着典型的女性服装，舞蹈动作也符合传统中国舞台上女性的规范风格。[157] 她与潘启祥的互动展现了女性的妩媚柔情，那是她在革命事业之外的爱情生活，这对于中国社会主义女英雄更深广的历史还是具有重大意义的，因为这意味着周秀英并未落入所谓"无性革命者"——后来研究性别政治的一些评论家曾用过这一诋毁之词——的窠臼。[158] 周秀英这一人

物出现在"大跃进"期间的一个历史时刻,那时的性别政治充满争议且变幻莫测,周秀英代表了一位女性领导者的远见卓识,说明女性也能领导革命事业。[159]

《小刀会》是少数几部由一位著名女性舞蹈家参加舞剧创作组并担任舞剧编导工作的民族舞剧之一。在舞剧《宝莲灯》和《五朵红云》中,赵青和王珊都曾在男性导演团队指导下演女主角。然而,在《小刀会》中,舒巧是正式任命的主演兼作品主要编导之一。[160] 舒巧负责编排了"弓舞"中的群舞,那是周秀英在训练小刀会起义军。这一场景后来从《小刀会》中独立出来,成为广受欢迎的舞蹈作品,还在1962年的世界青年联欢节中获了奖,那是中国舞蹈代表团在芬兰赫尔辛基最后一次参加联欢节的演出。[161] 从早期的编舞作品《剑舞》到规模较大的舞剧作品《小刀会》,舒巧对"刀马旦"这一京剧常见的人物类型进行了全新阐释。乔舒亚·戈尔斯坦认为,刀马旦是"以武侠精神与行为来定义的,……是将传统上温柔娴静的青衣转变为坚韧、刚烈、武艺精湛的人物"。[162] 早期的刀马旦人物通常放在女扮男装的叙事背景之下,塑造风格依据的是文学中的巾帼英雄,例如女扮男装的武士花木兰。[163] 与此相反,舒巧为中国舞开创了一个刀马旦表演模式,让女性人物走入新的社会空间和角色,但仍不失为女人的本色。舒巧的新作广受欢迎,她的舞蹈扩大了中国古典舞课程中教授女学生的戏曲动作的风格范围,这一举措反过来也扩大了新兴的中国古典舞风格中女性动作发展的可能性。

结论:国内外舞台上的民族舞剧

20世纪50年代后半叶和60年代初是中国舞在新中国的繁荣昌盛时期,50年代上半叶人们对中国舞蹈艺术的未来愿景已经达成共识,还成立了许多国家和地方舞团和舞蹈学校,50年代后半叶迅速出现了大量的

中国舞新作,这些作品在全国和世界范围内广泛传播开来。1957年的许多报告记录了当年举行的全国音乐舞蹈会演,参加会演的专业团体多达六十家,说明中国舞已经形成全国范围的演出系统。[164]1958年,《舞蹈》杂志设立,成为中国第一个公开发行的国家级舞蹈期刊,为全国舞蹈人提供平台,分享和学习中国舞在教育、编创、历史与理论方面的最新发展成果。[165]此外,民族舞剧这一中国舞编创的新形式也在这些年中确立下来,掀起了新一轮前所未有的大型舞蹈编创的巨浪。新形式的出现使中国舞的动作语汇能够用来讲述复杂的革命故事,成果具有创新性,在艺术和思想上也生动有趣。

到了20世纪50年代末和60年代初,在国家庆典和对外宣传时上演的已经不仅仅只有《荷花舞》这样短小的舞蹈作品,《宝莲灯》《五朵红云》和《小刀会》这样的大型民族舞剧也同样担当了重任,不仅有现场舞台表演,而且还有重新创作的舞剧电影。1959年秋,为了庆祝新中国成立十周年,《五朵红云》和《宝莲灯》都成了官方指定的国庆节庆祝活动,或整场或部分登上首都舞台。[166]此外,电影《宝莲灯》还参加了国家电影展,那是上海天马电影制片厂刚刚发行的中国第一部彩色舞剧电影,在许多欢迎外国访华代表团的文化交流活动中开始广泛放映。[167]1959年,新西伯利亚歌舞剧院表演了《宝莲灯》,这是外国舞团首次上演中国编导创作的民族舞剧。[168]1960年,《五朵红云》和《小刀会》进入中央实验歌剧院保留剧目,说明它们是国家剧目的一部分,有机会在国内外提高知名度。[169]1961年,中央实验歌剧院携舞剧《小刀会》《宝莲灯》以及舞团新创作的戏曲风格民族舞剧《雷峰塔》(1960年)在苏联和波兰巡演。[170]这些"大跃进"时期民族舞剧的影响一直持续到20世纪60年代初。例如,1963年,电影版《五朵红云》就在国外放映以庆祝中国的国庆节。[171]同年,日本舞蹈艺术家花柳德兵卫(1908—1968)与夫人及几个学生一道来中央实验歌剧院学习《宝莲灯》,据剧院记载,当年晚些时

候他们就在日本上演了这部作品。[172] 据张拓报道，1964年一家日本芭蕾舞团也曾在日本演出过《小刀会》。[173] 然而，尽管60年代初民族舞剧仍然新作不断，但是没有哪个作品能像"大跃进"时期的舞剧一样在国内外取得良好反响。与60年代初的许多其他艺术作品一样，这些舞剧在舞台和银幕上的艺术生命随着一场带有全新艺术议题的运动"文化大革命"的到来，而过早地结束了。

第四章

内部「叛逆」：
革命芭蕾舞剧的语境分析

1966年夏季的某一天,那位曾在《小刀会》中扮演女主角周秀英的舞蹈家舒巧走在上班路上。她在回忆录中说,那日走在上海街头,感觉有点不对劲。[1]胃病发作也使她有种不祥预感。结果到达舞团剧院后,她担忧的事真的发生了:

> 进院就见满世界大字报,墙上走廊上门窗上,排练大厅拉出了一条条铅丝,龙摆尾,弄堂大妈晒衣服似的一幅幅大字报。自己大名赫然入目,只是大名上鲜红的圈圈加鲜红的勾,立时想到古时候的"斩立决",后颈凉飕飕。待转完龙摆尾,发觉被圈和勾的至少四五十人。[2]

在舞蹈界,发现自己不知不觉成了被攻击对象的人一般都是像舒巧一样的艺术家,他们是在新中国十七年舞蹈事业中取得辉煌成就和赢得高度赞誉的表演者、编导、教师和管理者。甚至那些曾经最受人尊敬的中国舞蹈运动早期先驱们也遭遇到冲击,他们多数人当时已有五六十岁了。例如,著名的舞蹈家和备受尊敬的舞蹈教育家康巴尔汗(她领导了中国第一个由国家资助的专门培养少数民族表演艺术家的专业艺术学院)。当时,有一批康巴尔汗的同事和学生利用一些老照片指控她心怀反革命情绪。那些照片记录了她在1947—1948年的全国巡演,蒋介石曾看过她的演出。这些人不经正当程序就没收并破坏了她的私人物品,强迫她做勤杂工的工作,在储藏室里过着饥寒交迫的生活,还随时被人监视。康巴尔汗的女儿刚产下第二个孩子就被捕入狱,罪名是"里通外国",因为康巴尔汗的丈夫在苏联定居。批判康巴尔汗的人公开张贴漫画,丑化她的外表,并召开大型群众批斗会,对她进行当众羞辱和体罚。这些批斗会时常变得残暴不堪,以至于康巴尔汗早早准备好寿衣,穿在里面,以防万一自己无法生还。[3]梁伦也曾回忆起遭受过的同样虐待,他曾是广

受赞誉的舞蹈编导,在华南领导过新中国早期非常重要的舞蹈机构。他描述了一次被卡车拉着在城里游街示众的经历,当时,他的脖子上挂一个大牌子,上面写着"梁伦:走资派文化特务"。[4]

新中国早期中国舞蹈界著名领导者戴爱莲也成了受批判对象。起初,戴爱莲只是被排挤出管理层,成功躲过了1966年的第一轮大批判。然而,1967年晚些时候,江青在"文革"期间担任表演艺术改革的领导,特别提名要审查戴爱莲。也许是为了讨好江青,同时避免自己受批斗,戴爱莲从前的许多学生和下属开始执行上级指令,成立委员会,收集戴爱莲的过往"罪行"。与那时期多数受冲击对象一样,戴爱莲被迫撰写自述材料,为日后定罪提供证据。戴爱莲的蹩脚汉语也是批判者们额外的炮弹,他们把她叫作"洋鬼子"。有张1940年的照片显示戴爱莲身着国民党旗帜表演舞蹈《游击队进行曲》,人们脱离历史背景用这张照片来质疑戴爱莲对中国共产党的忠诚。与此同时,戴爱莲、叶浅予夫妇与崔承喜的关系也被编造成敌特嫌疑的材料。最终,工作组抄了戴爱莲的家,将她与合作管理者陈锦清一起进行公开批斗,强迫她们长时间弯腰低头,使她们受尽凌辱虐待。之后,戴爱莲被送去农场进行体力劳动,饲养牲畜。从农场回来后,她还是会继续遭受各种虐待。据她回忆,她曾一度被迫缝补芭蕾舞鞋,陆续有二十天没合眼。[5]这期间,吴晓邦和舞蹈界其他高层领导也遭受过类似对待。[6]

这些批判并非只影响了少数人的生活,相反,它们还渗透到中国舞蹈界从1966年开始的体制重建过程中,为后十年的舞蹈作品创作带来了巨大变化。变化的核心是用名为"革命现代芭蕾舞剧"这一全新的舞蹈类型来取代中国舞,这一类型刚好出现在"文革"开始之前。开启这一新类型的舞蹈作品是《红色娘子军》,它是在1964年10月初首演的新芭蕾舞剧,演出单位是当时中央实验歌剧院新成立的芭蕾舞团,即今天中央芭蕾舞团的前身。[7]同类风格的第二部重要作品是《白毛女》,1965年

5月由上海舞蹈学校首演。[8] 两部中国革命题材的新作均由广受欢迎的其他媒介作品改编而成——《红色娘子军》来自1961年的一部电影,《白毛女》来自1945年的新秧歌剧和1950年的一部电影。这两部作品以及后来1973年首演的两部芭蕾舞剧《沂蒙颂》和《草原儿女》成为1966年至1976年中国媒体公开讨论的主要舞蹈作品。除了现场演出外,这四部芭蕾舞剧从70年代早期和中期开始还以电影形式进行传播。[9] 早期民族舞剧都是为中国舞专业表演者创作的,与此不同的是,这些新作则是为芭蕾舞专业表演者创作的。例如,《红色娘子军》最初的演员们都是从《天鹅湖》《海盗》《吉赛尔》和《巴黎圣母院》等芭蕾舞剧的演出中获得表演经验的,因此,虽然新芭蕾舞剧的确在舞蹈中融入了部分中国舞动作元素,但由于使用数量有限,并不能从根本上改变主要的动作语汇——芭蕾舞。舞蹈评论家在讨论当时出现的这些新作品时,都将它们归为芭蕾舞剧,而非民族舞剧,在汉语舞蹈评论中,人们也一直这样理解这些作品。

"文革"芭蕾舞剧已经引起英语学术界的重点关注,他们考察了这些舞剧的审美形式和叙事内容,此外还研究了舞剧对早期电影和戏剧文本的改编工作以及在名为"样板戏"的这种更广泛的"文革"表演艺术综合形式中所起到的作用。[10] 此处我的目标不是重新分析这些问题,而是将"文革"芭蕾舞剧带入不同语境,从而形成对舞剧新的理解——将革命芭蕾舞剧与"文革"之前的新中国舞蹈历史联系在一起。除了康浩的著作以外,很少有专著在讨论"文革"芭蕾舞剧时,将芭蕾舞剧与当时中国其他剧场舞蹈类型相提并论。[11] 正如康浩正确地指出的那样,本书也会进一步证明,革命芭蕾舞剧在创作上与前人一脉相承,都是通过舞蹈艺术来想象和体现中国社会主义文化与现代性。因此,要理解革命芭蕾舞剧的重要意义,就有必要将其放置在新中国较长的舞蹈历史背景之下,而考察的核心就是芭蕾舞与中国舞的关系。

本章将考察芭蕾舞与中国其他舞种产生关联的一个较长历史轨迹，重点研究 60 年代中期出现的两部新芭蕾舞剧《红色娘子军》和《白毛女》，它们归属于那个时代兴起的一个更大的新舞蹈试验潮流。在讨论 40 年代到 60 年代中国芭蕾舞发展方面，我认为芭蕾舞一直充当着界定中国舞蹈"自身"的"他者"身份，不仅在中国舞和芭蕾舞之间划定了一个严格的类型界限，还将芭蕾舞置于相对于中国舞的次要地位。与此同时，我要说明，芭蕾舞是与中国舞并列的几个舞种之一，其他类型还包括军旅舞蹈和东方舞蹈等。国家对芭蕾舞的一贯支持表明，在"文革"以前的中国舞蹈文化发展方向基本采用了多元文化价值观。有一个普遍观点认为，许多"文革"时期的舞蹈政策是新中国早期舞蹈发展政策的延续，由于与苏联相关，芭蕾舞一直在中国舞蹈形式中处于优越的地位。通过说明芭蕾舞与 1966 年之前中国其他舞种产生联系的过程，我对这一观点提出了疑问。在我看来，恰恰相反，正是因为芭蕾舞的地位在"文革"前一直不如中国舞，才造成"文革"早期芭蕾舞爱好者起来反对中国舞倡导者的情况。因此，我认为，"文革"期间芭蕾舞的主导地位表明人们推翻了早期文化政策，而正是那些政策在较为宽广的体制构架下支持了形式多样化，使中国舞比其他舞种更为优越。

居于次要地位的他者："文革"前的中国芭蕾舞

在苏联教师来中国前的数十年中，芭蕾舞在民国时期的好几个城市都有很大的影响力。芭蕾舞文化根基深厚，触及大众生活，影响了许多后来在中国舞蹈界工作的人。中国的第一次芭蕾舞活动浪潮继承了 19 世纪末 20 世纪初的俄罗斯芭蕾舞传统，这一传统本身也是来自欧洲文艺复兴时期以来在法国和意大利宫廷发展起来的早期芭蕾舞传统。[12] 从 20 世纪 20 年代以来，俄罗斯芭蕾舞对中国的影响是通过一个被称为"白

俄"的移民群体体现的，他们大多在 1917—1920 年俄国革命和内战时期逃离苏联，目的是躲避新的布尔什维克政权。接受这些移民的中国城市有上海、天津和哈尔滨等，这些城市本身就有大量外国人，所处区域都与工业化、城市化以及半殖民地历史有关。到了 1933 年 1 月，上海的俄罗斯人是仅次于日本人的第二大外国人群体，在超过 300 万的总人口中，俄罗斯人口数量在 1.5 万—2.5 万人之间。[13] 这些人中多数曾是商人、军官、富农和大学教授，还有很多人是多才多艺的音乐家、画家、作家和舞蹈家。当地的俄罗斯芭蕾舞演员组建了自己的表演团体，他们出现在上海的剧院和夜总会，演出频繁，偶尔也夹杂些国际芭蕾舞明星的巡演。[14]

日后中国舞蹈界的许多重要人物都因师从这些白俄芭蕾舞教师才开启了舞蹈生涯，这些教师在 20 世纪 30 年代到 40 年代居住在中国，也正是在这一时期，芭蕾舞与西式城市资产阶级文化潮流产生了联系。[15] 例如，曾在《宝莲灯》中扮演三圣母的赵青回忆说，她小时候就在上海跟一位白俄女人上过昂贵的芭蕾舞课，地点在巴黎大戏院旁边的一个楼上练功厅里。[16] 对赵青来说，像当时城市里其他富有的中国人一样，芭蕾舞课就是更广泛的欧洲文化教育的一部分，这类教育还包括学习钢琴、参加话剧社和在电影院看英国电影。[17] 吴晓邦的妻子与艺术合作者盛婕也是城市富裕家庭中的孩子，小时候在哈尔滨和上海都同样接触过芭蕾舞。20 世纪 30 年代后期，她在上海的西式话剧院当过演员，并在那里认识了吴晓邦，当时吴晓邦刚从东京留学归来，他在日本学习了欧洲古典音乐、芭蕾舞和德国现代舞。[18] 部分这一时期的学生掌握了芭蕾舞的重要技能，并随白俄芭蕾舞团一起演出。例如，朝鲜族舞蹈家赵德贤（1913—2002）在20 世纪 30 年代末到 40 年代初曾在哈尔滨的一家白俄芭蕾舞团担任演员，演出过完整芭蕾舞剧作品中的许多重要角色。1949 年赵德贤成为中国舞蹈家协会的创始人之一，同时还担任延边许多舞蹈机构的领导，在新中

国颇为活跃的少数民族舞蹈团推行中国舞和芭蕾舞。[19]尽管这些舞蹈家们在1949年之后也将精力投入其他舞种，但他们的个人经历和文化方面与芭蕾舞的联系是抹不去的，此外，他们还带来了重要的芭蕾舞知识，对日后数十年中人们如何理解中国的芭蕾舞产生了很大影响。

有两位艺术家成为20世纪60年代革命现代芭蕾舞剧的重要支柱，他们的早期舞蹈生涯都始于1949年之前白俄教师主导的上海芭蕾舞界。一位是胡蓉蓉（1929—2012），她曾协助创办了上海舞蹈学校，并领导过1965年芭蕾舞剧《白毛女》的创作团队；另一位是游惠海（1925—2015），他曾在20世纪50年代和60年代初的《人民日报》担任舞蹈评论员，对中国的芭蕾舞话语有重要影响。[20]胡蓉蓉在1935年左右是电影童星，从此开始了她的表演艺术生涯。在整个20世纪30年代后半叶，中国大众报刊都对她的演出进行过广泛报道，人送绰号"东方秀兰·邓波儿"[21]。在20世纪40年代初，胡蓉蓉开始学习声乐和舞蹈表演，到了1944年，记者们曾报道她在上海的一个俄国教师N.索可尔斯基的学校里学习芭蕾舞。[22]索可尔斯基曾在圣彼得堡接受古典芭蕾舞的专业训练，俄国革命后他离开圣彼得堡，跟随著名的俄罗斯芭蕾舞女演员安娜·巴甫洛娃在西欧巡演。[23]索可尔斯基早在1929年就在上海排演芭蕾舞剧，到20世纪30年代中期成为舞蹈界的领军人物。由他排演的作品包括《葛蓓莉亚》《睡美人》等，作品由欧洲和俄罗斯舞者们出演。[24]当胡蓉蓉在20世纪40年代跟随索可尔斯基学习舞蹈时，索可尔斯基正与他的妻子伊芙吉尼亚·巴拉诺娃一起经营他在上海的学校，巴拉诺娃也曾参与过早期作品的演出。[25]到了1946年，胡蓉蓉足尖芭蕾舞的许多照片出现在上海各大报刊上，1948年，她在索可尔斯基学校演出的19世纪喜剧芭蕾舞剧《葛蓓莉亚》中扮演主角斯瓦尼尔达（图19）。[26]一个现存的英语节目单表明这部作品由上海交响乐团伴奏，于1948年6月19—20日在兰心大戏院演出。节目单中的集体合影和演员名录显示，剧组人员中既有中国

舞者也有白种人舞者。[27]与胡蓉蓉一起列入节目单的还有另外一个演员"Hu-Hui-Hai",几乎可以肯定此人就是游惠海;节目单上胡蓉蓉的名字写成了"Hu Yung Yung"。[28]

新中国成立后,白俄移民在中国引领的早期城市芭蕾舞风潮就退出了人们的视野——因为这段历史代表着资产阶级文化。当中国早期舞蹈界的各种领导人物聚集在一起,确立新中国舞蹈发展的共同愿景时,芭蕾舞变成了人们用来定义和比对中国舞新观念的一个共同陪衬。所有中国舞蹈界的早期领导者都曾经熟悉某种形式的芭蕾舞。在20世纪20年代至30年代,崔承喜、吴晓邦、戴爱莲和康巴尔汗都曾在国外(东京、特立尼达、伦敦、塔什干或莫斯科)学习过各种风格的芭蕾舞,梁伦还在20世纪40年代的香港学习过芭蕾舞,然而,这些艺术家当中没有一人认为芭蕾舞适合表现当代中国的新生活和文化情感。戴爱莲在1946年重庆边疆音乐舞蹈大会上的讲话生动地表达了这一观点,她将芭蕾舞比作"外国话",需要努力克服它才能建立中国舞的新形式。[29]戴爱莲建议,建立中国舞的真正目标是创作一种可以取代芭蕾"外国语"的新的"舞蹈语言"。就这样,芭蕾舞被解释为外国的"他者",而中国舞则被当作全新的中国"自身"进行建设。

第二章讨论过新中国舞蹈评论家们关于芭蕾舞的辩论,起因是1950年的《和平鸽》事件,辩论倾向于批评利用芭蕾舞进行编创的中国舞蹈编导。尽管许多评论者对此提出了各种不同论点,但最终一般的结论仍是认为若要通过舞蹈来表达当代中国的思想观念,芭蕾舞形式并不适合,因为它是过时的、外国的、资产阶级的且脱离中国社会生活的。戴爱莲在1953年9月中国文学艺术工作者第二次代表大会上的发言表达了1951—1952年思想改造运动后的官方政策,这个例子说明对两者关系的表达不仅限于舞蹈评论家,连反映国家政策的舞蹈界领导人也陈述了这一看法。戴爱莲的讲话重复了毛泽东关于社会主义文化的理想,这一文

化是在20世纪30年代末"民族形式"大讨论期间出现的。例如，一开始她批评包括她自己在内的中国舞蹈家们，秉持"资产阶级的"态度而"忽视民族传统"，后来，她概述了一个正确的未来发展道路，即通过研究中国自己的文化来寻求创新。[30]有关"资产阶级的"和"忽视民族传统"的批评对象至少部分程度上是暗指像《和平鸽》之类的演出制作，在中国舞团表演的新作品中曾使用芭蕾舞动作语言。将芭蕾舞置于中国舞蹈界的次要地位，这一观点与其话语模式在整个20世纪50年代到60年代初反复出现。

芭蕾舞不仅一直作为中国舞的陪衬，而且还长期受到打压，这种复杂情况在北京舞蹈学校的发展过程中可见一斑。因为北京舞蹈学校是50年代唯一邀请过苏联芭蕾舞教师并由中国演员演出大型芭蕾舞剧作品的教育机构，因此，它在芭蕾舞方面的影响是中国任何一所学校无法超越的，也常被视为引进芭蕾舞的重要渠道。尽管如此，甚至当北京舞蹈学校执行"向苏联学习"这样的国家指令时，也会因为受苏联芭蕾舞的"过度"影响而不断受到批评，这种与象征他者性的芭蕾舞并列，并进行自我调整的循环一直延续至今。[31]因此，1955年，就在北京舞蹈学校成立一年后，《人民日报》发表了一篇文章，批评学校忽视"反对资产阶级文艺思想的斗争"，接受"非工人阶级思想意识"，比如一心"只学芭蕾"。[32]1956年北京舞蹈学校上演了第一部大型芭蕾舞剧作品，改编自18世纪的法国芭蕾舞剧《关不住的女儿》(又名《无益的谨慎》)，由苏联来访教师维克多·伊凡诺维奇·查普林指导。尽管当年的多数毕业演出节目都包含中国舞，但《舞蹈通讯》的评论员仍然感到学校"过于强调与偏重芭蕾的学习"，"创作的节目……总有股芭蕾味"。[33]第二年，也即1957年，学校通过了一项新的教学任务——"分科"教学，强调中国舞与芭蕾舞的学科分离，以应对未来的批评。[34]这意味着学生们不必像从前那样学习学校提供的所有舞蹈风格，常规学科的学生现在只要在中国舞和芭蕾舞

中二选一。³⁵ 为了明确双轨制的不同文化关系，第一个学科叫作民族舞剧科，第二个学科叫作欧洲舞剧科。此后，当学校上演芭蕾舞剧作品时，只有欧洲舞剧科的学生参加排演，而其余的大多数学生只能专注于其他舞种，这一点在第二章里有所提及。³⁶

随后几年，芭蕾舞在北京舞蹈学校集中发展，最终于 1959 年末成立了新中国第一家芭蕾舞团。芭蕾舞一直延续着学科分离的模式，仅仅涉及学校部分师生，学校有意将芭蕾舞活动与其他学科分离开来。1958 年，北京舞蹈学校的欧洲舞剧科上演了《天鹅湖》，1959 年，他们接着改编了《海盗》（又名《海侠》），这两部 19 世纪俄罗斯芭蕾舞剧目的经典作品也在苏联演出了新版本。³⁷ 两部作品都是在苏联访问教师彼得·古雪夫指导下由北京舞蹈学校学生表演的。《人民画报》刊登的舞台剧照显示了芭蕾舞服装（包括紧身衣、芭蕾舞短裙以及女式胸衣）和舞台审美和谐统一，这些都不是中国舞蹈的传统装束。照片还清晰地显示了芭蕾舞动作。³⁸ 当芭蕾舞学科在进行这些活动时，中国舞学科也在忙着自己的项目。上一章提到，1958 年是民族舞剧创作数量激增的开始，全国许多舞蹈机构都参与了创作。北京舞蹈学校为日益增长的全国剧目贡献了两部民族舞剧：根据革命新秧歌剧《刘胡兰》改编的《宁死不屈》和讲述修建水渠工程的《人定胜天》。³⁹ 1959—1960 年出版的《舞蹈》杂志刊登了作品剧照，剧照上的服装符合中国舞的审美原则，从演员的身体姿态上也能看出中国舞动作。⁴⁰ 在这样一个学科分离的框架中，北京舞蹈学校的两个舞蹈学科在训练和剧目创作方面都有各自独立的人员以及不同的艺术目标。当欧洲舞剧学科关注芭蕾舞教学并上演外国经典芭蕾舞剧时，民族舞剧学科则重视中国舞教学，编创中国艺术家们创作的新作品，处理众多地方题材。

1959 年，这种清晰的劳动分工被第三部古雪夫指导的北京舞蹈学校作品《鱼美人》打破。作品震惊中国舞蹈评论界，因为它没有坚持既定

的类型划分，导致了另一次干预的发生，类型界限再度确立，芭蕾舞再次居于中国舞之下。中国的民间传奇是这个舞剧的来源，故事经过重大调整后才适合芭蕾舞剧编创常用的主题和叙事手法。[41]尽管原作没有录制成电影，但扮演主角的陈爱莲（1939—2020）记得1959年编创的《鱼美人》将中国舞元素和芭蕾舞元素结合在一起，这样的做法是史无前例的。陈爱莲认为，能够做到这一点的原因之一就是演员队伍中有许多像她一样的学生，在中国舞与芭蕾舞按学科分开之前就在北京舞蹈学校学习了。因此，他们具备良好的芭蕾舞和中国舞两种风格舞蹈技术能力，她认为，这种本领在后期学员中没有得到复制。[42]联合编导李承祥（1931—2018）曾这样描述，《鱼美人》的舞蹈"以民族、民间舞蹈为基础，根据内容和形象的需要，广泛地、有选择地汲取芭蕾舞、东方舞和我国少数民族的舞蹈技巧，加以溶化"（图20）。[43]北京舞蹈学院档案中有十四张1959年的舞剧《鱼美人》剧照，上面的确显示了不同审美元素的拼接组合，如果与同时期类似的其他作品资料一起观看的话，会感觉有些突兀。例如，芭蕾舞的足尖技巧与中国舞蹈的下蹲、圆曲姿势并列，戏曲服饰和发型与暴露的服装结合在一起，双人舞的托举也在挑战戏曲动作习惯。[44]

在当时《鱼美人》引发的声势浩大的辩论中，评论家们对这一做法褒贬不一。[45]情况与《和平鸽》相同，最终的裁判权落入反对派阵营，人们再一次意识到问题出在作品采用了芭蕾舞创作形式来与中国观众进行沟通，表现与中国当代生活相关的主题。联合编导王世琦在1964年《舞蹈》杂志发表的一篇自我批评文章中进行了反思，他认为，《鱼美人》的基本问题在于他与其他编导都未能认识到中国舞与芭蕾舞的根本差异，更具体地说，就是未认识到芭蕾舞的文化属性，即其根植于欧洲人的审美情感和生活方式。王世琦写道：

对中国古典舞和芭蕾结合的问题上，只看其同点，而不看其不同点，这样就生硬地套用了足尖和许多芭蕾动作，把这种做法仅仅看成是一个技术性的问题，而没有从根本上看到作为任何民族的艺术表现手段，都打上了民族的烙印，因此它必然涉及民族形式和民族风格问题。而我们既没有看到芭蕾的脚尖和托举是欧洲芭蕾舞剧特有的表达思想感情的方式，它的产生是和欧洲人的生活方式、审美观、艺术趣味紧密联系着的；同时也没有看到我们民族的舞蹈艺术有着自己独特的形式、风格和韵律，因此采取了简单化地生搬硬套的方法，给我们民族舞剧事业的发展带来了一些不良的后果。[46]

王世琦认为，舞蹈形式与地方文化价值观、生活方式息息相关，正是因为没有认识到舞蹈形式蕴含的文化意义才让他们在舞剧《鱼美人》上犯了错误。此外，他还认为，在原本是中国舞的作品中使用芭蕾舞有损民族舞剧发展，在他看来，这一错误违背了社会主义文化政策的基本原则。他引用毛泽东1942年《在延安文艺座谈会上的讲话》写道，它们违背了毛泽东所讲的原则，即"继承和借鉴决不可以变成替代自己的创造"。[47]所以，《鱼美人》的争论再次重申了官方政策：在学习芭蕾舞等外国艺术形式时，不可以用这类形式取代民族形式的创作，此处就是以中国舞为例。

在《鱼美人》之后的数年中，芭蕾舞在中国的传播更加广泛，但同时可接受使用芭蕾舞的范围还仅限于外国作品的演出与改编，并非把中国舞与芭蕾舞融合在一起，或制作原创的芭蕾舞剧作品。1959年12月31日，文化部成立了北京舞蹈学校实验芭蕾舞团，这是中国的第一家芭蕾舞团，成员都是刚从北京舞蹈学校毕业的学生以及学校欧洲舞剧科的年轻师生。[48]20世纪60年代初，舞团上演了第一部作品，19世纪浪漫芭

蕾经典舞剧《吉赛尔》。[49]1960 年 3 月，上海舞蹈学校成立，成为中国第二家设有舞蹈学科、专门培养芭蕾舞演员的教育机构。上海舞蹈学校仿照北京舞蹈学校的模式，在原北京舞蹈学校教师的帮助下成立，与北京舞蹈学校一样，也把中国舞和芭蕾舞设立成两个独立的学科。[50]1960 年 10 月，以往专演中国舞的天津人民歌舞剧院上演了一部芭蕾舞剧作品，名为《西班牙女儿》，作品改编自 1939 年在基辅剧院首演的苏联芭蕾舞剧《劳伦西娅》。[51]这不仅标志着由北京舞蹈学校或其附属舞团以外的中国舞者表演的中国首部大型芭蕾舞剧作品的诞生，而且还标志着第一部中国制作的现代苏联戏剧芭蕾（苏联发明的一种新型芭蕾舞剧）的诞生，它完全不同于苏联再造的 20 世纪前法国或俄罗斯的经典舞剧。[52]1962 年末，北京舞蹈学校实验芭蕾舞团演出了自己的苏联戏剧芭蕾舞剧《泪泉》，改编自马林斯基剧院 1934 年首演的作品《巴赫奇萨赖的泪泉》，这部作品被视为戏剧芭蕾形式的典型代表。[53]在《红色娘子军》之前，北京舞蹈学校实验芭蕾舞团上演的最后一部大型芭蕾舞剧是《巴黎圣母院》(1963)。该剧回归 19 世纪俄罗斯经典剧目，改编自舞剧《艾斯米拉达》。[54]

　　1961 年北京舞蹈学校启动了第二次课程修订，新方案一直沿用到 1966 年"文革"开始。这次修订的特殊意义在于首次从舞蹈训练的角度明确了中国舞（当时叫民族舞）与芭蕾舞之间预期的不平等关系。1961 年 4 月，新方案由北京舞蹈学校、上海舞蹈学校和中国舞蹈工作者协会代表组成联合委员会制定，根据这一方案，招生时仍旧分中国舞（民族舞）和芭蕾舞两个不同学科，每个学科都有独立的行政部门、职工以及教学课程。[55]然而，中国舞学科的学生不要求学习芭蕾舞，而芭蕾舞学科的学生却要求学习一些中国舞。对于中国舞（民族舞）专业的学生，要求学习的舞蹈课程包括中国古典舞（2216 小时）、中国民族民间舞（676 小时）、戏曲毯子功和把子功（730 小时）以及中国舞剧目排练（1029 小时）。[56]对于芭蕾舞专业的学生，要求学习的舞蹈课程包括芭蕾舞（2727 小时）、

欧洲性格舞（610小时）、芭蕾双人舞（312小时）、中国古典舞（332小时）以及芭蕾舞剧目排练（1261小时）。[57] 这一方案将芭蕾舞置于中国舞的次要地位，表明要把中国舞融入芭蕾舞中，而不是将芭蕾舞融入中国舞之中。方案还表明中国舞的训练具有普遍意义，而芭蕾舞只针对芭蕾舞专业人士才是必要的。

根据20世纪60年代中期之前芭蕾舞在中国引进并发展的历史，可以解释芭蕾舞在中国的状况以及在革命芭蕾舞剧出现之前芭蕾舞与中国舞之间的关系，从而得出以下几个结论。首先，中国引进芭蕾舞是在中国舞发展之前，也就是说在1949年新中国成立之前，芭蕾舞已经与中国有了深刻的文化关联。根据这些早期文化关联，芭蕾舞被视为具有反革命内涵的西方上流艺术形式，原因在于芭蕾舞是白俄人介绍到中国的，这些人曾在苏联体制中接受过训练且逃离了革命政权。在诸如哈尔滨和上海这些半殖民地城市，芭蕾舞象征着资产阶级文化和西化、富裕的中国都市居民的阶级身份。在某种程度上，由于这些早期关联，在1949年之后，芭蕾舞变成了建设新型革命性中国舞的陪衬。当偶然出现的《和平鸽》《鱼美人》等地方作品采用了鲜明的芭蕾舞审美原则时，它们就成了被批驳的众矢之的，评价不佳又进一步阻碍了舞蹈新作采用芭蕾舞这种形式。在20世纪50年代，作为肩负推广芭蕾舞使命的中国唯一一家教育机构，北京舞蹈学校因为常常遭受批判，所以才花大力气将芭蕾舞活动分离出来，置于学校的重点学科中国舞的从属地位。20世纪50年代至60年代初，中国的芭蕾舞从业者主要演出外国舞剧作品，包括苏联版本的20世纪前法国和俄罗斯经典芭蕾舞剧以及精选自20世纪30年代苏联戏剧芭蕾舞的改编作品。到了20世纪60年代初，中国上演芭蕾舞剧目的机构主要局限在三个城市，而演出中国舞剧目的机构却遍及全国。康浩写道，"'文革'开始前夕，北京和上海的两家芭蕾舞团剧目中有大约十部重要的芭蕾舞剧……在其他地方芭蕾舞

就没什么影响了"⁵⁸。因此，在整个 20 世纪 50 年代至 60 年代初，芭蕾舞被视为根植于欧洲文化的外国舞蹈形式。尽管人们认为芭蕾舞是中国舞者应该学习和借鉴的，但芭蕾舞永远都不应该取代中国舞仍是普遍共识。

冲突与共存：1964 年改组前夕的大辩论

学者们常常撰写有关革命芭蕾舞剧的文章，仿佛社会主义中国的舞蹈界早在"文革"前就已经沿着这条道路行进了多年。例如，有人认为，1954 年北京舞蹈学校芭蕾舞科的出现和发展、1959 年国家芭蕾舞团的成立以及 20 世纪 60 年代初上海和天津等城市上演的一些芭蕾舞剧都似乎给我们提供了历史证据，说明革命芭蕾舞剧好像一直都是中国舞蹈缔造者们预定的目标。⁵⁹ 按照这样的推理再进一步，还有人甚至搞错时代，声称芭蕾舞从 1949 年起至今就在中国舞蹈创作领域占主导地位。例如，北京的舞蹈学者欧建平很早就在英语的学术文章中提出这一观点，他写道，"芭蕾舞正式进入中国是通过 20 世纪 50 年代苏联'老大哥'领导的所谓的'社会主义阵营'，一出现就深受大众喜爱。中苏友谊在当时正热火朝天，对于这样一种纯粹西方文明的结晶，中国领导人和舞蹈界专业人士很自然都会热情、坚决地加以接受"。⁶⁰ 他还写道，"芭蕾舞已经变成最受人喜爱的国家舞种，几乎垄断了 1949 年以来中国大陆的所有剧场舞蹈"。⁶¹

从历史角度看，这些说法显然有误，但却提出了一些关于革命芭蕾舞早期历史的重要问题，让人们思考革命芭蕾舞是如何在"文革"时期兴起，成为中国的主流舞蹈形式。上文提到，芭蕾舞与半殖民地文化、城市资产阶级文化以及 20 世纪以前的作品有长久的历史联系，所以政治运动很难利用芭蕾舞去推广反殖民思想、无产阶级文化和现代化。此外，

从 20 世纪 40 年代到 60 年代中期，中国的文化政策始终将新创的中国舞作为主推的艺术形式，在舞蹈界体现中国的革命文化。因此，实际上，如果芭蕾舞在 20 世纪 60 年代中期以前既非主流舞蹈形式也不代表社会主义中国的革命文化，那么我们如何解释 1966 年之后第一批革命芭蕾舞剧一出现就突然上升到主导地位呢？

要回答这一问题，我认为需要理清"文革"前中国舞蹈界的历史状况，认识到中国舞蹈界并非权威主义的单一僵化铁板，而是充满争议和内部分歧的局面。换言之，即使国家政策倾向于支持中国舞，使其成为中国舞蹈界 20 世纪 40 年代到 60 年代中期主要的社会主义文化发展的国家项目，但主张其他选择的不同声音和活动还是存在的。北京舞蹈学校芭蕾舞科能够坚守阵地，甚至在 20 世纪 50 年代末到 60 年代初逐渐扩大规模，不是因为一个单一的主导观念在推动中国舞蹈朝向革命芭蕾舞这一预定目标前进，相反，是因为缺乏绝对的统一方向，同一领域中同时存在许多相互冲突的目标。正因为如此，尽管有关芭蕾舞对中国舞者及观众的重要意义争论不断，中国舞创作在蓬勃发展时期遭遇 1960 年中苏关系破裂，苏联芭蕾舞教师全部离华，但是舞蹈界为数不多的芭蕾舞从业人员仍保持积极状态，迎难而上，推进他们的事业发展。1966 年以前的中国芭蕾舞历史没有显示"文革"前中国社会主义舞蹈实践的统一性，相反，它说明这一时期的舞蹈活动基本上保持了多样性，而且说明当时的舞蹈从业者们对于舞蹈创新的未来是没有完全形成共识的。最后，革命芭蕾舞剧正是在这样相对包容的多样性背景之下才得以产生并获得支持。在不同道路并存的时代，革命芭蕾舞作为时代的产物只不过是众多选择之一。

只要仔细研究 20 世纪 50 年代到 60 年代初舞蹈家们在社会主义中国撰写的文章，就能明显看到当时的中国舞蹈界有众多芭蕾舞爱好者，而其中一些人的梦想是芭蕾舞有朝一日在中国舞蹈界的作用会比以往更大。

游惠海就是这类爱好者之一,很可能他就是那位1948年在上海与胡蓉蓉一起参演索可尔斯基芭蕾舞学校的舞剧《葛蓓莉亚》的演员。除了跟索可尔斯基学习舞蹈外,游惠海在20世纪40年代初还曾做过吴晓邦的学生,并参加过解放战争时期梁伦的边疆舞蹈团在昆明的演出。但是,游惠海与胡蓉蓉不同:20世纪50年代还在上海教授芭蕾舞的胡蓉蓉,直到20世纪60年代中期才引起全国关注;游惠海是在1949年以后从事中国舞的,不久就在这条道路上闻名全国。20世纪50年代初,游惠海是上海与北京的一些重要中国舞蹈团(包括中国实验歌剧院和上海实验歌剧院的前身)的成员。1953年,他协助改编的舞蹈《采茶扑蝶》在当年世界青年联欢节上获奖。中国舞方面的成功为他赢得了权力和地位,于是他开始提倡芭蕾舞。这样,在1956年,当许多其他人都在批评北京舞蹈学校毕业演出包含过多芭蕾舞影响时,游惠海在《人民日报》上发表文章,不仅对北舞的演出给予了肯定,而且还号召今后要有更多芭蕾舞作品。文章中有一幅照片显示了舞剧《睡美人》中的华尔兹舞蹈场景,游惠海在赞美了学生们的那段表演后继续写道,"在我们的剧院中,出现中国演员演出的整出精湛的芭蕾舞剧,已经不会是很远以后的事情了"。[62]尽管他也谨慎地赞美了演出中的中国舞作品,但他对北京舞蹈学校芭蕾舞潜力的热切期待却是显而易见的。他以"未来的事业的幻想"结束此文,描绘了一个"一九六×年的"雪夜,"首都舞剧院"外的海报将宣传当季的演出,在他想象的那些海报中会有舞剧《白毛女》《白蛇传》《天鹅湖》和《胡桃夹子》。[63]

两年后,作为北京舞蹈学校舞剧编导班的一名学员,游惠海见证了这一目标的实现,彼得·古雪夫给编导班授课,同时还负责指导北京舞蹈学校上演《天鹅湖》和随后的《海盗》。然而,到此时,游惠海与其他许多芭蕾舞倡导者一样,目睹了民族舞剧振奋人心的发展,希望能看到中国的芭蕾舞者也能参与到这一创新浪潮之中。因此,游惠海不再满足

于仅仅上演外国作品,他希望看到中国编导创作中国题材的芭蕾舞新作。他在《戏剧报》上发表了一篇评论1959年初中国舞剧盛况的文章,文章上半部分对当时民族舞剧的繁荣大加赞赏,特别是刚首演的民族舞剧《五朵红云》,称之为"我们目前舞剧现代题材创作上可贵的硕果"[64]。然后他继续讨论芭蕾舞在中国的发展状况。谈到1956年北京舞蹈学校的作品时,他赞扬了近期的发展成就,但也将其视为未来创新的理由。在赞扬了《天鹅湖》和《海盗》的表演后,他写道,"毫无疑问地,不久的将来,我们就可以在严格继承芭蕾舞剧艺术的传统上,尝试进行以芭蕾舞形式反映我们民族生活内容的创作。"[65] 此处,游惠海心中所想的应该是《鱼美人》,在隔了两段之后他提到了这部正在创作之中的舞剧。他乐观地预测,这部作品将会"进行许多新的尝试",并且在民族舞剧和芭蕾舞剧之间提倡"互相借鉴学习"。如前文所述,这部作品实际上是公认的一个新试验。然而,提议民族舞剧与芭蕾舞剧之间"互相借鉴学习"的方法却只是舞蹈界一小部分人的理想。

1964年初常被视为重要的政治变化和政策改变的开端,这些变化逐渐在"文革"期间显现出来。[66] 在舞蹈界,1964年初也迎来了重要变化,这在某种程度上预示了后面的发展。然而,尽管这些变化预示了芭蕾舞将会在中国舞蹈界保留下来,并有提升地位的潜力,但是这些变化也同样肯定了其他舞种持久的重要性,其中一个主要舞种就是中国舞。当年早些时候,文化部实施了两项重大体制变革,这似乎意味着芭蕾舞可以跟中国舞地位更平等,不过前提仍是两种艺术形式应当各自独立,而非相互交叉。首先,在2月27日,北京舞蹈学校分成了两个教学机构:一个名为中国舞蹈学校,重点放在中国舞;另一个称作北京芭蕾舞蹈学校,重点是芭蕾舞。[67] 实际上,两所学校仍同处一地,共用一个教学楼。然而,这一变化表明要恢复坚持中国舞和芭蕾舞各自的艺术独立性,这两种不同的艺术形式有着各自不同的训练任务。3月份,中央歌剧舞剧院(从前

的中央实验歌剧院)也发生了相似的变化,剧院被分成中国歌剧舞剧院和中央歌剧舞剧院。[68] 如同北京舞蹈学校,这一划分加深了既有的体制分化。例如,变革之前,中央歌剧舞剧院在歌剧和音乐两方面都拥有独立的中式乐团和西式乐团,分别被称为一团和二团。一团使用"民族唱法"和"民族管弦乐团",主要演出中国作曲家创作的中国题材的作品,而二团使用的是"美声唱法"和"欧式管弦乐团",主要表演外国作曲家以外国地方为背景创作的作品。[69] 经过重新划分,以前中央实验歌剧院的民族舞剧团加入了一团成为新的"中国"艺术团,而从前北京舞蹈学校实验芭蕾舞剧团则加入了二团成为"中央"艺术团。2010年出版的中央歌剧舞剧院的官方史料中,这一变化的产生是为了完成周恩来最初在20世纪50年代制定的一项计划,根据这一计划,不同的艺术道路(这里是指中国舞和芭蕾舞)可以并行不悖,同时发展。[70]

发表在变革时期的相关舞蹈文章说明,除了简单支持不同艺术形式平行发展,新的体制划分也是在重新出现的焦虑推动下进行的,人们不仅担心芭蕾舞会对中国舞产生影响,而且对革命舞蹈实践的"正确"成分也缺少共识。1964年2月的《舞蹈》杂志出版时间比北京舞蹈学校体制划分早了不到三周。这期杂志对这一时期舞者关心的问题以及指导政策给出了深刻见解,里面也包括王世琦关于《鱼美人》的自我批评文章。该期的开头文章总结了在近期北京举行的音乐舞蹈研讨会上提出的各种观点。研讨会上许多音乐舞蹈界的领袖人物聚集在一起,"检查了在音乐、舞蹈工作中贯彻执行毛主席文艺思想和党的文艺方针的情况"[71]。研讨会的许多谈话记录都是围绕如何落实当代三个指导原则即"三化"("革命化、民族化、群众化")展开的。文章认为,阻碍舞蹈界落实三化政策的严重问题之一是许多舞蹈工作者对芭蕾舞据说有过度的心理依恋。文章记载了一位舞蹈家的原话,"对一些外国舞蹈理论,开始时自己是反对,继而是犹疑、动摇,最后是屈服、拜倒,佩服得五体投地。更严重

的是，不光自己被这套洋框子套住了，还要拿它来套别人；别人反对，自己还为之辩护"。[72]

在整篇文章中，外国的或西式舞蹈被归类为洋舞蹈，此处是指芭蕾舞，"拜倒"和"外国""洋教条"等词语都带有贬义，用来批评不加分辨地盲目崇洋的做法，认为这样做对中国社会主义舞蹈事业发展有害而无益。文章引用了许多此类事例，包括在舞蹈编创中使用过多芭蕾舞动作，喜欢在舞蹈作品中融入托举、大跳等芭蕾舞元素，因为倾向芭蕾舞题材和审美而不愿意向百姓生活和表达方式学习，以及用芭蕾舞编舞的理论原则去限制形式或内容方面的创新试验等。文章认为，虽然应当鼓励人们吸收外国经验，但恰当的做法是"以我为主"，意思是不因效仿他人而迷失自我。[73] 文章确信，《鱼美人》的根本问题就是没有这么做。为了进一步澄清这一问题，文章坚信创新并非意味着吸收外国或西方的东西。毛泽东思想中"推陈出新"这句口号是舞者应该遵从的原则，为了清楚表达主张，文章对这一词语稍加改动，指出"革新绝不意味着搬用芭蕾，那叫'推陈出洋'"。[74]

鉴于第一部革命芭蕾舞剧将在当年晚些时候出现，且芭蕾舞动作很快就会成为用舞蹈表现中国革命英雄的指定编舞模式，值得注意的一个有趣现象是，1964年初，中国国家舞蹈刊物上的主流观点还是在强烈反对用芭蕾舞动作表现中国革命人物。关于这一点，同一篇文章讲述了一位研讨会参与者提出的如下观点，针对当时人们对待芭蕾舞的态度指出了更深层次的问题，他说："以芭蕾来表现我国今天的题材我不同意。我们应该先用芭蕾舞表现外国的革命题材，如果表现中国的现代题材，就有一个民族感性问题，比如演刘胡兰，一立足尖，胸一挺，观众就会怀疑。用芭蕾舞表现中国的题材，将来可能实现，现在恐怕不行。"[75]

这里"一立足尖，胸一挺"的说法非常形象地说明了当时舞者们是

如何想象芭蕾舞的体态的，也说明了为什么许多人认为这些姿态与表现中国革命人物是根本不协调的。刘胡兰是一位来自山西乡村的农民女孩，因为支持革命事业而壮烈牺牲，20世纪40年代的一部新秧歌剧让她成为家喻户晓的人物。[76] 剧中刻画人物的动作组合主要来自北方汉族民间舞，动作特征是全脚着地站立，拧胯转头，且上身放松，从动觉上就与芭蕾舞要求的腿部线条延长、重心上移以及上身姿态挺拔有根本上的矛盾。实际上，从人类生理学和运动原理的角度看，两种动作技巧几乎不可能既结合在一起，又能保持各自风格的完整性。因此，这类评论给舞者和编导指出了芭蕾舞的现实难题，也就是说，在加入芭蕾舞动作时，常常不得已要放弃一些身体的动作与体态特征，而这些特征不仅具有审美意义，而且还带有重要的本土内涵，比如可以反映年龄、性别、阶级、民族和地域身份等。对于熟知这些本土内涵的观众来说，舞者在表演立足尖和挺胸膛的动作时，看起来就不像中国社会主义故事中的革命英雄人物。

担心加入芭蕾舞动作会冲淡或歪曲中国革命人物刻画的还有舞者和教师们。舞者参与了这类角色的表演过程，教师教导学生如何在舞台上正确跳舞。陈健民是来自上海的舞蹈演员，当时还在扮演《小刀会》中的刘丽川一角，他在自己的一篇文章中曾解释自己和其他舞蹈演员是如何在排练过程中想办法使自己的表演"改掉洋味"的。[77] 根据他的叙述，他们与优秀戏曲演员李少春和白云生（两位都曾在20世纪50年代中期参与过中国古典舞教学的建设）合作，通过去除西方元素来清理他们的舞蹈动作。陈健民说，首先，他们去掉了"芭蕾舞的旋转和大跳"，用戏曲动作取而代之。其次，他们改变了自己的姿态习惯。他写道，"老师发现我们有些演员在表演上，习惯于挺着胸部，头向上仰，眼向下看，就指出这是洋味的表情，是芭蕾舞中演员常见的一种表演方式；中国戏曲演员要含胸，梗脖，平视"。[78] 在动作纠正过程中，陈健民与其他演员开

始意识到自己的习惯,努力让自己的表演更加符合人物类型刻画所期待的形象。

有些人担心陈健民描述的问题根源是北京舞蹈学校的某些中国古典舞教师顽固持久的芭蕾舞习惯。对这类问题的系统性批判出现在另一篇文章中,作者李正一(1929年出生)是北京舞蹈学校的一名教员,长期担任学校中国古典舞科领导,同时还与人联合撰写了影响全国的《中国古典舞教学法》(1960年出版)。她在文章中列出了一系列北京舞蹈学校中国古典舞教师常犯的错误,起因都是在中国古典舞动作之中引入芭蕾舞元素。在描述这些问题时,她习惯将它们分成两类,要么是"以西化中",要么是"以西代中",两种类型的问题都很严重。[79] 前者的例子是补充中国舞不需要的外开动作——芭蕾舞的基本特征;而后者的例子是将中国古典舞姿势,比如探海,替换成表面近似的芭蕾舞姿势,比如阿拉贝斯。李正一认为,避免这类错误对保持风格统一的中国古典舞非常重要,反过来对于处理好艺术与政治的关系也有深远意义。她写道,"究其原因,归根到底还是由于脱离政治,脱离群众,脱离传统"。换言之,李正一认为,在中国古典舞训练中加入芭蕾舞元素等于没有遵循革命化、民族化和群众化的"三化"原则。

1964年2月和3月,文化部决定对北京舞蹈学校和中央歌剧舞剧院进行改组,将两个机构分别划分出致力于中国舞和芭蕾舞的独立体制,这让中国舞蹈界的芭蕾舞爱好者们能够继续他们的事业,不去理会当时舞蹈界多数领军人物提出的异议与怀疑。因此,根据中央歌剧舞剧院史料所示,这种情况使得相互抵触的目标可以并存,人们可以同时追求大相径庭的艺术理想。然而,这一决定不能仅仅归功于周恩来深谋远虑的艺术观念,我们还是能够看到这一决定背后的潜在动机,反映出这一历史时刻的特别关注。首先,决策的一个可能的动机是希望从国家常年支持培养专业芭蕾舞演员的投入中获益。在20世纪50年代后半叶,专

业芭蕾舞演员的训练是在苏联教师的支持下才建立起来的,之后由接受过芭蕾舞训练的本土舞者继续负责培训工作,一直持续到20世纪60年代。到了1964年,北京舞蹈学校和上海舞蹈学校都已培养出一批学生,经过多年训练,他们终于有了娴熟的芭蕾舞技术,能在台上一展才华,演出无数完整的外国芭蕾舞作品,无论是20世纪前的经典改编作品,还是苏联时期的戏剧芭蕾作品。由于1957年的学科划分,这些学生原本就不太适应表演中国舞蹈作品,所以,为了不浪费他们的训练,至少给他们提供继续尝试的机会也在情理之中。此外,通过成立独立的机构,这些舞蹈演员得以继续工作,而不会像许多人认为的那样会对中国舞的继续发展产生扭曲的影响。

其次,决策的另一种可能动机是认识到芭蕾舞在冷战外交中的好处,随之而来的还有一个愿望,即希望通过芭蕾舞去表明中国在争取与苏联和日本等其他国家对等的形象。在冷战早期,芭蕾舞成为竞争国际影响力与合法性的重要艺术形式,特别是对美苏两国而言,而苏联芭蕾舞演员的逃离在某种程度上刺激了这类竞争。[80] 如前一章所述,起初,在选择以舞蹈执行艺术外交任务方面,中国的文化策划人主要关注的是中国舞。然而,从20世纪50年代中期开始,还有一项战略活动是让中国舞者表演亚非拉的音乐与舞蹈,参与中国与第三世界非结盟国家的外交活动。[81] 1962年,国家级艺术团东方歌舞团正是为这一明确目的而成立的。同期,中国还接待了亚洲和拉丁美洲国家芭蕾舞团的来访。这说明对中国来说,芭蕾舞也可能成为文化外交的有效工具。这方面特别重要的是1958年日本松山芭蕾舞团和1961年古巴国家芭蕾舞团的访华巡演。[82] 中国芭蕾舞演员首次出国巡演是在1962年,他们访问了缅甸,芭蕾外交战略就此开始启动。[83] 在20世纪60年代初中苏关系发生变化以后的时代,文化外交的愿望为继续提倡芭蕾舞的决策提供了重要的历史背景。[84] 1962年以后,中国舞蹈代表团就不再参加世界青年联欢节了,从前这一活动

曾通过民族舞蹈为国际影响与文化交流提供了重要场所。因此，中国的文化领导人可能已经看到，在这样一个新的时代，中国可以通过芭蕾舞这种舞蹈形式来维护自己的文化地位。苏联和日本的舞蹈团都曾演出过中国革命题材的芭蕾舞剧，1927年苏联演出《红罂粟》和1955年日本演出《白毛女》，这一事实向中国的舞蹈编导提出了挑战——以这种舞蹈形式，维护自己在国际芭蕾舞界的文化地位。[85]

为了在支持中国舞的同时继续支持芭蕾舞的发展，文化部在1964年对北京舞蹈学校和中央歌剧舞剧院进行了机构重组，这一决策考虑的另一个重要因素就是当时人们坚持的一个理念，延安时期毛泽东关于革命艺术的早期文章中阐述过这种思想，即与欧洲启蒙运动相关的某些西方高雅文化形式对完成中国社会主义文化使命具有内在价值。像西方交响乐、美声唱法和油画一样，芭蕾舞也被某些中国文化领导人视为普遍重要的艺术形式，其文化价值可以超越特定民族、种族或阶级联系。[86] 这种观点使许多人将芭蕾舞视为可以为革命目标服务的文化现代性的象征。[87] 在1966年以前，芭蕾舞的国际化态度与中国舞中体现得更激进的革命文化目标是并存的。如上文所述，尽管各种议题常常出现矛盾冲突，但还是有很多人认为这些目标彼此是相互包容的，属于一个开明的文化观念，不同艺术风格可以在多元的社会主义艺术领域下和谐共处。以戴爱莲为例，这些不同目标甚至会在同一个人的工作中获得统一。戴爱莲是中国舞发展的主要倡导者之一，但她也对芭蕾舞事业发展做出了贡献。1949—1954年她曾担任中国舞蹈家协会主席、1952—1955年担任中央歌舞团团长、1954—1964年担任北京舞蹈学校校长、1964—1966年担任北京芭蕾舞学校校长、1963—1966年担任北京舞蹈学校和中央歌剧舞剧院芭蕾舞团的艺术指导，领导了中国舞和芭蕾舞的许多重要活动。[88] 她让不同领域相辅相成，在当时的中国舞蹈界树立了多元艺术追求的典范。[89]

新一轮创新：1964—1965 年的舞蹈创作

　　从舞蹈创作角度来看，1964 年初的过渡时期的确给舞蹈界带来了重要变化，特别是在主题内容方面。如同在电影和戏剧中禁止古装剧和神鬼故事一样，舞蹈中也在明显回避传奇故事和神话题材，此外，作品也不能涉及与革命和现代生活无明确关系的爱情主题。[90] 例如，1962 年上海实验歌剧院上演了一部成功作品《后羿与嫦娥》，这是一部戏曲风格的神话题材民族舞剧，由主演过《小刀会》的舒巧担任嫦娥的角色。1963 年末，这部作品被贴上了"大毒草"的标签，不仅作品停演，而且包括舒巧在内的部分创作组成员都受到了批评。[91] 这一时期成为反面典型的另外一部极为成功的作品是北京舞蹈学校上演的中国古典舞独舞《春江花月夜》，该作品曾在 1962 年世界青年联欢节上获奖，还被选入 1959 年拍摄的舞蹈电影《百凤朝阳》（影像 10）。[92] 这支舞蹈由演出过《鱼美人》的陈爱莲表演，灵感来源于一首唐诗，舞蹈风格是 20 世纪 50 年代北京舞蹈学校课程以及《宝莲灯》等作品中采用的中国古典舞，强调动作轻柔、细腻、曲线优美，以及戏曲中的运用呼吸和眼神来传达情感。[93] 电影中的陈爱莲身着淡雅的长衫，头戴璀璨夺目的发饰，两把白色的鹅毛折扇上下翻飞，好似一位多情仙女在皎洁月光下，翩跹徜徉于花丛，人物刻画与《宝莲灯》中的三圣母和《后羿与嫦娥》中的嫦娥相似。以《春江花月夜》为例，1964 年 2 月的研讨会报告认为，尽管作品是民族形式的典范，但新时代应有的阶级意识和社会主义主题还不够充分。[94] 换言之，为了适应新政策，当时的原创舞蹈不仅需要追求形式创新，特别是利用新的民族形式，而且还要涉及与当代生活与革命有明确关联的人物和主题。

　　旨在迎接这一全新挑战的各种舞蹈作品在 1964—1965 年涌现出来，

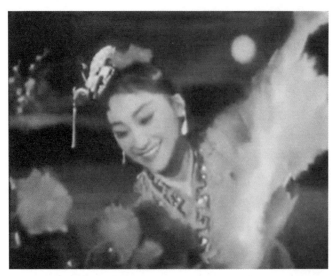

影像10 《春江花月夜》中的陈爱莲,来自北京电影制片厂1959年拍摄的《百凤朝阳》。

它们以"大跃进"时期的《五朵红云》和《小刀会》等成功的民族舞剧为榜样,可见,那些建立在对早期作品重大创新基础之上的舞剧仍被视为社会主义舞蹈创作的积极典型而得到持续支持。以这些新试验成果为特色的第一个国家重要活动是1964年春天在北京举行的第三届全军文艺会演,演出包括380多个音乐、舞蹈、曲艺和杂技等不同艺术领域的新作品,全国18家解放军部队所属的表演团体参加了演出。[95]当年晚些时候,八一电影制片厂拍摄了两部彩色电影《旭日东升》和《东风万里》,里面记录了22部会演作品,[96]其中的三部作品对当时正在探索的编舞新思想提供了特别鲜明的例证。一部作品是西藏军区政治部文工团的《洗衣歌》,它把歌唱、对白与军旅舞蹈、藏族民间舞融为一体,舞蹈诙谐幽默,表现了1959年西藏平叛后军民团结和汉藏一家的和谐主题。[97]另一部作品是解放军总政歌舞团的《怒火在燃烧》,这部讲述美国种族歧视的小型舞剧把中国的军旅舞蹈、非洲移民舞蹈与种族模仿融为一体,寓意是支持非裔美国人的民权运动。[98]在舞蹈展现的许多令人印象深刻的场景

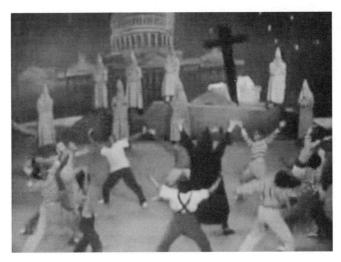

影像 11 《怒火在燃烧》片段，来自八一电影制片厂 1964 年拍摄的《旭日东升》。

中有一个争斗的场面：一个三 K 党的白人警官在欺负一个黑人男孩，之后又爆发了多种族抗议群体与三 K 党的激战，背景就是美国国会大厦和巨大的十字架（影像 11）。这部作品的灵感也许来源于 1959 年在中国上演的苏联芭蕾舞剧《雷电的道路》，舞蹈借助于更为悠久的种族模仿传统，中国戏剧和舞蹈常用这一手段来处理反殖民和反种族主义题材。[99]《怒火在燃烧》代表了中国舞蹈编创的一个新发展，不仅能够处理那时的美国民权运动题材，而且能够将中国军旅舞蹈与非洲移民的动作元素融合在一起创造出一种新的动作语汇。

1964 年全军文艺会演中创新性较强的第三部作品是沈阳部队文工团表演的《女民兵》(影像 12)。[100] 和之前的《洗衣歌》和《五朵红云》一样，《女民兵》延续了包含合唱表演的长期编舞传统，这一传统可以追溯到 1950 年创作的《乘风破浪解放海南》。舞蹈主要表现的是十二位梳着短辫的女子，她们穿着统一的淡蓝色农民裤子和衣服，肩扛带刺刀的步枪，腰间绑着子弹夹。舞蹈让人想起舞剧《小刀会》中《弓舞》的群舞

第四章 内部"叛逆"：革命芭蕾舞剧的语境分析

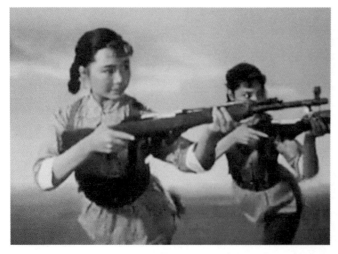

影像12 《女民兵》，来自八一电影制片厂1964年拍摄的《东风万里》。

场面。作品运用了中国古典舞动作语汇，几乎完全是戏曲和武术动作的改编，舞台队形设计巧妙，舞蹈动作整齐划一，一切安排都令人耳目一新。此外，与《弓舞》一样，《女民兵》整体上节奏平稳，动作从容，缓慢起伏的同时模仿平衡和瞄准，单腿控制站立，这些都给人以纪律严明、精力集中的感觉。不仅如此，也和《弓舞》一样，《女民兵》配乐使用的是中国民族管弦乐曲。然而，此舞有两处与《小刀会》中的舞蹈不同：一处是使用了现代武器——带刺刀的步枪，而不是弓；另一处是更简单、也更现代的服装，看起来更像日常装束。在编舞层面上，这一作品也脱离了《弓舞》一类的早期作品模式，女演员表演的空翻和其他许多杂技都是戏曲中翻跟头的动作元素，这类动作从前常是男演员表演的。最后，通过表演刺杀和阻挡动作，演员们在舞台上集体奔跑、跳跃，暗示已经做好战斗准备，但这里没有上演《小刀会》和《五朵红云》里出现的抗敌战斗场面。舞蹈中有女民兵们表演步调一致使用步枪的场面，显然预示了数月后就要首演的芭蕾舞剧《红色娘子军》中出现的舞蹈。然而，

两部作品的一个明显差异就是《女民兵》使用的是中国舞动作语汇，而《红色娘子军》中类似场景编排却几乎全部用了芭蕾舞动作。

1964年秋季，三部重要的新编作品在北京首演，显示了中国国家级舞蹈团舞蹈编创的新方向。与过去许多秋季上演的舞蹈作品一样，这些作品也被用于国庆节的庆祝活动。新作品中的前两部在9月份首演，都是大型舞剧，演出单位是新划分出来的中央歌剧舞剧院和中国歌剧舞剧院两个舞剧团。主要表演中国舞的中国歌剧舞剧院舞剧团上演的是新编民族舞剧《八女颂》，而主要表演芭蕾舞的中央歌剧舞剧院舞剧团上演的是《红色娘子军》。从题材来看，两部作品非常接近，因为都是讲述妇女参加中国现代战争的故事。《八女颂》讲述了八位女战士在1938年参加东北抗日联军，英勇杀敌，弹药耗尽后宁死不屈，在牡丹江投江自尽的故事。对比来看，《红色娘子军》的背景是1927—1937年国共两党发生冲突时期的海南岛，故事描述了一位年轻女子在遭受万恶地主虐待后，参加了红色娘子军，成为一名革命战士。《八女颂》和《红色娘子军》首演时，媒体把两部舞剧作品放在一起报道，给予同等关注。例如，《人民画报》针对每部作品都用一页版面刊登尺寸相同的黑白照片和篇幅相近的描述文章。[101] 与此类似，《舞蹈》杂志也连续发表了几篇长度相仿的文章。[102] 在两本刊物中，两部舞剧作品都被誉为体现"三化"精神的舞蹈创作典范。

因为《八女颂》从未拍成电影，而《红色娘子军》也是七年后才改编成电影的，所以人们很难确切了解1964年原版舞蹈的模样。赵青在最初版本的《八女颂》中扮演过胡秀芝一角，她回忆说舞蹈的动作语汇主要还是依据以戏曲为基础的中国古典舞。[103] 一篇当时的评论文章肯定了这一点，文章认为《八女颂》在技术上接近舞团从前演过的戏曲式民族舞剧，例如《宝莲灯》(1957年舞团首演)、《小刀会》(1960年从上海实验歌剧院引进)以及《雷峰塔》(1960年舞团首演)等。[104] 另一位评论

家指出,《八女颂》也使用了故事发生地中国东北的民间舞素材,在中国舞语汇内部进行了重大创新,以便符合作品要求的时代环境。[105] 中国歌剧舞剧院院史档案中现存的演出剧照显示,看似秧歌风格的手绢舞、圆扇和长绸舞也有可能来自东北秧歌。[106] 1964 年《人民画报》刊登的照片显示,穿军装的女子高举双拳,摆出武术架势,其实就是京剧动作与中国军队舞蹈相结合的产物。[107] 相反,所有当时证据显示,1964 年版本的《红色娘子军》与 1971 年的电影版本一样都是以芭蕾舞动作为主进行编排的。1964 年《人民画报》上的一张照片显示的场景,也在影片中出现过,其中,女性舞蹈演员们一边用步枪瞄准,一边立足尖用阿拉贝斯姿势保持平衡。[108] 同样,当时评论家认为这是一部融入了部分中国舞元素的芭蕾舞剧,这种看法用来描述 1971 年电影版本的舞蹈编创也是十分准确的。[109] 白淑湘(1939 年出生)曾在 1964 年版本的《红色娘子军》中扮演主角吴琼花的角色,她是当时中国的首席芭蕾舞演员,曾在《天鹅湖》《海盗》《吉赛尔》和《巴黎圣母院》等芭蕾舞剧中担任过主要角色。因此,对于《八女颂》和《红色娘子军》两部舞剧来说,剧组里都是以各自不同的艺术形式做出过重大贡献的成熟演员,区别在于《八女颂》采用了中国古典舞,而《红色娘子军》采用了芭蕾舞。两部作品的创新之处在于利用各自的艺术形式讲述了发生在 20 世纪中国的故事:有些中国古典舞的表现手法,中国地方舞团以前曾经用过,尽管方式不尽相同;有些芭蕾舞的表现手法,苏联和日本芭蕾舞团以前也曾经用过(图 21)。

第三部重要的新编作品是 1964 年秋季在北京首演的《东方红》,参与创作的艺术家来自 67 家表演团体、学校以及其他机构。[110]《东方红》不是一部舞剧,而是"大型音乐舞蹈史诗",也就是说,作品内容以舞蹈、声乐和器乐表演为主,不是讲述一组人物的连续故事,而是聚焦一个更宽广的主题,如现代中国的历史。[111] 尽管《东方红》不是舞剧,但它融入了大量舞蹈元素,许多知名舞蹈编导和舞蹈家都参与了最初的

创作和表演。[112] 因此，这在舞蹈界是一件大事，舞蹈评论家们极为重视，《舞蹈》等刊物也进行了广泛报道。[113]《东方红》的演员阵容超过三千人，首演时伴随人民大会堂举行的国庆盛典，现场观众将近一万人，其中包括国家高层领导人和外国政要。[114] 根据作品拍摄的电影在 1965 年发行，几乎完整地保留了原来的舞剧作品，也给舞蹈编创留下了有用的记录。[115]

1965 年电影版中保留的舞蹈显示出《东方红》使用了大量中国舞动作，同时其他最常见的舞蹈风格就是军队舞蹈。芭蕾舞不是作品中的重要部分，有的只是芭蕾舞元素，比如个人的旋转和大跳等，这些早已融入中国舞和军旅舞蹈之中。《东方红》的开篇舞蹈《葵花向太阳》是当时照片中最常见到的舞蹈，舞蹈动作主要基于现存的中国古典舞和民间舞动作语汇（影像 13）。例如，舞蹈中主要有圆场步、平转、卧鱼、跪下后腰以及手头子午相、摆胯走等。舞者还会耍一对大扇子，动作中融合了汉族民间舞、朝鲜族民间舞和中国古典舞早期作品中出现的标准动作。后面有一个场景，描述的是一位母亲由于极度贫困不得不卖掉女儿，这里同样使用了源自戏曲的标准中国舞动作，例如踏步、翻身和跪蹉步等。在整个《东方红》中，打斗舞蹈一般是以戏曲改编的翻跟斗杂技元素为主，有时也会结合一些武术和军旅舞蹈借用的动作；庆祝场面一般用的

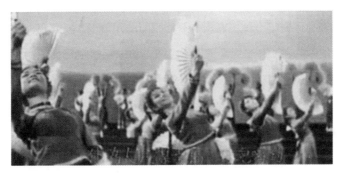

影像 13 《葵花向太阳》片段，来自八一电影制片厂、北京电影制片厂和中央新闻纪录电影制片厂 1965 年联合摄制的《东方红》。

是汉族和少数民族民间舞。整部作品中技术最精湛的独舞出现在第六场少数民族的舞蹈部分，由当时中国一流的少数民族舞蹈家表演。例如，在1964年舞台版和1965年电影版的这一场景中都出现的著名独舞艺术家有蒙古族舞蹈家莫德格玛、维吾尔族舞蹈家阿依吐拉、傣族舞蹈家刀美兰、朝鲜族舞蹈家崔美善和苗族舞蹈家金欧。[116]藏族舞蹈家欧米加参除了参加原创舞蹈编导组外，还在电影版中表演了舞蹈。[117]虽然《东方红》主要采用的是社会主义舞蹈风格，但它对这一风格做了创新，主要手段就是将舞蹈队形和演员人数扩大到前所未有的规模。

1965年迎来了舞蹈编创形式与内容的进一步试验和新的变革，重点是国际题材的作品创作。在第一个项目取得成功后，《东方红》创作组又在1965年4月首演了一部讲述越战的大型歌舞作品《椰林怒火》。[118]与此同时，许多地方歌舞团也在首演他们自己创作的有关越战和亚非拉反帝国主义主题的大型音乐舞蹈史诗。1965年出现的突出例子有湖南省民间歌舞团的《风雷颂》、辽宁歌剧院的《我们走在大路上》和广西民间歌舞团的《严阵以待》。[119]1965年6月，中国歌剧舞剧院舞剧团与《东方红》编导组合作，首演了该团第一部大型原创国际题材舞剧，取名《刚果河在怒吼》，纪念刚果的独立运动以及前刚果领导人帕特里斯·卢蒙巴的一生。[120]进一步的探索始于1964年的美国民权题材作品《怒火在燃烧》，《刚果河在怒吼》的创作组也试图利用非裔移民的动作语汇，重点以西非舞蹈作为作品的主要动作语汇。为了创作这些动作，剧组成员们向中国东方歌舞团演员们学习，因为歌舞团的演员从前曾在几个非洲国家学习过舞蹈。[121]遵循当时反映黑人生活的中国舞蹈演出惯例，《刚果河在怒吼》的舞蹈演员们把身体和脸涂得黝黑，缠上头巾，穿上各式各样刚果城市和部落的服装。[122]这种模仿的目的是庆祝反殖民题材和刚果争取民族独立的斗争。

1965年出现的另一个趋势是一些新音乐舞蹈作品的问世，这些作品

都聚焦在中国少数民族地区的革命历史。4月份，中央民族学院艺术系与中央民族歌舞团合作，首演了一部新的中国舞剧《凉山巨变》，讲述了四川彝族地区的民主革命和社会主义建设。[123] 当年晚些时候，西藏歌舞团与拉萨本地的其他团体合作，首演了一部新的大型音乐舞蹈史诗《翻身农奴向太阳》，新疆的一批多民族音乐舞蹈艺术家首演了一部新木卡姆大型歌舞作品《人民公社好》。[124] 尽管这些作品没有留下影像资料，但从已发表的评论与照片中还是可以找到一些作品的编创线索。《舞蹈》上的一篇评论认为，彝族题材作品《凉山巨变》中主要动作语汇来自四川、云南和贵州保留的大量彝族民间舞蹈，包括"口簧弦舞""披毡舞""饮酒歌舞""锅庄舞""对脚舞"和"烟盒舞"等。[125] 在这部作品的剧照中，跳舞的演员打扮成彝族村民的样子，身着长袖上衣和条纹裙子或裤子，帽子上插有羽毛或带有绣花的头盖，耳朵上戴有大耳环，身上还有彩色披风或马甲。他们的动作姿态延续了20世纪40年代以来西南少数民族题材的中国舞审美风格，但还是有些新的发展。西藏和新疆舞蹈作品的剧照及描述也证明了人们在西藏和新疆舞蹈风格方面仍在继续尝试新的做法，这两种风格的舞蹈在20世纪40年代以来的中国舞编创中都起到非常重要的作用。[126] 这些作品的现存资料中都没有出现足尖鞋或其他标志性芭蕾舞动作。

 中国的两所芭蕾舞学校在1965年分别创作了芭蕾舞新作：北京芭蕾舞学校的《红嫂》和上海芭蕾舞学校的《白毛女》。[127] 如前文所述，《白毛女》是"文革"早期全国推广的两部芭蕾舞剧"样板戏"的第二部，1971年被拍成电影。《红嫂》在"文革"期间也很成功，20世纪70年代初被改编成《沂蒙颂》，1975年被拍成电影。[128] 两部电影显示，比起《红色娘子军》，这些作品的舞蹈语汇更丰富、更细腻，包含的中国舞动作也更多。然而，和《红色娘子军》一样，这两部作品都明显包含部分中国舞元素的芭蕾舞作品，而非中国舞作品。[129] 同《红色娘子军》一样，两

部作品中女演员都用了足尖技术，主要的身体表现也都是芭蕾舞姿势和动作线条，甚至在农村庆祝场景中也不例外，男男女女穿着农民的衣服，跟着民间音乐的旋律跳的还是芭蕾舞。有时，利用服装、音乐和篮子、手绢等物品可以制造表面的民间舞审美，但这些利用舞蹈之外元素的策略只能给根深蒂固的芭蕾舞动作增添本土化的感觉而已。戴爱莲曾说芭蕾舞像一种外国语言，那么这些作品的编舞风格就像是用外语来讲中国故事，里面偶尔夹杂着一些中文，不过还是按照外文的语法组织句子，发音也是外语口音。和《红色娘子军》一样，戏曲翻跟斗元素和中国舞技巧都出现在这些作品的战斗场景中。但是，重要人物的英雄姿态几乎总是以芭蕾舞动作为主，如阿拉贝斯或其他在立足尖平衡的同时用腿部开、绷、直线条表演的动作等。如同对待《红色娘子军》那样，评论家们也都把《白毛女》和《红嫂》这两部作品描述为由芭蕾舞专业学校制作、芭蕾舞专业演员表演的芭蕾舞作品。

依据上述讨论，1964年至1965年，中国舞蹈多个领域和舞种的编创作品显然再度激增，这些领域和舞种包括描述现代中国革命历史的戏曲风格民族舞剧、描述现代中国革命历史的芭蕾舞剧、涉及中国历史和越战等当代国际大事的大型歌舞史诗、关注美国民权运动和刚果反殖民国家建设并融入非洲移民舞蹈元素的舞剧，以及涉及中国少数民族现代革命历史的民族舞剧和大型音乐舞蹈史诗等。尽管新创作的芭蕾舞作品是更大趋势的舞蹈创新的一个重要部分，但它们绝不是唯一的创新，甚至也不是最受当时评论家和媒体关注的现象。作品得到媒体关注的一个明显标志是在中国国家级舞蹈刊物《舞蹈》的正式报道。在整个1965年，《舞蹈》拿出6个页面给了《白毛女》，1个页面给了《红色娘子军》，此外，《椰林怒火》占了13个页面，《刚果河在怒吼》占了9个页面，《我们走在大路上》占6个页面，三部大型少数民族题材作品各占2个页面。《舞蹈》杂志上发表的评论文章将1965年创作的主要作品，如同1964年

的作品一样,作为"三化"的典范,因此,截至1965年末,所有这些不同项目似乎都是中国舞蹈事业未来发展的有效途径。

结论:"文革"对中国舞蹈的影响

自1966年发动一直延续十年的"文化大革命",从根本上改变了中国舞蹈的发展道路。1966年5月,国家级舞蹈刊物《舞蹈》停刊,由全国专业舞蹈学校和表演团体雇佣的舞蹈演员停止了正常工作,舞蹈界的长期领导人受到批斗并被解除职务。《北京舞蹈学院院志》回顾了1966年夏季发生的许多大事,记载了当时还在办学的两所学校先是在6月份由解放军驻文化部工作队进驻,然后在8月份遭到外部红卫兵攻击,最后分裂为两派。随后,由此开始的内部斗争一直持续到12月,两所学校的教师都被送到郊区劳改。[130]《中国歌剧舞剧院院史》也记载了类似事件:5月份开始张贴大字报,开始大批判;从6月到年终,除了《刚果河在怒吼》为1966年的国庆演出外,所有艺术创作和表演活动都停止了。[131]《光明日报》报道了在1967年夏,国家表演团体仍在开展对文化界人士的大批判。[132]1967年7月《光明日报》报道称,北京芭蕾舞学校留下来的学生已经开始芭蕾舞剧《白毛女》的排练和演出。[133]同时,《人民画报》发表文章,宣布八个"样板戏"(包括两部芭蕾舞剧)的命名,同时还刊登了一张江青的照片,她身着军装,站在一群红卫兵中间。[134]

王克芬和隆荫培描述了这些事件之后舞蹈界发生的变化,他们写道:

> 《人民日报》1967年6月曾发出了"把革命样板戏推向全国去"的号召。在一个时期内,全国各地的舞蹈舞台上掀起了竞相演出这两个芭蕾舞剧的热潮。各省、市、自治区的专业歌舞团体,甚至不少业余的舞蹈团体,不管是否具备演出芭蕾舞剧

的条件，也不管演员是否掌握了芭蕾舞的技巧，都在创造着令人难以想象的艺术奇迹。几十个、几百个吴清华、洪常青、喜儿、大春[135]等活跃在舞台上。"文化大革命"给中国大地带来了芭蕾舞艺术不正常的大普及、大发展，全国的舞蹈舞台上，形成了芭蕾舞一花独放的畸形景观。[136]

近期关于"文革"表演艺术文化研究显示，这一时期的实际艺术体验通常是多元而复杂的。[137]事实上，我曾对经历过"文革"的舞蹈家们进行过数十次采访，其中一些人表示，那个时期的许多创作体验都超出了国家批准的革命芭蕾舞作品的复制范围。[138]尽管如此，王克芬和隆荫培的叙述指出了"文革"期间最突出、最强劲的舞蹈趋势，也就是说，一个曾经支持全国各个舞团开展各种舞蹈形式创新的多样化的舞蹈界，到了"文革"时期却遭遇了创作范围的严重受限，因为北京和上海两所学校制作的芭蕾舞作品已经成为全国舞蹈表演者的必备剧目。随着芭蕾舞获得优势地位，其他舞种，特别是中国舞，则遭到严重打压。[139]

1986年，戴爱莲在伦敦的一次讲话中批评了那些岁月，她认为，"'文化大革命'的文化政策毫无逻辑"。[140]戴爱莲那一代的舞蹈前辈和他们下一代的学生普遍认为中国社会主义革命文化的最佳表达方式是中国舞而非芭蕾舞。所以从他们的角度来看，"文化大革命"的许多文化政策当然是毫无道理的，这些政策违背了受到国家支持的、把中国舞当作国家民族舞蹈形式的理念。然而，与此同时，也有一部分人从来都不赞同先前的体制，想抓住时机获得好处。就"文革"打破了现存权力等级而言，提倡芭蕾舞让那些从前没有特权的人起来反对那些曾经享受垄断影响力的人。康浩指出，舞蹈界的主导者与非主导者的分界线消失了，主导行为是指"从20世纪50年代到60年代初融合本土舞蹈形式与现代舞蹈形式的主流做法"。[141]因此，在某种程度上，正是因为在"文革"前

二十多年的社会主义文化发展时期，中国坚定不移地支持中国舞，才让"文革"期间掌权的非主导群体，很有讽刺意味的，最终成为支持芭蕾舞的群体。《红色娘子军》的主要编导李承祥也是《鱼美人》的舞蹈编导之一，1965年他表达了自己的兴奋心情，因为他终于证明了那些怀疑芭蕾舞可以表现中国无产阶级英雄人物的人是错误的。[142] 许多像李承祥一样的艺术家始终是芭蕾舞的忠诚卫士，在芭蕾舞饱受非议且屈居中国舞之下的时期工作着。"文革"给他们提供了一个契机，让他们终于可以获得渴望已久的认同与良机。

报告显示，在"文革"早期极力提倡振兴革命芭蕾舞的不仅有舞蹈编导，还有舞蹈演员。在舞蹈界，《红色娘子军》中英雄洪常青的扮演者刘庆棠（1932—2010）就是"文革"政策最积极的支持者之一，他利用这一运动使自己飞黄腾达。刘庆棠在"文革"期间之所以出名，是因为他组织并亲自负责了大量公开批斗会，批斗对象是北京舞蹈界的众多艺术家，其中就包括他最初的舞伴白淑湘。在批斗会上，他曾用尽残忍手段，逼得几位受害人含恨自尽。他还有一个恶名，就是利用手中特权玩弄女性。尽管刘庆棠较晚才开始芭蕾舞训练，但因身强力壮，能够表演芭蕾舞托举这一重要技能，所以得到了扮演主角的机会。[143] 据说在1964年至1972年，刘庆棠饰演洪常青的角色超过五百场，他还出现在1971年拍摄的舞剧电影中，成为家喻户晓的人物。到了1975年，刘庆棠已经升任文化部副部长，那是当时舞蹈演员担任的最高职务。"文革"结束后，1983年，刘庆棠因阴谋支持"四人帮"、公开诽谤无辜者以及流氓罪锒铛入狱。[144]

从艺术角度来看，有些人认为革命芭蕾舞剧与早期社会主义舞蹈创作的艺术与意识形态目标是一致的，特别是从芭蕾舞有限的范围来看。舞蹈编导黄伯寿写的几篇《红色娘子军》的评论文章，成为后人解释此舞剧的样本，其中一篇写道：

过去，芭蕾舞是炫耀王公贵族、宣扬封建的和资产阶级的道德观念、美化资产阶级统治的工具，而劳动人民是没有资格步入芭蕾舞的舞台的，即使偶尔出现，也只是被描写成愚昧无知、被污辱、被戏弄的丑角。《红色娘子军》的编导、演员们，为了表现我国人民火热的革命斗争生活和革命的工农兵形象，无论从题材、体裁、情节、人物、语言等方面，都打破了芭蕾舞的原有程式，勇于创新，使芭蕾舞发生了革命性的变化。145

此处，黄伯寿没有像以往中国评论家那样诟病革命芭蕾舞剧中的芭蕾舞运用，认为是照搬西方形式，相反，他认为这是从根本上彻底改革西方形式的一种干预手段。黄伯寿认为，除了在芭蕾舞中（哪怕只是表面地）加入中国舞元素，革命芭蕾舞剧的创作者还通过让芭蕾舞演当代中国发生的故事，在芭蕾舞艺术内部切实地实施了创新和本土化改革。他认为，中国的舞蹈编导和舞蹈演员们就是用这种方式取得了艺术的表达权，不过行使这种表达权利的方式是通过一种外来的动作语汇。从这一角度来看，革命芭蕾舞剧的出现让中国舞者有机会成为国际芭蕾舞艺术交流的平等参与者，加入这一时期越来越多的国家行列之中，努力在全球范围内推广自己独具风格的芭蕾舞理念。

通过将芭蕾舞推广为一种新的国家舞蹈标志，同时打压中国舞从业者、机构和剧目，"文化大革命"在中国舞蹈界留下了深刻的印迹。从1966年至1970年代初，各大媒体没有报道过任何新的舞蹈编创作品。这表明昔日盛景已经远去，再也看不到新作品在全国不停涌现的局面。随着专业表演团体的停演或合并，舞蹈学校不再招收学生，知名艺术家被软禁、监禁和送去劳改营地，以前支持中国舞创作的机构体制也不再发挥作用了。在这种情况下，一个新的发展是中国的芭蕾舞观众比以往任

何时候都更广泛。此外，通过重新推广芭蕾舞，芭蕾舞在新一代舞者与观众的眼中和身上变成了新编文化，也就是说，人们不再像从前那样认为芭蕾舞是传统的、外国的和资产阶级的，相反，许多人从那时候开始认为芭蕾舞是现代的、熟悉的和革命的。到1967年为止，芭蕾舞剧作品有了一个新名称，甚至抹去了芭蕾舞名分，"革命现代舞剧"[146]这一新词模糊了民族舞剧和芭蕾舞剧之间的界限，进一步削弱了中国舞的地位。随着时间的推移，年轻的一代赋予芭蕾舞他们自己的理解，许多人要么忘记了中国舞曾经存在，要么开始将中国舞当作古董。然而，到了"文革"末期，在新的历史语境中，内涵更新的中国舞又将东山再起。

第五章

中国舞的回归：改革开放时代的社会主义延续

1966—1976年的十年间，支持较新的革命芭蕾舞剧形式而压制早期社会主义舞蹈项目的做法险些让中国舞的艺术项目和历史记忆灰飞烟灭。在"文革"开始前，中国舞一直是中国主流的剧场舞蹈形式，多数在1949—1965年创作的舞蹈新作都可归类为中国舞，而且中国舞也是国内外正式推广的舞蹈风格，用来表达中国社会主义理想与价值观。然而，随着1966年开始实施的文化政策，十年间扶持芭蕾舞打压中国舞的做法几乎抹去了中国舞蹈界所有"文革"前舞蹈活动的记忆。尽管许多1966年关闭的中国舞机构在70年代初重新开放，到了1976年初，这些机构还是不可以表演"文革"前的多数中国舞剧目，芭蕾舞仍是训练新舞者的主流课程。"文革"前拍摄的舞蹈电影仍然禁止公映，这意味着多数观众至少有十年看不到"文革"前的剧目，无论是现场演出还是在电影里。对于年龄太小、不记得"文革"之前历史的青少年来说，革命芭蕾舞剧是他们了解的唯一一种社会主义舞蹈，在他们眼中，革命芭蕾舞剧就是社会主义舞蹈。

　　在"文革"之后的几年里，中国舞在全国逐渐复苏：在农村劳改多年、不许工作的舞者重返他们的职业岗位；"文革"期间停业的或被迫专注于芭蕾舞的舞蹈机构恢复营业，重启他们"文革"前的舞蹈项目；此外，过去十年间禁止的舞蹈剧目也可以重新上演。多年来舞台上看到的几乎都是表演足尖旋转和阿拉贝斯的舞者，突然之间，新的一批舞者走入人们的视野，踏着当地民间与少数民族舞蹈的节奏，展开往昔的历史画卷。对于那些不甚了解"文革"以前的中国舞蹈史的人来说，这些变化看起来都很新鲜，好像与毛泽东时代的传统大相径庭。但这种说法遗漏了一个非常重要的部分。这是因为，对于70年代末和80年代初的观众来说，舞蹈界那些看似"新鲜"的许多变化事实上都是向"文革"前的舞蹈文化的回归。我认为，在70年代末和80年代初，本土舞蹈风格与历史题材在中国的复兴不是对社会主义核心舞蹈项目的背离，而是向

这种核心舞蹈项目的回归。

"文革"结束后的十多年间，有两个现象表明，中国舞蹈界不是背离而是延续了早期社会主义舞蹈传统。首先，从1976年底到1978年底，人们普遍重新肯定了"文革"前的社会主义舞蹈文化，1949年到1966年间创作的舞蹈剧目恢复演出，"文革"前担任中国舞蹈领导者的舞蹈家重返有影响力的岗位，机构体制也回到1966年以前国家领导下的运行环境。其次，从1978年开始，这些变化一经产生，便涌现出一系列大型中国舞作品，其中部分作品在1979年国庆三十周年献礼演出中受到全国瞩目。尽管这些舞蹈剧目在动作语汇和明星演员方面开启了舞蹈创作的新阶段，但总的来说，作品还是延续了"文革"前开始的许多舞蹈活动。细看这些作品的历史发展，包括它们所获得的艺术与机构支持，不难发现，作品在许多重要方面都是由早已启动的项目衍生而来，那些项目得到了毛泽东时代的国家支持。从这个意义上来说，尽管这些新舞剧实际上背离了"文革"时期的舞蹈活动，但是它们仍与社会主义舞蹈和毛泽东时代文化有着非常密切的联系。

1979年献礼演出中的两部舞剧将对中国舞蹈文化产生持久影响，其重要影响会从20世纪80年代和90年代一直延续到21世纪。一部是云南省西双版纳傣族自治州民族歌舞团表演的《召树屯与喃木婼娜》，也称《孔雀公主》；另一部是甘肃省歌舞团表演的《丝路花雨》。这些作品都是地方研究项目的长期转化成果，又一次丰富了中国舞舞台表演的多样性，比如《召树屯与喃木婼娜》采用了取材于当地文学传统的新故事，《丝路花雨》包含了来自唐朝佛教历史文物的新动作语汇。《召树屯与喃木婼娜》开启了云南白族舞蹈家杨丽萍（1958年出生）的事业，日后她成了中国历史上极具影响力的舞蹈家之一。杨丽萍后来的作品《雀之灵》（1986）、《云南映象》（2003）以及《孔雀》（2013）都是从她在《召树屯与喃木婼娜》中扮演的突破性角色孔雀公主发展而来的。同样，《丝路花雨》让名

为"敦煌舞"的新颖舞蹈风格风靡一时,至今仍是中国古典舞中最受欢迎的舞蹈风格之一。如同杨丽萍的孔雀舞一样,20世纪80年代出现的一些作品,特别是敦煌舞以及丝绸之路形象和广义的唐朝宫廷舞,将在21世纪成为中国舞的永恒主题。

尽管20世纪80年代出现了中国舞的复兴,并恢复了部分毛泽东时代的舞蹈文化,但对社会主义传统的重视并非各方均等。一方面,改革开放时代的中国舞新剧目非常注重毛泽东时代提倡的民族形式,继续深入研究本土舞蹈传统,强调创作本土形象、乐曲和动作语汇的舞蹈作品。就这个意义来说,这些作品已经回归到"文革"前社会主义舞蹈所遵循的"以我为主"的审美实践。而另一方面,毛泽东时代关于改造和社会关系交叉性等原则在这一新时期没有得到同样的重视。虽然英雄人物从前都是农民和劳动人民,但在改革开放时期的新作品中,这些人物常常是公主、国王和商人。以往作品重点是处理涉及性别、民族、种族和阶级等社会正义问题,现在这些重点大部分都消失了,而对女性的保守处理方式在改革开放时期的舞蹈叙事中再度盛行。到了20世纪末,中国舞面临着新的挑战,美国及其他西方资本主义国家的舞蹈风格越来越受到中国舞者和舞蹈观众们的喜爱。同时,对市场和民营企业的重视推动了多种新兴产业的发展,也促使舞蹈开始出现普遍商业化趋势。然而,没有20世纪80年代中国舞的回归,这些发展都会另择他路,迎不来今天的风光。

复兴社会主义体制:人员、机构和剧目

"文革"过后,舞蹈界用了一年半多的时间达成共识,认为"文革"政策歪曲了毛泽东时代文化,攻击和打压"文革"前的舞蹈活动尤为错误。[1] 舞者们谴责"四人帮",称他们是"扼杀艺术革命的罪魁祸首"。[2]

在对"文革"的批判中，舞者们特别对江青进行了严厉批判。江青是"四人帮"成员之一，她号称是革命芭蕾舞剧主导者，且在"文革"期间不遗余力地打压中国舞。许多舞蹈家认为他们在过去十年饱受摧残，历经数十载构建的舞蹈形式、机构以及剧目也遭到巨大破坏，这一切江青都难辞其咎。因此，1976年末，《舞蹈》杂志上发表的一篇文章指出，"江青，实际上对艺术一窍不通。由于她的干扰和破坏……［一些好的］修改意见，至今没有落实"。谈到她对芭蕾舞的偏爱，文章继续写道："江青口头上高喊'破烂洋框框'，但实际上崇洋媚外，是个月亮也是外国好的洋奴才。"[3] 到了1977年底，中国的舞蹈界领导人已经达成共识，认为要纠正"文化大革命"的错误，推动中国舞蹈事业向前发展，首先必须要复兴1966年以前的社会主义舞蹈工作。

复兴工作的第一步就是召回有经验的舞蹈演员、编导、教师和研究人员，他们曾在"文革"期间去劳动改造，或是被禁止从事专业活动。恢复工作的过程是逐渐进行的，每人回来的时间都不一样。20世纪70年代初，经历过批判的一些知名舞蹈家和编导被有选择地聘回，协助修改和创作革命芭蕾舞剧或在革命芭蕾舞剧中扮演反面角色，其他人仍留在劳改营，或是被监禁，直到"文革"结束多年以后才获得自由。然而，总体而言，1976年的确是一个重要的转折点，1966年以前建立的多数舞蹈机构在1976至1978年之间得以正式"恢复"，舞蹈演员恢复专业岗位的人数也达到高峰。到了1979年，几乎所有1966年以前在舞蹈界从事专业工作的人以及当时还健在并仍希望参与舞蹈艺术工作的人都回到他们"文革"前的居住地，再次从事与舞蹈相关的工作。一般来说，他们都回到了从前工作过的单位，这意味着他们现在必须与十年前批斗和攻击他们的那些人在一起生活和劳动。

重建1966年以前舞蹈界的工作是在1976年至1978年之间进行的，基础是重建专业舞蹈机构。需要恢复的机构之一就是中国的国家级舞蹈

期刊《舞蹈》杂志社。这一刊物在 1966 年 5 月停刊，1976 年初恢复出版，新刊第一期在 3 月份面世。[4] 另一个重要机构是 1977 年 12 月恢复招生的北京舞蹈学校，1964 年它曾被划分为两所学校，1966 年 6 月停止办学，20 世纪 70 年代初被"文革"时期特殊艺术学校中的芭蕾舞方向学科所取代。[5] 中国的五个国家级舞蹈团——中央歌舞团、中央民族歌舞团、中国歌剧舞剧院、东方歌舞团和中央歌剧舞剧院——到了 1978 年也都恢复了他们"文革"前的机构地位与名称。[6] 像北京舞蹈学校一样，这些舞团都是在 1966 年暂停业务，被芭蕾舞方向的机构所取代。[7] "文革"前的舞蹈机构一经恢复，"文革"期间成立的临时机构就全部正式解散了。[8] 除了总部在北京的机构得到恢复以外，舞蹈机构恢复工作也在全国展开。例如，1976 年，南京、济南、成都、兰州、广州、拉萨和昆明的解放军表演艺术团也恢复了他们"文革"前的机构地位与名称。[9] 1977 年年底，中国舞蹈工作者协会的广东分会正式恢复并重新开始工作。[10] 1978 年 6 月，上海文化局宣布上海舞蹈学校即将重新开办。[11] 到 1978 年年末，山西、云南、辽宁、新疆、山东和四川的中国舞蹈工作者协会地方分会也都恢复了工作。[12]

逐渐回归"文革"以前状态的还有舞蹈界的各级领导。像其他舞蹈专业人士一样，这些人也曾在"文革"期间被迫离岗，从公众视野里消失。到了 20 世纪 70 年代末，他们恢复了领导岗位，名字也逐渐开始重新出现在新闻之中。复出的第一位重要人物是戴爱莲，国家主流报刊上一次提到她还是在 1966 年 4 月，直到 1975 年 10 月戴爱莲的名字才再次出现，当时她是出席国庆节官方招待会的艺术代表。[13] 报纸上一次提到吴晓邦是在 1962 年 10 月，戴爱莲复出两年后他才复出，名字出现在 1977 年国庆节活动名单上。[14] 上一次提到康巴尔汗是在 1963 年 3 月，1978 年康巴尔汗复出，当时她与戴爱莲、吴晓邦都在庆祝中国舞蹈家协会复兴的一次大会上发了言。[15] 到 1979 年 10 月第四次文艺

大会召开之时，舞蹈界领导的名单上写满了"文革"前的重要舞蹈人物。[16]1979年文艺大会任命的新领导都来自"文革"以前。康巴尔汗担任中国文联副主席。[17]中国舞蹈家协会主席的职位给了吴晓邦，而副主席的职位给了戴爱莲、陈锦清、康巴尔汗、贾作光、胡果刚、梁伦和盛婕。[18]这八人之中，有六人曾是1949年夏季成立的中华舞蹈工作者协会常委成员，同时也都在20世纪50年代初担任舞蹈最高领导层职位。[19]

个别舞蹈机构也在恢复"文革"以前的领导班子。北京舞蹈学校就是一个明显的例子。1977年8月受命主持学校复课工作的人是新秧歌运动的老将陈锦清，1954年到1964年，她曾担任该校副校长，而后又担任了中国舞蹈学校的校长，一直工作到1966年。陈锦清返校后的第一个任务就是清理"文革"期间的冤假错案，接下来的任务就是将所有人员、行政部门和教学活动都恢复到"文革"以前的安排。[20]到了1977年10月，学校已经停止了20世纪70年代早期建设的芭蕾舞单一教学模式，恢复了1957年至1966年实施的双轨制，允许学生分别主修中国舞或芭蕾舞。教学系部也重新改组，分为相应的两个系部，与"文革"前的安排一样。"文革"前曾担任学校中国舞科领导的李正一又被任命为中国舞（当时叫民族舞剧科）专业负责人。曾在1957年至1962年担任芭蕾舞科联合主任的张旭（1932—1990）现在被任命为芭蕾舞专业负责人。[21]

除了机构和人员的恢复以外，1976年至1978年这段岁月也见证了1966年以前舞蹈剧目的大量恢复。这些剧目的恢复起到了以下几个作用：首先，剧目让年轻观众开始熟悉中国舞，由于"文革"时期对剧目的打压，他们中许多人从未看过这些剧目；第二，剧目让刚恢复工作的老一辈舞者重振旗鼓；第三，剧目让"文革"时期招募进来的年青一代舞者看到并学到中国舞剧目的典范作品。迎接新观众见面的第一部社会主义舞蹈经典是根据1964年舞蹈作品拍摄的电影《东方红》(1965年拍

摄）。1977年1月1日，影片在全国各大影院公开发行和放映。[22] 尽管《东方红》是毛泽东时代最受欢迎的作品之一，但由于十年没有流通，《舞蹈》等许多刊物像对待新作品一样，刊登了长篇介绍文章、场景概述以及推广照片。[23] 1977年的观众应该对电影倒数第二个场景印象特别深刻。这一场景中的演员包括活跃于1966年以前的许多少数民族舞蹈家，例如维吾尔族舞蹈家阿依吐拉（1940年出生）、朝鲜族舞蹈家崔美善（1934年出生）、傣族舞蹈家刀美兰（1944年出生）、苗族舞蹈家金欧（1934年出生）、蒙古族舞蹈家莫德格玛（1941年出生）以及藏族舞蹈家欧米加参（1928—2020）。演员们在天安门城楼的绘画布景前表演，利用1966年以前出现的各种音乐节奏、动作语汇以及少数民族有代表性的道具，表演七个少数民族在一起的短小群舞：蒙古族部分使用了像响板一样的酒盅，维吾尔族部分使用了手鼓，藏族部分有长袖，傣族部分用了拱形花束和象脚鼓，黎族部分使用了草帽，朝鲜族部分舞用了长鼓，苗族部分跳的是芦笙舞。[24] 其中许多技巧和道具都是"文革"期间被禁用的。[25] 因此，尽管已经过去了十二年之久，对年轻人来说，可能这一场景还是会感觉新鲜。

现场演出是恢复中国舞剧目的最常见方法。1977年至1978年，许多舞团恢复了20世纪50年代末民族舞剧第一个黄金时代创作的最佳作品，多数作品已经有十五年左右没有上演了。第一场恢复演出是在1977年1月中旬的上海，当时上海歌剧院重新演出了1959年的轰动作品《小刀会》。[26] 第二个重要作品是1977年8月沈阳部队政治部歌舞团在北京演出的《蝶恋花》，也是基于1959年首演的作品。[27] 到了1978年，《五朵红云》（1959年首演）和《宝莲灯》（1957年首演）恢复现场演出，分别在广州和北京两地举行。[28] 多数作品的演出都是由原来的剧组成员完成的，例如，42岁的赵青在1978年国庆节庆祝活动中再一次饰演了《宝莲灯》女主角三圣母。[29] 与《东方红》一样，作品复演使许多"文革"前知名的舞蹈家

有机会重新走入公众的视野,演出也给观众和年轻的一代提供了接受再教育的机会,让他们了解中国舞的历史及其在中国革命艺术传统中的作用。于是就有了数不清的文章向读者介绍每部作品的出处、历史荣誉及其"文革"期间遭受批判的来龙去脉。[30]

 这一时期发生了一次重要的访美巡演,演出说明 1966 年以前的剧目与明星演员在很大程度上已经得到恢复,成为改革开放时代新兴表演的重点。1978 年夏季,一个名为中华人民共和国艺术团的表演团体在美国进行了巡演,成员包括 35 位舞蹈演员、55 位京剧演员以及至少 40 位音乐演奏者与歌手。[31] 作为中国第一个重要的访美表演艺术团,这次演出具有重大历史意义。有趣的是多数参演的都是"文革"前的舞蹈演员和作品,团里主要的明星舞蹈家包括中国少数民族舞蹈专家阿依吐拉、崔美善和莫德格玛,还有中国古典舞专家陈爱莲(1939—2020)、孙玳璋(1937 年出生)和赵青(1936—2022)。除了《红色娘子军》和《白毛女》的几个选段外,巡演的舞蹈作品主要都是 20 世纪 50 年代和 60 年代初的中国舞作品。[32] 此次巡演中的独舞女演员平均年龄是 39 岁,比当时中国普遍认为的女性舞蹈演员黄金年龄超出了 16 年。[33] 加之作品中最新的是已有 13 年历史的《白毛女》选段,这些都说明此次巡演的首要任务不是突出新作品,而是 1966 年以前艺术家复出和剧目重演。[34]

 改革开放时代创作的第一批新舞蹈电影清晰地表明"文革"前的舞蹈形式的回归。第一部是 1978 年长春电影制片厂发行的电影《蝶恋花》,根据 1977 年复排的 1959 年同名舞剧改编。[35] 第二部是 1979 年内蒙古电影制片厂发行的电影《彩虹》,根据内蒙古歌舞团创作的新老系列作品改编。[36] 从主题上看,两部电影都批判了"文革"的错误。《蝶恋花》赞扬了毛泽东的第一任妻子杨开慧。[37]《彩虹》强调了内蒙古民族艺术的独立性,这在"文革"高潮时期曾遭受过压制。[38] 然而,两部电影最突出的部

分是恢复了"文革"前开发的本土动作传统和动作语汇。革命芭蕾舞剧的重要特色——足尖技术——在两部影片中踪迹皆无。在《蝶恋花》中，群舞编创几乎完全恢复到基于民间舞和戏曲动作的动作语汇上。虽然人物杨开慧仍然运用了较多的芭蕾舞腿部动作，比如阿拉贝斯、跳跃和踢腿等，但比起革命芭蕾舞剧中一般的女主角，她的手和手臂动作却结合了更多的本土元素。《蝶恋花》的最后一场中，舞者表演时身着长衫，头戴唐朝风格的发饰和长丝带，让人回想起20世纪50年代的中国古典舞剧目，如1957年舞剧《宝莲灯》中赵青的舞蹈。[39] 在排斥芭蕾舞语汇，恢复基于本土风格动作的"文革"前舞蹈形式方面，《彩虹》做得甚至更为明显。剧中重点的几个舞蹈直接恢复了曾在"文革"前流行的《鄂伦春舞》《雁舞》和《鄂尔多斯舞》等。[40] 独舞表演者都是贾作光和斯琴塔日哈等20世纪50年代和60年代初闻名遐迩的艺术家。同时，电影中的《彩虹》等新舞蹈，推广了民间舞和少数民族舞蹈动作的早期改编方法。[41]

到了1979年，中国的舞蹈界在人员、机构和舞蹈剧目等方面已经基本恢复到20世纪60年代初的状态。复兴的最后一步是再次启动大型中国舞作品创作流程。文化部遵循"文革"前的方式，通过举办国家文艺会演来鼓励创新，按照1959年国庆十周年献礼演出的既定模式，文化部向全国表演团体征求演出节目，节目必须经过地方和省级层层选拔。入选的作品在1979年1月5日开始在北京演出，一直持续到1980年2月9日。献礼演出包含七部大型舞剧，其中两部对新时期中国舞创作将产生非常持久的影响：一部是《召树屯与婻木婼娜》，这是开启杨丽萍舞蹈生涯的作品，她本人也因傣族孔雀舞而成名；还有一部是《丝路花雨》，这部作品介绍了敦煌舞蹈，开启了以唐朝为背景的舞蹈潮流。[42]

杨丽萍的孔雀舞：重塑毛泽东时代的形象

1979 年北京上演了傣族舞剧《召树屯与婻木婼娜》，要理解这部舞剧的重要意义，就有必要首先将时间向后推移到 1986 年，那一年云南白族舞蹈家杨丽萍表演了她的独舞《雀之灵》（图 22），让全中国人为之倾倒。杨丽萍首演《雀之灵》是在 1986 年的第二届全国舞蹈比赛上，作品荣获表演和编创一等奖，迅速成为史上极受欢迎的中国舞蹈作品之一。[43] 舞台中央，白色拖地长裙的裙边被提到与肩齐平的位置，杨丽萍的舞蹈就这样从逆时针旋转开始，看起来像是被裹在一个旋转的瓶塞中。（影像 14）她蹲下去，然后慢慢站起，这一次呈现出孔雀的轮廓，她的右手在身后提起裙子形成半月形孔雀尾羽的样子，同时她的左臂垂直向上伸展，形成细长的脖子，她弯曲手腕，拇指和食指紧压，其他三指如扇面般打开。她的手在抽动，或上或下，或前或后，通过精致、顿挫的动作惟妙惟肖

影像 14 《雀之灵》中的杨丽萍，2007 年 10 月。获得云南杨丽萍文化传播股份有限公司许可。

地模仿了孔雀头部姿态。只见"孔雀"的嘴巴时开时合，鸟冠上的羽毛一根根收起又放开，脖子在流畅的波浪中弯曲又伸直。杨丽萍弯曲手肘，让"孔雀"的嘴巴梳理头顶。随着舞蹈的展开，杨丽萍从直接模仿转变为抽象表现。她背对观众坐在地上，上身前倾，双臂平举做波浪式起伏动作，好似泛起涟漪的水面，又像是鸟儿展翅飞翔。杨丽萍双手抓住裙子底边，昂起头，在原地上下扇动着手臂，裙摆体侧形成两个半圆。舞蹈在一系列上下起伏中达到高潮。然后，她重复原来的旋转动作，转回起点，最后以孔雀剪影结束舞蹈。[44]

如今杨丽萍已是中国家喻户晓的舞蹈家之一，她不仅是大众媒体的明星，而且在舞蹈界有一定的分量，此外还拥有自己的演出品牌和审美理论。[45] 杨丽萍的名声主要来自她在国内外成功演绎孔雀舞的经历，后来她进一步把原作品拓展成为两部大型作品，在商业上取得巨大成功。这两部作品是 2003 年的《云南映象》和 2013 年的《孔雀》。[46] 杨丽萍的《雀之灵》有很多层面的意义：它已经成为傣族文化的标志，云南省的地方品牌，也是中国文化在海外华语区的象征。[47] 尽管杨丽萍自认为她自己及她的艺术途径有别于中国舞的既定传统，但她取得的成就以及孔雀舞的编创手法本质上都是"文革"之前的舞蹈活动的产物，那些活动首先出现在 20 世纪 50 年代，然后在 20 世纪 70 年代末经历了一次复兴。杨丽萍的舞蹈《雀之灵》以及 20 世纪 80 年代以来她作为国内外公认舞蹈艺术家的事业不是中国文化在改革开放后突如其来的发展，而是中国社会主义舞蹈发展的直接延续。

《雀之灵》的最初灵感可以追溯到三十年前西双版纳傣族自治州民族歌舞团在云南创作的一个舞蹈作品，这个作品是傣族长诗《召树屯》舞剧版本的一部分。当时作品的名称是《召树屯与南吾罗腊》，由傣族舞蹈家刀美兰出演女主角孔雀公主，舞蹈的第一次记录是在 1956 年的云南，然后是在 1957 年北京的全国专业团体音乐舞蹈会演上。[48] 1961 年至 1963 年，西双版

纳民族歌舞团进一步把作品发展为一个五幕舞剧，取名《召树屯》，最初是由玉婉娇主演，但在 20 世纪 60 年代中期因"文革"而停演。[49]20 世纪 70 年代末，当中国舞全面复兴时，西双版纳民族歌舞团开始复排这一作品，这一次作品改为七幕舞剧，名为《召树屯与婻木婼娜》，由 17 岁的杨丽萍扮演孔雀公主。[50]1978 年，杨丽萍在云南省艺术节上首次表演了这一作品，而后在 1979 年的国家艺术节期间在北京演出这个作品，最终，1980—1981 年，她在中国香港、新加坡、缅甸和泰国的巡演中演出了这个作品。[51] 到了 1982 年，杨丽萍已经被调到北京的中央民族歌舞团，开始了独舞演员的生涯。[52]

西双版纳的舞剧作品并不是《雀之灵》唯一的前身。2008 年，张婷婷撰写了一篇关于现代傣族孔雀舞演变的博士论文，文章揭示了作品可以追溯的其他三个非叙事前身：1953 年毛相编导并合演的《双人孔雀舞》，1956 年金明编导的女子群舞《孔雀舞》，以及 1978 年刀美兰表演的女子独舞《金色的孔雀》。张婷婷说明了现代孔雀舞在 20 世纪 50 年代中期成为国家认可的傣族文化象征的演变过程：舞蹈曾在"文革"中受到压制，后来在 20 世纪 70 年代末和 80 年代又得到恢复，并进一步发展起来。张婷婷认为，孔雀舞形式最关键的创新出现在 1953 年，当时傣族男性舞蹈家毛相去除了舞蹈传统道具中的竹制鸟尾和翅膀架子（图 23），还在舞蹈中加入了一位女性舞者，改变了过去只有男性表演的风格。[53] 到了 1954 年，毛相已经向北京的舞蹈编导们介绍过他的舞蹈版本，[54] 其中一位男性汉族编导金明把舞蹈改编成自己版本的孔雀舞。与此同时，西双版纳民族歌舞团正在云南创作第一个版本的傣族《召树屯》舞剧。

尽管我们可以清晰地从张婷婷概述的 20 世纪 50 年代非叙事舞蹈试验中找到现当代傣族孔雀舞的根源，但是杨丽萍在独舞《雀之灵》中表现的具体形象也可以看作是一种舞蹈形象的重塑，这一形象是从 20 世纪五六十年代的另一组叙事舞蹈作品中创作出来的。因此，正如张婷婷

指出，杨丽萍的《雀之灵》不仅是毛相和金明分别在 1953 年和 1956 年创新成果的延续，而且也是"孔雀公主"题材作品的延续，西双版纳民族歌舞团的叙事舞剧以及 1956—1963 年由长诗《召树屯》改编的其他新的表达形式都表演过这一题材。换言之，作为现当代舞台作品的傣族孔雀舞和杨丽萍表演的孔雀公主人物都是毛泽东时代中国舞创作项目的延续。

孔雀公主的形象来自《召树屯》长诗，这是在傣族人中流传的一个古老故事，在缅甸、印度、老挝、泰国，以及中国汉族、苗族、藏族和彝族等亚洲文学传统中都可找到。[55] 在与傣族人传统密切的泰国文学中，有个故事名叫《树屯·召》或《王子树屯和公主玛诺拉》，是巴利语文本《五十本生》的一部分（又称《贝叶经·召树屯》），可以追溯到 15 世纪到 17 世纪。[56] 民族音乐学者泰瑞·米勒描述了泰国舞剧中出现的这个故事，他写道，"玛诺拉一词通常简称为诺拉，是指一个起源于印度的著名故事。玛诺拉是一位神鸟少女，她来到人间，嫁给了一位人类王子树屯（梵文是苏达那）。他们被分开后，树屯打算去天国找回妻子。《诺拉》也常被描述成舞剧，但重点是在舞蹈而不是戏剧方面。主要人物都是舞者，是神鸟一样的生物，服装包括翅膀和尾巴"。[57]

在 20 世纪中叶的西双版纳傣族社会中，《召树屯》的故事是由人称"赞哈"的专门歌手以长诗的形式进行口头说唱的，演唱多发生在乔迁仪式、婚礼和僧侣晋升仪式等重要场合。[58] 在毛泽东时代的中国，人们对傣族的《召树屯》长诗产生浓厚兴趣发生在 1956 年至 1957 年，汉语印刷版长诗开始出现在主要刊物上，既有像白桦（1930—2019）一样的汉族作家用新形式改编的，也有从手写傣族文字和口头传诵翻译整理而成的。[59] 在 1956 年到 1963 年，中国艺术家们不仅将故事改编为舞剧作品，而且还在 1957 年把故事画成了连环画；1957 年根据郭沫若的手稿创作了一出京剧；1961 年用英文、法文和德文出版了小人书；1963 年编创了云南花

灯戏；1963年拍摄了一部彩色木偶动画电影。[60]

20世纪50年代和60年代初的《召树屯》故事中有两个场景可能是杨丽萍1986年创作《雀之灵》独舞形象的灵感来源。两个场景都从一位美丽动人的孔雀仙女开始，又都以她飞往自己神秘的天国，逃脱人间危险而结束。尽管故事结构大致相似，但叙事环境、语气和含义却是不同的，为杨丽萍1986年的独舞提供了一个复杂的交互文本。因此，如若没有20世纪五六十年代的这些改编作品做基础，《召树屯》长诗的文学、美学和宗教内容也不可能让杨丽萍的舞蹈变得那么复杂而深刻。

与《雀之灵》呼应的是《召树屯》故事的第一个场景：召树屯王子看到孔雀公主并为之倾倒。尽管这一场景有许多版本，20世纪50年代和60年代初最常见的改编是描述人类王子召树屯在森林中打猎时，突然看到一个湖泊，那里有孔雀国王的七个女儿在沐浴、嬉闹和跳舞。当姑娘们意识到王子在场时，都纷纷飞走了。1956年出版的汉语译文写道：

> 从竹林中跑出一个猎人
> 骑着马拿着弓弩箭
> 他追逐着一头金鹿
> 从树林追到湖边
>
> 他的眼睛就像两颗明珠
> 沉落在湖水中间
> 落日把他的影子送到水面
> 惊动了七个姑娘
> 好像麻雀看见了老鹰
> 她们披起羽毛飞向远方
> 湖水又恢复了平静

>鸟雀也飞回森林
>
>只有猎人啊
>
>还在望着青天[61]

然后，故事再次从王子的角度讲述，他在附近寺庙遇到一位僧人时给僧人描述他的经历如下：

>我不知道是在梦里
>
>还是真正活在人间
>
>我看见湖里有七个姑娘
>
>像莲花一样发出清香
>
>金色的带子装饰在身上
>
>脖子上的珠宝闪烁发光
>
>可是她们已经飞向天堂
>
>我不知道她们是不是从天上来的
>
>还是……
>
>她们像彩虹使我眼晕
>
>像老鹰叼去了我的心[62]

遗憾的是，西双版纳民族歌舞团根据《召树屯》故事改编的舞蹈没有拍成电影记录下来。然而，我们知道，1956年的版本包括一个相似的延长场景：场景描述了王子在打猎，七位公主在湖边跳舞，公主们在沐浴时，王子一直在边上偷看，公主们用孔雀羽衫飞走。[63]有一篇评论认为，《召树屯与南吾罗腊》的男女双人舞采用的是现存傣族地区人们熟悉的孔雀舞，湖边的场景中，南吾罗腊看着水中倒影整理头发。[64]还有1957年的剧照显示南吾罗腊穿着白色的长喇叭裙，底部带有孔雀羽毛的图案，

薄纱披肩和衣领上都有大个圆点装饰（图24）。[65]

1963年动画电影改编版中的木偶舞蹈动作为我们提供了用20世纪五六十年代舞蹈表现这一场景的最佳资料（影像15）。[66] 在湖边的场景中，我们看到召树屯手持弩箭，骑着骏马在森林中追逐一只雄鹿，后来雄鹿消失，召树屯透过树叶发现了一片湖，从湖面射出形似孔雀尾的色彩斑斓光线。突然，一位少女旋转着漂浮在湖面，她身着白色长裙，与杨丽萍在《雀之灵》中穿的裙子相似，不过她还手持长长的白色丝带，鲜花从丝带中飘洒下来，变成朵朵睡莲。[67] 上岸后，她穿上自己的白色孔雀衣，式样也近似1957年西双版纳民族歌舞团舞蹈作品中的服装。[68] 她的姐妹们叫她婻木婼娜。只见她身着白色孔雀衣，双臂打开与肩膀齐平，原地旋转，特技让她在人类和孔雀之间来回转换。她看着水中倒影整理好头发后，继续在水边跳舞，旋转的同时将双手举过头顶，最后摆出一个近似杨丽萍著名的孔雀侧影的姿势：左手放在头部上方，右手放下，一条腿向后踢腿，举起长裙。此处，她的六个姐妹都聚集过来，不过她还是

影像15 《孔雀公主》片段。上海动画电影制片厂，1963年。

继续表演独舞，而其他人也同步跳着一样的动作，很像1956年金明的《孔雀舞》。[69] 此处孔雀公主的舞蹈与《雀之灵》中舞姿非常相似，包括连续旋转时一只手上举，变换成孔雀时在空中跳跃，手臂像翅膀一样在体侧扇动等。

除了湖边舞蹈以外，可能复现在杨丽萍《雀之灵》中的第二个场景是，当喃木婼娜要被处死，她在飞回孔雀王国之前跳了人间最后一支舞。多数故事版本中，这一场景都是令人悲痛的紧张时刻，因为观众和故事中的百姓们一样不知道喃木婼娜能否逃脱死亡。1978年版本舞剧的一位评论者指出，这一场景是整个故事的一个"小高潮"。[70] 而在1956年《边疆文艺》的翻译版本中，当召树屯奔赴战场后，他的父亲做了一个奇怪的梦，国王担心此梦是一个不祥之兆，于是求助名叫莫古拉的巫师们来释梦，巫师们宣布这是一个可怕的征兆，解决办法只有一个：

 只有杀了喃婼娜
 用她的血来祭百姓的神
 才能消除百姓的灾难
 才能叫你重生[71]

黎明时分是孔雀公主行刑的时刻，她请求让她穿上孔雀衣，好去"跳最后一次舞"：[72]

 阿妈怯生生地抱出了孔雀衣
 喃婼娜接过来穿在身上
 她拜了拜阿妈
 就轻轻起舞

她抬起头向四面张望

四面都围满了百姓

看过一个一个脸孔

就是不见召树屯

她向百姓拜别

然后飞向屋顶

当她的脚离开了土地

眼泪像点点细雨 [73]

 1956 年西双版纳民族歌舞团演出的舞蹈作品只表现了《召树屯》故事中王子与公主相识和相爱的部分，没有出现这一场景。然而，这个场景很有可能出现在 1961 年至 1963 年之间歌舞团创作的较长的五幕舞剧中，[74] 而且在 1978 年版本中也起了突出作用。当《召树屯与婻木婼娜》1979 年在北京演出时，一位评论家做出如下描述："孔雀公主在临刑前，含泪请求穿上羽衣再为勐板加的乡亲们跳最后一次孔雀舞……正当大家为婻木婼娜优美动人的舞姿所倾倒入迷之际，孔雀公主抖开双翼，向着勐东板——孔雀国展翅高飞而去。"[75]

 与湖边相会场景中的舞蹈相同，最能体现故事中临刑之前场景的这段舞蹈可能是 1963 年拍摄的动画电影，也正是在这些电影场景中，我们能够发现它与杨丽萍《雀之灵》舞蹈的关联。

 电影中，婻木婼娜在搭起的柴堆兼舞台上表演了最后一次舞蹈，身着湖边舞蹈时穿的白色长裙，她跳起了悠长的独舞，有好几个动作在杨丽萍后来的舞蹈中都可以看到：一个姿势是单脚站立，一臂上举，一臂下放，一只脚后踢；一个动作是手臂平伸原地旋转；还有动作是跪地弯腰，上身前倾，两臂平举；以及手拎裙边旋转等。尽管这一舞蹈的部分

手臂动作和身体姿态与金明1956年的《孔雀舞》也有相同之处，但足部、胯部和躯干动作都不一样。显然，电影中的舞蹈缺少金明舞蹈版本中一些公认的傣族舞蹈动作，即上下起伏的弹性节奏以及胯部与上身方向相反的三道弯造型。像杨丽萍的《雀之灵》一样，电影舞蹈用优美的旋律取代了打击乐，将动作重点从腿部和胯部转移到手臂、静止姿态和旋转方面。

西双版纳民族歌舞团1978年的舞剧《召树屯与婻木婼娜》提供了一种联系，将毛泽东时代的《孔雀公主》设想，与20世纪80年代及以后杨丽萍的继续演绎联系在一起。1979年当《召树屯与婻木婼娜》出现在北京举行的国庆节献礼演出时，贾作光写了一篇评论文章，其中描述了杨丽萍在舞剧中表演的以下动作："她的双臂的屈伸动作，静和动的对比，都给人以清新之感。在艺术手法上，编导们在塑造婻木婼娜的形象时采用虚拟的手法，用几个典型的孔雀动作造型，如右手举起，左手提裙边，上身不动，只是双脚尖立起走碎步，姗姗徐行，向观众表明她是孔雀。"[76]

这种表演显然是建立在毛泽东时代编舞传统之上的，1963年的电影记录了这一传统，例如注重手和手臂动作、利用节奏变化、摆脱下沉的脚和胯的动作，以及一手臂上举、另一只手抬起裙边的姿势等。1978年作品中的服装也继承了毛泽东时代的形象传统。1979年5月发表了一张杨丽萍身穿婻木婼娜服装的照片，照片上她穿着浅色薄纱披风，领子上装饰着圆点，很像1956年和1957年刀美兰的装束。[77] 在过去的基础上，1978年杨丽萍的表演也为将来的作品提供了基础。1979年《召树屯与婻木婼娜》研讨会的与会者盛赞杨丽萍优美的身体线条以及手和手臂非凡的表现力，这两个特色将构成她孔雀舞风格的基础。[78] 在杨丽萍1979年的照片中，我们也能看到《雀之灵》中形成"孔雀头"的独特手舞动作：杨丽萍的左手举过头顶，手腕下折，食指与拇指捏在一处，其他三指张开。

观赏杨丽萍跳《雀之灵》就像在看魔术大师变戏法,每一次手腕或手肘的弹动都能变化出一副新的形象。尽管这些形象看似轻松自然,但实际是运用了非常严谨的编舞策略,有杨丽萍自己的创造,也有她继承前辈们的成果。通过舞蹈交替表演女性和孔雀,杨丽萍唤醒了《召树屯》故事中孔雀公主的重要魔法:人鸟互变,魅力不减。在《雀之灵》中,杨丽萍的很大一部分舞蹈表演是背对观众的,观众能看到她裸露的后背、肩膀和手臂。双臂水平打开,用波浪动作扇动双臂,上半身始终保持在一个水平面上,下半身隐藏在微光闪烁的长裙中,熟悉《召树屯》故事的观众可能会想象自己就是召树屯王子,陶醉地凝望那些在森林湖畔沐浴的孔雀仙女们。在舞蹈的后半部分,当杨丽萍旋转,并模拟鸟儿跳起来要飞翔的时候,观众们又会想象自己就是婻木婼娜,正要逃离行刑的柴堆。同样,人们也可以想象一下故事中的旁观者在看一位仙女飞升的神奇景象会多么激动。尽管杨丽萍的表演精美绝伦,无须过多诠释,但这些分析还是有助于我们理解为何她的孔雀舞不仅在中国而且在亚洲都有永恒的魅力。20世纪五六十年代的舞蹈试验及复兴是成就杨丽萍表演及其多层次文本交互的关键,与此同时,杨丽萍的重新演绎也让《召树屯》故事有了新的表现形式,符合新一代人的审美品味。

上演敦煌:《丝路花雨》

除了西双版纳的《召树屯与婻木婼娜》,另一个令观众惊叹不已的舞蹈新作是1979年艺术节上的《丝路花雨》。《丝路花雨》是1979年初夏在兰州首演的六幕大型舞剧,[79] 而后于1979年10月1日在北京的人民大会堂演出,成为整个国庆献礼演出中颇受欢迎的节目之一,荣获所有奖项的"第一名"。[80]1979年至1982年,甘肃省歌舞团演出此剧超过500

场,遍及全国包括香港在内的各大城市以及朝鲜、法国和意大利。[81] 这段时间里,另一个舞团也将《丝路花雨》巡演到美国和加拿大。[82] 1982年,西安电影制片厂将舞剧改编成彩色电影,1983年早期开始在影院公映。[83] 2008年甘肃省歌舞剧院创作了新版《丝路花雨》,为庆祝中华人民共和国成立六十周年于2009年8月在北京国家大剧院演出。[84] 到那时,舞剧的现场演出已逾1600场,观众超过300万,遍及全球二十个国家和地区。[85]

作为中国舞蹈史上最具创新意义的舞蹈作品之一,《丝路花雨》代表了民族舞剧内容与形式方面的重大发展。吴晓邦在1979年的一篇评论文章中写道,"《丝路花雨》的演出……为中国舞剧题材开辟了新的途径,在舞剧艺术上做了大胆的尝试,有创造,有突破,这是十分可喜的收获"。[86] 作品最重要的贡献是将三个主题与视觉元素结合在一起,成为以后中国舞剧编创极为普遍的特征,即敦煌艺术的视觉形象、丝路上跨文化互动主题以及唐朝的历史背景。[87] 敦煌艺术是指莫高窟内发现的佛教绘画与雕塑,这一岩洞-寺庙建筑位于现在中国西北城市敦煌附近的沙漠之中(图25)。宁强是这样总结的:"敦煌岩洞包括492个在沙岩峭壁上凿出的洞窟,里面全是壁画和彩色雕塑,同一块峭壁的北端还有其他230个岩洞。岩洞现存4.5万平方米绘画和2400座雕塑,时间跨越一千年,从公元5世纪延续到14世纪,以视觉形象生动细致地记录了中世纪时期中国的社会与文化生活"。[88] 敦煌艺术的复杂景象包括大量动态的拟人化形象再现,其中包括舞台演出中的无数场景。[89] 邝蓝岚认为,基于这一形象的音乐与舞蹈表演,即现在所说的"敦煌壁画乐舞",是国家认同在21世纪全球文化交流中最常使用的媒介。[90] 《丝路花雨》是大规模表现"敦煌壁画乐舞"第一个成功案例,成为这一当代中国表演艺术有影响力流派的重要开端。下文还会进一步探讨,从剧情和人物到布景和服装设计到动作语汇,敦煌艺术影响了《丝路花雨》主题内容和审美实践的各个方面。

在某种程度上，丝绸之路和唐朝都是敦煌主题的延伸，丝绸之路是指一个庞大的贸易路线关系结构，也是文化与政治集中交流的行动路线。在第一个千年以前，这一交流将中国的不同朝代与现在的中亚、南亚和中东的历史文明连接在一起。历史上，敦煌是这些路线沿途最重要的地点之一，它的藏品反映了流动中的不同文化影响，使敦煌成为芮乐伟·韩森所谓的"丝绸之路的时间胶囊"。[91] 因为自公元前111年以来，敦煌多数时间是在中国的统治之下，所以可以把敦煌看作是丝路历史与中国历史中特有的部分。[92] 此外，由于敦煌在1000年以后慢慢退出丝绸之路重要的交流地点，其藏品数量在唐朝时期达到鼎盛，人们普遍认为唐朝是中国艺术与文学发展的繁荣时期——特别是在诗歌、音乐和佛教视觉艺术方面——而且在中国吸收外国文化方面也是如此。[93] 唐朝的首都长安（今西安）在当时已经发展成为世界上最大的城市，吸引了来自亚洲各国的各民族群体。[94]《丝路花雨》把故事背景设在唐朝的丝绸之路上，不仅使敦煌的多文化形象最大化，而且表现了中国历史上曾经出现的充满了文化骄傲和对外开放精神的一个阶段。

《丝路花雨》讲述了一个虚构的故事，可以将重要人物和地点与敦煌、丝绸之路以及唐朝融合在一起。序幕部分发生在一个沙漠地带，节目中注明是"唐代，丝绸之路上"。[95] 在有骆驼商队和风暴的布景前，中国画工神笔张和她的女儿英娘救了晕倒在沙漠里的波斯商人伊努思。伊努思离开后，一伙匪徒绑架了英娘。第一场发生在多年以后的一个热闹的敦煌集市上，神笔张看到英娘沦为百戏班子的歌舞伎。伊努思碰巧在集市上做生意，出钱给戏班班主赎回了英娘。第二场的背景是莫高窟内，神笔张受雇在洞内作画，女儿英娘为他跳舞。灵感袭来，他画出了"反弹琵琶"，这是敦煌绘画中的一个著名场景：其中一位舞者单腿站立，同时在脑后演奏琵琶。因为腐败的市令企图要雇佣英娘当宫廷艺人，所以神笔张让英娘随同伊努思一起回波斯国。市令发现后，为惩罚神笔张，

将他锁在洞内。第三场发生在伊努思位于波斯的豪华住宅内，英娘学会了波斯舞蹈，还教伊努思家中的妇女们做中国的手工艺品。后来伊努思应召出现在唐朝宫廷，英娘也一同前往。同时，第四场重回莫高窟，显示神笔张梦到了自己的女儿，一位唐朝官员来到洞窟烧香，看到了美丽的绘画，解救了神笔张。第五场发生在丝绸之路上，伊努思的商队遭到市令派去的匪徒抢劫，神笔张点亮警示灯塔却被杀害。第六场发生在国际外交官议会上，伊努思担任代表，英娘在会上表演了舞蹈，并揭露市令罪行，不仅为父亲报了仇，也给丝绸之路带去了安宁。尾声显示十里长亭处宾主相互道别，誓愿友谊长存。

敦煌艺术形象在《丝路花雨》中占据突出地位。开始场景是一个黑暗的舞台，聚光灯照在悬空的两个女子身上，她们一边甩动丝带一边舞蹈，看上去就像在空中飞行。当时评论家把这些人物称为飞天，是佛教和印度教艺术中经常描绘的仙人。[96] 飞天在敦煌无处不在：在492个莫高窟中专家们能看到飞天的就有270个窟，飞天数量总计4500个。[97] 敦煌形象还出现在英娘的舞蹈中。兆先认为，英娘的十个独舞放在一起展示了一个全新的动作体系：敦煌舞。[98] 在第一场，英娘在百戏班跳舞，舞蹈中的身体线条与敦煌壁画中舞动人物的姿态相吻合。像敦煌壁画人物一样，她一直保持着印度的三道弯姿态（tribhanga），特点是勾脚、屈膝、出胯出肘（影像16），她经典的"反弹琵琶"舞姿就首先出现在这里，随后又在第二、第三和第四场重复出现，形成作品最有辨识度的舞蹈主题。[99] 在第六场中，英娘在一个圆台上表演独舞，这也是敦煌壁画中常见的舞蹈形象。在第四场中，她有伴舞，一群舞者演奏着各种乐器，比如箫、长琵琶、排箫和箜篌等，与敦煌壁画中的景象如出一辙。[100] 除了舞者的动作语汇和道具外，舞台布景，以及舞者、布景的互动也把敦煌形象搬上了舞台。在第二和第四场中，搭建的舞台看似真实敦煌洞窟的复制品，内有真人大小的雕像，还有一个四面幕布，布满放大的敦煌壁画彩

影像 16 《丝路花雨》片段中的贺燕云及舞团，1980 年。非官方舞台录像。使用获得贺燕云许可。

色复制品。在第二场中，神笔张的作画行为让人们回想起洞窟的建设过程。在第四场中，唐朝官员到访洞窟，拜佛献祭，再现了这些场所本来具有的宗教功能。评论家们最常说的话就是《丝路花雨》"让敦煌壁画复活了"。

人们围绕《丝路花雨》创作开展了重要研究工作。刘少雄（1933—2015）是舞蹈编创组组长，据他描述，创作过程是从莫高窟的实地参观开始的，他们观看了许多绘画，聆听了研究者们的画像讲解，还了解了遗址的历史。[101] 接下来，他们创作了一些实验性作品，测试各种情节结构，最终完成了一个既适合舞剧表演、又符合历史事实的故事。[102] 为了创作敦煌舞蹈动作语汇，刘少雄和两位青年舞者复印了上百件敦煌舞姿素描，这些素描都是敦煌文化遗址研究所的研究人员提供给他们的。接下来，他们花时间研究图像，并从中创作舞蹈动作。除了学习表演每个静止的姿势，他们也通过分析图像，确定动作的速度、可能的运动方向

以及动作之间的可能联系。敦煌壁画中的许多画像原本表现的是天神而非人间生灵,然而,刘少雄等人推断,所有动作可能都是模仿人类舞者表演的结果,所以在舞蹈中人神动作交替使用是可行的。[103]

因为他们的目标是进行艺术创作,不是准确地重复历史,所以编导们接下来就去对他们从敦煌形象中获取的动作进行创新。例如,他们融入了熟悉的中国古典舞动作,如圆场和翻身等,从芭蕾舞中借用了技巧元素,如托举和改良的挥鞭转等。最后,他们又请教外界专家,学习外国舞蹈编创,如伊努思和其他波斯人物的不同舞段以及第六场 27 个国家聚会的其他舞蹈风格等。[104] 中国古典舞专家和舞蹈界元老叶宁称赞刘少雄和他的团队能在研究与创新之间把握平衡,她写道,"《丝路花雨》的创作是难能可贵的:难在把壁画静止的姿态活现于人物的塑造;贵在突破了舞蹈语言和陈规章法而有所创新"。[105]

《丝路花雨》是舞蹈语汇全部基于敦煌壁画的第一部大型舞剧,它以唐朝为背景、丝绸之路为主题,为中国舞蹈舞台带来了许多重要创新。然而,像杨丽萍的孔雀舞创新一样,这些创新也有"文革"以前的舞蹈前身。敦煌与现代中国舞之间的动作联系最早始于 1945 年,那时早期中国舞蹈先驱戴爱莲前往成都,对藏族舞蹈进行实地研究,最后她与张大千相处了数月。张大千是当时中国敦煌绘画研究最重要的专家之一,他与敦煌的关系在中国艺术史上也是一个传奇。迈克尔·苏利文和富兰克林·D. 墨菲写道,"没有任何一位艺术家像张大千一样让古代佛教壁画的宝库名扬四海"。[106] 1941 年至 1943 年,张大千花了两年半的时间在莫高窟里工作,"聆听、分类描述,并将最重要的壁画制作拓本……(还)在丝绸和纸上制作了 276 幅完整尺寸的副本"。[107] 这些作品展出后产生极大影响,以至于国民政府教育部在 1943 年设立了国立敦煌艺术研究所。新机构的第一任所长常书鸿(1904—1994)后来担任了《丝路花雨》的官方顾问。[108] 大约在 1942 年,戴爱莲的丈夫叶浅予在重庆看了

张大千的绘画展,成为深受画展启发的许多艺术家之一。1943年叶浅予访问印度时,在印度观看了印度舞蹈家的表演,进一步加深了他对张大千的敦煌风格绘画的兴趣。[109]1944年,叶浅予写信给张大千,邀请他来成都的家中做客并向他学习绘画。张大千同意了,于是叶浅予就从1944年末到1945年夏季都与张大千在一起。[110]1945年6月戴爱莲到达成都,她也与张大千相处了近三个月,据她回忆,这段时间"欣赏了很多他的画"。[111]

戴爱莲的早期中国舞理论对少数民族舞蹈风格基本是包容的,这一点很可能是受她与张大千交往及欣赏敦煌壁画副本这些经历的影响。1946年,当戴爱莲在举办"边疆音乐舞蹈大会"时,在大会发言中提出了一个观点,即认为中国西藏地区和日本等地流行的许多舞蹈风格都保留了唐朝的影响。她写道,"大概唐末以后,舞蹈由盛行而渐趋衰退"。[112]然后,她主张,有些中国西部藏族地区舞蹈与日本的舞蹈比较相近,是因为它们都保留了唐朝遗留下来的舞蹈风格。戴爱莲指出,从历史角度来看,把这些当作是"汉族影响"的产物是有问题的。尽管如此,戴爱莲的中国舞蹈史理论显示,她把唐朝的舞蹈——在某种程度上可能就是那些张大千的敦煌绘画中展现的那些舞蹈——当作她正在收集的舞蹈活动的想象源头,她正用这些舞蹈来建设现代中国舞的新形式。1954年,戴爱莲创作了一个双人舞《飞天》,这是根据敦煌壁画形象创作的第一个现代中国舞作品(图26)。[113]这一作品是中央歌舞团的保留剧目,主要内容是两位女子用长丝绸带进行表演,舞蹈动作设计是模仿飞翔。[114]《飞天》的照片出现在中国的主流媒体上,一直持续到1963年。这说明作品在"文革"前的很长一段时间是非常受人喜爱的。[115]

敦煌艺术与唐朝舞蹈的展览和研究在20世纪五六十年代是很常见的,也对舞蹈研究领域产生了影响,并且为数十年以后的《丝路花雨》创作打下了基础。1951年,文化部和敦煌文化遗址研究所在北京举办了

一个重要的敦煌艺术展览,展品包括 900 件敦煌壁画摹本、莫高窟模型和敦煌雕像复制品。[116] 展览结束后,还计划就这一内容出版一本书,并制作一部电影,销往全中国。[117]1954 年和 1955 年,北京还举办了另外两个展览,第二个展览包括莫高窟第 285 号的复制品,此窟因有演奏乐器的飞天画像而知名。[118] 在这些展览举办之际,中国的舞蹈研究者也开始对敦煌艺术和唐朝舞蹈史感兴趣。1951 年,敦煌绘画中的飞天形象出现在《舞蹈通讯》杂志的封面。[119]1954 年,《舞蹈学习资料》再次发表了北京大学中文系教授阴法鲁(1915—2002)的重要长篇文章,文章解释了敦煌艺术所表现的唐朝音乐与舞蹈内容。[120] 阴教授的两个观点后来都在《丝路花雨》中得到重视,即敦煌艺术是劳动人民的辛勤创造,敦煌艺术反映了中原中国文化与中亚、西亚和南亚文化之间的文化交流。1956 年,中国三个主要舞蹈期刊——《舞蹈通讯》《舞蹈学习资料》和《舞蹈丛刊》都包含了涉及敦煌和唐朝舞蹈方面内容的文章。[121] 印在这些刊物上的一张图片就是敦煌"反弹琵琶"的舞姿。[122]1958 年《舞蹈》杂志发表了一篇文章,评论中国舞蹈艺术研究会创办的一个小型中国舞蹈历史资料陈列馆,馆中展出了唐朝舞蹈雕像复制品、敦煌壁画中的舞蹈场景以及敦煌手稿收藏中发现的一部分舞谱。[123]1959 年至 1960 年,论述唐朝舞蹈的文章继续出现在《舞蹈》杂志上,文章突出了文化交流,引用了许多敦煌舞蹈资料并论述历史研究对舞蹈创新的意义所在。[124]

有观念认为中国舞编创应当到历史源头,例如敦煌壁画和其他唐朝工艺品中寻找灵感,这一观念是 20 世纪 50 年代和 60 年代初期舞蹈研究者讨论的话题。1979 年盛赞《丝路花雨》的吴晓邦和叶宁在 20 世纪 50 年代中期各自发表文章,呼吁大家关注更多的历史舞蹈资料。1956 年,中国舞蹈艺术研究会主席吴晓邦曾写道,1955 年到中国巡演的有两个国际舞蹈团,一家是日本歌舞伎团,另一家是印度的表演团,两家舞团让他和研究会其他人相信中国舞蹈界应该更加关注历史资料。[125] 同

样，1956年曾任北京舞蹈学校古典舞教研组第一任组长的叶宁认为，中国古典舞动作语汇的源头应当超越戏曲，涵盖中国所有历史阶段的各种舞蹈风格。[126]因为戏曲大约到12世纪才出现，叶宁提到特别需要研究更早些时候的舞蹈传统，比如唐朝的舞蹈等。叶宁写道："从我国舞蹈的传统发展来看，舞蹈艺术在戏曲艺术里面，只是它的一个历史阶段……因而，我们应该继承保存在戏曲艺术里面的活的遗产，同时还需要和戏曲形成之前的历史阶段衔接起来，发扬代表着我国舞蹈艺术整个传统的精神！"[127]这些观点的影响可以体现在1957年首演的大型中国古典舞剧《宝莲灯》之中（见第三章）。《宝莲灯》开始的一个场景是在华山的一座寺庙里，舞蹈演员们模仿复活的天神雕像。[128]主角三圣母用长绸表演了几段独舞，很像敦煌壁画中描绘的跳舞的人物。此外，她还在一些舞蹈中使用了手印或来自佛教艺术的手势。在1958年发表的一篇采访中，舞蹈家赵青谈到创作这个角色的过程时说，因为《宝莲灯》是一个唐朝的传奇故事，所以她研究的历史资料（包括敦煌壁画）主要来自唐朝，目的是研究和创作她舞蹈中要使用的动作。[129]

《丝路花雨》与早期中国舞活动之间的联系还可以在参与演出的重要艺术家们的生活中找到踪迹。《丝路花雨》的主要编导之一是刘少雄，1949年他开始在甘肃省文工团从事表演工作，当时只有16岁。20世纪50年代，刘少雄演出了许多中国舞的著名作品，1954年，他被派到中央歌舞团学习，此时戴爱莲就在团里创作《飞天》。刘少雄在甘肃又当了几年职业中国舞演员后，1958年他返回北京，在北京舞蹈学校学习编舞课程，课程由苏联教师彼得·古雪夫执教。作为课程班的学生，刘少雄参与了《鱼美人》（1959）的创作过程，这是一部实验舞剧，融合了多种不同舞蹈形式。1960年毕业后，刘少雄返回甘肃，开始专业编导的工作。[130]另一位参与《丝路花雨》的舞蹈家是在剧中扮演中国画工神笔张的柴怀民，他本人就将中国舞蹈历史的早期和晚期阶段联系在一起。柴

怀民1956年进入甘肃省歌舞团，在20世纪60年代初一直是团里的男主演。[131] 一位在剧中扮演英娘的更年轻的女性舞蹈家贺燕云（1956年出生）1970年进入甘肃省歌舞团，因为处于"文革"期间，所以对中国舞早期作品经验不足。然而，贺燕云表演的第一个重要角色是《沂蒙颂》中的英嫂，这部革命芭蕾舞剧所包含的中国古典舞动作是最多的。[132] 为了演好这一角色，贺燕云不仅要掌握芭蕾舞动作语汇，而且还要掌握许多"文革"前创造的中国舞动作和表演传统。

结论：新时期的中国舞蹈

改革开放时期出现的中国舞复兴使中国舞创作再次进入增长阶段，繁荣发展一直持续到20世纪80年代。1979年创作的轰动舞剧《召树屯与婻木婼娜》和《丝路花雨》取得成功后，新创作的民族舞剧风起云涌，这些舞剧同样强调了少数民族文学、佛教形象以及唐朝或类似历史背景的故事。[133] 其中第一部新舞剧《文成公主》，也是国庆三十周年献礼演出节目，在1980年初首演，这是中国歌剧舞剧院和北京舞蹈学院联合制作的作品，讲述了7世纪唐朝公主与吐蕃国王联姻的故事。[134] 和以前的舞剧一样，《文成公主》主要运用了研究唐朝历史文物后创造的新的舞蹈语言，同时还有基于"文革"以前舞蹈风格的各种新的变化形式。[135] 这一潮流的另一个例子是成都市歌舞剧团的藏族题材作品《卓瓦桑姆》（1980），1984年由峨眉电影制片厂拍成电影发行。[136] 与1982年根据《召树屯》和《丝路花雨》改编的电影一样，《卓瓦桑姆》将地方宗教和民间表演融入中国舞创作，布景是富丽堂皇的建筑和魔幻般的室外场所。[137] 孙颖的民族舞剧《铜雀伎》由中国歌剧舞剧院在1985年首演，将时间向古代推移，讲述了一个虚构的魏晋初年宫廷舞者的故事。[138] 与《丝路花雨》一样，这一作品介绍了中国古典舞的新语汇，灵感来源于历史资料，

如今被称为"汉唐中国古典舞"。[139]

尽管中国舞的复兴表明这一时期与"文革"前存在重要的延续性联系，但还是存在一些重要背离。除了一些例外情况以外，在民族舞剧的重点主题方面出现了一个变化，特别是主要人物的阶级背景。与前一时期鼓励创作反映被剥削阶级斗争和取得成功的故事不同的是，在改革开放时期，越来越多的作品倾向于主人公来自皇家或有其他特权背景出身。《丝路花雨》中的波斯商人伊努思就是一个例子，这样的角色在20世纪五六十年代不太可能出现，那个时期外国商人普遍被描绘成反派角色。[140]故事情节与背景也发生了变化，情节不再是为社会集体变革而进行的社会斗争，而是更注重追求个人的爱情或幸福，观众们不再看到乡村和起义，却更有可能看到宫殿与婚礼。女性角色在民族舞剧早期已经开放了的可能性也缩小了范围，现在的舞剧女主人公反映出当时中国许多领域相对收紧的性别规范，她们通常失去了主体地位，变成被男性渴望、保护或交换的对象。

在20世纪80年代，中国舞蹈逐渐开始与其他舞蹈风格产生竞争，特别是新近从美国引进的一些强调个性表达的舞蹈形式，如现代舞、迪斯科和街舞等。改革开放时期美国现代舞进入中国是从亚裔美国舞蹈家商如碧和王晓蓝1980年和1983年两次来华交流开始的。[141]在她们的交流活动之后，20世纪80年代晚期，广东舞蹈教育家杨美琦启动了现代舞实验项目，该项目得到美国舞蹈节和美国的亚洲文化协会的支持，于是就有了1992年广东现代舞团的成立。[142]也是在20世纪80年代，中国经历了迪斯科舞蹈的全国热潮，之后很快又迎来了霹雳舞，这是中国街舞的早期形式，在20世纪80年代晚期风靡全国。[143]

由于与改革开放时代强调个性新体验密切相关，这些舞蹈潮流迫使中国舞从业者重新审视自己的使命与身份。当中国舞在20世纪40年代和50年代初第一次发展起来的时候，本质上还是新鲜事物，可以用来表

现中国的现代民族认同，体现不断变革的社会中的当代经验与价值。在改革开放时期，当舞蹈创作似乎越来越朝向遥远的历史内容，中国舞如何才能保持当代性呢？在适应新的社会价值观和艺术表达形式时，中国舞如何能延续自身的社会主义基础呢？在新的千禧年之初，对这些问题的思考推动了中国舞的传承与创新。

第六章

继承社会主义传统：
21世纪的中国舞

2014年，新疆维吾尔族舞蹈家古丽米娜·麦麦提（1986年出生）在浙江卫视的舞蹈节目《中国好舞蹈》中荣获年度总冠军。[1]在最后一期节目中，她因为表演了一个塔吉克风格的舞蹈而成功晋级，从传统来说，这是连如今的新疆专业舞蹈学校也很少教的少数民族舞蹈之一（图27）。灯光点亮时，鸟儿开始歌唱，古丽米娜闭上双眼，静静地跪坐在地上，两个手肘在体侧抬起，与地面平行，手心朝下，手指相对放在胸前。[2]她戴着一只圆顶帽，脑后垂下红色纱巾，头发梳成两只大长辫儿，鲜艳的红裙上有各种几何图案绣在胸口、袖口和腰带上。伴随着悠扬的笛声，她的手开始颤动，慢慢地举过头顶。她睁开双眼，面带微笑，继续跪在地上，一系列手势绕着头与胸前上下舞动，然后迅速后腰下探。舞台上一位男演员穿着样式相配的服装向她走来，围着她转圈，似乎在演奏笛子。两人柔情蜜意，眉目传情，一起摆动着肩膀，从一侧滑向另一侧。古丽米娜假装在男子的后背拍鼓，然后彼此变换角度，形成互补的姿势。

古丽米娜的舞蹈里有太多东西让人联想到她的前辈维吾尔族舞蹈家康巴尔汗的风格，早在七十多年前，康巴尔汗就在新疆开始表演现代民族舞蹈了。环绕面部的手与手臂动作、从跪姿下后腰的动作、有节奏地使用上半身的动作、跑动步伐与旋转相结合的动作，以及千娇百媚的微笑和眼神的运用，所有这些突出的特点都让人回想起康巴尔汗1947—1948年巡演时拍摄的纪录片。实际上，古丽米娜就是直接继承了康巴尔汗的舞蹈遗产。古丽米娜毕业于新疆艺术学院舞蹈系，现在留校任教，这个舞蹈系就是在20世纪50年代时任该校校长的康巴尔汗成立的。[3]如今，这所学院的校园内有两座康巴尔汗的半身像，还有一个康巴尔汗图像专用陈列室，展品是介绍她一生的图片，包括她与早期学生的合影，合影中的许多学生也都留校任教了。[4]地拉热·买买提依明（1961年出生）的母亲曾是康巴尔汗的早期学生，地拉热本人则是这所学校的退休舞蹈教师。据地拉热所说，舞蹈系的授课内容仍是当初康巴尔汗编创的许多固定

组合,她们把康巴尔汗的风格当作正确技巧的典范。[5]因为古丽米娜从十二岁起就在这所学校学习,所以,她的全部专业舞蹈教育都源于此,即源于康巴尔汗通过她的学生以及学生的学生创作并流传下来的动作基础。[6]

对古丽米娜来说,继承康巴尔汗的社会主义舞蹈传统不仅能保存和传承康巴尔汗所开创的舞蹈语汇与表演风格,而且能够通过个人创新,像康巴尔汗本人所做的那样,继续发展新疆舞蹈。康巴尔汗是20世纪40年代初期的年轻舞蹈演员,因为重新阐释了她所表演的新疆舞蹈风格而声名鹊起。在当时,仅仅以女性身份当众表演就是一个重大创新,因为这样做不仅挑战了一些地区有关女性在公众场所遮蔽身体的风俗习惯,还将女性带入从前男性主导的职业范围。[7]《盘子舞》是第二章提到的利用盘子和筷子作道具的独舞,是将民间艺人的传授与个人艺术体验的补充结合在一起的产物。康巴尔汗的传记作家阿米娜认为,康巴尔汗向当地的民间艺人学艺后,补充了许多创新内容,"给舞蹈增加了节奏感和技巧性"。[8]康巴尔汗还改编了当代乌兹别克斯坦的舞蹈风格,重新创作了一些历史上曾经记载但当时新疆已不再流行的舞蹈。[9]

2015年,已然成为活跃编导的古丽米娜上演了她自己的新疆舞蹈晚会作品,作品同样介绍了她带有个人风格的改编与创新。北京国家大剧院演出了以她名字命名的舞蹈晚会《古丽米娜》,那是"中国舞蹈十二天"演出活动中的一场,活动目的是展示全国青年舞蹈编导的作品。[10]如节目单所述,演出包含三个部分:第一部分是"展示民族传统舞蹈",第二部分是"将传统民族舞蹈元素融入现代编排手法……体现出古丽米娜自身的成长与蜕变",第三部分是"新疆各民族舞蹈随着时代的脚步向前发展"。[11]古丽米娜与她的学生、她新疆和中国其他地区的同事一起完成了这场晚会。晚会展现了古丽米娜激情四射、打击乐风格的新疆舞蹈,强调快速步伐、强有力节奏、极强的背部灵活性与流畅性以及胸、头、手各自独立的断奏表演。[12]在古丽米娜自编的乌孜别克族独舞《心动舞蹈》

中,她身着紫黄相间的裤装在整个舞台上跳跃,链式旋转快如闪电,摇摆的双手在头顶打着响指。她跪在地上满舞台滑动,黄色的羽毛在帽子上飘扬。在乌鲁木齐维吾尔族非常有影响力的编导加苏尔·吐尔逊所创作的维吾尔族独舞《铃铛少女》中,她融入了LED灯光影像(影像17),从而解构了维吾尔族舞蹈表演。总体上,古丽米娜的动作处理比康巴尔汗幅度更大、速度更快、动作更利落也更具有爆发力,非常适合当代电视表演的节奏,也符合现场观众的审美需求。与此同时,作品仍然保留了康巴尔汗及同期其他重要新疆舞蹈家们用作品确立的许多表演传统和动作语汇。尽管古丽米娜在表演和编创上才开始崭露头角,但她依靠的是一个现成的现代传统,其中包含了在她之前的舞蹈家们经过数十年的努力传承下来的动作技巧、舞蹈风格和舞蹈语汇。古丽米娜在继续前进,如今她的创新也已经成为这一现代地方舞蹈形式的一部分。

在21世纪,舞蹈家们继承中国社会主义舞蹈传统的方法复杂多样,如同众多参与中国舞教学、创作和表演的不同学校、舞团和个人。本章并不打算对当代中国的中国舞进行全面阐述——这个庞大项目可能还需

影像17 《铃铛少女》中的古丽米娜,2015年,新疆电视台演出。录像使用已获得古丽米娜·麦麦提许可。

要若干专著才能说清楚,相反,我将用三个案例分别说明当今中国社会主义舞蹈传承复杂性的不同方面。首先,我要以北京舞蹈学院的各个中国舞学科为例,思考社会主义舞蹈传承的教学法方面。通过对北京舞蹈学院2004年作品《大地之舞》的分析,结合2008—2009年我个人在北京舞蹈学院的学习经历,我认为学院持续致力于研究既继承了社会主义传统又讲究培育创新方法的21世纪中国舞。其次,我思考了两类反映当前中国舞不同方向的当代中国舞创作。一方面,我考察了2008年的舞剧《碧海丝路》,由著名舞蹈编导陈维亚(1956年出生)导演、广西北海歌舞剧院制作演出,并以此为例说明这是向非专业舞蹈观众推广中国舞的大型娱乐导向作品。另一方面,我考察了2002—2014年北京舞蹈编导张云峰(1972年出生)首演的一系列作品,以此为例说明它们主要是为专业舞蹈界人士创作的更具实验性的作品。在所有三个案例中,我认为,在21世纪,中国社会主义舞蹈传承是一个动态和自觉的过程,所有从业人员都会持续更新并重新定义中国舞,这是一个始终在进行、永远不会停歇的工作。

北京舞蹈学院:研究与教学相结合

2004年,北京舞蹈学院(以下简称"北舞",前身是北京舞蹈学校)庆祝建校50周年。以反思过去和展望未来为契机,北舞举办了一系列国内外舞蹈教育论坛,此外还演出了总计十一台舞蹈晚会,对不同系与学科的现有作品进行梳理与扩充。[13]北舞中国民族民间舞系推出的舞蹈晚会《大地之舞》就是其中之一。[14]《大地之舞》开场就展现出一片红色的海洋,一百多位北舞学生登台表演了标志性的"扭秧歌"舞蹈,第一章曾提到此舞与数十年前的中国新民主主义革命有关。[15]在整个舞台上,舞者以不同列队和圆圈形式穿插游走,点头摇胯,腰间系着的红色长绸在空

中画着圆圈。此作品从1991年的一个竞赛获奖作品《一个扭秧歌的人》改编而来，不仅是向民间老艺人的生活致敬，也是对20世纪40年代新秧歌运动的礼赞，民族民间舞系所继承的舞蹈传统就始于那个年代（图28）。[16] 后面的十五个作品分别代表了六个不同民族——五个汉族作品、四个朝鲜族作品、两个藏族作品、两个傣族作品、一个蒙古族作品和一个维吾尔族作品，在舞蹈氛围、规模、内容和动作语汇方面都极尽丰富多彩之能事。这一多样性体现在民族民间舞系的历史和当代使命之中，即学习、研究和创新中国不同地区和民族的广泛舞蹈形式。

正如晚会开场的秧歌舞蹈所示，《大地之舞》的根源可追溯到20世纪四五十年代的舞蹈项目。例如，节目单指出，其中还特别引用了戴爱莲1946年的讲话《发展中国舞蹈第一步》，戴爱莲的早期藏族舞蹈《巴安弦子》舞和1953年盛婕与彭松开设的汉族民间舞安徽花鼓灯课程都是《大地之舞》及2004年北舞五十周年校庆活动推出的其他教研项目的前身。[17]《大地之舞》的结构与编创也进一步加深了今昔对比，各种汉族和少数民族的小型舞蹈作品汇集一处，使人回想起许多早期边疆舞蹈演出，例如1946年边疆音乐舞蹈大会、1949年全国文艺工作者代表大会演出以及20世纪50年代北京舞蹈学校的毕业演出中的舞蹈作品。演出对具体舞蹈风格的遴选也显示了与早期项目的关联：六个民族中，有五个（汉族、朝鲜族、藏族、蒙古族和维吾尔族）曾在早期边疆舞蹈和北京舞蹈学校课程中起到重要作用。[18] 2004年的演出复现了与早期中国舞历史的联系，当时戴爱莲本人也作为嘉宾出席了这场盛会。在演出后拍摄的照片中，88岁高龄的戴爱莲站在舞台中央，笑容灿烂，围绕在她身边的是几代教师与学生，他们正在为她的艺术理想不懈奋斗。[19] 戴爱莲在1946年提出的建议在此得到了落实，因为有一批舞者在为当代舞台倾注心血，研究和改编全国各个角落出现的民间舞蹈。她的理想不仅变为现实，而且在将近六十年后依然生机勃勃。

反思中国早期社会主义舞蹈运动所采用的理念，民族形式与改造一直是核心任务，《大地之舞》的舞蹈作品以及学院的项目成果都明确体现了这一点。所有十五个作品的基本动作语汇和舞蹈节奏都来自中国地方表演文化的研究与创新。在开场秧歌舞之后的作品是藏族群舞《离太阳最近的人》，舞蹈编导是才让扎西和郭磊（1962 年出生），共有十四名表演者。一种藏经中曾描述过的大型圆鼓绑在舞者后背，由弯曲的鼓槌来敲打。[20] 拉萨附近的贡嘎曲德寺做佛事时就使用这种鼓。[21] 在厚重深沉的藏族号角声中，舞者大步下蹲探身向前，手臂与鼓槌在两侧展开，接着，所有人手臂一齐在胸前交叉，敲打背后两侧的鼓面，鼓声震天。舞者起身迈步，高抬膝盖原地跳跃，然后向上甩开臂膀，下蹲的同时再次交叉双臂击鼓。他们转过身来，大步向舞台后方走去，身体左右摆动，每迈一步甩动一次臂膀。[22] 因为这种击鼓技术在剧场舞台比较少见，所以编导们运用了藏族鼓舞的既定动律和语汇风格，在地方素材基础上创造了一种新的风格。这一舞蹈之后是一个汉族女子独舞作品，名为《风采牡丹》，编舞和表演都是杨颖，使用的动作语汇是山东胶州秧歌。杨颖手握一把尾部坠有转动流苏的粉红色大扇子，脚步敏捷，带着颤动，上半身优美的线条来自拧压动作，空中抽回的扇子在她周身画出流畅的弧线。高音唢呐与锣鼓打击乐奏响旋律，传达出编导称之为作品的"土味"。[23] 尽管动作语汇是大家熟知的，但杨颖还是发现了新的潜在表现手法，她变形关键动作，在保留动作整体风格的同时打破舞步的传统连接方式。[24]

从定义上看，中国民族民间舞关注的是与中国传统标准里非精英社会相关的舞蹈形式。其中，汉族民间舞最初主要来源于农民表演文化或其他被认为是底层社会或通俗文化的元素，而少数民族舞蹈则与少数民族和宗教群体相关，这些群体在历史上通常位于地理和文化上的边缘地区。因此，尽管《大地之舞》所呈现的作品是由精英教育机构培养的专业舞蹈演员表演的，但其舞蹈风格却追求的是俗文化而不是雅文化。[25]

在主题内容方面，《大地之舞》中的许多作品也刻画了许多不是精英的人物。这方面一个很好的例子是双人舞《老伴》，编导靳苗苗用这部幽默的舞蹈小品刻画了一对老年夫妇。人物的卑微地位体现在他们的穿着与打闹之中，这也是中国民间戏剧里的常见人物特点。老太太手拿蒲扇追着老伴儿满院子跑，好像门牙掉了几颗，还笑得那么开心。后来，她停下来时，老伴儿猛地夺走扇子，在她的屁股上打了一下，笑个不停。舞蹈运用了明显的山东秧歌动作，包括摇臂、击掌、跳步、踢腿和晃头等。为了达到喜剧效果，流行文化标记也投放其中，比如妻子用扇子"比划弹琴"，丈夫摆出"老派蝙蝠侠舞姿"，就是最初来自60年代《蝙蝠侠》电视剧中横放在眼睛前面的 V 字型手势。[26] 对于非精英人物的不同处理方式出现在舞蹈作品《扇骨》中，这一朝鲜族女子独舞是张晓梅创作的。在快速的鼓点伴奏下，舞者动作干脆利落，酣畅洒脱，硕大的纸扇一开一合，辗转腾挪间不忘对观众率性一笑。据张晓梅所说，作品的灵感来自朝鲜族民间舞《闲良舞》，用来刻画民间老艺人半醉半醒间对世态炎凉的感叹。[27] 像开场的秧歌舞作品一样，这一舞蹈也突出了民间艺人。在民族民间舞系的教学和研究中，人们认为民间艺人是系里教的众多舞蹈风格的真正主体。

和整个北舞一样，《大地之舞》继承了早期社会主义舞蹈编导们的思想，尽管中国舞来自人们对民俗、传统或历史表演形式的研究，但它仍是在所有这些形式之外独立存在的现代剧场舞蹈类型。在20世纪90年代晚期，中国舞蹈学者们开始在中国民族民间舞领域使用两个对立词语"学院派民间舞"和"原生态民间舞"来阐明这一区别，前者是指中国的剧场舞蹈作品，如《大地之舞》，而后者则是指没有接受过学院训练的人在公共广场、寺庙、丰收节庆和婚礼等场合表演的民间舞蹈。[28] 在2004年以前，有三位北舞教授为《大地之舞》提供过理论和指导，他们是潘志涛（1944年出生）、明文军（1963年出生）和赵铁春（1963年出生）。

在 21 世纪的中国，他们都曾系统论述过学院派民间舞与原生态民间舞之间的关系。[29] 在 2003 年发表的一篇论文中，赵铁春把他与同事们正在做的工作描述成"将'民间'向'舞台'升华",[30] 他还将学院课堂比作"桥梁"，连接了"源"或原生态的民间舞与"流"或舞台表演的民间舞。[31] 他认为，为了让课堂有效地达到这个目的，就必须像人要同时达到两个方向一样："本着一手向传统要灵魂（尊重历史传统），一手向现代要理念（创作和创新）的原则，创造性地完善中国民族民间舞蹈学科的当代构建。"[32]《大地之舞》体现的就是这一方法的成果。[33]

2008—2009 年在北舞学习的那段经历，让我观察到教师和学生们都在用行动落实赵铁春的话。北舞教授的中国舞各个领域都重视研究，不仅是在中国民族民间舞领域，还是在中国古典舞领域。研究的方式是多种多样的，有些人注重课堂之外的实践活动，努力寻求和研究剧场舞蹈范围以外的表演。另一些则注重将外部舞蹈形式引入课堂，成为舞蹈作品创新的基础。在这两种方法中，师生们最终都会利用课堂来挖掘动作创新的各种可能性，让剧场舞蹈之外的舞蹈形式激发新的动作语汇或动作技巧，从而为舞台表演服务。

北舞教师的一个研究方法就是将传统和民间表演技巧带入学院空间，例如，2009 年春季我上汉族民间舞研究生课的时候，我的老师贾美娜（1942 年出生）在我们课上介绍了高跷技巧，这种秧歌舞是中国东北非常流行的舞蹈形式，那里的民间艺人们都会踩着高跷转手绢或舞扇子。一般来说，在学院的舞蹈背景中，学生们会先学习使用扇子和手绢，然后模仿民间艺人踩高跷时表演的各种动作，但不会用到高跷本身。因为这一课程是给研究生开设的，所以贾老师认为有必要让学生体验一下踩上高跷的真实感受，她认为这一做法是对民间实践的具体研究。高跷大约一英尺半高，是用木头做的，顶部有个小平板用来放脚，长长的红绸带绑在脚踝上用于固定高跷。效果真是立竿见影，这么一个简单的民间元

素就把一整班技艺高超的舞者变成了笨手笨脚的新手。我们很快意识到踩上高跷跳舞是不可能的。能想办法站起来，松开把杆，然后试探性地走上几步的，就已经是九十分钟课堂的重大成就了。我记得每个人都顺着练功厅墙壁排好队，一边扶着墙和把杆做支撑，一边使劲从地上站立起来。尽管这些高跷按民间标准来说一点都不高，但站在上面的感觉还是很可怕的，比没尝试前预料的要恐怖得多。虽然这只是个短时间的练习，但踩高跷还是有助于我和其他学生更好地掌握所学舞蹈动作，包括绕手、摆胯、点头的运动原理。我们明白了这些动作是如何从踩着高跷的身体中产生出来的。我的有些同学将来会去舞蹈学校担任民族民间舞教师或编导，他们中的许多人也会通过向民间艺人们学习，观察实地的高跷表演，研究史料电影、照片等其他记录资料，将这样的研究进一步深入下去。[34]

我的许多北舞老师参与了一些研究项目，可以定期接触其他学科的表演者。他们利用这样的研究创造一些新的动作语汇，然后介绍到学院的舞蹈课堂之中。邵未秋（1967 年出生）是我在引言中提到的一位教我中国古典水袖舞的老师，她从 20 世纪 90 年代初就开始研究水袖动作与教学法，[35]2008—2009 年我上她课的时候，她正在做一个长期的研究项目，研究不同地区戏曲形式中的水袖用法，项目得到北舞和北京市政府的资金支持。为了进行研究，邵未秋访问了中国不同地区的许多戏曲表演团体，学习并记录了戏曲演员使用水袖的不同方式。[36]2004 年，邵未秋已经编写了一份打印版的权威学院课程教材，这份教材影响了全国专业舞蹈课堂中水袖舞蹈的教学。在我跟她学习的时候，她又开始撰写新版教材。[37]2011 年邵未秋获得文化部的国家项目资金，得以将这项研究转化为更新的课程教材。两年后，她出版了 DVD 版本的课程教材。[38] 我的另一位老师张军（1963 年出生）也同样参与了长期研究项目，我跟他学习中国古典舞的剑舞课程。与邵未秋一样，张军也从 20 世纪 90 年代

起就一直在研究中国古典舞教学法，[39] 他的研究主要涉及中国武术和太极拳中的剑术套路，为此他每日清晨会去公园，向当地武术师傅学习剑术。2007—2011 年，张军在北京武术、太极拳、剑和推手竞赛中荣获中年组陈式太极拳和陈式太极剑第一名，这说明他投入了大量时间进行刻苦钻研。[40]2004—2012 年，张军出版了两本中国古典舞剑舞的学院课程教材，这是他多年研究与课堂教学经验积累的成就。[41] 邵未秋和张军两人都将戏曲和武术知识有规律地融入各自的课堂教学，从水袖与剑舞动作审美原则的理论升华，到传统术语的运用和动作来源的解释，再到编舞设计和动作演示，一应俱全。在赵铁春有关桥的比喻之后，邵未秋和张军充当了学院课堂与戏曲和武术领域之间的中转人，他们把自己的课堂变为体验研究的艺术实验室，他们的研究不仅超越了而且影响了他们在中国舞方面的工作。

　　我在北舞经历和观察到的研究类型在中国许多其他舞蹈学校也很普遍。通过全国的实地考察，我观察到在多数重要的专业舞蹈院校都有教师主导的舞蹈研究项目。无论是基于考古新出土的文物，还是民族志研究，抑或是从电影、文学等其他文化渠道获得启发，中国舞教师都在不断地开发新的舞蹈语汇。有一个正在执行的项目是用来支持在少数民族人口较多的地区建设新的基础训练课程的教材，这使得当地学校能够用具有当地审美基础的新技术课程来替代芭蕾舞或中国古典舞基训课。还有许多研究项目通过跨国艺术交流得到了扩展。例如，在内蒙古，我看到学院的舞蹈教师介绍了新的蒙古族舞蹈课程，那是在去蒙古国留学或进行研究之后开发的。同样，在延边朝鲜族自治州，我采访了一些艺术学院的舞蹈教师后得知，他们也都是基于在朝鲜和韩国所做的研究才开出了一些新课。我在北舞学习期间，得知学院有一批教师和研究生在跟一位日本老师学习仪式舞蹈《兰陵王》，这也是他们对中国宫廷舞蹈传统研究的一部分内容。我在中国所观察到并与之共事的中国舞专业人士都

认为，研究、教学和编创密不可分，都可以在课堂教学层面推动舞蹈的创新发展。

《碧海丝路》："一带一路"下的舞剧

对于北京舞蹈学院等专业舞蹈院校毕业生来说，除了从事教学与研究外，常见的职业发展轨迹就是成为国家、地区或地方歌舞团的职业演员。在这些艺术团体中，他们几乎一定会表演的舞蹈类型就是大型舞剧。与20世纪50年代末的情况相同，叙事舞剧仍是如今中国舞蹈界最普遍的大型舞蹈新作品形式，舞剧有较高地位的一个原因是获得了中国当代表演艺术资金的支持。2017年，中国国家艺术基金设立了最高400万元（约63.5万美元）的预算，支持一个新的大型舞剧作品，大型歌剧和音乐剧也得到了同样数额的资金。[42] 因此，创作新舞剧成为中国舞蹈团体的重要工程，会占用大批艺术家队伍的工作，这些新舞剧在某些情况下可能成为舞团的成名作，连续数年甚至数十年演出不断。第三章提到，大型中国舞剧是毛泽东时代开创的一种舞蹈类型。在本小节，我将考察这一舞蹈形式在21世纪的生存与发展过程。

大幕拉开，灯火辉煌的舞台上人声鼎沸，约三十位舞蹈演员似乎忙得不可开交。他们穿着红、黄、蓝、紫等色彩艳丽的服装，奔跑、疾行、踮脚尖走，在舞台各处川流不息。有人推出大酒桶，有人悬挂灯笼，还有人抖出几块红布。这是《碧海丝路》第一幕中的婚礼场面，舞剧是由位于广西省的北海歌舞剧院创作，于2008年首演的。舞台后方矗立着一只木船，大小像一座小房子，桅杆像数根立柱一样直插天花板，几根缆绳斜拉下来，像一个马戏团的帐篷。突然，聚光灯落在了舞台中央一位红衣女子的身上。她掀起新娘的红盖头向外张望，用一段短小的独舞向观众打招呼，歪着头从左看到右，双手随胯部一齐向旁摆动两次，然后

脚跟迈步向前，螺旋转身后，一只手搭在肩上。她刚转过身来，一位男子就跳跃着从舞台另一端朝她跑过来。他一身白色打扮，胸前系了一朵大红花，过来稍稍鞠了个躬。新娘被闺蜜们拉走，而新郎则留在了舞台中央，开始做一系列单腿旋转动作——一、二、三、四、五、六、七、八……最后他自信地停住，胜利般地高举一个拳头，观众们爆发出一阵热烈的掌声。更多的人来到舞台上，似乎在举行一场盛大的庆祝活动。最后，只剩下这对情侣，一轮满月挂在木船侧影的后面，他们在皎洁的月光下跳起了情意绵绵的双人舞，流畅自如的舞蹈展现优美的线条和精湛的托举。有一个动作是新娘搂住新郎的腰，之后男子以脚跟撑地，向后下蹲，女子身体随之与地面平行，双腿离地悬空，保持平衡。接着女子以胯部抵住男子膝盖，举起双腿，从倾斜变为垂直。令人眼花缭乱的旋转紧跟其后，妻子坐上绳索做的秋千，在舞台高空中摆荡，新郎在下面又是翻跟斗又是旋转，最终夫妻二人从桅杆顶上一起凝视远方。

 2013年8月，我观看了北京上演的《碧海丝路》，这是这部舞剧在两年内第二次在首都巡演。[43] 和2015年的《古丽米娜》一样，这部舞剧也是在中国最负盛名的艺术表演场所国家大剧院演出的。国家大剧院2007年投入使用，建筑设计独具匠心，玻璃和钛金属构成的椭圆球面坐落在一个人工湖中央，这里也是首都的现代文化地标。中国舞是国家大剧院的主要演出内容之一，此外还有其他剧场舞蹈形式，以及戏剧、歌唱和管弦乐等。《碧海丝路》演出的同一天晚上，另一个当地舞蹈团也在那里演出，名为"陶身体剧场"，它是当时中国在国际上最受好评的现代舞团。[44] 当陶身体剧场在楼下拥有500个座位的多功能剧院演出时，《碧海丝路》的演出地点在楼上的歌剧院。剧场规模有2 400个座位，同样的舞台空间还可用来上演歌剧和芭蕾舞剧。还有几个其他大型国内舞蹈作品即将在未来几周上演：一部苗族歌舞剧《仰欧桑》，一部包含《春之祭》和《火鸟》的芭蕾舞晚会，一部运用大量汉唐古典舞语汇的民族舞

剧《孔子》。⁴⁵ 陶身体剧场的演出显而易见吸引了许多外国观众，演出附英汉双语节目单。与之不同的是，《碧海丝路》只有汉语节目单，观众看起来几乎全部都是中国人。

　　《碧海丝路》的故事是根据历史上真实的航海经历改编的。那次航行始于公元前111年，从北海的合浦出发，创作并演出这部舞剧的舞团就建在此处。据考古记载和文本记录，汉武帝派出了一个运送黄金和丝绸的船队从大浪（现在的合浦）古港出发，前往印度洋岛上一个王国，现在被称为斯里兰卡。⁴⁶ 这次航行非常重要，因为这是已知中国历史上第一次由政府组织的长途航行，人们普遍认为这就是中国正式参与国际海上贸易的起点，现在被称为海上丝绸之路。⁴⁷ 虚构的故事围绕一个名叫大浦的船员展开。大浦被派去远航，不得不在婚礼当天离开妻子阿斑，这部分的情节上文已经做过描述。大浦在旅途中遇到了风暴，结果他救了一位斯里兰卡的公主梅丽莎，尽管公主向大浦示爱，但大浦还是坚定地遵守对阿斑的爱情誓言。公主被大浦的忠诚打动，请求父王为大浦提供船只，助他返回家园。令人心碎的是，回家后的大浦的确找到了苦苦等候的阿斑，然而阿斑因为长时间在海边瞭望，身体已经变成了石头。经过努力，大浦终于让阿斑复活，故事以夫妻幸福团圆而告终。结尾用红色船帆与船员暗示海上丝绸之路将迎来贸易爆炸式增长的美好前景。

　　在21世纪的中国，和由国家赞助歌舞团演出的多数大型舞剧一样，《碧海丝路》也是高预算作品。创作团队庞大，明星云集，使用了大量舞台技术和特效。22人创作团队包括10位舞蹈编导，负责舞剧设计与剧情的各个不同方面，参加演出的舞蹈演员有67人。导演陈维亚和编剧冯双白（1954年出生）都是中国舞蹈界影响力极高的人物：陈维亚是北京夏季奥运会开幕式舞蹈的总编导之一，冯双白是当时中国艺术研究院舞蹈研究所所长。特邀独舞演员刘福洋（1985年出生）和孙晓娟在舞剧中分别扮演大浦和阿斑，他们也是非常抢手的演员：两人都是一流中国舞蹈

院系的毕业生，都曾在国家级舞蹈团工作过。[48]2011年刘福祥还在综艺节目《舞林争霸》第一季中获得大众喜爱，成为顶级选手。[49]利用数字化动画投影可以产生舞台特效，让效果呈现在半透明的屏幕上，与舞台动作进行互动。有一个投影用来模仿海洋地图，显示船只从经过东南亚到印度洋的航行轨迹，另一个应用是在暴风雨袭击的场景，梅丽莎从甲板上失足落水，大浦潜水将她救起，投影产生了电影般效果，让舞台看似暂时淹没在海水中。利用吊绳系统，梅丽莎和大浦看起来像在海中游泳，然后浮出水面。据陈维亚说，这一场景总是能赢得观众的热烈掌声。[50]

《碧海丝路》秉承中国社会主义民族舞剧传统，创作过程重视研究，同时也注重本土和地域题材的挖掘和探索。体现这一追求的一个方面就是作品的剧情。故事将三类材料交织在一起：汉武帝的海洋使命记载、考古发现的大浪港造船证据，以及当地民间故事。民间传说描述了一块岩石造型，名为"望夫石"，说一位渔夫的妻子名叫阿斑，丈夫出海失踪后，便站在悬崖边眺望大海，日久化为岩石。[51]作品的舞台道具和音响环境也强调了研究和本土来源。合浦县有近万座地下墓室，多数可以追溯到汉朝。这是中国最大也是保存最完好的早期墓葬群之一，20世纪50年代以来，这里已经出土的墓室接近一千座。[52]为了反映大浪港的地方物质文化和公元前111年的海上丝绸之路，设计师为《碧海丝路》制作的道具均依据合浦博物馆收藏的出土墓室物品；为了在配乐中加入地方审美特色，作曲家运用了广西地区特有的民间乐器独弦琴。创作过程所涉及的这些方面除了具有研究价值，还可以刺激商业发展：让舞剧成为北海地区打造的成功地域品牌。固定的地方演出融入了北海旅游计划，有助于让"海上丝绸之路历史"的品牌效应成为这座城市的看点。[53]

《碧海丝路》故事的政治意义也是中国社会主义舞剧传统延续的重要保障。民族舞剧从20世纪50年代开始出现，迄今一直都承担着教育媒介的功能，传播国家所支持的各种政治理想。以第三章提到的早期重要

作品为例,《宝莲灯》提倡了婚姻自主和性别平等的思想,《五朵红云》倡导用历史观点看待少数民族对中国人民解放事业的贡献,《小刀会》提出中国农民革命是反帝国主义斗争的观念。同样,在第五章提到的改革开放时代舞剧作品中,《丝路花雨》传播了引进市场经济和国际贸易的主张。在《碧海丝路》中,剧情帮助宣传了中国在亚洲扩大了航海范围,特别探讨了中国与斯里兰卡的关系。2008年舞剧创作之时,中国刚在斯里兰卡启动了一项重大基础设施发展项目,建设汉班托特港集装箱港口的航运设施,以提高中国在印度洋的贸易能力。[54]2009年中央宣传部盛赞舞剧,授予《碧海丝路》最佳作品奖("五个一工程"),成为2007—2009年度六个获奖歌舞剧之一。[55]2011年,《碧海丝路》前往马来西亚和斯里兰卡巡演,恰逢另一项中国资助的斯里兰卡科伦坡港项目启动。[56]舞剧内容非常明确地支持了人们对斯里兰卡基础设施项目的积极看法,五幕中有两幕都以斯里兰卡岛上王国为背景,先是聚焦大浦和船员们受到当地国王的热情接待,然后是表现大浦和梅丽莎之间产生的友谊。大浦救了梅丽莎,而后国王提供船只送大浦回乡作为回报,此时清晰地传达了互助友爱的主题。总之,舞剧故事的寓意就是中国航海范围的扩大促进了互助互利的国际联系。

除了表现中国与斯里兰卡的关系之外,《碧海丝路》还反映了中国国家主席习近平的外交政策和"一带一路"倡议。通过关注中国参与海上丝绸之路的历史源头,舞剧利用文化艺术的表现手法将"一带一路"倡议中"路"的部分历史化。"一带一路"提出了恢复古代航海路线的建议,方法是通过连接东南亚、南亚和北亚的经济一体化,建设"21世纪海上丝绸之路"。[57]在新的外交经济举措首次进入中国官方话语的2012—2013年,《碧海丝路》的演出取得连续成功,在北京和韩国进行了巡演。[58]到了2013年,舞剧已经上演二百余场。[59]《碧海丝路》是海上丝绸之路题材的系列大型舞剧中的第一个,2012年中国共产党第十八次全国代表大

会期间，海上丝绸之路这一话题成为大会的突出内容。[60] 舞剧第一次来北京演出是在 2012 年，作为"十八大"官方庆祝活动之一；舞剧第二次来北京是在 2013 年，恰逢"一带一路"的启动。[61] 舞剧的成功产生了可以延续这一模式的新项目，例如福建省歌舞剧院在 2014 年的舞剧《丝海梦寻》等。《丝海梦寻》2015 年在位于纽约、巴黎和布鲁塞尔的联合国、联合国教科文组织及欧盟总部巡演，2016 年在东盟成员国马来西亚、新加坡和印度尼西亚巡演。[62] 媒体明确称这些巡演是为"一带一路"做文化宣传。

《碧海丝路》用来传达跨文化交流与友谊的舞蹈形式也是建立在中国社会主义舞蹈传统已有的成就之上。其中一个做法就是利用动作形式来表达文化身份。在大浦与船员们到达斯里兰卡王国的场景中，文化身份的表达就是通过当地人物表演的动作语汇，这些动作显然有别于前面婚礼和起航场景中中国人物的舞蹈动作。在下半身方面，中国人物大多双腿是直的，或稍微弯曲，膝盖和脚尖都朝前，而斯里兰卡的人物则多半是深蹲，膝盖和脚尖外开。在上半身方面，中国人物常表演螺旋转和与身体交叉的手臂动作，掌心向下，手臂对角线伸出或拉回。相反，斯里兰卡人物则使用平面转，手臂动作都在身体两侧，手心朝上。编导让人物表演不同动作语汇的做法，就是在遵循社会主义舞蹈传统，将舞蹈动作与文化身份相关联，明确表现不同民族、种族或文化群体之间的差异。例如，这种做法就用在了《小刀会》里，将中国人物与西方人物区别开来。这类区分方式还用于《丝路花雨》中的中国人物和波斯人物身上。基于另一项社会主义舞蹈传统，《碧海丝路》还将舞蹈交流作为跨文化友谊的隐喻。在大浦与梅丽莎的双人舞中，舞者互相教对方跳各自的舞蹈动作。例如，大浦站在梅丽莎身后，双手伸向一侧，翻转手心朝上，抬起一只脚，同时膝盖外开，屈腿，勾脚。在这一场景中，梅丽莎显然是老师，大浦是学生，最后大浦感谢她教他跳舞。学习别国舞蹈的行为作

为友谊的标志是 20 世纪 50 年代和 60 年代早期中国舞蹈外交努力的核心原则。这一做法在东方歌舞团已经形成制度，这一国家级舞团是在 1962 年成立的，经常进行艺术交流活动。[63]

描述《碧海丝路》创作模式的常用术语是"历史舞剧"，这一类别的首次普遍使用是用来描述 1959 年的民族舞剧《小刀会》。尽管比起《小刀会》，《碧海丝路》的动作语汇更加兼收并蓄，但后者还是在编创方法、目标观众以及社会定位等方面继承了许多《小刀会》所代表的民族舞剧的社会主义遗产。像之前的民族舞剧一样，《碧海丝路》也运用了戏剧化手段处理舞蹈编创，强调了能吸引广大观众的特质，如线性叙事方式、复杂而现实的布景、技艺高超的舞蹈表演以及多愁善感的角色等。中国舞蹈评论者慕羽将《碧海丝路》这类舞蹈归类为"主流舞剧"——这类作品通常按中国观众熟悉的表演传统制作，并在中国舞蹈界已经取得广泛流行地位。[64] 在美国或西欧就没有能与中国主流舞剧对等的类型，因为这种舞剧属于大型流行艺术舞蹈，欧美地区尚未出现。在整体格调和目标观众方面，中国主流舞剧不太像芭蕾舞、当代舞或歌剧，倒更像百老汇的音乐剧。尽管只有中产阶层或高收入人群才能买得起主流舞剧的票，但比起多数其他舞蹈类型来说，它所吸引的目标观众却更为广泛。它的制作目的是要具有易懂性、娱乐性以及某种情况下具有教育性，也许就是在这个意义上，《碧海丝路》才与早期社会主义舞剧非常相似，这是一种大众导向的艺术形式，旨在追寻创新的同时感动普通观众。

跨越的先锋：张云峰的实验古典主义

如果说《碧海丝路》是为主流观众创作的，旨在娱乐和教化，那么张云峰的舞蹈就是为专业观众创作的，让人心荡神驰，引人深思。张云峰在北京舞蹈学院教授中国舞编导课程，同时也是一位独立舞蹈编导，

在北京有一个与人合作经营的独立工作室,是 21 世纪中国古典舞界的重要声音之一。第二章提到,中国古典舞是中国舞的次级类别,20 世纪 50 年代早期首次建立,是梅兰芳和白云生等一流戏曲演员与知名朝鲜舞蹈家崔承喜共同合作的成果。20 世纪 50 年代后半叶和 60 年代早期,中国古典舞成为学习中国舞学生的基训体系(模式学习苏联体系芭蕾舞),也是民族舞剧首选的常用动作语汇,典范作品包括《宝莲灯》(1957)和《小刀会》(1959)等。尽管在"文革"期间遭受压制,但中国古典舞在改革开放时代得以复兴,并因为发展了一些如敦煌古典舞和汉唐古典舞等非戏曲新动作语汇而有了进一步发展。在 21 世纪,中国古典舞仍是中国舞教学法和编创的核心之一。中国歌剧舞剧院是表演民族舞剧的一流专业舞蹈团,主要创作运用中国古典舞动作语汇的舞蹈作品。舞剧中的主要角色一般也由中国古典舞专业的舞蹈演员承担。选拔舞剧去国外巡演时,通常也会选择古典舞风格的民族舞剧。

 张云峰属于这样一批年轻的舞蹈编导,他们正在重新构想 21 世纪中国古典舞的内容与形式。张云峰首次对中国古典舞界产生影响是在 21 世纪早期,当时他还是一位在读本科生。张云峰出生在福建省,1996 年,他被一位著名舞蹈评论家于平(1954 年出生)"发现",当时张云峰的两部作品获得福建省舞蹈竞赛的第二名。1997 年,张云峰搬到北京,在北京舞蹈学院攻读编导学士学位。1999 年,还是大学二年级学生的他自编自演一个独舞《风吟》,获得北京舞蹈比赛第二名。[65] 21 世纪早期,他的事业开始腾飞。他为北舞同学创作的独舞作品在国家级比赛中获得了一系列奖项:首先,2000 年和 2001 年,武巍峰(1980 年出生)表演的《秋海棠》和《风吟》这两部作品分别荣获"桃李杯"和全国舞蹈比赛第一名;然后,在 2002 年,胡岩(1980 年出生)表演的《棋王》和刘岩(1982 年出生)表演的《胭脂扣》荣获"荷花杯"杰出创作奖。[66] 就定义而言,竞赛独舞作品规模都比较小:主要由一位舞者表演,每个作品大概是六到八

分钟。此外，由于观看竞赛的一般都只是其他专业舞者，所以主流观众通常不太关注大部分比赛作品。尽管如此，这些作品还是常常引发激烈争论，带来新的编创方向，对中国舞蹈界产生了深刻影响。

在早期获奖的竞赛独舞作品中，张云峰建立了中国古典舞编创的独特方法，形成了标志性的个人风格以及整个舞蹈界的新方向。他的方法可以定义为两类试验：形式试验——探索中国古典舞动作可能性；题材试验——用对历史反省的现代表现取代历史人物的表现。第二个贡献特别重要，因为这扩大了中国古典舞编创的潜在内容范围，尤其是将中国现当代文学经典作品作为中国古典舞创作互文文本的合法来源，这类作品往往包含对现代世界与古代世界之间关系的自觉反思。自20世纪70年代末以来，中国舞得到复兴，新的中国古典舞剧主要选取了三个主题：改编古典文学，刻画古代历史人物，或者讲述近现代革命故事。[67]虽然根据鲁迅、巴金和曹禺等中国近现代文学家著作改编的舞蹈在20世纪80年代早期就进入某些中国芭蕾舞团的剧目之中，但直到20世纪90年代末也未曾出现相关的中国古典舞作品。[68]2002年中国舞蹈评论者金浩指出，他的许多同事都感觉到在创作中国古典舞作品时，"题材上也只能囿于古代的历史故事和唐宋诗词"。[69]张云峰的竞赛作品显然挑战了这一视角：《秋海棠》《棋王》和《胭脂扣》都是基于20世纪中国文学作品创作的。[70]通过自己以中国古典舞形式对现当代文学作品的诠释，张云峰超越了表现过去的内容，取而代之的是将自觉反思今昔关系作为自己重要的主题。下面我首先要看的是张云峰在《胭脂扣》中如何处理这一主题，然后，我将考察两部近期的大型舞蹈作品。

《胭脂扣》开场是一个红雾弥漫的阴暗舞台，主题音乐来自王家卫2000年的电影《花样年华》，背景是20世纪60年代的香港（影像18）。[71]舞蹈尚未开始，音乐就已牵动思绪，让人浮想联翩：忧郁、浪漫、饥渴、怀旧。突然，一个女子冲上舞台，她身着酒红色裹身旗袍，大腿两

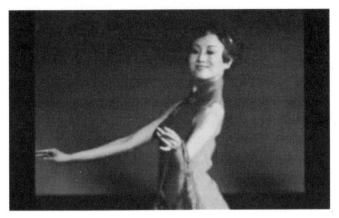

影像 18 《胭脂扣》中的刘岩，2002 年。图片使用获得张云峰许可。

侧开衩很高，发型是 30 年代的波浪头，手里拎着一个小手包。她曲折穿行，眼神充满期待，左右张望。她挥舞着空出的一只手，好像在烟雾中寻找着什么。然后，她停下，开始后退，好似回想起过去。她慢慢地把手伸向身后，目光盯住远方观众都看不到的地方。然后，她气质一改，忽然变得优雅端庄，头颅高昂，自觉天生丽质。她的一只手从脑后伸向高空，仰视大笑，仿佛在卖弄风情。动作开始是一连串顽皮的旋转和半立脚尖舞步，接下来一系列动作充满激情与狂热，手臂从胸前伸出，头甩向后方，双腿也在空间打开。作品跳到两分半钟时，聚光灯打在舞者身上，她一动不动。刺耳的钢琴和弦取代了缠绵的弦乐旋律，她站在原地完成了一个控制性抬腿动作——从向前转向侧面，再由竖直转向后方。然后她做了一个中国古典舞的技巧动作"倒踢紫金冠"，踢腿的同时，双手后扬，几乎碰到脑后的脚（图 29）。另一个钢琴和弦惊动了她的身体，她突然向前弯腰，想要奔跑，却似乎没有力气。蓝色的灯光让舞台笼罩在不祥气氛之中，一阵钢琴的敲击声后，音乐恢复到原来的旋律，不过现在有了一丝诡异的色彩，仿佛录音机电量不足时播放磁带的感觉。配合着此时的音乐，刘岩做出一系列怪异的姿势，她向后下腰，头倒着朝

向观众，上半身上下起伏，同时双手在脖子附近像触须一样抓挠。在地面的一段舞蹈中，她过度伸展双腿，下后腰，然后再次抚摸喉咙。最后，随着第三段和最后一段的音乐过渡，紧张感解除了，音乐换成了一首老歌《长叹／葬心》，这首歌曾在关锦鹏1991年的电影《阮玲玉》中使用过，那部电影讲述的是20世纪30年代上海电影演员阮玲玉的悲惨一生。[72] 刘岩跑向观众，慢慢地用一只手捂住嘴巴，眼睛闪着明亮的光芒，仿佛终于找到失去的东西。她俯下身去，眉毛因渴望而拧在一起，强烈的情感似乎要冲出胸膛。但是，接着她转过身，毫不在意地朝舞台后方走去，肩膀下垂微微驼背，泄了气一样。她最后一次转身，跑向舞台前部，好像是要沉浸在那里留下的最后一缕微光中。她猛然从空中抓住一个想象的东西，把它按在胸口，脸上现出短暂而满足的微笑。接下来，她面向观众站在原地，头向后倾斜，直到从视线中消失。她仍旧站在原地，一只手搭在胸口上，另一只手向外伸出，手提包挂在手肘上，整个人看起来就像被移去头部的人体模型。她抬起右手，找到头部原来所在位置，在空间里抓了一会儿，然后，手臂垂下，在空中弹了几下，毫无生气。她仍旧保持这种无头姿势，音乐与灯光逐渐暗淡消失，舞蹈就此结束。[73]

　　舞蹈中的这个人物是根据1986年中篇小说《胭脂扣》中的主角如花改编的。《胭脂扣》的作者是香港作家李碧华（1959年出生），1987年关锦鹏将小说拍成电影。[74] 电影中描述的故事有两条时间线索：一条设在1934年，如花是一个妓女，与恋人十二少一起自杀，因为两人发现无法结合；另一条是在1987年，如花的鬼魂返回人间寻找还没死去的恋人。周蕾指出，本质上来说，故事在两个层面带有怀旧色彩：如花怀念她过去的爱情，而1987年的旁观者们则怀念像如花一样忠于爱情的过去。周蕾写道，"在这个方面，《胭脂扣》不仅是鬼在讲述昔日恋情的怀旧故事，而且本身就是与如花相爱的浪漫故事，这份浪漫非常怀念像如花一样的超级恋人"。[75] 故事结尾，如花的确找到了她的恋人，但恋人已经令人

失望：他很早以前就败光了家产，如今沦落为不负责任的父亲和鸦片瘾君子，在香港一家电影厂当一名群众演员。在电影中，如花朝片场中的十二少走去，那里正有穿古装戏服的演员们飞来飞去表演武侠爱情。眼前是一幅凄惨的景象，十二少蹲在满是垃圾的黑暗角落里吸食鸦片。场景突出了鲜明的对比：他面容苍老，她貌美如花；这边他沉溺鸦片自甘堕落，另一边有武侠演员自由飞翔。[76] 故事结尾，如花将胭脂盒——他们过去爱情的信物——还给了十二少，告诉他自己不会再等他了。故事的标题——那个胭脂盒就代表了再也不会存在的过去的爱，周蕾称之为"爱的尸体"。[77] 最后，如花穿过迷雾重重的门口，转身淡淡地一笑，消失得无影无踪。

张云峰七分钟的舞蹈作品《胭脂扣》显然包含着若干层面的意义。此处，我将重点放在张云峰对如花的解读方法上，看他如何通过干预中国古典舞动作去表达面对过去的自我意识和忧心忡忡。显然，从如花出现在舞台的那一刻起，所刻画的人物不同于一般中国古典舞作品中表现的女性，神话中女性或革命女性。她的红色无袖旗袍、暴露双腿的开衩式样以及她的手提包都标志着她是中国20世纪早期城市商业文化的一部分。中国舞蹈评论者金秋指出，在中国古典舞传统环境中，她的走路方式是故意不优雅的。[78] 她走路是半立脚尖奔跑，颠上颠下的，而不是标准平稳的脚跟到脚尖。她随意挥舞手臂，完全没有规矩和教养。《胭脂扣》没有刻画体现传统的人物——例如早期古典舞竞赛中女子独舞作品《昭君出塞》（1985）和《木兰归》（1987），改编的都是中国古典文学中的女英雄——而是展现了一位被过去情感折磨的现代人物，在某种程度上，这种关系是通过选择性使用传统古典舞动作来表现的。作品没有提供统一的舞蹈语汇，许多动作都是一闪而过的——这里一个转身，那里转一个圈，那里再踢一下。金浩指出，整个舞蹈表现的情绪状态就是一个人"望眼欲穿的企盼心态"和"悲剧性情缘的凄切情愫"。[79] 可是她在希望

得到什么呢？她爱的是什么？又为何是悲惨的呢？古典舞动作语汇使用最多的是舞蹈的中间部分，此时灯光变暗，威胁性的钢琴和弦让她的身体开始痉挛大动，这些动作通常会显得怪异，例如下后腰后悬荡、腿部线条过度伸展以及平衡姿势时间过长等。在抽象的舞蹈环境中，如花渴望爱恋的对象变得悄无声息，看似折磨她的不是具体的恋情或恋人，而是一种永远无法追回的记忆。整个舞蹈中，她不断重复一个动作，满怀期待地伸出手臂，仿佛要抓住某种不存在的东西。最后一次她这样做时，似乎真的抓到了什么，紧紧抱在身上。可是，就在她这么做时，她的眼睛向后一翻，就成了人体模型的姿势，仿佛找回长久记忆的那一刻也就是死亡的一刻。如果如花代表过去，代表怀念往昔，代表找回过去的渴望，那么最后的形象就是说明这样的追寻是没有出路的，舞蹈以一个无头僵尸而告终——身体依然站立，但已经没有了灵魂和生气。

张云峰的后期作品继续发展这一主题，自觉反思过去在今天的作用。2013 年，他上演了一部重要的大型舞蹈作品《肥唐瘦宋》，是与另一位知名中国古典舞编导赵小刚共同创作的，5 月 18—19 日舞剧在北京的一个重要舞蹈场所天桥剧场公演。[80] 这部作品由赵小刚与张云峰 2009 年联合成立的北京舞蹈编创平台北京闲舞人工作室独立制作。[81] 舞剧演出人员包括许多中国最著名的古典舞表演者，大部分人都曾在以前的舞蹈比赛及其他项目中与赵小刚和张云峰有过合作。[82] 舞蹈界有影响力的资深演员也担任了艺术顾问。[83] 演出吸引了中国舞蹈专业人士、学生、评论者的极大关注，后来还在拥有众多知名编导和舞蹈学者的北京解放军艺术学院举行了相关研讨会。[84] 尽管研讨会对舞剧既有赞扬也有批评，但总体来说，中国舞蹈专家们还是称赞了舞剧严谨的艺术处理方式以及乐于尝试的态度。

《肥唐瘦宋》是一部九十分钟的作品，分为十二个小节，舞蹈演员总计五十余名。[85] 作品虽然规模宏大，但却没有遵循传统中国舞剧的模式。

例如，没有统一的情节，舞台布景极简单而写意，并非细致和写实（图30）。[86] 在宣传材料中，作品的指定形式不是"舞剧"，而是"舞蹈剧场"，一种与20世纪后期德国舞蹈编导皮娜·鲍什（1940—2009）相关的"舞蹈剧场"。[87] 从题材来看，作品旨在反映中国历史上的两个阶段，唐朝和宋朝，特别以这两个阶段的诗词为出发点。本身就以诗歌形式书写的节目简介是这样开始的："徘徊于唐宋诗词的字里行间／且思，且漫舞"。[88] 作品名称中的"肥"和"瘦"暗指两种对立的感觉，编导们把它与两个历史阶段和诗词联系在一起。唐朝是大胆和豪放的，宋朝是克制和精微的，一组组历史人物贯穿始终：杨贵妃与唐玄宗，诗人李白、杜甫、苏东坡，僧人玄奘，诗人李清照和白居易，以及女皇帝武则天。此外还有一些人物来自敦煌艺术，这是赵小刚特别感兴趣的，因为他是兰州人，曾师从敦煌舞蹈的著名大师高金荣（1935年出生）。尽管这些都是中国古典舞作品中的常见人物，但张云峰和赵小刚却有意用非传统方式刻画了他们。例如，"李白"和"杜甫"的双人舞没有采用较为传统的表现手法去刻画他们饮酒作诗，而是想象了他们师生之间的不同个性；"武则天"的独舞不去表现她的高高在上、可望而不可即，而去探索她人性的不同侧面。[89] 扮演李白的中国古典舞知名舞蹈家武巍峰说，这个舞蹈不同于他以前跳过的任何舞蹈。[90] 复旦大学研究生和舞蹈爱好者田毅看完作品后说，人物刻画与她曾在学校学过的历史人物是不同的概念。[91] 在解释编导对历史人物的处理方法时，赵小刚强调，他们不想直接表现过去，而是想把它变成相关的当代经历，他用了一个成语来描述这个方法，即"借尸还魂"，意思是"在另外一个人体上重生"："这个［历史人物］很像你现在当代生活中你的邻居，或者说你的所谓当代人你可能会存在的心里的焦虑，好像在他上面能发现一点点的影子。"[92] 因此，编导的目标是缩小而非加大当代观众与过去的距离，让观众可以把自己带入历史场景，与伟人共情，把他们都当作寻常百姓。

为了营造这种亲近感，张云峰和赵小刚在舞蹈中插入了一位现代人物，成为观众与历史人物之间的协调人。这个人物是一位白发灰髭的老者，身上黑色的长衫让人联想起20世纪早期的中国文人。扮演这一角色的张云峰说，他是受画家张大千（1899—1983）的启发。本书第五章提到，张大千曾在敦煌洞窟内工作了两年，创作了第一批影响深广的壁画摹本。[93] 角色张大千穿梭在《肥唐瘦宋》作品中，有时与历史人物互动，有时观察他们或被他们观看，还有时把历史人物变为脑海中的梦境。舞剧开场是张大千站在聚光灯下，背朝观众，似乎独自一人（影像19），可是当他蹲下的时候，立刻露出另一位站在舞台后方的舞者：一位女子身着玫瑰色长裙，发饰高耸，很像唐朝绘画中的宫廷舞者。起初，他的举动好似将女子复活了，他动一下手臂，女子也会用自己的动作动一下。然后他站在女子背后，像操纵木偶一样摆弄她的手臂，不过，两人的关系很快就断开了。他朝女子伸出一只手，手指碰到女子后背的瞬间，女子就开始在整个舞台上快速旋转，多层的长裙飞扬开来像陀螺一样。是他推了一把女子才动呢，还是女子在躲避他？女子在舞蹈时，他仍留在舞台上，但并不看她，他们能意识到彼此的存在吗？张大千慢慢地从左向右走去，此时其他人物开始出现在舞台上，全部朝着与他相反的方向行进，各自速度不同：多手菩萨头顶红白亮色光环、变装皇后满头珠光宝气和一身肥大的拖尾长袍、瘦弱驼背的朝圣者衣衫褴褛。皇后走上舞台时，张大千仰面倒下，仿佛被强风吹倒。躺着地上的他仍继续像在梦境般瞪大了双眼。他是在敦煌洞窟看着壁画围着他旋转吗？其他人物似乎不在意他的存在，而他也不在意他们。不过，在张大千快要走下台的时候，皇后回头朝他的方向看了一眼，又继续前行。这一小节的名称是"盛唐是一种心态"，是谁的心态呢？这可能是这一场的追问，也可能是整个作品的追问。

2014年7月7日，张云峰首演了另一部群舞作品，也是涉及自觉建

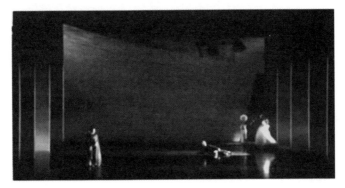

影像 19 《肥唐瘦宋》片段中张云峰与其他演员，2013 年。北京天桥剧场演出。经张云峰和赵小刚许可。

构现代与过去关系的主题。名为《春之祭》的作品由北京舞蹈学院青年舞团首演，作品名出自欧洲现代舞史上改编最频繁的作品之一——1913年由谢尔盖·佳吉列夫的俄罗斯芭蕾舞团在巴黎首演瓦斯拉夫·尼金斯基的《春之祭》。原版《春之祭》的故事是根据一个想象的"异教徒"仪式改编的，一位处女被迫在仪式中跳舞至死，以祭祀众神。作品吸收了 20世纪早期欧洲现代主义最受欢迎的原始主义美学，动作语汇没有使用外开、挺拔、优雅的芭蕾舞，而是采用内扣、跺脚和不离地的动作审美，[94]作品排斥芭蕾舞，惊世骇俗，结果却被人盛赞是帮助开启西方现代舞的解放行动。[95] 有评论称，"《春之祭》简直就是一个分水岭：通过突破四百年学院传统划定的动作界限，丰富舞台呈现的可能性，尼金斯基实际上为所有 20 世纪现代舞发展铺平了道路"。[96] 张云峰在《春之祭》中，保留了尼金斯基版本限定的祭祀和摒弃传统动作这两项内容，但是在作品的重新演绎中，编导挑战了人们对这两项内容的一般性理解。他没有将这两点看作是一种解放，而是让它们来反映现代主义力量的破坏冲动，特别是对现代与文化传统之间关系的破坏。

在迄今为止所有张云峰的作品里，从表演审美和动作语汇角度来说，

《春之祭》都是离中国舞最远的作品,中国舞中一般强调的特点——如圆形和螺旋形轨迹,上半身和四肢的拧、曲,以及重视含蓄与细腻——在这里都荡然无存。相反,舞者在直线和平面上行动,身体保持直立,四肢向外伸展,持续不断地爆发,看不出丝毫微妙之处。如同尼金斯基的《春之祭》,这一选择是令人震惊的,因为作品首演的舞团——北京舞蹈学院青年舞团——几乎全部都是中国舞的获奖演员。在张云峰这一版本中,一只青花瓷瓶取代了祭祀的处女——那曾是全球经济领域觊觎的中国商品,现如今成为中国文化传统的共同象征。在舞蹈中,花瓶在一位留胡子老者的手上。他将花瓶抛给其他舞者,却没人愿意总拿着它。花瓶像一块烫手的山芋,从一人手里跳到另一人手中,直至最后,砸在地上,碎成一地的青花瓷片。[97]

张云峰采用了摒弃中国舞传统的动作语汇,此外还把青花瓷当作祭品,这些做法都说明这一作品反映了对中国文化传统遭破坏的反省。但谁是作品描绘的破坏者?张云峰的寓意到底是什么?除了拿花瓶的人以外,其他舞者都穿着统一服装——紧身高领练功衣,底部垂下长穗,显露双腿,男演员穿黑色,女演员穿红色,女演员都带着像波波头一样的黑色假发,男演员的头紧裹着一块黑布。紧衣、短发和裸腿在中国舞美学背景中,让黑衣和红衣舞者有一种现代感,特别是与老者形成反差,老人穿着清式唐装,带着瓜皮小帽。好几个场景显示穿黑红衣服的人们不仅不理睬老人和他的花瓶,而且还主动上前骚扰。作品中有一段,老人躺在地上抱着花瓶,人们上前踩踏老人;还有一段,他们拥挤在老人周围,最后老人不得不高举花瓶,以免脱手。此处,舞者为了加强外表的威胁性,把高领上拉遮住口鼻,张开手指放到脸颊上,看上去像骇人的獠牙。当我问起作品的创作灵感时,张云峰提到了20世纪中国历史上的社会运动:"从我们'五四'开始,每一次运动,都是砸碎然后再建立,砸碎再建立。所以……我们一直处在这样子的一个社会环境下,出

现了一种危机。我觉得这种危机是很恐怖的。"[98] 根据张云峰所说，这个作品不仅是关于文化传统本身遭到破坏的问题，事实上，它与我们对过去的反思密不可分。张云峰再一次将观众的注意力从过去本身引开，而转向有自我意识的过去关注，并关注这种做法在当代产生的后果。

张云峰关注过去在现代体验中所起的作用，这让人回想起中国艺术创作在处理这些题材方面的漫长历史。至少自20世纪初以来，中国艺术家和知识分子就在努力解决一个双重问题，即如何超越传统文化去建设现代社会，同时还要传承支撑集体身份并建立与过去有意义联系的文化基础。这是挑战中国舞的核心问题，因为这一艺术形式所关注的根本问题就是让地方表演文化跨越过去与现在的距离，从而给未来一个有意义的交代。和许多中国舞当代编导的作品一样，在张云峰的作品中，利用地方素材的方式多种多样。这些不同利用方式体现在现代文学和电影资料、历史知识和古典文学传统、服装和道具等物质文化中，还有丰富多样的动作形式。让这些作品和中国舞蹈形成如今完整统一风格类型的就是利用本土文化作为产生新艺术和新想法的出发点。限定中国舞的不是在一些想象的原始形式或受保护的形式中保留多少传统表演手法，相反，是对一系列动态资源与资料的处理和运用。尽管还在不断发生变化，但其中心仍处于中国，资源系列变化时，中国舞也会随之改变。

结论：红色遗产

在李洁和张恩华编辑的论文集《中国红色遗产》中，他们认为在改革开放时代，理解与评价红色遗产显得尤为重要。李洁指出，理解红色遗产在中国的持续影响，不仅需要考察根植在直接经验里的各种经历和记忆，而且需要借助既定的历史和"可以代代相传的东西"。[99] 传递过程中一个可能的损失是确定何种文化行为是红色遗产。中国舞就是这样一

类文化行为，它的红色遗产身份很容易被人忘却，因为它有太多方面似乎不太符合人们对如今普遍的毛泽东时代文化的刻板理解。中国舞历史源头分散，既重视本土审美又关注历史及民间形式，表达方式呈现本地、地域及民族特性，又能采用交叉性理论处理政治意图，这一切都使中国舞蹈似乎不符合中国社会主义文化一般要求的家族相似性。也许产生这一感觉的最重要因素是在"文革"期间对中国舞的压制，在许多人的刻板印象中，那一时期就等同于毛泽东时代。由于这种臆想等同的存在，给非"文革"文化贴上"红色"的标签会导致认知与情感的"失调"，但我相信，这种"失调"对于深入理解中国社会主义时代的文化还是十分必要的。认识中国舞的红色性质不仅意味着纠正历史记录，而且还意味着破除对中国社会主义文化的僵化观念，承认这一传统中美学与政治多样性共存的事实。

中国舞是红色遗产，仍将继续在当今中国繁荣发展，这一事实对思考社会主义时代在当代中国的性质和持续影响尤为重要。当属于毛泽东文化世界的太多其他方面要么不再流行，要么只在明显的"红色"框架内重现时，是什么让中国舞跨越它的历史起点，在改革开放时代的艺术实践领域仍保留一席之地呢？中国舞是这样一种红色遗产，它成功过渡到改革开放时期，在保留了社会主义价值观的同时，还兼顾了意义与娱乐审美的表达形式，仍得到艺术家与观众们的喜爱。对于中国文化中虽保持活跃但未被明确识别出的其他一些红色遗产，中国舞状况能给我们什么启发呢？为什么有些传统可以有较强的韧性和适应性，而另一些却只能成为过去时代的固定标志呢？

以中国舞为例，这种形式有韧性的一个因素就是对不断更新和变化的重视。从舞种建立之初，中国舞的从业者们就坚持把研究和创新作为民族舞蹈形式的重要建设过程，这个项目他们一直在做，永无止境。在社会主义时代，这些价值观念已经成为舞蹈作品的常见元素，通过中国

舞蹈学校、研究机构和表演团体的各种习惯做法得到巩固。随着改革开放时期相关舞蹈机构的复兴，这些做法又在继续向前发展，新的舞蹈作品为继续融入新形式和新内容提供一个框架，使这一舞种既灵活可变又与时俱进。只要这些舞蹈项目有经费支持，只要舞者继续学习必要的观念和技能，并加以研究与创新，中国舞就将继续变革，并在未来的数十年中仍保持充沛的活力。

注释及参考文献

第一次使用来源时提供完整引用。引用没有卷号的期刊时，出版年份表示该卷。当期刊文章或书籍章节包含的数后仍有同样范围内的数字时，第二个数字表示引文所在的页码。

引言　中国舞的定位：特定地方、历史与风格中的身体

1. 中国民族民间舞的名称有许多解释。有关本词语的词源，见许锐，《当代中国民族民间舞蹈的认识演变与概念阐释》，《北京舞蹈学院学报》，2010（1）：4—10。
2. 关于当代戏曲表演中的袖，见 Emily Wilcox, "Meaning in Movement: Adaptation and the Xiqu Body in Intercultural Chinese Theatre," *TDR: The Drama Review* 58, no.1 (Spring 2014):42–63。
3. 关于古代中国的袖舞，见 Susan N. Erickson, "'Twirling Their Long Sleeves, They Dance Again and Agains...': Jade Plaque Sleeve Dancers of the Western Han Dynasty," *Ars Orientalis* 24 (1994):39–63; 王克芬，《中华舞蹈图史》，台北：文津出版社，2001。
4. 欧建平编著，《2015年度中国舞蹈发展研究报告》，《舞蹈研究》，2016（148）：1—48。中国舞占整个演出的54%，文中提到的其他两个舞种，芭蕾舞和现当代舞，分别占28%和16%。
5. 关于中国大陆外的华人舞蹈活动，见 Soo Pong Chua, "Chinese Dance as Theatre Dance in Singapore: Change and Factors of Change," in *Dance as Cultural Heritage*, vol.2, ed. Betty True Jones (New York: Congress on Research in Dance, 1985), 131–43; William Lau, "The Chinese Dance Experience in Canadian Society: An Investigation of Four Chinese Dance Groups in Toronto" (MFA thesis, York University, 1991); Hsiang-Hsiu Lin, "Cultural Identity in Taiwanese Modern Dance" (PhD diss., San José State University, 1999); Sau-ling Wong, "Dancing in the Diaspora: Cultural Long-Distance Nationalism and the Staging of Chineseness by San Francisco's Chinese Folk Dance Association," *Journal of Transnational American Studies* 2, no.1 (2010), https://escholarship.org/uc/item/50k6k78p; Szu-Ching Chang, "Dancing with Nostalgia in Taiwanese Contemporary 'Traditional' Dance" (PhD diss., University of California, Riverside, 2011); Hui Wilcox, "Movement in Spaces of Liminality: Chinese Dance and Immigrant Identities," *Ethnic and Racial Studies* 34 (2011):314–32; SanSan

Kwan, *Kinesthetic City: Dance and Movement in Chinese Urban Spaces* (Oxford: Oxford University Press, 2013); Soo Pong Chua, "Chinese Dance: Cultural Resources and Creative Potentials," in *Evolving Synergies: Celebrating Dance in Singapore,* ed. Stephanie Burridge and Caren Cariño (New York and London: Routledge, 2015), 17-30; Yatin Lin, *Sino-Corporealities: Contemporary Choreographies from Taipei, Hong Kong, and New York* (Taipei: Taipei National University of the Arts, 2015); Shih-Ming Li Chang and Lynn Frederiksen, *Chinese Dance: In the Vast Land and Beyond* (Middletown, CT: Wesleyan University Press, 2016); Ya-ping Chen, "Putting Minzu into Perspective: Dance and Its Relation to the Concept of 'Nation,'" *Choreographic Practices* 7, no.2 (2016):219-28; Loo Fung Ying and Loo Fung Chiat, "Dramatizing Malaysia in Contemporary Chinese Lion Dance," *Asian Theater Journal* 33, no.1 (2016):130-50; Yutian Wong, ed., *Contemporary Directions in Asian American Dance* (Madison: University of Wisconsin Press, 2016)。

6. Geoffrey Wall and Philip Feifan Xie, "Authenticating Ethnic Tourism: Li Dancers' Perspectives," *Asia Pacific Journal of Tourism Research* 10, no.1 (2005):1-21; Pál Nyíri, *Scenic Spots: Chinese Tourism, the State, and Cultural Authority* (Seattle: University of Washington Press, 2006); Xiaobo Su and Peggy Teo, "Tourism Politics in Lijiang, China: An Analysis of State and Local Interactions in Tourism Development," *Tourism Geographies* 10, no.2 (2008):150-68; Jing Li, "The Folkloric, the Spectacular, and the Institutionalized: Touris-tifying Ethnic Minority Dances on China's Southwest Frontiers," *Journal of Tourism and Cultural Change* 10, no.1 (2012):65-83.

7. Florence Graezer, "The *Yangge* in Contemporary China: Popular Daily Activity and Neighborhood Community Life," trans. Dianna Martin, *China Perspectives* 24 (1999):31-43; Jonathan Scott Noble, "Cultural Performance in China: Beyond Resistance in the 1990s" (PhD diss., Ohio State University, 2003); Ellen Gerdes, "Contemporary *Yangge:* The Moving History of a Chinese Folk Dance Form," *Asian Theatre Journal* 25, no.1 (2008):138-47; Chiayi Seetoo and Haoping Zou, "China's Guangchang wu: The Emergence, Choreography, and Management of Dancing in Public Squares," *TDR: The Drama Review* 60, no.4 (2016):22-49.

8. Heping Song, "The Dance of Manchu Shamans," *Shaman* 5, no.2 (1997):144-54; Erik Mueggler, "Dancing Fools: Politics of Culture and Place in a Traditional Nationality Festival," *Modern China* 28, no.1 (2002):3-38; Ellen Pearlman, *Tibetan Sacred Dance: A Journey into the Religious and Folk Traditions* (Rochester, VT: Inner Traditions, 2002); Feigrui Li, "Altogether Dances with God: Recording China's Exorcism Dance Culture," *Asian Social Science* 5, no.1 (2009):101-4; David Johnson, *Spectacle and*

Sacrifice: The Ritual Foundations of Village Life in North China (Cambridge, MA: Harvard University Asia Center, 2010).

9. 关于剧场舞蹈与其他舞蹈活动之间的互动，见 Emily Wilcox, "The Dialectics of Virtuosity: Dance in the People's Republic of China, 1949–2009" (PhD diss., University of California, Berkeley, 2011); Emily Wilcox, "Dancers Doing Fieldwork: Socialist Aesthetics and Bodily Experience in the People's Republic of China," *Journal for the Anthropological Study of Human Movement* 17, no.2 (2012), http://jashm.press.uillinois.edu/17.2/wilcox.html; Emily Wilcox, "Selling Out Post-Mao: Dance Work and Ethics of Fulfillment in Reform Era China," in *Chinese Modernity and the Individual Psyche*, ed. Andrew Kipnis (New York: Palgrave Macmillan, 2012), 43–65; Emily Wilcox, "Moonwalking in Beijing: Michael Jackson, *Piliwu*, and the Origins of Chinese Hip-Hop" (lecture, University of Michigan Lieberthal-Rogel Center for Chinese Studies Noon Lecture Series, Ann Arbor, MI, February 20, 2018)。

10. Emily Wilcox, "Dynamic Inheritance: Representative Works and the Authoring of Tradition in Chinese Dance," *Journal of Folklore Research* 55, no.1 (2018):77–111.

11. Nan Ma, "Dancing into Modernity: Kinesthesia, Narrative, and Revolutions in Modern China, 1900–1978" (PhD diss., University of Wisconsin, Madison, 2015), 29–87, 46–47.

12. Ma, "Dancing into Modernity," 73–79.

13. Catherine Yeh, "Experimenting with Dance Drama: Peking Opera Modernity, Kabuki Theater Reform and the Denishawn's Tour of the Far East," *Journal of Global Theatre History* 1, no.2 (2016):28–37.

14. Joshua Goldstein, "Mei Lanfang and the Nationalization of Peking Opera, 1912–1930," *Positions* 7, no.2 (1999):377–420.

15. Ma, "Dancing into Modernity," 73.

16. Goldstein, "Mei Lanfang," 391–94.

17. Ma, "Dancing into Modernity"; Yeh, "Experimenting with Dance Drama"; Catherine Yeh, "Mei Lanfang, the Denishawn Dancers, and World Theater," in *A New Literary History of Modern China*, ed. David Wang (Cambridge, MA: Harvard University Press, 2017).

18. Ma, "Dancing into Modernity"; Joshua Goldstein, "Mei Lanfang," 384–86.

19. 在中国的纪录片中，康巴尔汗的出生年份是1922年，但一些新疆的舞蹈史研究者认为她生于1914年。

20. 戴爱莲，《发展中国舞蹈第一步》，《中央日报》，1946年4月10日。

21. 同上。

22. 洛川,《崔承喜二次来沪记》,《杂志》, 1945（2）: 84—88、86。

第一章　从特立尼达到北京：戴爱莲与中国舞的开端

1. 戴爱莲等,《中国民间舞两种：戴爱莲表演》(纽约：中国电影企业国际公司); John Martin, "The Dance: Notes: Plans and Programs in the Summer Scene," *New York Times*, August 10, 1947; "Two Chinese Dances," *Popular Photography* 25, no.3 (September 1949):130. 这段录像是用 16 毫米柯达彩色胶卷拍摄的,时值 1946 年至 1947 年戴爱莲与丈夫访美,其间戴爱莲也进行了表演。Jane Watson Crane, "China War Cartoonist Visits US," *Washington Post*, November 3, 1946; "The Week's Events: Original Ballet Russe at Metropolitan," *New York Times*, March 16, 1947; "Chinese Evening—Tai Ai-lien," New York performance program, Sophia Delza Papers, (S)*MGZMD 155, Box 50, Folder 9, Jerome Robbins Dance Division, New York Public Library for the Performing Arts.

2. 戴爱莲口述、罗斌、吴静妹记录整理,《戴爱莲：我的艺术与生活》,北京：人民音乐出版社, 2003, 87—88。Richard Glasstone, *The Story of Dai Ailian: Icon of Chinese Folk Dance, Pioneer of Chinese Ballet* (Hampshire, UK: Dance Books, 2007), 29–32, 97.

3. Frederick Lau, *Music in China: Experiencing Music, Expressing Culture* (New York: Oxford University Press, 2008).

4. 这一作品的其他名称有《瑶舞》和《瑶族仪式序曲》,见戴爱莲,《我的艺术与生活》, 134。

5. Ralph A. Litzinger, *Other Chinas: The Yao and the Politics of National Belonging* (Durham, NC: Duke University Press, 2000).

6. 下列证据说明戴爱莲当时应该持有英国护照：戴爱莲的表姐陈锡兰, 1990 年生于特立尼达, 有英国护照; 在 1939 年达廷顿豪尔记录中, 戴爱莲的名字列在学生点名册中, 但没有出现在外国人的注册名单里; 戴爱莲在已出版的口述史中回忆, 1940 年她从英国旅行前往香港时没有中国护照。Jay and Si-lan Chen Leyda Papers, Box 28, Folder 3, Passports, Tamiment Institute Library, New York University; Student Roster dated September 25, 1939, in Students: T Arts Dance 1, Folder D, Jooss-Leeder School of Dance, Dartington Hall Trust Archives; Aliens' Register: T Arts Dance 1, Folder E, Jooss-Leeder School of Dance, Dartington Hall Trust Archives. 戴爱莲,《我的艺术与生活》, 77。

7. 在汉语口述史中, 戴爱莲清楚地表达在 1941 年抵达中国之前, 她不会讲汉语（普通话或广东话）。一段轶事中, 戴爱莲讲述了她的丈夫叶浅予用广东话同她父亲交谈, 那是 1947 年他们来到特立尼达时, 她听不懂他们在说什么。据戴爱莲

说，家中唯一常讲广东话的人是她的奶奶，话中总会夹杂许多英文词语。戴爱莲的母亲和姨妈、舅舅们只会讲英文，用戴爱莲的话来说，她的正式教育"全部是西方文化的"。戴爱莲，《我的艺术与生活》，2、12、74。认识戴爱莲的中国学者说，尽管戴爱莲在中国居住和工作了多年，但她最习惯使用的语言还是英文。

8. 戴爱莲，《我的艺术与生活》，1—3。

9. 同上，2。

10. 这些不同名字出现在以下期刊：*Dancing Times*, the *Times*, the *China Press*, the *Sunday Times*, the *South China Morning Post*, 以及 the *Daily Telegraph*,1937 年 9 月—1938 年 11 月。

11. 在学生名册上她的名字被打字机打成"Eileen Tay"，同时空白处有手写注释"=Ailien Tai"。后来，她的名字还出现在学生通讯录和学生表演节目单中，写成"Ai Lien Tai"。Student roster, Dartington Hall Trust Archives; End of Term Dances, December 15, 1939, in Students: T Arts Dance 1, Folder D, Jooss-Leeder School of Dance, Dartington Hall Trust Archives; student address list in Ballets Jooss, T Arts Dance 1A, Folder E, Jooss-Leeder School of Dance, Summer Schools, Dartington Hall Trust Archives.

12. "Chinese Evening—Tai Ai-lien," Sophia Delza Papers; John Martin, "The Dance: Notes." 同见多篇报道，*South China Morning Post*, 1940–41。

13. 在 1950 年 5 月 2 日从北京寄出的一封信中，戴爱莲的亲笔签名是"Ai-lien"，下方打字机打出的名字是"Tai Ai-Lien"。Dai Ailian to Sylvia (Si-Lan) Chen, Jay and Si-Lan Chen Leyda Papers and Photographs, 1913–1987, TAM. 083, Box 28, Folder 7, Tamiment Library and Robert F. Wagner Labor Archive, New York.

14. 戴爱莲，《我的艺术与生活》，4。

15. Lloyd Braithwaite, "Social Stratification in Trinidad: A Preliminary Analysis," *Social and Economic Studies* 2 (November 2–3, 1953):5–175.

16. 布雷思韦特认为，这一点不仅与中国人历来较多从事贸易、零售、餐饮与保洁等职业而非帮佣或苦力（在特立尼达的南亚人主要从事这一类职业）有关，而且也与他们肤色较浅且"头发好"有关。到 1944 年为止，中国人只占特立尼达人口的 1%，而白人占 2.75%，有 14% 的人口是混血或"有色人种"，南印度人占 35%，非洲裔占 46.88%。Braithwaite, "Social Stratification in Trinidad," 10–11, 50–52。

17. 陈友仁的母亲是戴爱莲的姨姥姥。见戴爱莲，《我的艺术与生活》，6—7。

18. Glasstone, *The Story of Dai Ailian*, xi.

19. 戴爱莲，《我的艺术与生活》，8—13。

20. 同上，14—15。关于戴爱莲的母亲，见 Harvey R. Neptune, *Caliban and the*

Yankees: Trinidad and the United States Occupation (Chapel Hill: University of North Carolina Press, 2007), 47。

21. Yuan-tsung Chen, *Return to the Middle Kingdom: One Family, Three Revolutionaries, and the Birth of Modern China* (New York: Union Square Press, 2008), 65; Silan Chen Leyda, *Footnote to History* (New York: Dance Horizons, 1984), 17.

22. On Sylvia Chen, see Mark Franko, *The Work of Dance: Labor, Movement, and Identity in the 1930s* (Middletown, CT: Wesleyan University Press, 2002), 85–90; S. Ani Mukherji, "'Like Another Planet to the Darker Americans': Black Cultural Work in 1930s Moscow," in *Africa in Europe: Studies in Transnational Practice in the Long Twentieth Century*, ed. Eve Rosenhaft and Robbie John Macvicar Aitken, 120–41 (Liverpool: Liverpool University Press, 2013); Julia L. Mickenberg, *American Girls in Red Russia: Chasing the Soviet Dream* (Chicago: University of Chicago Press, 2017).

23. 戴爱莲,《我的艺术与生活》, 17。

24. Glasstone, *The Story of Dai Ailian*, 7–10.

25. 戴爱莲,《我的艺术与生活》, 76。

26. 同上, 35—36。这部作品显然是由皇家合唱团每年在阿尔伯特大厅上演的, 具体描述, 见"The Royal Choral Society: Hiawatha," *Times*, June 11, 1935。

27. "Eilian Tai," *Dancing Times*, September 1937, 699; "Arts Theater: A Tibetan Fairy Tale," *Times*, October 13, 1937; "From Tibet to Troy," *Sunday Times*, Sunday, August 7, 1938.

28. 这份工作据说是没有工资的。Richard Glasstone, *Story of Dai Ailian*, 12。

29. "Mask Theatre Re-Opens," *Daily Telegraph*, October 26, 1936; S. Cates, "The Mask Theatre," *Dancing Times*, August 1937, 549–51; "The Use of Masks," *Times*, March 8, 1938; "Ai Lien Tai," *Dancing Times*, May 1938, cover; W. A. D., "Poet Laureate's Ballet," *Daily Telegraph*, April 1, 1939; "Rudolf Steiner Hall," *Times*, April 1, 1939.

30. "Ai Lien Tai," *Dancing Times*, May 1938, cover.

31. Larraine Nicholas, *Dancing in Utopia: Dartington Hall and Its Dancers* (Alton, UK: Dance Books, 2007).

32. 教程分为十个部分：舞蹈技术（含古典芭蕾）、动作表情理论、动作谐和学、即兴、风格舞蹈（包括历史舞蹈和民族舞蹈）、舞谱（拉班舞谱）、音乐教育、舞蹈编导/舞蹈练习、舞台排练/制作体验以及非专业舞者的教学。"The Jooss Leeder School of Dance," 宣传册, T Arts Dance 1A, Folder G, Jooss Leeder School/Dance Performance Programmes, Dartington Hall Trust Archives。关于戴爱莲所陈述的加入尤斯芭蕾舞团的意图, 见戴爱莲,《我的艺术与生活》, 46。

33. On Ram Gopal, see Ketu Katrak, *Contemporary Indian Dance: New Creative Chore-*

ography in India and the Diaspora (New York: Palgrave Macmillan, 2011), 39–40.

34. 戴爱莲,《我的艺术与生活》, 56。

35. *The Wife of General Ling*, directed by Ladislao Vajda (Shepperton, UK: Shepperton Studios and Premier-Stafford Productions, 1937; rereleased on DVD by Televista, 2008). 关于戴爱莲参与这部电影的证据, 见 *Dancing Times*, September 1937, 699。

36. Jeffrey Richards, *Visions of Yesterday* (London and New York: Routledge, 1973); Gina Marchetti, *Romance and the "Yellow Peril": Race, Sex, and Discursive Strategies in Hollywood Fiction* (Berkeley: University of California Press, 1993).

37. *Wife of General Ling.*

38. 戴爱莲,《我的艺术与生活》, 12。

39. Joan Erdman, "Performance as Translation: Uday Shankar in the West," *Drama Review: TDR* 31, no.1 (Spring 1987):64–88; Prarthana Purkayastha, "Dancing Otherness: Nationalism, Transnationalism, and the Work of Uday Shankar," *Dance Research Journal* 44, no.1 (Summer 2012):68–92; "The Alhambra," *Times*, October 3, 1934; "Arts Theatre Club," *Times*, November 13, 1934; "The Sitter Out," *Dancing Times*, February 1939, 599; "Sai Shōki," *Dancing Times*, January 1939, 511; "The Sensation of Paris," *Picture Post*, February 25, 1939, 60.

40. "The Spirit of China," *South China Morning Post*, October 16, 1940. 乌代·香卡位于印度的阿尔莫拉中心落成于1938年, 资助方为达廷顿庄园的拥有者——多萝西和李奥纳多·埃尔姆赫斯特。Prarthana Purkayastha, *Indian Modern Dance, Feminism and Transnationalism* (Houndmills, UK: Palgrave Macmillan, 2014), 59–70. 印尼舞蹈团1939年在伦敦的演出是为了给中国一家医院筹款项目, 戴爱莲说这些舞者的表演给她的编创提供了灵感。戴爱莲,《我的艺术与生活》, 73。

41. Richard Glasstone, *Story of Dai Ailian*, 19.

42. "Miss Tai Ai-lien: Famous Dancer in the Colony," *South China Morning Post*, April 1, 1940; 戴爱莲,《我的艺术与生活》, 76。

43. Suzanne Walther, *The Dance of Death: Kurt Jooss and the Weimar Years* (Chur, Switzerland: Harwood Academic Publishers, 1994).

44. "The Green Table" program notes by Kurt Jooss, T Arts Dance 1A, Folder G, Jooss Leeder School/Dance Performance Programmes, Dartington Hall Trust Archives.

45. Walther, *Dance of Death*, 58–73; *Kurt Jooss: A Commitment to Dance*, directed by Annette von Wangenheim (New York: Insight Media, 2001).

46. Peter Alexander, "Ballet Jooss and Ballet Russe," *Dancing Times*, July 1938, 396–98, 396.

47. 戴爱莲,《我的艺术与生活》, 46。

48. 根据宣传单，暑期班时间定在 1939 年 8 月 3 日至 30 日。"School of the Ballets Jooss," *Dancing Times*, April 1939, 68.

49. 关于英国援华会，见 Robert Bickers, *Britain in China: Community Culture and Colonialism, 1900–1949* (Manchester: Manchester University Press, 1999), 233; Arthur Clegg, *Aid China, 1937–1949:A Memoir of a Forgotten Campaign* (Beijing: New World Press, 1989); Tom Buchanan, *East Wind: China and the British Left, 1925–1976* (Oxford: Oxford University Press, 2012). 戴爱莲与援华会的联系可能出自陈依范（1908—1995，陈友仁之子、戴爱莲表兄）的介绍。陈友仁曾在 1930 年代游历中国、苏联和英国。1936 年他与国际艺术家协会一起举办的展览，便与援华会有关。Paul Bevan, *A Modern Miscellany: Shanghai Cartoon Artists, Shao Xunmei's Circle and the Travels of Jack Chen* (Leiden: Brill, 2016). 戴爱莲在书中提到，当她在英国时，陈依范给过她建议。戴爱莲，《我的艺术与生活》，109—110。

50. "Chinese Dances Featured at London Benefit Party," *China Press*, July 4, 1938; W. A. Darlington, "Play Wright's Club," *Daily Telegraph*, November 28, 1938; "Variety Show—Held in London in Aid of Chinese," *South China Morning Post*, November 29, 1938. 同见戴爱莲，《我的艺术与生活》，75—76。

51. 戴爱莲，《我的艺术与生活》，74—75。

52. "Miss Tai Ai-lien: Famous Dancer."

53. 戴爱莲，《我的艺术与生活》，73。

54. 同上，37、70—72。

55. 同上，70—72。

56. "Chinese Dances Featured."

57. 戴爱莲，《我的艺术与生活》，77—78。

58. "Miss Tai Ai-lien: Famous Dancer."

59. 史永清，《叶浅予新夫人，一位法国舞蹈家》，《中国艺坛日报》，1941（21）：1。

60. 戴爱莲，《我的艺术与生活》，40—57、80—81。

61. 宋庆龄和陈友仁都是国民党内部左派成员，20 世纪 20 年代反对蒋介石，失败后来到莫斯科。

62. 戴爱莲，《我的艺术与生活》，72、80—84、87。

63. "Dance Recital for War Orphans," *South China Morning Post*, September 21, 1940; "Brevities," *South China Morning Post*, October 16, 1940; "Aid for War Orphans," *South China Morning Post*, October 26, 1940; "Benefit Performance to Be Given on Wednesday," *South China Morning Post*, January 20, 1941; H. W. C. M., "Chinese Artistes: Fine Entertainment at King's Theatre to Aid Defense League," *South China Morning Post*, January 23, 1941.

64. 史永清,《叶浅予新夫人》；叶明明,《父亲叶浅予和我的三个妈妈》,《人民周刊》, 2016（20）: 84—85。

65. 关于叶浅予在 1930 年代上海的漫画生涯，见 Paul Bevan, *A Modern Miscellany*。

66. 虎城,《戴爱莲热恋王先生》,《红玫瑰》, 1946（1）: 3；镜湾,《叶浅予戴爱莲即将来沪：志同道合一见倾心》,《香海画报》, 1946（5）: 8；马来,《观戴爱莲之舞》,《上海滩》, 1946（14）: 9；戴爱莲,《我的艺术与生活》, 111—12。

67. 戴爱莲表演的芭蕾舞选段是舞剧《仙女》中的序曲和华尔兹部分，是她在伦敦师从的莉迪亚·索科洛娃教给她的，后者是佳吉列夫俄罗斯芭蕾舞团的昔日成员。在非华人题材方面，戴爱莲原创作品的一个例证是根据圣经故事改编的《拾穗者路得》。 "Miss Ai-lien Tai: Assists War Orphans in Hongkong Debut Interpretive Dancing," *South China Morning Post*, October 19, 1940. See also Glasstone, *Story of Dai Ailian*, 8, 33；戴爱莲,《我的艺术与生活》, 85。

68. "Alarm," 叶浅予速写，未注明日期，重印于 Glasstone, *Story of Dai Ailian*, 37。

69. 戴爱莲,《我的艺术与生活》, 73。

70. 同上，73。

71. 同上，72。

72. "The Spirit of China," *South China Morning Post*, October 16, 1940.

73. "Miss Ai-lien Tai: Assists War Orphans"；H. W. C. M., "Chinese Artistes."

74. Diana Lary, *The Chinese People at War: Human Suffering and Social Transformation, 1937–1945* (New York: Cambridge University Press, 2010); Rana Mitter, *China's War with Japan, 1937–1945: Struggle for Survival* (London: Penguin Books, 2013).

75. Edward M. Gunn, *Unwelcome Muse: Chinese Literature in Shanghai and Peking, 1937–1945* (New York: Columbia University Press, 1980); David Holm, *Art and Ideology in Revolutionary China* (Oxford: Clarendon Press, 1991); Poshek Fu, *Passivity, Resistance, and Collaboration: Intellectual Choices in Occupied Shanghai, 1937–1945* (Stanford, CA: Stanford University Press, 1993); Chang-tai Hung, *War and Popular Culture: Resistance in Modern China, 1937–1945* (Berkeley: University of California Press, 1994).

76. Carolyn FitzGerald, *Fragmenting Modernisms: Chinese Wartime Literature, Art, and Film, 1937–49* (Leiden: Brill, 2013).

77. 关于民国时期舞蹈史更全面论述，见刘青弋,《中国舞蹈通史：中华民国卷》, 上海：上海音乐出版社, 2010；仝妍,《民国时期舞蹈研究（1912—1949）》, 北京：中央民族大学出版社, 2013。

78. 关于舞厅舞文化，见 Leo Ou-fan Lee, *Shanghai Modern: The Flowering of a New*

Urban Culture in China, 1930–1945 (Cambridge, MA: Harvard University Press, 1999); Andrew David Field, *Shanghai's Dancing World: Cabaret Culture and Urban Politics, 1919—1954* (Hong Kong: Chinese University Press, 2010). 关于黎锦晖，见 Andrew F. Jones, *Yellow Music: Media Culture and Colonial Modernity in the Chinese Jazz Age* (Durham, NC: Duke University Press, 2001)。

79. 关于中国芭蕾舞的更多信息，请参阅第四章。

80. Holm, *Art and Ideology in Revolutionary China;* Florence Graezer Bideau, *La danse du yangge: Culture et politique dans la Chine du XXe siècle* (Paris: Éditions La Découverte, 2012).

81. 在1940年代之前的中国，"秧歌"没有固定的汉字来表达。David Holm, "Folk Art as Propaganda: The *Yangge* Movement in Yan'an," in *Popular Chinese Literature and Performing Arts in the People's Republic of China, 1949–1979*, ed. Bonnie McDougall (Berkeley: University of California Press, 1984), 3–35.

82. Holm, "Folk Art as Propaganda."

83. Ellen Judd, "Prelude to the 'Yan'an Talks': Problems in Transforming a Literary Intelligentsia," *Modern China* 11, no.3 (1985):377–403; Brian DeMare, *Mao's Cultural Army: Drama Troupes in China's Rural Revolution* (Cambridge: Cambridge University Press, 2015).

84. Wang Hui, "Local Forms, Vernacular Dialects, and the War of Resistance against Japan: The 'National Forms' Debate," trans. Chris Berry, in Wang Hui and Theodore Huters, *The Politics of Imagining Asia* (Cambridge, MA: Harvard University Press, 2011), 95–135, 98. See also Holm, *Art and Ideology in Revolutionary China.*

85. Wang Hui, "Local Forms," 97.

86. Ibid., 106.

87. 毛泽东，《新民主主义论》，《毛泽东选集》第2卷，1940年1月，2017年1月28日，获取网址 https://www.marxists.org。

88. 毛泽东，《在延安文艺座谈会上的讲话》，《毛泽东选集》第3卷，1942年5月，2017年1月28日，获取网址 https://www.marxists.org。

89. DeMare, *Mao's Cultural Army*, 155.

90. Judd, "Prelude to the 'Yan'an Talks'"；刘晓真，《走向剧场的乡土身影：从一个秧歌看当代中国民间舞蹈》，上海：上海音乐出版社，2012。

91. 吴晓邦，《我的舞蹈艺术生涯》，北京：中国戏剧出版社，1982，1—10。

92. 吴晓邦对舞蹈产生兴趣是受了早稻田大学一个学生表演的影响，于是他加入了高田圣子（原名原圣子，1895—1977）领导的舞蹈研究学院开设的舞蹈课程，学院位于东京东部郊区的中野。Nan Ma, "Transmediating Kinesthesia: Wu Xiaobang

and Modern Dance in China, 1929–1939," *Modern Chinese Literature and Culture* 28, no.1 (2016):129–73.

93. 吴晓邦，《我的舞蹈艺术生涯》，10。

94. 同上，16—17。

95. 万氏，《舞蹈艺术：吴晓邦君出演西洋舞蹈底姿态》，《时代》，1935（6）：12。

96. 1935年10月，吴晓邦返回东京，继续师从高田圣子。第二年夏季他参加了江口隆哉（1900—1977）开办的三周研讨班，江口隆哉是德国现代舞舞蹈家玛丽·魏格曼的学生。Ma, "Transmediating Kinesthesia."

97. 吴晓邦，《吴晓邦谈新兴舞踊》，《电声周刊》，1937（29）：1264。关于"舞踊"在东亚的不同含义，见 Judy Van Zile, *Perspectives on Korean Dance* (Middletown, CT: Wesleyan University Press, 2001), 32–45。关于吴晓邦对这一术语的使用，见 Ma, "Dancing into Modernity," 106–8。

98. 吴晓邦，《吴晓邦谈新兴舞踊》。

99. 吴晓邦，《抗战四年来之新文艺运动特辑：在抗战中生长起来的舞踊艺术》，《中苏文化杂志》，1941（1）：96—98。

100.《报告一点：吴晓邦在港近况》，《中国艺坛画报》，1939（87）：1。

101. 吴晓邦，《抗战四年来之新文艺运动特辑》，96。

102. 盛婕，《忆往事》，北京：中国文联出版社，2010，21—24。

103. 拾得：《新型舞踊剧〈罂粟花〉的演出使人十分兴奋》，《申报》，1939年2月23日；吴晓邦、陈歌辛，《〈罂粟花〉说明》，《益友》，1939（5）：17；吴晓邦，《上海戏剧近况：关于〈罂粟花〉的演出》，《文献》，1938（6）：D125—28。最后一篇文献来源的日期与当时其他期刊的日期相矛盾，后者期刊将演出日期定为1939年。

104.《罂粟花》剧照，密歇根大学"中国舞蹈先驱"数字图片库，https://quod.lib.umich.edu/d/dance1ic。

105. Andrew Jones, *Yellow Music*.

106. 万氏，《舞蹈艺术》。

107. 吴晓邦，《舞蹈漫谈》，《戏剧杂志》，1939（4）：152—54、154。

108. 吴晓邦，《中国舞蹈》，《耕耘》，1940（2）：30—31、30。

109. 同上，31。江湖是指主流社会之外的一个世界，传统上与流动艺人和游侠有关。

110. 吴晓邦，《中国舞蹈》，30。

111. 吴晓邦，《抗战四年来之新文艺运动特辑》，97。

112. 同上，96。

113. 吴晓邦，《工作·生活·学习：剧戏舞踊的基本修养——节奏TEMPO》，

《联合周报》，1944（16）：2。关于吴晓邦方法中"自然法则"的意思，见 Ma, "Transmediating Kinesthesia," 138–41。

114. Hung, *War and Popular Culture*, 284.

115. Joshua Goldstein, *Drama Kings: Players and Publics in the Recreation of Peking Opera, 1870–1937* (Berkeley: University of California Press, 2007).

116. 吴晓邦，《一九三九年的歌舞界》，《都会》，1939（1）：7；吴晓邦，《舞踊漫谈》。关于中文里爵士的话语，Jones, *Yellow Music*。

117. 吴晓邦，《一九三九年的歌舞界》。

118. 吴晓邦，《我为什么到益友社》，《益友》，1939（4—5）：18。

119. 戴爱莲，《我的艺术与生活》，87。

120. Pingchao Zhu, *Wartime Culture in Guilin, 1938–1944: A City at War* (Lanham, MD: Lexington Books, 2015), 148–54.

121. 戴爱莲观看的版本是著名话剧戏剧家洪深导演的。戴爱莲，《我的艺术与生活》，87。

122. 婚礼在 1941 年 4 月 14 日举行。盛婕，《忆往事》，34。

123. 《吴晓邦盛婕在渝结婚》，《电影新闻》，1941（121）：481；盛婕，《忆往事》，35。

124. 《戴爱莲与中国的新舞踊运动》，《艺文画报》，1947（5）：5—6。

125. 盛婕，《忆往事》。

126. 这是叶浅予速写系列 *Escape from Hong Kong* (1942) 的基础。FitzGerald, *Fragmenting Modernisms*, 101–6.

127. FitzGerald, *Fragmenting Modernisms*, 107；戴爱莲，《我的舞蹈》，127、134。

128. 《戴爱莲与中国的新舞踊运动》。

129. 舞娘，《戴爱莲的土风舞》，《东南风》，1946（20）：4；刃锋，《戴爱莲和她的舞蹈》，《民间》，1946（5）：10。

130. 《戴爱莲与中国的新舞踊运动》。

131. 彭松，《采舞记：忆 1945 年川康之行》，《新民报》，1947；彭松，《舞蹈学者彭松全集》，北京：中央民族大学出版社，2011，3—5。

132. 戴爱莲，《我的艺术与生活》，135。

133. 彭松，《采舞记：忆 1945 年川康之行》。

134. 作品完整描述见陈志良，《略谈民间乐舞："边疆音乐舞蹈大会"观后感》，《客观》，1946（18）：10；镜溥，《舞蹈窥边情，恋情如烈火》，《香海画报》，1946（2）：1—2；《边疆歌舞招待中委及参政员，今晚在青年馆举行》，《中央日报》，1946 年 3 月 6 日；照片见《戴爱莲领导表演边疆舞》，《中央日报》，1946 年 4 月 10 日；《中国舞蹈第一步》，《清明（上海）》，1946（2）：9—12；《边疆音乐舞蹈大会》，《中美周报》，1947（266）：26—28；其他报道出现在《东南风》《海风》

《海晶》《快活林》《新星》《香海画报》《中华全国体育协进会体育通讯》上。

135. 陈志良，《略谈民间乐舞》。

136. 镜溥，《舞蹈窥边情》。

137. James Leibold, *Reconfiguring Chinese Nationalism: How the Qing Frontier and Its Indigenes Became Chinese* (New York: Palgrave Macmillan, 2007), 11.

138. Xiaoyuan Liu, *Recast All under Heaven: Revolution, War, Diplomacy, and Frontier China in the 20th Century* (New York: Continuum, 2010). See also Xiaoyuan Liu, *Frontier Passages: Ethnopolitics and the Rise of Chinese Communism, 1921–1945* (Washington, DC: Woodrow Wilson Center Press, 2004).

139. 关于汉族认同，见 Thomas Mullaney, James Leibold, Stéphane Gros, and Eric Vanden Bussche, eds., *Critical Han Studies: The History, Representation, and Identity of China's Majority* (Berkeley: University of California Press, 2012); Agnieszka Joniak-Lüthi, *The Han: China's Diverse Majority* (Seattle: University of Washington Press, 2015)。

140. 中文"民族"一词也是这一历史时期的产物。詹姆斯·雷博尔德认为，此词语等同日语新词 minzoku，是从德语 Volk 翻译过来的。Leibold, *Reconfiguring Chinese Nationalism*, 8. 随着时间的推移，中文的"民族"这一概念也被英国和苏联民族学及民族政策影响。更多关于跨语言文化过程及其对20世纪早期中国民族主义的影响，见 Lydia He Liu, *Translingual Practice: Literature, National Culture, and Translated Modernity—China, 1900–1937* (Stanford, CA: Stanford University Press, 1995)。

141. Xiaoyuan Liu, *Recast All under Heaven*, 124–25。

142. 陈志良，《略谈民间乐舞》。当时报道还显示重庆市长张笃伦是演出的重要支持者。镜溥，《舞蹈窥边情》；墨子，《叶浅予夫人：戴爱莲》，《海晶》，1946（5）：1；关于这个地区的国民党边疆工作，见 Andres Rodriguez, "Building the Nation, Serving the Frontier: Mobilizing and Reconstructing China's Borderlands during the War of Resistance (1937–1945)," *Modern Asian Studies* 45, no.2 (March 2011):345–76。

143. 关于1936年南京演出，见陈志良，《记西北文物展展览会》，《中央日报》，1936年6月18日；《西北文物展展览会，表演边疆歌舞电影》，《中央日报》，1936年6月18日；《开发西北声，西北文展会映边疆歌舞电影》，《中央日报》1936年6月19日；《在边疆歌舞会中静聆多种乐舞以后》，《中央日报》，1936年6月23日；关于1945年成都演出，见《金女大燕大招待羌民观光团，边疆歌舞极受欢迎》，《燕京新闻》1945年4月11日；关于1945年贵阳演出，见钟杨保，《破除种族观念，鼓励苗汉合作：杨森举办"苗胞舞踊会"》，《大观园周报》，1946（20）：1。

144.《边疆歌舞欣赏会》，《中央日报》，1947年1月5日；奇伟，《记边疆歌舞欣

赏会》,《瀚海潮》1, 1947（1）: 33。

145. 内蒙古歌舞团,《建团四十周年纪念册》, 内蒙古歌舞团艺术档案资料室, 1986。

146. 周戈,《内蒙古新舞蹈艺术的催生着: 吴晓邦》,《吴晓邦与内蒙古新舞蹈艺术》, 华萤编著, 北京: 舞蹈杂志社, 2001, 1—4。

147. 吴晓邦于1947年终止舞团工作, 蒙古族舞蹈演员们的叙述显示吴晓邦一直脱离当地文化。著名蒙古族舞蹈家宝音巴图（1929年出生）回忆说, 吴晓邦感觉蒙古族饮食中常见的羊肉膻味"受不了"。宝音巴图,《内蒙古新舞蹈艺术的启蒙者: 记吴晓邦先生在内蒙古的日子里》, 华萤编著,《吴晓邦与内蒙古新舞蹈艺术》, 22—24、23。

148. 戴爱莲,《我的艺术与生活》, 76。

149. 同上, 109—12。

150. 同上, 121。

151. 彭松,《舞蹈的摇篮: 戴爱莲建立的育才舞蹈组》,《育才简介通讯》1947年12月, 彭松《舞蹈学者彭松全集》, 北京: 民族大学出版社, 2011, 6—8。

152. 戴爱莲,《发展中国舞蹈第一步》。

153. 同上。

154. 例如见宇文宙,《戴爱莲的舞蹈》,《小上海人》, 1946（1）: 10—12; 镜薄,《发扬中国固有的艺术——戴爱莲畅论舞蹈》,《香海画报》, 1946（3）: 1。

155. 关于戴爱莲的舞蹈与艺术家康巴尔汗之间的可能联系, 见《新疆歌舞团女主角对戴爱莲有表示》,《戏世界》, 1947（343）: 2。

156. 关于康巴尔汗生平的汉语描述, 见康巴尔汗、何健安整理,《我的舞蹈艺术生涯》, 文史资料研究委员会编著,《文史资料选集》, 北京: 文史资料出版社, 1985, 205—41; 阿米娜,《康巴尔汗的艺术生涯》, 乌鲁木齐: 新疆人民出版社, 1988。维吾尔语传记, 见 Tursunay Yunus, *Ussul Péshwasi Qemberxanim* (Ürümqi: Xinjiang People's Publishing House, 2004)。我在 Akram Hélil 受托但未出版的英文译文中咨询过后者。

157. 关于塔玛拉·哈农卡, 见 Langston Hughes, "Tamara Khanum: Soviet Asia's Greatest Dancer," in *The Collected Works of Langston Hughes: Essays on Art, Race, Politics, and World Affairs*, ed. Christopher C. De Santis (1934; repr., Columbia: University of Missouri Press, 2002), 122-27; Mary Masayo Doi, *Gesture, Gender, Nation: Dance and Social Change in Uzbekistan* (Westport, CT: Bergin & Garvey, 2002), 44-45。

158.《边疆歌舞: 新疆青年歌舞访问团乐队》,《建国》, 1947（21/22）: 3;《新疆歌舞访问团在上海》,《中美周报》, 1948（270）: 23—28;《观康巴尔汗舞》《诗

情画意的歌舞》，《西北通讯》，1947（9）：16；高桦，《艺术 舞蹈 人生：为新疆青年歌舞团作》，《南京中央日报周刊》，1947（5）：4—5、16；刘龙光，《新疆青年歌舞访问团》，《艺文画报》，1947（5）：2—4；也见 Justin Jacobs, "How Chinese Turkestan Became Chinese: Visualizing Zhang Zhizhong's Tianshan Pictorial and Xinjiang Youth Song and Dance Troupe," *Journal of Asian Studies* 67, no.2 (2008):545—91。

159.《欢迎新疆歌舞团文艺晚会节目排定》，《申报》，1947年12月3日。

160. 梁伦，《我的艺术生涯》，广州：岭南美术出版社，2011；梁伦，《舞梦录》，北京：中国舞蹈出版社，1990。

161. 陈韫仪、梁伦、司徒威平，《舞蹈跳春牛舞法说明》，《音乐，戏剧，诗歌月刊》，1947（2）：13—14；广东省舞蹈家协会编，《广东舞蹈一代宗师梁伦舞蹈作品（照片）集》，怡升印刷有限公司，2011。

162.《夷胞舞蹈即将演出》，《学生报》，1946（16）：3；翁思扬，《记夷胞音乐舞蹈会》，《兴业邮乘》，1947（134）：12—13。

163. 演出的支持者中还有诗人闻一多和社会学家费孝通。

164.《舞迷新眼福：介绍"边疆苗夷歌舞大会"》，《中国电影》，1946（1）：16。

165. 中国歌舞剧艺社，《本社简史》，《中艺（中国歌舞剧艺社马来亚旅行公演特刊）》，1947：3；胡愈之，《人民艺术与民族艺术》，《中艺（中国歌舞剧艺社马来亚旅行公演特刊）》1947：3。

166. 梁伦，《舞蹈的中国化问题》，《中艺（中国歌舞剧艺社马来亚旅行公演特刊）》，1947：13。

167. 彭松，《新中国呼唤你：新舞蹈艺术从这里腾飞》，董锡玖、隆荫培编著，《新中国舞蹈的奠基石》，香港：天马图书有限公司，2008，5—18、9；彭松，《谈民舞》，《新艺苑》1948（2）：4—5。

168.《戴爱莲今明表演边疆舞》，《申报》，1946年8月26日；《戴爱莲表情深刻 边疆舞笑口常开》，《申报》，1946年8月27日；上官瑶，《上海的八月风——看戴爱莲大跳边疆舞！》，《海潮周刊》，1946（20）：8；于思，《边疆舞卖铜钿，戴爱莲将整装出国》，《海潮周报》，1946（20）：1；紫虹，《叶浅予、戴爱莲出国做单帮》，《海燕》，1946（2）：9；周侠公，《戴爱莲之舞》，《上海特写》，1946（14）：1。

169. 节目按顺序包括：芭蕾舞《仙女》选段，两个现代舞作品《拾穗女》和《思乡曲》，七个边疆舞蹈作品《巴安弦子》《春游》《瑶人之鼓》《嘉戎酒会》《哑子背疯》《坎巴尔韩》和《青春舞曲》。《戴爱莲表情深刻 边疆舞笑口常开》；勤生，《戴爱莲之舞》，《家》，1946（8）：19。

170. 彭松，《舞蹈的摇篮》。

171.《叶浅予戴爱莲明日由美抵沪》，《申报》，1947年10月26日；《戴爱莲与中

国》;《严肃的舞蹈家：戴爱莲》,《妇女文化》,1947（9—10）:30。

172. 在专题报道方面能与戴爱莲齐名的其他舞蹈家有吴晓邦和擅长外国舞和大腿舞的女舞蹈家王渊。戴爱莲到上海后,吴晓邦和王渊就不再经常演出了,评论家们认为戴爱莲巡演结束时候的受欢迎程度超过了吴晓邦和王渊。阿臻,《吴晓邦来沪开舞蹈会》,《东南风》,1946（21）:1;上官瑶,《上海的八月风》;钟耶,《戴爱莲的舞蹈节目》,《海风》,1946（17）:6。

173. 宇文宙,《戴爱莲的舞蹈》。

174. 萧鲲,《戴爱莲之舞》,《文萃》,1946（45）:22。

175. 钟耶,《戴爱莲的舞蹈节目》。

176. 勤生,《戴爱莲之舞》。

177. 毛守丰,《中国舞蹈艺术家戴爱莲》,《日月谭》,1946（22）:16—17。

178. 《豪放热情戴爱莲的舞蹈天》,《飘》,1946（5）:2。

179. 白居难,《戴爱莲习舞十年》,《大观园周报》,1946（21）:11。

180. 勤生,《戴爱莲之舞》。

181. 飞花,《王渊与戴爱莲》,《七日谈》,1946（22）:3。

182. 《戴爱莲表情》。

183. 宇文宙,《戴爱莲的舞蹈》。

184. 勤生,《戴爱莲之舞》。

185. 镜溥,《发扬中国固有的艺术》。

186. 《关于舞蹈艺术叔孙如莹》,《申报》,1946年9月6日。

187. 《苦命的中国人：叶浅予,戴爱莲抵沪之前前后后》,《一四七画报》16,1947（8）:13;《戴爱莲在北平》,《玫瑰画报》,1948（1）:17;《舞联新计划,将巡回演出：舞蹈家戴爱莲来平》,《燕京新闻》,1948（8）:13;《文化界小新闻》,《申报》,1948年7月12日;戴爱莲,《我的艺术与生活》,147。

188. 彭松,《新中国呼唤你》,5—6。

189. 在东南亚逗留两年后,1949年1月梁伦返回香港。梁伦,《我的艺术生涯》,89。

190. 吴晓邦,《我的舞蹈艺术生涯》,88。

191. DeMare, *Mao's Cultural Army*, 147.

192. 方明,《文代会演出二十九日》,《光明日报》,1949年7月28日。

193. 《最后精彩节目》,于珊,《两个晚会的观感》,《光明日报》,1949年7月28日;方明,《为百万人民服务的内蒙古文工团》,《光明日报》,1949年7月16日。

194. 节目单中的其他作品是《牧马》《达斡尔》《鄂伦春舞》《祭敖包》《要见毛主席》《锻工舞》《农作舞》《樵夫舞》《军民合作舞》和《蛇与农夫》。

195. 方明,《文代会演出》;《最后精彩节目》,《光明日报》,1949年7月15日;边疆民间舞蹈介绍大会,1949年7月26日演出节目单,董锡玖、隆荫培编著,

《新中国舞蹈的奠基石》,587—92;梁伦,《舞梦录》,227—29。

196. 这些作品包括《青春歌舞》《藏人春游》《端公驱鬼》《嘉戎酒会》。

197. 金凤,《重建全国文艺组织》,《人民日报》,1949 年 3 月 25 日;《出席巴黎——布拉格世界拥护和平大会中国代表团报告书》,《人民日报》,1949 年 6 月 4 日。

198.《全国文代大会今开幕》,《人民日报》,1949 年 7 月 2 日。

199. 柏生,《文代大会第八日》,《人民日报》,1949 年 7 月 11 日;方明,《文代大会第八日专题发言》,《光明日报》,1949 年 7 月 11 日。

200.《新华电台》,《光明日报》,1949 年 7 月 16 日。

201. 茅慧,《新中国舞蹈事典》,上海:上海音乐出版社,2005,9;《出席世界青年节及世界青年大会》,《人民日报》,1949 年 7 月 16 日。

202. 最初名册上那些将在新中国舞蹈领域发挥重要作用的人有戴爱莲、吴晓邦、胡果刚、梁伦、彭松(赵郓哥)、贾作光、陈锦清、盛婕、胡沙、赵德贤、隆徽丘,见田雨和叶宁,《全国音协舞协相继宣告成立》,《光明日报》,1949 年 7 月 24 日。

203.《全国文协影协等团体出席及常委均已选出》,《光明日报》,1949 年 8 月 2 日。

204. 吴晓邦,《我的舞蹈艺术生涯》,89。

205. 同上,91。

206. 刘敏,《中国人民解放军舞蹈史》,北京:解放军文艺出版社,2011。

207. 方明,《庆祝人民政协会议大歌舞准备演出》,《光明日报》,1949 年 9 月 23 日;《民族的歌舞 团结的征象》,《光明日报》,1949 年 9 月 27 日;《华大三部即公演大歌舞》,《光明日报》,1949 年 10 月 12 日。

第二章 形式探索:新中国早期舞蹈创作

1. 方明,《庆祝人民政协会议大歌舞准备演出》;胡沙,《人民胜利万岁大歌舞创作经过》,《人民日报》,1949 年 11 月 1 日。两篇文章对参与演出的人数估计不同,方明估计的数字是 180 人,胡沙的估计是 250 人,其中舞者约 80 人。

2. 关于招聘民间舞表演者,见方明,《庆祝人民政协会议大歌舞准备演出》;关于戴爱莲的独舞,见《民族的歌舞》;关于王毅与陕北腰鼓舞演员,见 Chang-tai Hung, "Yangge: The Dance of Revolution," in Chang-tai Hung, *Mao's New World: Political Culture in the Early People's Republic* (Ithaca, NY: Cornell University Press, 2011), 75-91, 82;王克芬、隆荫培主编,《中国近现代当代舞蹈发展史(1840—1996)》,北京:人民音乐出版社,1999,179。

3. 胡沙,《人民胜利万岁大歌舞创作经过》。

4. 田汉,《人民歌舞万岁!评〈人民胜利万岁〉大歌舞》,《人民日报》,1949 年

11 月 7 日。

5. 胡沙,《人民胜利万岁大歌舞创作经过》。

6. 田汉,《人民歌舞万岁！评〈人民胜利万岁〉大歌舞》。

7. 戴爱莲,《发展中国舞蹈第一步》。

8. Dai Ailian, to Sylvia (Si-Lan) Chen, May 2, 1950, Jay and Si-Lan Chen Leyda Papers and Photographs, 1913–1987, TAM.083, Box 28, Folder 7, Tamiment Library and Robert F. Wagner Labor Archive, New York.

9. Leyda, *Footnote to History*, 299–310.

10. 董锡玖、隆荫培编著,《新中国舞蹈的奠基石》。

11. 中央戏剧学院通讯组,《中央戏剧学院三个文工团》,《光明日报》,1950 年 5 月 23 日。

12. 同上。

13. 明,《华南作家们写海南战斗英雄》,《光明日报》,1950 年 8 月 12 日。

14. 梁伦,《我的艺术生涯》,103。

15. 中央戏剧学院通讯组,《〈和平鸽〉舞剧昨晚在京开始上演》,《人民日报》,1950 年 10 月 11 日；欧阳予倩,《集体的力量完成集体的艺术》,《人民日报》,1950 年 10 月 13 日。

16. 中央戏剧学院通讯组,《〈和平鸽〉舞剧昨晚在京开始上演》。

17.《华南文艺近讯——广州演出〈乘风破浪解放海南〉》,《光明日报》,1950 年 8 月 25 日；华南文工团,《乘风破浪解放海南》,《人民画报》,1950（6）:38；广东省舞蹈家协会,《广东舞蹈》,89—95。

18. 施明新、明之,《略谈〈乘风破浪解放海南〉的音乐创作》,《人民音乐》,1951（2）:26—27、27。

19. 梁伦,《关于〈乘风破浪解放海南〉的创作》,《舞蹈通讯（会演专号）》,1951（7）:8—10。

20. 施明新、明之,《略谈〈乘风破浪解放海南〉的音乐创作》。

21. 梁伦,《关于〈乘风破浪解放海南〉的创作》,8。

22. Wilcox, "Dancers Doing Fieldwork."

23. 梁伦,《关于〈乘风破浪解放海南〉的创作》,8。

24. 广东省舞蹈家协会,《广东舞蹈》,89—95。

25. 施明新、明之,《略谈〈乘风破浪解放海南〉的音乐创作》,26。

26. 同上。

27. 同上,27。

28. 同上。

29. 这样理解打击乐器基于 Bell Yung, "Model Opera as Model: From *Shajiabang* to

Sagabong," in McDougall, *Popular Chinese Literature*, 144-64, 150。

30. 华南文工团，《乘风破浪》，38；广东省舞蹈家协会，《广东舞蹈》，89—95。
31. 《歌剧〈王贵与李香香〉与舞剧〈和平鸽〉座谈》，《人民音乐》，1951（1）：9—16、13。
32. 《和平鸽》，演出节目单，1950年9月，北京舞蹈学院档案。另见《和平鸽》，演出节目单、舞台剧照和导演笔记，1950年9月，见董锡玖、隆荫培编著，《新中国舞蹈的奠基石》，630—43。
33. 明，《保卫世界和平大型舞剧〈和平鸽〉正在排演中》，《光明日报》，1950年8月30日。
34. 欧阳予倩，《集体的力量完成集体的艺术》。
35. 码头工人场景最初背景设在日本，但因为"与政策不符"，在最后一刻更改了。"日本"一词从节目单中去除。《歌剧〈王贵与李香香〉与舞剧〈和平鸽〉座谈》，13；《和平鸽》。
36. 《歌剧〈王贵与李香香〉与舞剧〈和平鸽〉座谈》。
37. 钟惦棐，《论〈和平鸽〉》，《文艺报》，1950（2）：27—30。
38. 陈锦清，《参加排演〈和平鸽〉的感想》，《人民戏剧》，1950（6）：27。
39. 吴寅伯、夏禹卿，《和平鸽》，《人民画报》，1950（6）：38。
40. 同上。
41. 根据管弦乐队的演员名单，这些乐器包括小提琴、中提琴、大提琴、低音提琴、长笛、短笛、双簧管、单簧管、巴松管、小号、长号、大号、定音鼓、圆号和钢琴。《和平鸽》，见董锡玖、隆荫培编著，《新中国舞蹈的奠基石》，636。
42. 《歌剧〈王贵与李香香〉与舞剧〈和平鸽〉座谈》，15。
43. 吴寅伯、夏禹卿，《和平鸽》；《和平鸽》，舞台剧照，见董锡玖、隆荫培编著，《新中国舞蹈的奠基石》，40—42。
44. 光未然，《正视自己的错误》，《人民日报》，1952年1月22日。
45. 孙景琛，《舞蹈界为什么没有动静》，《人民日报》，1955年3月18日；程云，《读〈音乐舞蹈创作的民族形式问题〉》，《人民日报》，1956年8月18日。
46. 《华南文艺近讯》。
47. 吴寅伯、夏禹卿，《和平鸽》。
48. 华南文工团，《乘风破浪》；梁伦，《关于〈乘风破浪解放海南〉的创作》，10。此外，《和平鸽》一张加演票价当时为4000元，见中央戏剧学院舞蹈团通讯，《〈和平鸽〉续演两天》，《人民日报》，1950年11月18日。
49. 施明新、明之，《略谈〈乘风破浪解放海南〉的音乐创作》，26。
50. 梁伦，《我的艺术生涯》，105；凡明，《看舞蹈观摩会演的几点感想》，《光明日报》，1951年5月24日。

51. 吴晓邦，《一九五一年》，《舞蹈通讯》第 1 期（会演专号），1951 年 7 月：3。

52. 同上，3。

53. 凡明，《看舞蹈观摩会演的几点感想》。

54. 胡沙，《论向民族传统的舞蹈艺术学习》，《舞蹈通讯》第 1 期（会演专号），1951 年 7 月：5—7, 6。

55. 彭松，《新中国呼唤你：新舞蹈艺术从这里腾飞》，董锡玖、隆荫培编著，《新中国舞蹈的奠基石》，15。

56. 同上，16。

57. 光未然，《正视自己的错误》。关于这一事件在中国舞剧历史中的重要意义，见于平《中国现当代舞剧发展史》，北京：人民音乐出版社，2004，70—71。

58. 钟恬柴，《论〈和平鸽〉》，29。

59. 彭松，《新中国呼唤你：新舞蹈艺术从这里腾飞》，17。

60. 于平，《中国现当代舞剧发展史》，70—71。

61. 光未然，《谈舞剧〈和平鸽〉的演出》，《人民日报》，1950 年 10 月 17 日。

62. 钟恬柴，《论〈和平鸽〉》，27—28。

63. 同上，28.

64. 同上，29。

65. 《歌剧〈王贵与李香香〉与舞剧〈和平鸽〉座谈》，15。

66. 胡沙，《论向民族传统的舞蹈艺术学习》，5。

67. 《人民胜利万岁》演出节目单和剧照，见董锡玖、隆荫培编著，《新中国舞蹈的奠基石》。

68. 田汉，《人民歌舞万岁！评〈人民胜利万岁〉大歌舞》。

69. Chang-tai Hung, "Yangge," 85–87.

70. 更多关于这次巡演，见 Emily Wilcox, "Beyond Internal Orientalism: Dance and Nationality Discourse in the Early People's Republic of China, 1949–1954," *Journal of Asian Studies* 75, no.2 (May 2016):363–86。更多关于少数民族巡演体制，见 Uradyn Bulag, "Seeing Like a Minority: Political Tourism and the Struggle for Recognition in China," *Journal of Current Chinese Affairs* 41, no.4 (April 2012):133—58。

71. 《周总理欢宴各民族代表》，《人民日报》，1950 年 9 月 29 日；《来京参加国庆盛典的各族代表》，《人民日报》，1950 年 10 月 4 日。

72. 《先农坛的盛会》，《光明日报》，1950 年 10 月 23 日。

73. 萧凤，《跟着你，毛主席！》(1—3 部分)，《光明日报》，1950 年 10 月 11—14 日。

74. 陈正青等，《中华人民共和国各民族团结起来》，《人民画报》，1950 (5)：36—38；《首都庆祝国庆节》，《光明日报》，1950 年 10 月 15 日；明，《为创作新的舞

蹈努力》,《光明日报》, 1950 年 10 月 21 日。《光明日报》其他报道, 1950 年 10 月 17、23、26、29、30 日。

75.《天山之歌》, 西北电影公司和中央电影场, 1948。关于这部电影的制作, 见《宣委会与文协招待文化界放映〈天山之歌〉》,《新疆日报》, 1948 年 6 月 30 日; 罗绍文,《历史的倩影和足迹: 天山歌舞团访问祖国东南追记》,《新疆艺术》, 1997（2）: 34—41。

76.《天山之歌》中康巴尔汗的《盘子舞》。

77. 陈锦清,《关于新舞蹈艺术》,《文艺报》, 1950（2）: 20—23。

78. Chang-tai Hung, "Yangge," 88–90.

79. 钟惦棐,《论〈和平鸽〉》, 29。

80. 同上。

81. 吴晓邦,《推荐内蒙文工团的〈马刀舞〉》,《人民日报》, 1950 年 10 月 15 日。

82. 纪刚,《看了〈雁舞〉以后》,《光明日报》, 1950 年 10 月 18 日。

83. 康巴尔汗,《我的舞蹈艺术生涯》, 237。

84. 纪兰慰、邱久荣,《中国少数民族舞蹈史》, 北京: 中央民族大学出版社, 1998, 434。

85. 同上, 442。沈其如,《少数民族艺术的花圃》,《光明日报》, 1951 年 10 月 3 日。

86. 康巴尔汗,《舞蹈教学经验简述》, 中国舞蹈艺术研究会筹委会,《舞蹈学习资料》, 1954（1）: 32—35, 32, 北京舞蹈学院档案。

87. 同上, 33。

88. 康巴尔汗帮助北京舞蹈学校培训教师。伯瑜,《北京舞蹈学校开始招生》,《人民日报》, 1954 年 7 月 14 日。

89. 康巴尔汗,《舞蹈教学经验简述》; 康巴尔汗,《我的舞蹈艺术生涯》, 237。

90. 康巴尔汗,《我的舞蹈艺术生涯》, 237。

91. 中央戏剧学院舞蹈团改组后更名为中央歌舞团, 中央民族学院民族文工团后更名为中央民族歌舞团。《中央民族歌舞团庆祝建团十周年》,《舞蹈》, 1962（5）: 38。

92. 关于这些表演团体的政治意义和关系, 见张玉玲,《新中国"十七年"中直院团舞蹈团队政治功能分析》,《长江大学学报（社会科学版）》, 2012（2）: 115—17。

93.《中央民族歌舞团庆祝建团十周年》, 38。

94.《中央民族学院民族文工团西南工作队路过西安转赴重庆》,《光明日报》, 1952 年 9 月 25 日。

95. 敖恩洪,《歌颂美丽的生活》,《人民画报》, 1952（1）: 9—10。

96. Elizabeth Wichmann, *Listening to Theatre: The Aural Dimension of Beijing Opera* (Honolulu: University of Hawai'i Press, 1991); Ruru Li, *The Soul of Beijing Opera:*

Theatrical Creativity and Continuity in the Changing World (Hong Kong: Hong Kong University Press, 2010).

97. Duhyun Lee et al., *Korean Performing Arts: Drama, Dance & Music Theater* (Seoul: Jipmoondang Publishing, 1997); Judy Van Zile, *Perspectives on Korean Dance* (Middletown, CT: Wesleyan University Press, 2001); Sang Mi Park, "The Making of a Cultural Icon for the Japanese Empire: Choe Seung-hui's U. S. Dance Tours and 'New Asian Culture' in the 1930s and 1940s," *Positions* 14, no.3 (2004):597–632; Young-Hoon Kim, "Border Crossing: Choe Seung-hui's Life and the Modern Experience," *Korea Journal* 46, no.1 (Spring 2006):170–97; E. Taylor Atkins, *Primitive Selves: Koreana in the Japanese Colonial Gaze, 1910–1945* (Berkeley: University of California Press, 2010); Judy Van Zile, "Performing Modernity in Korea: The Dance of Ch'oe Sung-hui," *Korean Studies* 37 (2013):124–49; Faye Yuan Kleeman, *In Transit: The Formation of the Colonial East Asian Cultural Sphere* (Honolulu: University of Hawai'i Press, 2014); Alfredo Romero Castilla, "Choi Seunghee (Sai Shoki): The Dancing Princess from the Peninsula in Mexico," *Journal of Society for Dance Documentation and History* 44 (March 2017):81–96.

98. Emily Wilcox, "Locating Performance: Choe Seung-hui, East Asian Modernisms, and the Case for Area Knowledge in Dance Studies," in *The Futures of Dance Studies*, ed. Susan Manning, Janice Ross, and Rebecca Schneider (Madison: University of Wisconsin Press, 2019); Suzy Kim, "Choe Seung-hui between Ballet and Folk: Aesthetics of National Form and Socialist Content in North Korea" (paper presented at the Dancing East Asia conference, University of Michigan, Ann Arbor, MI, April 7, 2017).

99. 李正一等，《中国古典舞教学体系创建发展史》，上海：上海音乐出版社，2004；苏娅，《求索新知——中国古典舞学习笔记》，北京：中国戏剧出版社，2004；李爱顺，《崔承喜与中国舞蹈》，《北京舞蹈学院学报》，2005（4）：16—22；田静、李百成，《新中国舞蹈艺术家的摇篮》，北京：中国文联出版社，2005。

100. 这些变化的视觉记录，见 Takashima Yusaburo and Chong Pyong-ho, *Seiki no bijin buyoka Sai Shoki* (Tokyo: MT Publishing Company, 1994); *Choi Seunghee: The Story of a Dancer*, directed by Won Jongsun (Arirang TV, 2008)。

101. Kleeman, "Dancers of the Empire," 191–92.

102. Tara Rodman, "Altered Belonging: The Transnational Modern Dance of Ito Michio" (PhD diss., Northwestern University, 2017), 65–70. For another account with conflicting dates, see Toshiharu Omuka, "Dancing and Performing: Japanese Artists in the Early 1920s at the Dawn of Modern Dance," *Experiment* 10(2004), 157–70.

103. Park, "The Making of a Cultural Icon," 601–13; Taylor Atkins, *Primitive Selves*,

170—75.

104. Kim, "Border Crossing"; Atkins, *Primitive Selves*.

105. Won, *Choi Seunghee*;《充溢着魅力的舞姬——崔承喜》,《太平洋周报》, 1943（84）: 1853。

106. 崔承喜既为日本士兵也为一般民众表演。James R. Brandon, *Kabuki's Forgotten War: 1931-1945*, Honolului University of Hawai'i Press, 2008), 201;《中国的坤角: 到底不如人家》,《三六九画报》, 1943（14）: 21; 刘俊生,《论崔承喜的舞蹈》,《杂志》, 1943（2）: 26—30。

107. 李爱顺,《崔承喜与中国舞蹈》, 17。

108. Kleeman, "Dancers of the Empire," 205.

109. 敖剑青,《崔承喜、梅兰芳会见记》,《太平洋周报》, 1944（93）: 2102—2103;《崔承喜舞蹈座谈会》,《杂志》, 1943（2）: 41—46。

110. 苏娅,《求索新知——中国古典舞学习笔记》, 11。

111. Kleeman, "Dancers of the Empire," 203-4.

112. 同上, 207。

113. 同上, 207—8。

114. A.基托维奇、B.布尔索夫、王金陵,《著名的舞蹈家: 崔承喜》,《人民日报》, 1949 年 9 月 9 日; Won, *Choi Seunghee;* Kim, "Choe Seung-hui between Ballet and Folk"。

115.《文化部, 全国文联举行晚会〈崔承喜表演朝鲜舞踊〉》,《光明日报》, 1949 年 12 月 13 日。

116. 更多关于这个变化的历史背景, 见 Wilcox, "Locating Performance"。

117. 柏生,《中朝人民战斗的友谊: 访朝鲜人民艺术家崔承喜》,《人民日报》, 1950 年 12 月 11 日。

118. 朱颖,《北京市妇女界抗美援朝保家卫国委员会邀请韩雪野崔承喜讲演》,《人民日报》, 1950 年 11 月 27 日。

119.《国内文艺动态》,《人民日报》, 1951 年 2 月 11 日。

120. 柏生,《中朝人民战斗的友谊: 访朝鲜人民艺术家崔承喜》。

121. 蒋祖慧（1934 年出生）1949—1950 年也向崔承喜学习舞蹈。董锡玖、隆荫培编著,《新中国舞蹈的奠基石》, 528, 731。

122. 陈锦清,《关于新舞蹈艺术》。

123. 同上, 22。

124. 田静、李百成,《新中国舞蹈艺术家的摇篮》, 北京: 中国文联出版社, 2005, 284。

125.《整理中国舞蹈艺术培植专业舞蹈干部》,《光明日报》, 1951 年 2 月 14 日。

126. 崔承喜，《中国舞蹈艺术的将来》，《人民日报》，1951年2月18日。

127. 崔承喜，《中国舞蹈艺术的将来》。

128. 关于课程文件，包括所授课程、照片、录取学生姓名及传记，见田静、李百成，《新中国舞蹈艺术家的摇篮》，271—556。

129. 最初名额配比是55位中国学生和55位朝鲜学生，开学当天，只录取了30位朝鲜学生。一份回顾性报道记录了120名学生：85位中国学生和35位朝鲜学生。方明，《培养中朝舞蹈工作干部崔承喜舞蹈研究班成立》，《光明日报》，1951年3月20日；顾也文，《朝鲜舞蹈家崔承喜》，北京：中国文联出版社，1951，53—57；田静、李百成，《新中国舞蹈艺术家的摇篮》，279—80。

130. 课程班的许多学生日后都成为中国舞的著名演员、教师和编导。例如宝音巴图、崔美善、高金荣、蒋祖慧、蓝珩、李正一、舒巧、斯琴塔日哈、王世琦和章民新。

131. 田静、李百成，《新中国舞蹈艺术家的摇篮》，471。

132. 同上，475。

133. 同上，409。

134. 方明，《培养中朝舞蹈工作干部崔承喜舞蹈研究班成立》。

135. 也称为东方舞，这是崔承喜自己的创造，主要依据是印度和泰国舞蹈素材。

136. 1951年7月制作的这一演出的记录短片。《"北影"最近完成六部最新纪录片》，《光明日报》，1951年7月12日。

137. 《整理中国舞蹈》，《光明日报》，1951年2月14日；顾也文，《朝鲜舞蹈家崔承喜》，58—62。

138. 方明，《培养中朝舞蹈工作干部崔承喜舞蹈研究班成立》。

139. 许多作家采用崔承喜的研究为戏曲的艺术价值辩护，在崔承喜和戴爱莲的支持下，新的戏曲研究中心建立了。《中国戏曲研究院成立》，《人民日报》，1951年4月5日；石南，《对戏曲改革的一些意见》，《光明日报》，1951年10月12日。

140. 胡沙，《论向民族传统的舞蹈艺术学习》。

141. 《红绸舞》演出录像，《彩蝶纷飞》，北京电影制片厂，1963。

142. 习之，《绸舞的学习过程》，《舞蹈通讯》（会演专号），1951（7）：7。

143. 王克伟，《红绸舞》，上海：陆开记书店，1953。

144. 王克伟，《红绸舞》，8—23。

145. 田静、李百成，《新中国舞蹈艺术家的摇篮》，286。

146. 戴爱莲，《庆祝崔承喜的舞蹈创作公演会》，《世界知识》，1951（20）：16。

147. 董锡玖、隆荫培编著，《新中国舞蹈的奠基石》，573。

148. 《北京舞蹈学校开学》，《光明日报》，1954年9月8日。

149. 北京舞蹈学校开始是六年学制，但有计划扩展到七年或九年学制。北京舞蹈

学院校史编辑委员会,《北京舞蹈学院院志》,1993,2。

150. 伯瑜,《北京舞蹈学校开始招生》。

151. 同上；北京舞蹈学院校史编辑委员会,《北京舞蹈学院院志》,1。

152. 北京舞蹈学院校史编辑委员会,《北京舞蹈学院院志》。

153. 同上,73,245。

154. 关于这个班的历史,见 Emily Wilcox, "Performing Bandung: China's Dance Diplomacy with India, Indonesia, and Burma, 1953-1962," *Inter-Asia Cultural Studies* 18, no.4 (2017):518-39。中文版见魏美玲,《"表演"万隆：中国与印度、印度尼西亚和缅甸的舞蹈外交（1953—1962）》,刁淋译,《北京舞蹈学院学报》,2019（5）:86—99。

155. 北京舞蹈学院校史编辑委员会,《北京舞蹈学院院志》,249。

156. 伯瑜,《北京舞蹈学校开始招生》。

157. 北京舞蹈学院校史编辑委员会,《北京舞蹈学院院志》,11。也见《北京舞蹈》。部分叙述包括白云生、刘玉芳。李正一,《中国古典舞教学体系创建发展史》,9。

158. 赵铁春,《学科历史回顾》,赵铁春《中国舞蹈高等教育30年学术文集（1978—2008）:中国民族民间舞研究》,北京：高等教育出版社,2009,1—12,1；伯瑜,《北京舞蹈学校开始招生》。

159.《北京舞蹈》；北京舞蹈学院,《北京舞蹈学院院志》,1。伊丽娜（Ol'ga Il'ina）在北京舞蹈学校执教至1956年11月。北京舞蹈学院,《北京舞蹈学院院志》,291。伊丽娜是1954至1960年期间教授芭蕾舞和编导课程的六位苏联教师之一。1955年9月至1958年7月,查普林（Viktor Ivanovich Tsaplin）教授舞蹈编导课程；1957年9月至1959年8月,谢列勃连尼柯夫（Nikolai Nikolaevich Serebrennikov）教授双人舞课程；1955年9月至1958年7月,列舍维奇（Tamara Leshevich）教授性格舞和欧洲民间舞；1957年12月至1960年6月,鲁米杨（Valentina Rumiantseva）教芭蕾舞；古雪夫（Petr Gusev）教授第二期舞剧编创课程,1957年12月至1960年6月帮助指导了芭蕾舞剧作品。克里斯蒂娜·埃兹拉希帮助确认了上述各位的身份。

160. 北京舞蹈学院,《北京舞蹈学院院志》,72。所有人都在20世纪40年代与戴爱莲和吴晓邦一起工作过,也是1949年以来北京舞蹈界的领军人物。

161. 同上,72。1949年以前袁水海曾在上海向俄罗斯老师学习芭蕾舞,陆文鉴曾在中央戏剧学院舞蹈团担任舞蹈演员。

162. 同上,11。

163. 最早在北京舞蹈学校教中国古典舞的两位教师都是崔承喜在中央戏剧学院舞蹈研究课程班的毕业生：李正一（1929年生）和杨宗光（1935—1968）；李正一,《中国古典舞体系创建发展史》,12—13；苏娅,《求索新知——中国古典舞学习

笔记》。

164. 文化部北京舞蹈学校，《实习演出》，艺术指导奥尔加·伊丽娜，演出节目单日期1955年5月，北京，作者收藏。21个演出作品中有10个是中国舞蹈新作品，风格有汉族民间舞、少数民族舞蹈和以戏曲为基础的古典舞。其余11个作品都是芭蕾舞或欧洲民间舞，包括一个独舞（塔吉克族舞蹈《马刀舞》，伊戈尔·莫伊谢耶夫的俄罗斯民间舞蹈团的作品），三个双人舞（一个华尔兹、一个喜剧滑冰舞和一个中国性格舞），一个跳绳舞，一个《小鸡舞》和《天鹅湖》二、三幕中的几个片段，包括玛祖卡、匈牙利舞蹈、西班牙舞蹈和《四小天鹅舞》。

165. 文化部北京舞蹈学校，《实习演出》，作品编导是彭松（赵郾哥）、朱苹和王连城。演出还包含在北京夏季音乐舞蹈季开幕式的学校作品中，《北京夏季音乐舞蹈晚会开幕》，《光明日报》，1955年5月31日。

166. 1955年的剧照，北京舞蹈学院档案。

167. 朝鲜族舞是陈春绿和朴光淑改编，维吾尔族舞蹈是罗雄岩和李正康编创，藏族舞蹈是李承祥创作，蒙古族舞蹈是贾作光创作。文化部北京舞蹈学校，《实习演出》。

168. 1955年的剧照，北京舞蹈学院档案。

169. 中国舞蹈第十个作品没有标明风格，被描述为"依据民间传说创作的儿童舞剧"，由中国古典舞教师唐满城创编。文化部北京舞蹈学校，《实习演出》。

170. 蒋祖慧表演的《采花》和李正一与杨宗光表演的《惊梦》，文化部北京舞蹈学校，《实习演出》。1955年剧照，北京舞蹈学院档案。

171. 文化部北京舞蹈学校，《实习演出》。

172. 北京舞蹈学院，《北京舞蹈学院院志》，251。

173.《舞蹈家的摇篮》，《光明日报》，1956年7月7日。

174. 北京舞蹈学校，《中国古典舞教学法》，北京舞蹈学校资料室，1960。

175.《全国音乐舞蹈会演闭幕》，《光明日报》，1957年1月24日。

176. 北京舞蹈学院，《北京舞蹈学院院志》，249。

177. 见北京舞蹈学院，《北京舞蹈学院院志》，15, 249。

178. Wilcox, "Performing Bandung."

第三章　表现社会主义国家：中国舞的黄金时代

1. 吴新陆、齐观山、郑光华，《庆祝第六届国庆节》，《人民画报》，1955（10）：1—3。
2. 戴爱莲，《忆〈荷花〉》，《舞蹈舞剧创作经验文集》，文化部艺术局中国艺术研究院舞蹈研究所，北京：人民音乐出版社，1985, 20—25；贾安林，《中外舞蹈作品赏析：中国民族民间舞蹈作品赏析》，上海：上海音乐出版社，2004, 221—23。
3.《荷花舞》剧照，中国歌剧舞剧院档案；《中国青年演出的〈荷花〉》，《人民

日报》，1954 年 6 月 26 日；《荷花舞》演出录像，巫允明，《中国当代舞蹈精粹》，中国艺术研究院舞蹈研究所，1993。

4. 贾安林，《中外舞蹈作品赏析：中国民族民间舞蹈作品赏析》，221—22。

5. 戴爱莲，《忆〈荷花〉》，20—21。

6. 同上，20。

7. 徐杰，《我们的〈荷花舞〉》，《光明日报》，1954 年 7 月 31 日。据戴爱莲说，荷花舞的题材是周恩来要求的，目的是欢迎 1952 年 10 月来北京参加环亚太和平会议的印度代表团。戴爱莲，《忆〈荷花〉》，20。

8. 徐杰，《我们的〈荷花舞〉》；Nicolai Volland, "Translating the Socialist State: Cultural Exchange, National Identity, and the Socialist World in the Early PRC," *Twentieth-Century China* 33, no.2 (2007):51-72。

9. "True Folk Art," *Festival: Journal of the International Festival Committee*, no.24 (August 9, 1953): n.p., World Festival of Youth and Students Collection ARCH01667, Binder 9, Folder 4, International Institute of Social History, Amsterdam; "Festival Cultural Teams Rehearse," *Festival: Journal of the International Festival Committee*, no.16 (August 1, 1953):7, World Festival of Youth and Students Collection ARCH01667, Binder 9, Folder 4, Interna-tional Institute of Social History, Amsterdam.

10. 盛婕，《在国际文化交流活动中的中国舞蹈》，《舞蹈》，1959（10）：6—8、8；"Un Merveilleux Programme Artistique Chinois," *Festival: Organe du Comité International du Festival*, no.10 (August 15, 1951): n.p., World Festival of Youth and Students Collection ARCH01667, Binder 9, Folder 4, International Institute of Social History, Amsterdam。

11.《我国青年艺术团得奖名单》，《光明日报》，1953 年 8 月 17 日。

12.《中国舞蹈艺术研究会》，《中国民间舞蹈选集》，北京：艺术出版社，1954。

13. "Record Crowd at Chinese Show," *Times of India*, December 20, 1954; "Picking Tea and Catching Butterflies," stage photograph in University of Michigan Pioneers of Chinese Dance Digital Archive, https://quod.lib.umich.edu/d/dance1ic; *Zhongguo yishu tuan*, per-formance program from 1955 tour to Italy, in Sophia Delza Papers, (S)*MGZMD 155, Box 69, Folder 15, Jerome Robbins Dance Division, New York Public Library for the Performing Arts. 关于 1954 年的印度巡演，见 Wilcox, "Performing Bandung"。

14.《中国舞蹈图片目录》，gift album dated September 4, 1955, in KOLO Serbia State Folk Dance Ensemble Archives, Belgrade。

15.《周总理接见南民间歌舞团负责人》，《人民日报》，1955 年 8 月 30 日。

16. 1957 年世界青年联欢节海报，World Festival of Youth and Students Collection

ARCH01667, Binder 9, Folder 1, International Institute of Social History, Amsterdam。

17. 见《光明日报》上以舞蹈命名的数篇文章。

18. 中国艺术团1960年加拿大巡演节目单，Sophia Delza Papers, (S)*MGZMD 155, Box 69, Folder 15, Jerome Robbins Dance Division, New York Public Library for the Performing Arts；中国艺术团1960年哥伦比亚、古巴、委内瑞拉巡演节目单，University of Michigan Asia Library Chinese Dance Collection。

19. 封面照片，《人民画报》，1960（19）。

20. 吴印咸、吴寅伯，《革命文艺运动的方向》，《人民画报》，1962（7）: 2—3、3。

21.《彩蝶纷飞》，北京电影制片厂，1963。

22.《庆祝中华人民共和国成立十五周年》，《人民日报》，1964年10月10日；《中阿友协电影招待会庆祝阿联国庆》，《人民日报》，1964年7月23日。

23. 关于这一观点及历史有效性论述，见于平，《中国现当代舞剧发展史》，48—49。

24. 宋天仪，《中外表演艺术交流史略（1949—1992）》，北京：文化艺术出版社，1994，226—37；Emily Wilcox, "The Postcolonial Blind Spot: Chinese Dance in the Era of Third Worldism, 1949–1965," *Positions: Asia Critique* 26, no.4 (2018); Wilcox, "Performing Bandung"。

25. 盛婕，《在国际文化交流活动中的中国舞蹈》；田雨，《世界青年联欢节散记》，《舞蹈》，1962（5）: 44—46。尽管1949年代表团参赛时，中华人民共和国尚未成立，但还是作为社会主义中国代表受到了接待。《八十五国青年代表同声欢呼》，《人民日报》，1949年8月20日。

26. 宋天仪，《中外表演艺术交流史略（1949—1992）》，182—190。这些是含舞蹈节目的表演代表团首次访问的日期。在某些情况下，戏剧、音乐或杂技艺术团的出访时间更早。

27. Emily Wilcox, "When Place Matters: Provincializing the 'Global,' " in *Rethinking Dance History: Issues and Methodologies*, 2nd ed., ed. Larraine Nicholas and Geraldine Morris (Abingdon, UK, and New York: Routledge, 2018), 160–172.

28. 在此阶段中国及其他亚洲国家对世界舞蹈发展的贡献尽管存在但通常不被承认。Yutian Wong, *Choreographing Asian America* (Middletown, CT: Wesleyan University Press, 2010); Priya Srinivasan, *Sweating Saris: Indian Dance as Transnational Labor* (Philadelphia: Temple University Press, 2012).

29.《人民日报》发表了30多篇关于这次巡演的文章，描述了当地的接待情况以及围绕着苏联如何帮助该团从古巴运送到加拿大。我将重点关注其中的舞蹈报道。《我国艺术团在委内瑞拉首次演出》，《人民日报》，1960年4月29日。宋天仪，《中外表演艺术交流史略（1949—1992）》，186。宋天仪还在出访国家名单中涉及瑞士，但我没能在当代信息资料中验证这一说法。

30. 关于1978年相似的美国巡演，见 Emily Wilcox, "Foreword: A Manifesto for Demarginalization," in *Chinese Dance: In the Vast Land and Beyond*, ed. Shih-Ming Li Chang and Lynn Frederiksen (Middletown, CT: Wesleyan University Press, 2016), ix-xxiii。

31. 巡演加拿大部分的节目单，Sophia Delza collection at the New York Public Library for the Performing Arts；巡演拉丁美洲部分的节目单，the University of Michigan Chinese Dance Collection (见 n. 18)。关于电影片段，见 nn. 36-38。

32. 盛婕，《在国际文化交流活动中的中国舞蹈》，7—8；我没有将以舞蹈名义获奖的中国戏曲部分包含在内。

33. 两个节目单中的舞蹈列表是相同的。

34. Thomas S. Mullaney, *Coming to Terms with the Nation: Ethnic Classification in Modern China* (Berkeley: University of California Press, 2011).

35. 节目单中的《花伞舞》是代表云南省的，但在中文信息资源中，它总是与河南联系在一起。关于《花伞舞》和《走雨》两支舞蹈的地域联系，见王克芬等，《中国舞蹈大辞典》，北京：文化艺术出版社，2009，209、723；《民间舞蹈的新花朵》，《光明日报》，1959年5月17日。

36.《百凤朝阳》，北京电影制片厂，1959。

37.《彩蝶纷飞》。

38.《百凤朝阳》。

39. Catherine Yeh, "Politics, Art and Eroticism: The Female Impersonator as the National Cultural Symbol of Republican China," in *Performing the 'Nation': Gender Politics in Literature, Theatre and the Visual Arts of China and Japan, 1880-1940*, ed. Doris Croissant, Catherine Yeh, and Joshua S. Mostow (Leiden: Brill, 2008), 206-239; Catherine Yeh, "China, A Man in the Guise of an Upright Female," in *History in Images: Pictures and Public Space in Modern China*, ed. Christian Henriot and Wen-hsin Yeh (Berkeley: University of California Press, 2012), 81-110.

40. 资华筠，《舞蹈和我：资华筠自传》，成都：四川文艺出版社，1987；董锡玖、隆荫培编著，《新中国舞蹈的奠基石》。

41. 张筠青，《我国青年艺术家》，《光明日报》，1957年8月9日；冯双白，《中国舞蹈家大辞典》，北京：中国文联出版社，2006，65。

42. 关于斯琴塔日哈，见 Wilcox, "Dynamic Inheritance"。

43. 张筠青，《我国青年艺术家》；贾安林，《中外舞蹈作品赏析：中国民族民间舞蹈作品赏析》，20—30。

44. 张筠青，《我国青年艺术家》。

45. 我观察到，这些作品在中国舞蹈学校用作教学剧目，并在节日和纪念演出等

历史事件中演出。这一代舞蹈家的传记总是在突出世界青年联欢节的奖项,视其为这一时代最重要的国际成就。关于获奖作品的完整列表,见宋天仪,《中外表演艺术交流史略(1949—1992)》, 290—292。

46. Naima Prevots, *Dance for Export: Cultural Diplomacy and the Cold War* (Middletown, CT: Wesleyan University Press, 2001); David Caute, *The Dancer Defects: The Struggle for Cultural Supremacy during the Cold War* (Oxford: Oxford University Press, 2003); Clare Croft, *Dancers as Diplomats: American Choreography in Cultural Exchange* (New York: Oxford University Press, 2015).

47. Pia Koivunen, "The World Youth Festival as an Arena of the 'Cultural Olympics': Meanings of Competition in Soviet Culture in the 1940s and 1950s," in *Competition in Soviet Society*, ed. Katalin Miklóssy and Melanie Ilic (New York: Routledge, 2014), 125–142, 138.

48. 关于这些活动的政治维度,见 Joni Krekola and Simo Mikkonen, "Backlash of the Free World: The US Presence at the World Youth Festival in Helsinki, 1962," *Scandinavian Journal of History* 36, no.2 (May 2011):230–55; Margaret Peacock, "The Perils of Building Cold War Consensus at the 1957 Moscow World Festival of Youth and Students," *Cold War History* 12, no.3 (2012):515–535。

49. *World Youth Festivals*, World Festival of Youth and Students Collection ARCH01667, Binder 1, Folder 1, International Institute of Social History, Amsterdam.

50. Nicolai Volland, *Socialist Cosmopolitanism: The Chinese Literary Universe, 1945–1965* (New York: Columbia University Press, 2017); Wilcox, "The Postcolonial Blind Spot"; Wilcox, "Performing Bandung."

51. "Cultural Competition in Honor of the 5th Festival Launched by the Magazine *World Youth*" and "The Student Programme at the Fifth World Festival of Youth and Students Preliminary Outline, 1955," World Festival of Youth and Students Collection ARCH01667, Binder 1, Folder 4, International Institute of Social History, Amsterdam.

52. Marcel Rubin, "Art Competitions," *Festival*, no.2 (October 1958):n.p., World Festival of Youth and Students Collection ARCH01667, Binder 10, Folder 1, International Institute of Social History, Amsterdam.

53. "Programme of 5th August," *Festival: Journal of the International Festival Committee*, no.20 (August 5, 1953), World Festival of Youth and Students Collection ARCH01667, Binder 9, Folder 4, International Institute of Social History, Amsterdam.

54. "The Student Programme at the Fifth World Festival of Youth and Students Preliminary Outline, 1955." 这项规则在1953年同样适用。See "Reglement des concours internationaux qui ont lieu pendant le festival," *Festival: Journal du Comité*

Préparatoire International du Festival, no.3 (April 28-May 4, 1953), in World Festival of Youth and Students Collection ARCH01667, Binder 9, Folder 4, International Institute of Social History, Amsterdam.

55. Anthony Shay, *Choreographic Politics: State Folk Dance Companies, Representation, and Power* (Middletown, CT: Wesleyan University Press, 2002); Christina Ezrahi, *Swans of the Kremlin: Ballet and Power in Soviet Russia* (Pittsburgh: University of Pittsburgh Press, 2012).

56. "Reglement des concours internationaux qui ont lieu pendant le festival," *Festival*, no.3, April 28-May 4, 1953; "The Student Programme at the Fifth World Festival of Youth and Students Preliminary Outline, 1955"; articles in *Festival* include "character dance" within these two categories. "Reglement des concours internationaux qui ont lieu pendant le festival" (1953) and "Voulezvous Etre Laureat?," *Festival*, April 1-15, 1955, World Festival of Youth and Students Collection ARCH01667, Binder 9, International Institute of Social History, Amsterdam.

57. *The VIth World Festival of Youth and Students for Peace and Friendship, Moscow July 28th-August 11th 1957*, Binder 2, 45, World Festival of Youth and Students Collection ARCH01667, International Institute of Social History, Amsterdam; Marcel Rubin, "Art Competitions"; "The VIII Festival of Youth and Students for Peace and Friendship," binder labeled "Eight Festival, Helsinki, 1962," 4-5, World Festival of Youth and Students Collection ARCH01667, International Institute of Social History, Amsterdam.

58. Central Committee of the Union of Working Youth, ed., *The Fourth World Festival of Youth and Students for Peace and Friendship*, Bucharest, August 2-16, 1953 [published 1954], p.13, World Festival of Youth and Students Collection ARCH01667, binder labeled "Fourth World Festival," International Institute of Social History, Amsterdam. 拉赫曼表演婆罗多舞的照片配有标题《芭蕾舞》, 见 *Festival: Journal of the International Festival Committee*, no.24 (August 9, 1953): n.p., World Festival of Youth and Students Collection ARCH01667, Binder 9, Folder 4, International Institute of Social History, Amsterdam。

59. 盛婕,《在国际文化交流活动中的中国舞蹈》, 7—8。戏曲片段偶尔获奖, 这些片段被中国媒体归入"古典歌舞"的类别, 但不清楚在世界青年联欢节的记载中对应的是什么。

60. "Reglement des concours internationaux qui ont lieu pendent le festival."

61. 有关7分钟和8位表演者的约定出现, 见"The Student Programme at the Fifth World Festival of Youth and Students Preliminary Outline, 1955"。最多6人的约定见

"Reglement des concours internationaux du Ve festival," *Festival*, no.2 (February 15–23, 1955), World Festival of Youth and Students Collection ARCH01667, Binder 9, International Institute of Social History, Amsterdam。然而在 "Voulezvous Etre Laureat?" (April 1955) 中，仍约定为 8 位表演者。

62. 第六届世界青年联欢节，莫斯科，1957 年 7 月 28 日至 8 月 11 日，45。

63. 根据世界青年国际档案中所有 1951 年、1953 年、1955 年、1957 年、1959 年和 1962 年《联欢节》的期刊，World Festival of Youth and Students Collection ARCH01667, International Institute of Social History, Amsterdam。

64. 一些中国舞蹈史学家将 1949 年以前的其他作品视为民族舞剧的重要前身。于平，《中国现当代舞剧发展史》，12—27。

65. 于平，《从〈人民胜利万岁〉到中华〈复兴之路〉：新中国舞蹈艺术发展 60 年感思》，《艺术百家》，2009（5）：1—5；Xiaomei Chen, *Staging Chinese Revolution: Theater, Film, and the Afterlives of Propaganda* (New York: Columbia University Press, 2017)。

66. 李小祥，《中国歌剧舞剧院院史》，香港：天马图书有限公司，2010。

67. 同上，156。

68. 同上。

69. 《首都全国戏曲观摩演出大会开幕》，《光明日报》，1952 年 10 月 7 日。

70. 1954 年民间戏曲团在中央实验歌剧院成立，1957 年从中产生了一个独立剧团——北方昆曲剧院。之后，中央实验歌剧院保留了一个舞剧研究小组，见李小祥，《中国歌剧舞剧院院史》。

71. 金紫光，《未来的舞蹈演员》，《人民画报》，1953（8）：36—38、36。

72. 同上，36。

73. 同上。

74. 《我们伟大的祖国》，《人民日报》，1953 年 9 月 9 日。

75. 陈锦清，《关于新舞蹈艺术》。

76. Wilcox, "Performing Bandung;" Wilcox, "The Postcolonial Blind Spot."

77. 游惠海，《舞剧〈巴黎圣母院〉的演出》，《光明日报》，1955 年 11 月 19 日。

78. 高地安，《学习苏联舞剧艺术的经验，创造我们民族的舞剧》，《光明日报》，1955 年 2 月 19 日。

79. 北京舞蹈学院，《北京舞蹈学院志》，13。关于课程及成果的更多内容，见 V.I. 查普林，《舞剧创作中的几个问题》，《舞蹈通讯》，1956（7）：8—10；方燕，《舞剧创作座谈会》，《舞蹈通讯》，1956（6）：20；丁宁，《从新排的舞剧说起》，《人民日报》，1957 年 7 月 9 日。

80. 1957 年早期上演的其他作品有《刘海戏蟾》(编导王萍、传兆先)、《碧莲池

畔》(编导游惠海、孙天路)。李小祥,《中国歌剧舞剧院院史》,311—317。

81. 郑宝云似乎是在 1957 年被打成"右派",因此从后来的文件中消失。

82. 郑宝云,《关于小型舞剧〈盗仙草〉的创作》,《舞蹈通讯》,1956(6):17—20;张淳,《评舞剧〈盗仙草〉的演出及其他》,《舞蹈通讯》,1956(7):11—14。关于《白蛇传》传说,见 Wilt Idema, *The White Snake and Her Son: A Translation of the Precious Scroll of Thunder Peak with Related Texts* (Indianapolis: Hackett, 2009)。

83. 李小祥,《中国歌剧舞剧院院史》,312。

84.《盗仙草》剧照,《舞蹈通讯》,1956(6),封三。

85.《大型民族舞剧〈宝莲灯〉即将上演》,《光明日报》,1957 年 8 月 3 日。

86. 关于这个故事,见 "The Precious Scroll of Chenxiang," trans. Wilt Idema, in *The Columbia Anthology of Chinese Folk and Popular Literature*, ed. Victor Mair and Mark Bender (New York: Columbia University Press, 2011), 380–405。

87. 李小祥,《中国歌剧舞剧院院史》,316—317。

88. 秋帆,《大型民族舞剧〈宝莲灯〉》,《文艺报》,1957(19):15。

89.《宝莲灯》剧照,《舞蹈》,1958(1):14—18。

90.《宝莲灯》,上海天马电影制片厂,1959。

91. Jonathan Stock, *Huju: Traditional Opera in Modern Shanghai* (Oxford: Published for the British Academy by Oxford University Press, 2003); Jin Jiang, *Women Playing Men: Yue Opera and Social Change in Twentieth-Century Shanghai* (Seattle: University of Washington Press, 2009); Liang Luo, *The Avant-garde and the Popular in Modern China: Tian Han and the Intersection of Performance and Politics* (Ann Arbor: University of Michigan Press, 2014).

92. Xiaomei Chen, *The Columbia Anthology of Modern Chinese Drama* (New York: Columbia University Press, 2010).

93. 松云,《宝莲灯(舞剧故事)》,《舞蹈》,1958(1):14—15。

94. 隆荫培,《初开的舞剧之花——宝莲灯》,《光明日报》,1957 年 11 月 9 日。

95. 同上。

96. 梅阡,《独占一枝春——简评舞剧影片〈宝莲灯〉》,《人民日报》,1959 年 12 月 15 日。

97. 黄伯寿,《回忆舞剧〈宝莲灯〉的创作过程》,《舞蹈舞剧创作经验文集》,文化部艺术局中国艺术研究院舞蹈研究所,北京:人民音乐出版社,1985,58—62。

98. 这一词语来自电影中旁白的叙述。《宝莲灯》。

99. 述威、苏云,《舞魂:赵青传》,长春:吉林人民出版社,1991。关于赵青的《长绸舞》录像,见《百凤朝阳》,北京电影制片厂,1959。

100. 西班牙舞照片,北京舞蹈学院档案。

101. 赵青，作者采访，2013年7月24日，北京。

102. 同上；因英，《三圣母角色的创作》，《舞蹈》，1958（1）：18—20。

103. Karl, *Mao Zedong and China*, 100-104.

104. Chang-tai Hung, *Mao's New World*: Krista Van Fleit Hang, *Literature the People Love: Reading Chinese Texts from the Early Maoist Period, 1949-1966* (New York: Palgrave Macmillan, 2013); Zhuoyi Wang, *Revolutionary Cycles in Chinese Cinema, 1951-1979* (New York: Palgrave Macmillan, 2014).

105. Van Fleit Hang, *Literature the People Love*, 148.

106. 这些作品包括中国铁道艺术剧院的《王贵与李香香》（1958）、北京舞蹈学校的《宁死不屈》（1958）和《人定胜天》（1958）、湖南省民间歌舞团的《刘海砍樵》（1958）、沈阳部队政治部歌舞团的《蝶恋花》（1959）、华南海舰队文艺代表队舞蹈团的《英雄丘安》（1959）、总政歌舞团的《不朽的战士》（1959）、华南歌舞团的《向秀丽》（1959）、天津人民艺术剧院的《石义砍柴》（1959）、贵州省歌舞团的《母亲》（1959）、武汉军区的《铁人》（1959）、广州部队战士歌舞团的《五朵红云》（1959）、上海实验歌剧院的《小刀会》（1959）、全国总工会产业兴旺文工团舞蹈队的《抢亲》（1959）、中国铁路文工团的《并蒂莲》（1959）、武汉部队文工团的《忆当年》（1959）、华南歌舞团的《珍珠城的故事》（1959）、北京舞蹈学校的《鱼美人》（1959）、贵州省歌舞团的《蔓萝花》（1960）、华南歌舞团的《牛郎织女》（1960）和中央实验歌剧院的《雷峰塔》（1960）。所列作品基于1958—1963年《舞蹈》中的文章标题或照片中的作品名称。见翟子霞，《中国舞剧》，北京：中国世界语言出版社，1996，47—79；北京舞蹈学院，《北京舞蹈学院院志》，169；冯双白，《新中国艺术史1949—2000》，长沙：湖南美术出版社，2002，33；于平，《中国现当代舞剧发展史》，25；茅慧，《新中国舞蹈事典》，55—59；董锡玖、隆荫培编著，《新中国舞蹈的奠基石》，168。

107. 上海实验歌剧院的名称不一致，1959年的资料中这一名称更为普遍。

108. 徐学增，《喜看红云降人间——舞剧〈五朵红云〉介绍》，《人民日报》，1959年6月15日；《上海话剧界组织大会串》，《光明日报》，1959年8月12日。

109. 通过现存舞台剧照、节目单、评论文章以及原剧参演人员采访确认相似性。

110. 《五朵红云》，八一电影制片厂，1960；《八一拍摄中的舞剧片〈五朵红云〉》，《大众电影》，1959（23）：33—34；宣江，《红云带着幸福来》，《人民日报》，1960年1月10日；《小刀会》，上海天马电影制片厂，1961；《看银幕上的舞剧〈小刀会〉》，《大众电影》，1961（11）：17。

111. 贵州省歌舞团的1960年舞剧《蔓萝花》由上海海燕电影制片厂1961年发行了彩色电影（没有保存）。叶林，《〈蔓萝花〉开在银幕上》，《大众电影》，1962（5—6）：34—35。

112.《放射最新最美又多又亮的文艺"卫星"充分反映伟大祖国变化》,《人民日报》,1958 年 10 月 30 日。

113. 同上。

114.《五朵红云》剧组,查烈,《创作〈五朵红云〉的体会》,《舞蹈》,1959(8):4—6;张拓,《〈小刀会〉创作的历史回顾》,中国艺术研究院舞蹈研究所编,《舞蹈舞剧创作经验文集》,北京:人民音乐出版社,1985,67—79。

115. 周威仑,《漫谈舞剧中新英雄人物的塑造》,《舞蹈》,1960(1):22—23。

116. 吴晓邦,《百花争妍舞东风》,《舞蹈》,1959(10):4。

117. 关于这个问题的重要论述,见 Yue Meng, "Female Images and National Myth," in *Gender Politics in Modern China*, ed. Tani E. Barlow (Durham, NC: Duke University Press, 1993), 118-36; Mayfair Mei-hui Yang, "From Gender Erasure to Gender Difference: State Feminism, Consumer Sexuality, and Women's Public Sphere in China," in *A Space of Their Own: Women's Public Sphere in Transnational China*, ed. Mayfair Mei-hui Yang (Minneapolis: University of Minnesota Press, 1999), 35-67; Xiaomei Chen, *Acting the Right Part: Political Theater and Popular Drama in Contemporary China* (Honolulu: University of Hawai'i Press, 2002); Shuqin Cui, *Women through the Lens: Gender and Nation in a Century of Chinese Cinema* (Honolulu: University of Hawai'i Press, 2003); Rosemary A. Roberts, *Maoist Model Theatre: The Semiotics of Gender and Sexuality in the Chinese Cultural Revolution (1966-1976)* (Leiden: Brill, 2010); Louise Edwards, *Women Warriors and Wartime Spies of China* (Cambridge: Cambridge University Press, 2016); Zheng Wang, *Finding Women in the State: A Socialist Feminist Revolution in the People's Republic of China, 1949-1964* (Oakland: University of California Press, 2017)。

118. 此处使用"交叉性"一词是参考美国种族批判研究领域创建的一个理论框架。这一词语是金伯勒·克伦肖于 1991 年创造的。然而,女权主义历史学家们已经在积极分子运动以及早期美国与中国女权主义作者的文章中找到了交叉性分析的例证。我正在利用克伦肖的思想和 20 世纪全球女权主义、社会主义以及第三世界运动中对交叉性分析进行更为广泛的理解。Kimberlé Crenshaw, "Mapping the Margins: Intersectionality, Identity Politics, and Violence against Women of Color," *Stanford Law Review* 43 (1991):1241-99; Patricia Hill Collins and Sirma Bilge, *Intersectionality* (Cambridge: Polity Press, 2016); Lydia He Liu, Rebecca Karl, and Dorothy Ko, eds., *The Birth of Chinese Feminism: Essential Texts in Transnational Theory* (New York: Columbia University Press, 2013); Zheng Wang, *Finding Women in the State*。

119.《小刀会》;查列,《五朵红云(舞剧文学台本)》,《舞蹈》,1959(8):14—19。

120. 王珊的民族属性没有列在她的传记条目中，这说明她应该是汉族人。冯双白，《中国舞蹈家大辞典》，22。

121.《百凤朝阳》。

122. 李坚，《海南民族歌舞团有了新的创作》，《舞蹈通讯》，1956（10）：38。

123. 隆荫培，《海南舞蹈之花》，《人民日报》，1957年1月14日；胡果刚，《我对舞蹈创作的一些意见》，《人民日报》，1957年2月8日。

124. 冯双白等，《中国舞蹈家大辞典》，22。虽然不在首都，这所学校也有一个著名的渊源。它成立于1949年，由胡果刚、吴晓邦、查烈等领导其舞蹈学科，他们是战时新舞蹈运动和军事舞蹈运动的领军人物。1950年，戴爱莲和韩国舞蹈学院的朴永虎也曾在该校任教。到了1952年，学生也接受戏曲培训。刘敏，《中国人民解放军舞蹈史》，576；冯双白，《中国舞蹈家大辞典》，355；胡果刚，《在不断发展中的部队舞蹈艺术》，《舞蹈学习资料》，1952（1），9—22、17。

125. 刘敏，《中国人民解放军舞蹈史》，133—36、577—78；查烈等，《风云集》，上海：上海文艺出版社，1998，5—24。《母亲的呼唤》，1951年首演，见翟子霞，《中国舞剧》，38—40。

126. 许多实例包括苗族题材舞剧《蔓萝花》（1960）和蒙古族题材舞剧《乌兰保》（1962）。

127. 徐学增，《喜看红云降人间——舞剧〈五朵红云〉介绍》，6。

128.《五朵红云》剧组，《创作〈五朵红云〉的体会》。

129. 这是这一时期中国少数民族的常见主题。Paul Clark, *Chinese Cinema: Culture and Politics since 1949* (Cambridge: Cambridge University Press, 1987). 关于这些调整，见《五朵红云》剧组，《创作〈五朵红云〉的体会》。

130.《五朵红云》剧组，《创作〈五朵红云〉的体会》。

131. Magnus Fiskesjö, "The Animal Other: China's Barbarians and Their Renaming in the Twentieth Century," *Social Text* 29, no.4 (109) (Winter 2012):57-79.

132. 关于音乐，见彦克，《关于舞剧〈五朵红云〉的音乐创作》，《舞蹈》，1959（11）：29—33。

133. 我在这里谈论的是一场关于中国社会主义电影和戏剧中女性表现的更广泛的辩论。这场辩论问的是，在以女性为主角的革命叙事中，性别和性别差异是否被淡化了。目前关于这个问题的学术研究大多是关于"文革"的作品，而不是"大跃进"作品。

134.《五朵红云》剧组，《创作〈五朵红云〉的体会》，5。

135. 提到"大跃进"时期的民族舞剧的英文学术研究既罕见又不详细。Mary Swift, "The Art of Dance in Red China," *Thought* 48 (189) (1973):275-85; Colin Mackerras, *The Performing Arts in Contemporary China* (London: Routledge &

Kegan Paul, 1981), 112–114; Paul Clark, *Chinese Cinema*, 201; James Brandon, *The Cambridge Guide to Asian Theatre* (Cambridge: Cam-bridge University Press, 1993), 56; Edward Davis, *Encyclopedia of Contemporary Chinese Culture* (London: Routledge, 2005), 926–927; Paul Clark, *The Chinese Cultural Revolution: A History* (Cambridge: Cambridge University Press, 2008), 159; Jingzhi Liu, *A Critical History of New Music in China*, trans. Caroline Mason (Hong Kong: Chinese University Press, 2010), 346–347. 一个例外是以下对《蝶恋花》的讨论，见 Ma, "Dancing into Modernity," 203–47。

136. 上海实验歌剧院，《小刀会》，1960 年 5 月的演出节目单，北京舞蹈学院档案；上海实验歌剧院，《小刀会》，演出节目单，无日期，密歇根大学东亚图书馆中国舞蹈馆藏。

137. 在 1960 年的节目单中，这一人物被视为"上海道台"。在 1961 年的电影中，他被视为"清官"（清朝官员）。

138. 在 1960 年的演出节目单中，牧师是英国人；但在 1961 年的电影中，牧师是美国人。

139. 关于太平天国，见 Jonathan Spence, *God's Chinese Son: The Taiping Heavenly Kingdom of Hong Xiuquan* (New York: W. W. Norton, 1996); Thomas Reilly, *The Taiping Heavenly Kingdom: Rebellion and the Blasphemy of Empire* (Seattle: University of Washington Press, 2004); Stephen Platt, *Autumn in the Heavenly Kingdom: China, the West, and the Epic Story of the Taiping Civil War* (New York: Alfred A. Knopf, 2012)。

140. 在 1960 年的节目单中，领导者是法国将军。但在 1961 年的电影中，这个人物成了美国牧师兼间谍。张拓，《〈小刀会〉创作的历史回顾》，73。

141. 上海实验歌剧院 1956 年正式成立，但许多核心成员都曾参与早期不同名称的一些机构中一起表演舞蹈，情况与中央实验歌剧院相似。据舒巧所述，她与团里其他人曾接受过三位著名"传"字辈的昆曲艺术家的指导，他们是方传芸、华传浩、汪传铃。舒巧，作者采访，2015 年 8 月 13 日，上海。

142. 钱仁康，《上海音乐志》，111；关于这部作品的图示教学手册，见上海实验歌剧院，《剑舞》，上海：上海文艺出版社，1959。

143. 《中国艺术花朵盛开》，《人民日报》，1957 年 8 月 9 日；舒巧，《今生另世》，上海：上海文艺出版社，2010，38；上海实验歌剧院，《剑舞》；舒巧，作者采访。

144. 《舞蹈》，1958（1）：封面。

145. 关于戏曲的叙事技巧和民间素材的运用，见王世琦，《民族舞剧的新成就》，《光明日报》，1960 年 7 月 30 日。其他叙述见张拓，《〈小刀会〉创作的历史回顾》。

146. 众耳，《民族舞剧又一可喜的收获》，《光明日报》，1960 年 7 月 30 日。

147. 《小刀会》。

148. 1961年电影开场陈述中使用的语言。《小刀会》。

149. 张拓,《〈小刀会〉创作的历史回顾》,68。

150. 同上,69。

151. 同上,68—73。

152. 同上,69。

153. 众耳,《民族舞剧又一可喜的收获》。

154.《舞蹈继承发扬我国革命文艺战斗传统》,《光明日报》,1960年8月6日。

155.《小刀会》。

156. 这个方法也用在早期的舞剧中,如在《和平鸽》和《母亲在召唤》中。关于戏剧中类似的方法,见 Claire Conceison, *Significant Other: Staging the American in China* (Honolulu: University of Hawai'i Press, 2004); Alexa Huang, *Chinese Shakespeares: Two Centuries of Cultural Exchange* (New York: Columbia University Press, 2009); Siyuan Liu, *Performing Hybridity in Colonial-Modern China* (New York: Palgrave Macmillan, 2013)。

157. 冷茂弘、邢志纹,《〈小刀会〉观后》,《舞蹈》,1960(1):13—14。

158. Huang Yufu, "Chinese Women's Status as Seen through Peking Opera," in *Holding Up Half the Sky*, ed. Tao Jie, Zheng Bijun, and Shirley L. Mow (New York: Feminist Press at the City University of New York, 2004), 30–38, 34, as cited in Roberts, *Maoist Model Theatre*, 17.

159. 关于这时期作品里中国不断变化的社会主义性别政治和表现,见 Jin Jiang, *Women Playing Men*; Kimberley Ens Manning, "The Gendered Politics of Woman-Work: Rethinking Radicalism in the Great Leap Forward," in *Eating Bitterness*, 72–106; Van Fleit Hang, *Literature the People Love*; Gail Hershatter, *The Gender of Memory: Rural Women and China's Collective Past* (Berkeley: University of California Press, 2011); Zheng Wang, *Finding Women in the State*。

160. 上海实验歌剧院,1960;《小刀会》。舒巧后来成为20世纪中国民族舞剧最著名且多产的舞蹈编导之一。

161. 张拓,《〈小刀会〉创作的历史回顾》,79;《世界青年联欢节各项活动全面展开》,《人民日报》,1962年8月1日。

162. Goldstein, *Drama Kings*, 258.

163. 同上,259。

164.《全国音乐舞蹈会演闭幕》,《光明日报》,1957年1月24日。

165.《〈舞蹈〉创刊》,《戏剧报》,1958(1):23。

166.《各路文艺大军将向国庆献百花》,《人民日报》,1959年9月18日;《宝莲灯》;《欢庆建国十周年》,《光明日报》,1959年9月18日。

167.《向国庆献礼的国产片丰富多彩》,《人民日报》,1959 年 9 月 17 日;《阿尔及利亚、伊拉克、尼泊尔三国政府代表团在京参观》,《人民日报》,1959 年 10 月 1 日;《我驻苏大使举行晚会庆祝十月革命节》,《人民日报》,1959 年 11 月 6 日;《黄镇大使设宴招待接运华侨的船长和船员》,《人民日报》,1960 年 2 月 19 日;《我驻摩大使等在卡萨布兰卡举行招待会》,《人民日报》,1960 年 5 月 7 日;黄伯寿,《回忆舞剧〈宝莲灯〉》。

168. 张肖虎,《伟大的友谊　真诚的合作——在新西伯利亚歌剧舞剧院参加排练〈宝莲灯〉舞剧杂记》,《人民音乐》,1959（4）:11—12。此前,外国舞团曾上演短小的中国舞蹈作品和他们自己制作的中国题材舞剧作品,但没有表演过中国编导创作的民族舞剧。

169. 李小祥,《中国歌剧舞剧院院史》, 168。

170. 同上。

171.《在中华人民共和国成立十四周年前夕》,《人民日报》,1963 年 9 月 30 日。

172. 何耕新,《中日舞蹈家的艺术交流》,《光明日报》,1963 年 2 月 20 日;李小祥,《中国歌剧舞剧院院史》, 173。

173. 张拓,《〈小刀会〉创作的历史回顾》。

第四章　内部"叛逆":革命芭蕾舞剧的语境分析

1. 舒巧,《今生另世》,上海:上海文艺出版社,2010, 80—83。

2. 舒巧,《今生另世》, 84。

3. 阿米娜,《康巴尔汗的艺术生涯》, 87—95; Tursunay Yunus, *Ussul Péshwasi Qemberxanim*。

4. 梁伦,《我的艺术生涯》, 267—74、269。

5. 戴爱莲,《我的艺术与生活》, 196—216。

6. 吴晓邦,《我的舞蹈艺术生涯》。

7.《芭蕾舞剧〈红色娘子军〉演出成功》,《光明日报》,1964 年 10 月 5 日。

8.《上海演出大型现代芭蕾舞剧〈白毛女〉》,《光明日报》,1965 年 5 月 16 日。

9.《红色娘子军》,北京电影制片厂,1971;《白毛女》,上海电影制片厂,1971;《沂蒙颂》,八一电影制片厂,1975;《草原儿女》,八一电影制片厂,1975。

10. Lois Wheeler Snow, *China on Stage* (New York: Random House, 1972); Sophia Delza, "The Dance Arts in the People's Republic of China: The Contemporary Scene," *Asian Music* 5, no.1 (1973):28-39; R. G. Davis, "The White-Haired Girl, A Modern Revolutionary Ballet," *Film Quarterly* 27, no.2 (Winter 1973-74):52-56; Norman J. Wilkinson, "Asian Theatre Traditions: The White-Haired Girl: From 'Yangko' to Revolutionary Modern Ballet," *Educational Theatre Journal* 26, no.2

(May 1974):164-74; Gloria B. Strauss, "China Ballet Troupe: Hong Se Niang Zi Jun (The Red Detachment of Women)," *Dance Research Journal* 7, no.2 (Spring-Summer 1975):33-34; Estelle T. Brown, "Toward a Structuralist Approach to Ballet: 'Swan Lake' and 'The White Haired Girl,' " *Western Humanities Review* 32, no.3 (Summer 1978):227-40; Luella Sue Christopher, "Pirouettes with Bayonets: Classical Ballet Metamorphosed as Dance-Drama and Its Usage in the People's Republic of China as a Tool of Political Socialization" (PhD diss., American University School of International Services, 1979); Jane Desmond, "Embodying Difference: Issues in Dance and Cultural Studies," in *Meaning in Motion: New Cultural Studies of Dance*, ed. Jane Desmond (Durham and London: Duke University Press, 1997), 29-54; Ban Wang, *The Sublime Figure of History: Aesthetics and Politics in Twentieth-Century China* (Stanford, CA: Stanford University Press, 1997); De-Hai Cheng, "The Creation and Evolvement of Chinese Ballet: Ethnic and Esthetic Concerns in Establishing a Chinese Style of Ballet in Taiwan and Mainland China (1954-1994)" (PhD diss., New York University School of Education, 2000); Xiaomei Chen, *Acting the Right Part: Political Theater and Popular Drama in Contemporary China* (Honolulu:University of Hawai'i Press, 2002); Paul Clark, *The Chinese Cultural Revolution: A History* (Cambridge: Cambridge University Press, 2008); Bai Di, "Feminism in the Revolutionary Model Ballets The White-Haired Girl and The Red Detachment of Women," in Richard King et al., eds., *Art in Turmoil: The Chinese Cultural Revolution*, 1966-76 (Vancouver: University of British Columbia Press, 2010), 188-202; Kristine Harris, "Remakes/Remodels: The Red Detachment of Women between Stage and Screen," *The Opera Quarterly* 26, nos. 2-3 (Spring 2010):316-42; Rosemary A. Roberts, *Maoist Model Theatre: The Semiotics of Gender and Sexuality in the Chinese Cultural Revolution* (1966-1976) (Leiden: Brill, 2010); Barbara Mittler, *A Continuous Revolution: Making Sense of Cultural Revolution Culture* (Cambridge, MA: Harvard University Asia Center, 2012).

11. See also De-Hai Cheng, "Creation and Evolvement of Chinese Ballet."

12. Jennifer Homans, *Apollo's Angels: A History of Ballet* (New York: Random House, 2010).

13. Marcia Ristaino, "White Russians and Jewish Refugees in Shanghai, 1920-1944, As Recorded in the Shanghai Municipal Police Files, National Archives, Washington, DC," *Republican China* 16, no.1 (1990):51-72; Harriet Sergeant, *Shanghai* (London: Jonathan Cape, 1991), 31; Frederic Wakeman, "Licensing Leisure: The Chinese Nationalists' Attempt to Regulate Shanghai, 1927-49," *Journal of Asian Studies* 54, no.1 (February 1995):19-42.

14. 关于20世纪30年代早期上海一家包含乔基·冈察洛夫、维拉·沃尔科娃、乔治·托罗波夫等俄国芭蕾舞演员的本地舞团的描述，见 Margot Fonteyn, *Autobiography* (London: W. H. Allen, 1975), 36。安娜·巴甫洛娃曾于1922年在上海演出。

15. 详见 Andrew Jones, "Yellow Music"。

16. 述威、苏云，《舞魂：赵青传》，21—22。

17. 同上。关于欧式艺术及教育在中国的阶级性，见 Richard Kraus, *Pianos and Politics in China: Middle-Class Ambitions and the Struggle over Western Music* (New York: Oxford University Press, 1989)。

18. 盛婕，作者采访，2008年11月8日，北京；盛婕，《忆往事》。

19. 赵仁惠，作者采访，2015年8月16日，延吉。也见赵德贤, *Cho Tŭk-hyŏn Kwa Kŭ Ui Muyong Yesul: Cho Tŭk-hyŏn Sŏnsaeng T'ansin 100-tol ŭl Kinyŏm Hayŏ* (Yanji, China: Yŏnbyŏn Inmin Ch'ulp'ansa, 2013); Hae-kyung Um, "The Dialectics of Politics and Aesthetics in the Chinese Korean Dance Drama, The Spirit of Changbai Mountain," *Asian Ethnicity* 6, no.3 (October 2005):203-22。

20. 冯双白，《中国舞蹈家大辞典》，459；杨洁，《芭蕾舞剧〈白毛女〉创作史话》，上海：上海音乐出版社，2010。

21. 例如，见吕知元，《东方秀兰邓波儿胡蓉蓉》，《电影》(上海)，1938（6）：1。

22. 《歌星人才寥落，龚秋霞独霸银坛：胡蓉蓉退休家园，学习歌唱与舞蹈》，《大众影讯》，1942（8）：761；《胡蓉蓉专心学业，并学习古典舞踊》，《青青电影》，1944（3）：85。

23. 卢施福、光艺，《胡蓉蓉女士之舞蹈》，《寰球》，1949（39）：25—26。

24. "Sokolsky Achieves Success as Leader of Flying Ballet," *China Press*, August 4, 1929; "New Ballet Production to Be Given Here Fri: Russian Group to Open Season with Coppelia on November 13, 14," *China Press*, November 12, 1936; "Ballet Russe Scores Again in Fairy-Tale: 'Sleeping Beauty' Given Warm Reception," *China Press*, February 5, 1938; "Le Ballet Russe to Open Season Nov. 26 with Big Double Bill," *China Press*, November 6, 1937. 索可尔斯基的公司也曾于1936年在日本巡演。Amir Khisamutdinov, "History of the Russian Diaspora in Japan," *Far Eastern Affairs*, no.2 (2010):92-100。

25. 卢施福、光艺，《胡蓉蓉女士之舞蹈》。

26. 《胡蓉蓉努力舞蹈：胡蓉蓉足尖舞姿》，《万花筒》，1946（5）：10。N. Sokolsky's School of Ballet, *Coppelia*, performance program dated July 19 and 20, 1948, Shanghai, in Sophia Delza Papers, (S)*MGZMD 155, Box 69, Folder 6, Jerome Robbins Dance Division, New York Public Library for the Performing Arts. 该剧剧照见卢施福、光艺，

《胡蓉蓉女士之舞蹈》。胡蓉蓉还在1948年的电影《四美图》中表演了芭蕾舞。《四美图》，胡心灵导演，香港电影资料馆。

27. N.Sokolsky's School of Ballet, *Coppelia*.

28. 游惠海在传记中记录了他曾在这一时间就读于索可尔斯基舞蹈学校。见冯双白，《中国舞蹈家大辞典》, 459。

29. 戴爱莲，《发展中国舞蹈第一步》。

30. 戴爱莲，《四年来舞蹈工作的状况和今后的任务》，《舞蹈学习资料》，1954（1），1—8，中国舞蹈艺术研究会筹委会。

31. 2008年到2009年，我在北舞进行田野调查的时候经常观察到这样的过程。关于这个辩论的其中一条，见 Emily Wilcox, "Han-Tang *Zhongguo Gudianwu* and the Problem of Chineseness in Contemporary Chinese Dance"。

32. 孙景琛，《舞蹈界为什么没有动静》，《人民日报》，1955年4月18日。

33. 川页，《从舞蹈学校实习公演中所感到的一点问题》，《舞蹈通讯》，1956（10）：8—9；曾宗凡，《我们的意见》，《舞蹈通讯》，1956（10）：10—11。

34. 北京舞蹈学院，《北京舞蹈学院院志》。

35. 第二章曾提到东方舞蹈和编创中也有一些节目，但这些都是较短的作品，且运行方式与两条主要轨道不同。

36. 《北京舞蹈学校访问记》，《舞蹈》，1958（1）：22—24。

37. 詹铭新，《第一次尝试：记北京舞蹈学校排练〈天鹅湖〉》，《光明日报》，1958年6月29日；吴化学，《北京舞蹈学校排练的〈天鹅湖〉》，《人民日报》，1958年5月21日；《北京公演著名芭蕾舞剧〈海侠〉》，《人民日报》，1959年4月19日。

38. 吴化学，《我国第一朵芭蕾舞之花》《人民画报》，1959（1）：28—30；戴爱莲，《海侠》，《人民画报》，1959（11）：18—19。

39. 北京舞蹈学院，《北京舞蹈学院院志》。

40. 《舞蹈》，1959（2）：封面；《舞蹈》，1960（6）：封二。

41. 北京舞蹈学校和中央音乐学院，《鱼美人》，无日期演出节目单，北京舞蹈学院档案。王世琦，《有益的尝试——略谈舞剧〈鱼美人〉创作的点滴体会》，《文汇报》，1959（15）：3。

42. 陈爱莲，作者采访，2009年4月1日，北京。

43. 李承祥，《大型舞剧〈鱼美人〉》，《人民画报》，1960（1）。

44. 《鱼美人》，1959年剧照，北京舞蹈学院档案。

45. 关于最初的辩论，见《舞蹈》，1960（1—3）。

46. 王世琦，《批判洋教条，探索民族舞剧的新规律》，《舞蹈》，1964（1）：16—22, 20。

47. 引自王世琦，《批判洋教条，探索民族舞剧的新规律》，20。
48. 《欢呼我国第一个芭蕾舞剧团诞生》，《舞蹈》，1960（2）：16。
49. 北京舞蹈学院，《北京舞蹈学院院志》。
50. 宋鸿柏，《舞苑春秋：上海舞蹈家的摇篮》，上海：上海音乐出版社，2010。
51. 王世琦，《谈芭蕾舞剧〈西班牙女儿〉》，《舞蹈》，1961（2）：29—31。剧情依据有关农民起义的西班牙戏剧。
52. 关于这两种芭蕾舞剧的区别，见 Christina Ezrahi, *Swans of the Kremlin*。
53. 关于解释从苏联改编变化的评论，见金正，《喜看芭蕾舞剧〈泪泉〉》，《舞蹈》，1963（1）：18—19。
54. 《京沪艺坛纷纷排演新节目迎接佳节》，《人民日报》，1963年9月9日。
55. 北京舞蹈学院，《北京舞蹈学院院志》，91—92。
56. 同上，122。
57. 同上，123。
58. Clark, *The Chinese Cultural Revolution*, 159.
59. De-Hai Cheng, "Creation and Evolvement of Chinese Ballet."
60. Jianping Ou, "From 'Beasts' to 'Flowers': Modern Dance in China," in *East Meets West in Dance: Voices in the Cross-Cultural Dialogue*, ed. John Solomon and Ruth Solomon (New York: Harwood Academic Publishers, 1995), 29–35.
61. Jianping Ou, "China: Contemporary Theatrical Dance," in *The International Encyclopedia of Dance*, ed. Selma Jean Cohen and Dance Perspectives Foundation (New York: Oxford University Press, 2005), electronic.
62. 游惠海，《陶然亭畔的明珠》，《人民日报》，1956年7月16日。
63. 同上。
64. 游惠海，《漫谈十年来的舞剧艺术》，《戏剧报》，1959（17）：14—16、15。
65. 同上，16。
66. 这些变化一般被人们认为跟毛泽东1963年年末对文化部的批评有关。Merle Goldman and Leo Ou-Fan Lee, eds., *An Intellectual History of Modern China* (Cambridge: Cambridge University Press, 2002).
67. 北京舞蹈学院，《北京舞蹈学院院志》；《希尔同志和奥克同志参观中国舞蹈学校北京芭蕾舞蹈学校》，《人民日报》，1964年4月15日。
68. 李小祥，《中国歌剧舞剧院院史》。
69. 同上。比如，在1956年至1962年，中央歌剧舞剧院上演了《蝴蝶夫人》《奥涅金》，还有一部意大利歌剧、一部匈牙利歌剧、一部苏联歌剧和一部阿塞拜疆族歌剧。
70. 同上。

71.《明确方向，提高思想，加强战斗》，《舞蹈》，1964（1）：3—6。

72. 同上，3。

73. 同上，5。

74. 同上。

75. 同上，6。

76. 关于刘胡兰故事及相关历史改编作品，见 Brian DeMare, *Mao's Cultural Army*; Louise Edwards, *Women Warriors and Wartime Spies of China*。

77. 陈健民，《向传统表演艺术学习》，《舞蹈》，1964（1）：29—30。

78. 同上，30。

79. 李正一，《从中国古典舞教材中所感到的问题》，《舞蹈》，1964（1）：23—26、25。

80. David Caute, *The Dancer Defects*; Clare Croft, *Dancers as Diplomats*; "Dancing the Cold War: An International Symposium," Columbia University Harriman Institute in New York, February 16-18, 2017.

81. Wilcox, "Performing Bandung."

82. 田汉，《日本松山芭蕾舞团和他们的〈白毛女〉》，《戏剧报》，1958（6）：10—15；陈锦清，《杰出的芭蕾艺术，战斗的革命热情：古巴芭蕾舞团演出观后》，《人民日报》，1961年2月7日。

83.《我国实验芭蕾舞剧团到仰光》，《光明日报》，1962年1月9日。也见宋天仪，《中外表演艺术交流史略（1949—1992）》，187。

84. 关于这个变化的文化意义，见 Alexander Cook, ed., *Mao's Little Red Book: A Global History* (Cambridge: Cambridge University Press, 2014)。

85. 关于中国的芭蕾史中的《红罂粟》，见 Nan Ma, "Is It Just 'a' Play? The Red Detachment of Women in a Cold War Perspective" (paper presented at the Sights and Sounds of the Cold War in the Sinophone World conference, Washington University in St. Louis, St. Louis, MO, March 25-26, 2017)。关于松山树子的《白毛女》芭蕾舞剧在中国革命芭蕾舞剧历史发展中起到的作用，见 Clark, *The Chinese Cultural Revolution*, 162。关于松山树子的芭蕾舞表演项目在中国的意义，见 *Riben Songshan balei wutuan*, University of Michigan Asia Library Chinese Dance Collection。

86. See Jose Reynoso, "Choreographing Modern Mexico: Anna Pavlova in Mexico City (1919)," *Modernist Cultures* 9, no.1 (2014):80-98.

87. Clark, *Chinese Cultural Revolution*.

88. Glasstone, *Story of Dai Ailian*.

89. 尽管戴爱莲领导了一些芭蕾舞机构，但她也对芭蕾舞持批判态度，并鼓励她的同事在芭蕾舞研究中要更有辨别力。戴爱莲，《创造和发展我们的新舞蹈》，《光明日报》，1964年3月18日。

90. Yingjin Zhang, *Chinese National Cinema* (New York and London: Routledge, 2004), 217; Judith Zeitlin, "Operatic Ghosts on Screen: The Case of *A Test of Love* (1958)," *Opera Quarterly* 26, nos. 2–3 (Spring-Summer 2010):220–55.

91.《上海实验歌剧院上演新近创作歌剧舞剧节目》,《光明日报》,1962 年 3 月 11 日;《舞蹈》1962(4):封底;《人民画报》,1962(10):封面;萧庆璋,《美丽的神话舞剧〈后羿〉》,《文汇报》,1962(12)。舒巧,《今生另世》,80、84。

92. 宋天仪,《中外表演艺术交流史略(1949—1992)》,292;《彩蝶纷飞》。

93.《彩蝶纷飞》。

94.《明确方向,提高思想,加强战斗》,5。

95. 周泽民、程鹏,《新时代歌舞艺术的新丰收:记解放军第三届文艺会演》,《人民日报》,1964 年 5 月 10 日;罗明阳(音译),《振奋人心的战斗歌舞》,《光明日报》,1964 年 4 月 23 日。有关此次事件的系列文章出现在《舞蹈》,1964(3—4)中。也见刘敏,《中国人民解放军舞蹈史》。

96.《旭日东升》,八一电影制片厂,1964;《东风万里》,八一电影制片厂,1964;《第三届全国文艺会演舞蹈节目摄制两部彩色纪录片》,《光明日报》,1964 年 7 月 27 日。

97.《旭日东升》;Emily Wilcox, "Joking after Rebellion: Performing Tibetan-Han Relations in the Chinese Military Dance 'Laundry Song' (1964)," in *Maoist Laughter*, ed. Jason McGrath, Zhuoyi Wang, and Ping Zhu, 香港:香港中文大学出版社,2019, 19—36。

98.《旭日东升》;张文明、傅中枢,《向英勇不屈的美国黑人兄弟致敬:创作〈怒火在燃烧〉的心得》,《舞蹈》,1965(3):8—10。

99. 欧阳予倩,《苏联芭蕾世界第一:看〈宝石花〉〈雷电的道路〉的感想》,《人民日报》,1959 年 10 月 13 日。Siyuan Liu, *Performing Hybridity*; Christopher Tang, "Homeland in the Heart, Eyes on the World: Domestic Internationalism, Popular Mobilization, and the Making of China's Cultural Revolution, 1962-68" (PhD diss., Cornell University, 2016); Wilcox, "Performing Bandung"; Wilcox, "The Postcolonial Blind Spot."

100.《东风万里》。

101.《大型现代芭蕾舞剧〈红色娘子军〉演出成功》和《民族舞剧〈八女颂〉在京演出》,《人民画报》,1964(11):40。

102. 黄伯寿,《用芭蕾舞为革命英雄塑像:赞〈红色娘子军〉》,《舞蹈》,1964(6):36—37;庞志阳,《高歌健舞颂英:舞剧〈八女颂〉观后》,《舞蹈》,1964(6):38—39。

103. 赵青,作者采访,2013 年 7 月 24 日,北京。

104. 叶林,《在民族舞剧中为革命英雄塑像》,《光明日报》,1964 年 10 月 6 日。

105. 庞志阳,《高歌健舞颂英: 舞剧〈八女颂〉观后》。

106. 李小祥,《中国歌剧舞剧院院史》, 75。

107.《民族舞剧〈八女颂〉在京演出》。

108. 黄伯寿,《用芭蕾舞为革命英雄塑像: 赞〈红色娘子军〉》。

109. 同上;《红色娘子军》。

110.《音乐舞蹈史诗: 东方红》节目单, 1964年10月, 北京; 密歇根大学东亚图书馆中国舞蹈馆藏。

111. 更多关于这部作品, 见 Xiaomei Chen, *Staging Chinese Revolution*。

112.《音乐舞蹈史诗:〈东方红〉》。

113.《音乐舞蹈史诗〈东方红〉介绍》,《舞蹈》, 1964(6): 40—49。

114.《首都举行盛大晚会庆祝伟大节日演出大型音乐舞蹈史诗〈东方红〉》,《光明日报》, 1964年10月3日; 何世尧、钱浩,《东方红——音乐舞蹈史诗》,《人民画报》, 1964(12): 22—24。

115.《东方红》, 北京电影制片厂、八一电影制片厂和中央新闻纪录电影制片厂, 1965。这部影片不包含原作品中有关中国人民团结全世界革命人民的最后一个部分, 其余部分都非常接近1964年版本的舞台剧照和描述。

116.《东方红》;《音乐舞蹈史诗:〈东方红〉》。

117. 同上。

118.《首都举行支援越南反对美国侵略歌舞演出》,《光明日报》, 1965年4月27日; 何世尧、敖思洪,《歌舞〈椰林怒火〉》,《人民画报》, 1965(7): 36—44。

119.《大型歌舞〈风雷颂〉在首都公演》,《舞蹈》, 1965(4): 19; 可平,《走在革命化的大路上: 试评大型歌舞〈我们走在大路上〉》,《舞蹈》, 1965(4): 17—19; 易树人,《时代的最强音: 介绍大型歌舞〈严阵以待〉》,《舞蹈》, 1965(5): 9—10。

120.《觉醒的非洲, 战斗的非洲! 记六场舞剧〈刚果河在怒吼〉的演出》,《光明日报》, 1965年6月27日; 李小祥,《中国歌剧舞剧院院史》。

121. 音乐舞蹈史诗《东方红》编导组,《奔腾的激流: 舞剧〈刚果河在怒吼〉的创作初步体会》,《舞蹈》, 1965(4): 3—6。

122. 照片发表在《光明日报》, 1965年6月27日和7月6日;《舞蹈》, 1965(4); 李小祥,《中国歌剧舞剧院院史》。

123.《同台演出大型民族舞剧〈凉山巨变〉》,《光明日报》, 1965年4月11日。

124. 阿克社林、高克明,《百万农奴心向党:〈翻身农奴向太阳〉演出概况》,《舞蹈》, 1965(6): 7—8;《人民公社好》文学创作组、舞蹈编导组,《一部社会主义新木卡姆的诞生》,《舞蹈》, 1965(6): 8—10。

125. 普正光,《跨越世纪的飞跃:〈凉山巨变〉观后》,《舞蹈》, 1965(3): 28—29。

126.《同台演出大型民族舞剧〈凉山巨变〉》。

127. 尹佩芳等,《我们是怎样跨出这一步的:创作芭蕾舞剧〈红嫂〉的体会》,《舞蹈》,1965(5):14—16;《上海演出大型现代芭蕾舞剧〈白毛女〉》,《光明日报》,1965年5月16日。

128. 改编作品的试演始于1971年,不过最终版本定于1974年。《江青、张春桥、姚文元同志陪同尤·伊文思和玛·罗丽丹、韩素音和陆文星观看革命现代舞剧〈沂蒙颂〉试验演出》,《光明日报》,1971年8月4日;《革命现代舞剧〈沂蒙颂〉》,《人民画报》,1975(10):18—34;《沂蒙颂》。

129.《白毛女》;《沂蒙颂》。

130. 北京舞蹈学院,《北京舞蹈学院院志》。

131. 李小祥,《中国歌剧舞剧院院史》。

132. 东风,《大联合大批判,痛斥〈落水狗〉》,《光明日报》1967年7月30日。

133.《北京芭蕾舞学校革命师生》,《光明日报》,1967年7月24日。

134.《光明的革命文艺样板》,《人民画报》,1967(8):10—11。"样板戏"一词开始使用与1966年12月的两个芭蕾舞剧有关;《实践毛主席文艺路线的光辉样板》,《人民日报》,1966年12月9日。

135.《红色娘子军》和《白毛女》中主要角色的姓名。

136. 王克芬、隆荫培主编,《中国近现代当代舞蹈发展史(1840—1996)》,317。

137. Mittler, *A Continuous Revolution*; Paul Clark, Laikwan Pang, and Tsan-Huang Tsai, eds., *Listening to China's Cultural Revolution: Translations between Music and Politics* (New York: Palgrave Macmillan, 2015); Laikwan Pang, *The Art of Cloning: Creative Production during China's Cultural Revolution* (London: Verso, 2017).

138. Wilcox, "Dialectics of Virtuosity."

139. 张苛,《舞者断想》,北京:新华出版社,2001;李正一,《中国古典舞教学体系创建发展史》;南山,《周恩来与东方歌舞团的未了情》,《炎黄春秋》,1997(10):2—6。

140. Dai Ailian, "Ballet in China," *Britain-China* 33 (Autumn 1986):10–12, 10.

141. Paul Clark, *Chinese Cultural Revolution*, 168.

142. 李承祥,《破旧创新,为发展革命的芭蕾舞剧而奋斗》,《舞蹈》,1965(2):16—20。

143. 戴爱莲,《我的艺术与生活》。

144. Jian Guo, Yongyi Song, and Yuan Zhou, *The A to Z of the Chinese Cultural Revolution* (New York: Rowman and Littlefield, 2006), 160–61. 何立波,《庄则栋、刘庆棠、钱浩梁的人生沉浮》,《同舟共进》,2013(9):53—59。

145. 黄伯寿,《用芭蕾舞为革命英雄塑像:赞〈红色娘子军〉》,36。

146. 这一词语的早期使用出现在《红太阳照亮了芭蕾舞台》,《人民日报》, 1967年4月26日。

第五章　中国舞的回归：改革开放时代的社会主义延续

1. 例如，见戴爱莲,《我的切身体会》,《舞蹈》, 1978（1）: 14—15；贾作光,《砸碎精神枷锁干革命》,《光明日报》, 1977年12月27日；北京舞蹈学校,《十七年舞蹈教育事业的成绩不容抹杀》,《光明日报》, 1978年1月22日。
2. 北京铁路分局业余文艺宣传队,《"四人帮"破坏群众文艺活动》,《舞蹈》, 1976（5）: 12—13。
3. 中国舞剧团大批判组,《剥下"旗手"的画皮》,《舞蹈》, 1976（5）: 14—16。
4. 茅慧,《新中国舞蹈事典》, 96, 130。
5. 北京舞蹈学校成立于1954年，1964至1966年分为两个机构，1966年6月停课。1971年暂时被中央五七艺术学校（从1973年起，改名为艺术大学）舞剧系取代，1977年12月，文化部撤销中央五七艺术大学，恢复1966年前存在的六所独立艺术学校，其中就包括北京舞蹈学校。1978年北京舞蹈学校扩建成为大学层次的教学机构，重新命名为北京舞蹈学院，保留中专为其附属教学机构。北京舞蹈学院,《北京舞蹈学院院志》。
6. 按顺序，这些舞团的主要专业为中国民间舞、中国少数民族舞蹈、民族舞剧、亚非拉舞蹈（也称东方舞）和芭蕾舞。茅慧,《新中国舞蹈事典》；李小祥,《中国歌剧舞剧院院史》；《东方歌舞团正式恢复举行汇报演出》,《光明日报》, 1977年9月28日；《文化部决定恢复所属艺术团体的建制和名称》,《光明日报》, 1978年4月13日。中央民族歌舞团是少数民族事务部下属单位，不是文化部下属单位，因此不再出现在文化部通知内容中。舞团似乎是在1975年恢复，报纸再次引用的时间出现在1975年10月12日。
7. 在"文革"前期运行的国家级舞蹈团被称为"工农兵芭蕾舞剧团", 1969年更名为"中国舞剧团"。
8. 北京舞蹈学院,《北京舞蹈学院院志》；茅慧,《新中国舞蹈事典》；李小祥,《中国歌剧舞剧院院史》。
9. 刘敏,《中国人民解放军舞蹈史》, 584。
10.《舞协广东分会恢复活动》,《舞蹈》, 1978（1）: 47。
11. 上海舞蹈学校1960年建立，仿效北京舞蹈学校的双轨制，设有中国舞和芭蕾舞两个学科专业。和北京舞蹈学校一样，上海舞蹈学校也在"文革"期间停办，后被五七舞蹈训练班的芭蕾舞专业取代，学校复课后，双规制也随之恢复。宋鸿柏,《舞苑春秋：上海舞蹈家的摇篮》, 36—37。
12.《舞蹈简讯》,《舞蹈》, 1978（4）: 22—23；《辽宁、新疆、山东、四川舞协分

会相会相继恢复活动》，《舞蹈》，1978（5）：13。

13.《邓小平副总理主持以周恩来总理名义举行的盛大招待会》，《人民日报》，1975年10月1日。出席招待会的舞蹈界其他重要人物有李承祥、白淑湘和张均（1935—2012）。

14.《热烈庆祝中华人民共和国成立二十八周年》，《光明日报》，1977年10月1日。

15.《中国文联全国委员会举行扩大会议》，《光明日报》，1978年6月6日。

16. 名单上有冯国佩、白淑湘、陈锦清、吴晓邦、宝音巴图、赵青、赵德贤、胡蓉蓉、梁伦、康巴尔汗、盛婕、斯琴塔日哈和戴爱莲。《第四次文代会主席团名单》，《人民日报》，1979年10月31日。

17.《文联名誉主席、主席、副主席名单》，《人民日报》，1979年11月17日。

18.《中国文联各协会、研究会新选出的主席、副主席》，《人民日报》，1979年11月17日。

19.《全国委员会先后召开 选出正副主席和常委》，《人民日报》，1949年8月2日。

20. 北京舞蹈学院，《北京舞蹈学院院志》，24。

21. 北京舞蹈学院，《北京舞蹈学院院志》，72—77。

22.《毛主席周总理亲切关怀的影片〈东方红〉重见天日》，《光明日报》，1976年12月30日。

23.《〈东方红〉(音乐舞蹈史诗)》，《舞蹈》，1977（1）：10—24。

24.《东方红》。

25. 贾作光，《砸碎精神枷锁干革命》。也见张苛，《舞者断想》，253—57。

26.《舞剧〈小刀会〉又将公演》，《人民日报》，1977年1月1日；上海歌剧院，《〈小刀会〉的新生》，《光明日报》，1977年2月3日；《砸烂〈四人帮〉文艺得解放：舞剧〈小刀会〉获得新生在上海重演》，《舞蹈》，1977（1）：33。

27.《大型舞剧〈蝶恋花〉在首都重新上演》，《光明日报》，1977年8月17日。

28. 诸幼侠，《有益的探索可贵的经验》，《舞蹈》1978（6）：19—20；《国庆节期间首都文艺舞台》，《光明日报》，1978年10月1日。

29.《国庆节期间首都文艺舞台》，《光明日报》，1978年10月1日；赵青，《难忘的关怀》，《舞蹈》，1978（5）：25c26；李小祥，《中国歌剧舞剧院院史》。

30. 张拓，《牢笼关不住革命文艺的春天：控诉"四人帮"对舞剧〈小刀会〉的迫害》，《人民日报》，1978年1月30日。

31. 中华人民共和国艺术团演员名单。1978年5月内部录制，托马斯·B.戈尔德。私人收藏。

32. 节目包括《弓舞》(1959)、《盅碗舞》(1961)、《长鼓舞》(1950年代)、《荷花舞》(1953)、《洗衣歌》(1964)、《草原女民兵》(1959)、《孔雀舞》(1956)、《摘葡萄》(1959)、《红绸舞》(1951)和《春江花月夜》(1957)。中华人民共和国艺术

团演员名单。1978 年 5 月内部录制,托马斯·B. 戈尔德。私人收藏 Performance programs also consulted in Sophia Delza Papers, (S)*MGZMD 155, Box 61, Folder 6, Jerome Robbins Dance Division, New York Public Library for the Performing Arts.

33. 1959 年,吴晓邦提出舞蹈演员的公认最佳年龄,男性是三十岁,女性是二十三岁,之后演员就应该退休或转行。《为了舞蹈事业的繁荣昌盛!》,《人民日报》,1959 年 4 月 30 日。

34. 关于美国评论界对此巡演的评价,见 Wilcox, "Foreword: A Manifesto for Demarginalization"。

35. 《蝶恋花》,长春电影制片厂,1978。

36. 《彩虹》,内蒙古电影制片厂,1979。

37. 《大型舞剧〈蝶恋花〉》;庞志阳,《舞剧〈蝶恋花〉创作体会》,《舞蹈》,1978(6):13—16。也见 Nan Ma, "Dancing into Modernity"。

38. 斯琴塔日哈,《在党的民族政策的光辉照耀下发展民族的舞蹈事业》,《斯琴塔日哈蒙古舞文集》,1979,呼和浩特:内蒙古人民出版社,2008,3—14。

39. 《蝶恋花》。

40. 《彩虹》。关于斯琴塔日哈,见 Wilcox, "Dynamic Inheritance"。

41. 黄镜明,《盛开的草原之花》,《南方日报》1978 年 5 月 7 日;内蒙古歌舞团,《建团四十周年纪念册》,56—58。

42. 《庆祝中华人民共和国成立三十周年献礼演出活动》,《光明日报》1979 年 1 月 5 日;杜清源,《建国三十周年献礼演出胜利结束》,《光明日报》,1980 年 2 月 20 日;苏祖谦,《劈路闯关　新花竞艳:舞剧创作喜获丰收》,《光明日报》,1980 年 2 月 22 日。

43. 刘海翔,《西双版纳飞来的孔雀:记舞蹈演员杨丽萍》,《人民日报》,1987 年 1 月 27 日。

44. 1986—2003 年,这个作品经过至少三个版本,每个版本的音乐、编舞和灯光设计都不同。Ting-Ting Chang, "Choreo-graphing the Peacock: Gender, Ethnicity, and National Identity in Chinese Ethnic Dance" (PhD diss., University of California, Riverside, 2008). 在这里我分析的 2003 年左右的公演版本。其他两个版本,见《雀之灵》和《孔雀舞》,张奉生,《杨丽萍舞蹈 DVD》,吉林:吉林文化音像出版社。

45. 金浩,《新世纪中国舞蹈文化的流变》,上海:上海音乐出版社,2007;幕羽,《杨丽萍民族歌舞的艺术与资本逻辑:〈云南映象〉十周年启示》,《民族艺术研究》,2015(2):45—53。

46. 《云南映象》,现场演出,云南艺术大学实验剧场,中国昆明,2013 年 12 月 13 日;《孔雀》,现场演出,云南艺术大学实验剧场,中国昆明,2013 年 12 月 22 日。

47. Ting-Ting Chang, "Negotiating Chinese National Identity through Ethnic Minority Dance on the Global Stage: From *Spirit of the Peacock* to *Dynamic of Yunnan*" (paper presented at the Association for Asian Studies Annual Meeting, Toronto, Canada, March 15–18, 2012).

48．王伟，《谈舞蹈〈召树屯与南吾罗腊〉的演出及其他》，《边疆文艺》，1956（12）：74—77；《全国专业团体音乐舞蹈会演舞蹈节目剧照》，《舞蹈丛刊》，1957(1):n.p., University of Michigan Chinese Dance Collection。

49．阎吾、周长宗、段文慧，《许许多多"第一代"和"第一个"》，《光明日报》，1961年5月19日；杜惠，《金孔雀到了北京》，《光明日报》，1979年12月1日；刀国安、朱兰芳，《傣族民间神话舞剧〈召树屯与楠木诺娜〉创作经验介绍》，《舞蹈舞剧创作经验文集》，345—52。据一位作者所述，整场版作品在完成前已经被压缩。王焰，《飞舞吧！美丽的孔雀：傣族民间舞剧〈召树屯〉观后》，《舞蹈》，1979（5）：33—35。然而，据地方志，舞剧演出日期是1963年1月23日，是为了庆祝西双版纳自治州成立十周年。刀金安，《西双版纳傣族自治州民族宗教志》，西双版纳：云南民族出版社，2006。

50．晓思，《竞艳的舞剧新花：舞剧〈丝路花雨〉〈召树屯与楠木婼娜〉座谈会纪实》，《舞蹈》，1979（6）：20—22；金湘，《西双版纳的一颗明珠：舞剧〈召树屯与婻木婼娜〉观后》，《人民音乐》，1979（Z1）：27—29；王学信，《白族的金孔雀：杨丽萍》，《新观察》，1985（10）：20—26；肖钢，《孔雀公主杨丽萍》，《这一代》，1987（6）：4—7。

51．作品曾以《孔雀公主》的名称进行国际巡演，演出单位是云南省歌舞团。《云南歌舞团在香港演出受到好评》，《光明日报》，1980年10月6日；《友好往来》，《人民日报》，1980年11月11日；《云南歌舞团在新加坡演出〈孔雀公主〉》，《人民日报》，1981年1月6日。

52．庆先友，《访西双版纳民族歌舞团》，《今日中国》，1982（7）：47—51。

53．关于云南其他地区出现的早期孔雀舞所使用的服装和道具，见聂乾先，《中华舞蹈志云南卷（上册）》，上海：学林出版社，2007。

54．《双人孔雀舞》中央民族学院演出剧照，《人民画报》，1954（7）：20—22。

55．李佳俊，《孔雀公主型民间故事的起源和发展》，《思想战线》，1985（2）：42—50。

56. Toshiharu Yoshikawa, "A Comparative Study of the Thai, Sanskrit, and Chinese Swan Maiden" (paper presented at the International Conference on Thai Studies, Chulalongkorn University, Thailand, August 1984).

57. Terry Miller, "Thailand," in *The Garland Handbook of Southeast Asian Music*, ed. Terry Miller and Sean Williams (New York and London: Routledge, 2008), 121–82.

58．陈贵培，《傣族民间文学的传播者："赞哈"和"埃章"》，《光明日报》，

1956年11月16日；Qu Yongxian, "Cultural Circles and Epic Transmission: The Dai People in China," *Oral Tradition* 28, no.1 (March 2013):103-24. 根据未注明日期的地方志，傣族地区至少存在9个不同版本的故事，既有叙事长诗也有民间传奇故事。这些故事的名称有《召树屯》、《猎人与孔雀》(即《召树屯与南木洛鸾》)、《召树屯和兰吾罗娜》、《朗罗恩》、《南退汉》等，《中国民俗通志：民间文学志（下）》，539—40，济南：山东教育出版社，2005。

59. 岩叠、陈贵培，《召树屯（傣族民间叙事诗）》，《边疆文艺》，1956（12）：3—29；李乔、刁发祥、康朗甩、马宏德、李岚，《召树屯和南木洛鸾（傣族神话）》，《草地》，1957（12）：37—40；刀金安，《西双版纳傣族自治州民族宗教志》，20。

60. 程十发，《召树屯（连环画四幅）》，《美术杂志》，1957（10）：32—33；《我国最长的一部彩色木偶片〈孔雀公主〉在上海拍成》，《光明日报》，1963年12月12日；中国戏曲志编辑委员会，《中国戏曲志·云南卷》，1994，107。

61. 岩叠、陈贵培，《召树屯（傣族民间叙事诗）》，5—6。

62. 同上，6。

63. 《〈召树屯与南吾罗腊〉的演出及其他》，74—75。

64. 同上，75—76。

65. 《全国专业团体音乐舞蹈会演舞蹈节目剧照》。

66. 《孔雀公主》，上海动画电影制片厂，1963。关于这部电影的更多论述，见 Sean Macdonald, *Animation in China: History, Aesthetics, Media* (New York and London: Routledge, 2016), 113-29。

67. 这个作品似乎参考了梅兰芳《天女散花》中的仙女形象。

68. 近似的裙子也出现在毛相的《双人孔雀舞》和金明的《孔雀舞》中，但领子部分显然是参考了西双版纳歌舞团的舞剧设计。

69. 《百凤朝阳》。

70. 金湘，《西双版纳的一颗明珠：舞剧〈召树屯与婻木婼娜〉观后》，29。

71. 岩叠、陈贵培，《召树屯（傣族民间叙事诗）》，15—16。

72. 同上，16。

73. 同上。

74. 因为这个版本从未在国家艺术节上演出过，且作品完成后不久就遭到了批判，所以国家级平面媒体中几乎没有资料记载，需要进行更多研究，利用地方资源来确定作品的具体形式和内容。然而，有许多谈论1978年版本的评论家，包括编导刀国安在内，都认为作品源于早期作品，表明这两者之间可能存在较大的相似性。

75. 王焰，《飞舞吧！美丽的孔雀：傣族民间舞剧〈召树屯〉观后》，33。

76. 贾作光,《勇于实践勇于创新（谈舞剧〈召树屯与楠木婼娜〉的艺术成就）》,《边疆文艺》, 1980（11）: 65—66、65。

77.《傣族舞剧〈召树屯〉中的孔雀公主》,《民族画报》, 1979 年 5 月, 封面照片。对比王伟,《谈舞蹈〈召树屯与南吾罗腊〉的演出及其他》和《全国专业团体音乐舞蹈会演舞蹈节目剧照》中的照片, 1957。

78. 晓思,《竞艳的舞剧新花: 舞剧〈丝路花雨〉〈召树屯与楠木诺娜〉座谈会纪实》, 21。

79. 赵修善,《兰州上演舞剧〈丝路花雨〉》,《光明日报》, 1979 年 6 月 27 日。

80. 梁胜明、杜惠,《〈丝路花雨〉为中国舞剧开辟了新路》,《光明日报》, 1979 年 10 月 30 日；《献礼演出评奖工作圆满结束》,《人民日报》, 1980 年 4 月 19 日。

81. 甘肃省歌舞剧院,《丝路花雨》演出节目单, 国家大剧院, 2009 年 8 月；赵之洵等,《〈丝路花雨〉评介》, 甘肃省歌舞团, 2000。

82.《煤矿艺术团赴美国、加拿大访问演出》,《人民日报》, 1982 年 10 月 11 日。

83.《丝路花雨》, 西安电影制片厂, 1982;《丝路花雨》,《电影之友》, 1982（9）: 21—22;《简讯》,《光明日报》, 1983 年 1 月 2 日。

84. 甘肃省歌舞剧院,《丝路花雨》, 现场演出, 国家大剧院, 2009 年 8 月。

85. 除了第五章提到的演出地点外, 甘肃省歌舞团还在澳门、台湾、日本、拉脱维亚、俄罗斯、西班牙、泰国和土耳其等国家和地区演出了《丝路花雨》。甘肃省歌舞剧院, 演出节目单；赵之洵等,《〈丝路花雨〉评介》。

86. 吴晓邦,《中国舞剧在前进: 看〈丝路花雨〉有感》,《光明日报》, 1979 年 10 月 30 日。

87. 同上；晓思,《竞艳的舞剧新花: 舞剧〈丝路花雨〉〈召树屯与楠木诺娜〉座谈纪实》; 宋守勤,《友谊路上飞新花: 试谈舞剧〈丝路花雨〉》,《舞蹈》, 1979（5）: 30—32; 肖云儒,《盛唐景, 敦煌画, 丝路花: 漫话舞剧〈丝路花雨〉》,《陕西戏剧》, 1981（12）: 3—5。

88. Ning Qiang, *Art, Religion, and Politics in Medieval China: The Dunhuang Cave of the Zhai Family* (Honolulu: University of Hawai'i Press, 2004), 1.

89. 高金荣,《敦煌石窟舞乐艺术》, 兰州: 甘肃人民出版社, 2000。

90. Lanlan Kuang, "Staging the Cosmopolitan Nation: The Re-Creation of the Dunhuang Bihua Yuewu, a Multifaceted Music, Dance, and Theatrical Drama From China" (PhD diss., Indiana University, 2012); 邝蓝岚,《敦煌壁画乐舞: "中国景观" 在国际语境中的建构、传播与意义》, 北京: 社会科学文献出版社, 2016。

91. Valerie Hansen, *The Silk Road: A New History* (Oxford: Oxford University Press, 2012), 167。

92. Hansen, *The Silk Road*, 168。

93. Patricia Buckley Ebrey, "A Cosmopolitan Empire: The Tang Dynasty 618–907," in *The Cambridge Illustrated History of China*, 2nd ed. (Cambridge: Cambridge University Press, 2010), 108–135.

94. Ibid., 108.

95. 甘肃省歌舞剧院,《丝路花雨》,中华人民共和国三十周年庆祝演出节目单,1979年10月,北京舞蹈学院档案;甘肃省歌舞剧院,《丝路花雨》,舞台录像,20世纪80年代初,贺燕云私人收藏。

96. 吴晓邦,《中国舞剧在前进:看〈丝路花雨〉有感》;宋守勤,《友谊路上飞新花:试谈舞剧〈丝路花雨〉》。

97. 高金荣,《敦煌石窟舞乐艺术》,14。高金荣提供的数字是452个洞窟。

98. 兆先,《丝路花雨的舞蹈语言》,《文艺研究》,1980(2):98—102。

99. 同上,100;甘肃省歌舞团,《丝路花雨》,舞台录像;《丝路花雨》,电影。

100. 甘肃省歌舞团,《丝路花雨》,舞台录像;《丝路花雨》,电影。

101. 刘少雄,《探索、求教与求精:〈丝路花雨〉创作体会》,中国艺术研究院舞蹈研究所编辑,《舞蹈舞剧创作经验文集》,北京:人民音乐出版社,1985,297—302。

102. 刘少雄,《探索、求教与求精:〈丝路花雨〉创作体会》,298;段文杰,《真实的虚构:谈舞剧〈丝路花雨〉的一些历史依据》,《文艺研究》,1980(2):103—8。

103. 刘少雄,《探索、求教与求精:〈丝路花雨〉创作体会》,299—300。

104. 同上,301。

105. 叶宁,《难能可贵的创新》,《人民日报》,1979年11月11日。

106. Michael Sullivan and Franklin D. Murphy, *Art and Artists of Twentieth-Century China* (Berkeley: University of California Press, 1996), 106.

107. Sullivan and Murphy, *Art and Artists*, 106.

108. 甘肃省歌舞团节目单。

109. FitzGerald, *Fragmenting Modernisms*, 111–12.

110. Ibid., 113–14.

111. 戴爱莲,《我的艺术与生活》,127。也见彭松,《采舞记:忆1945年川康之行》。

112. 戴爱莲,《发展中国舞蹈第一步》。

113. 高金荣,《敦煌石窟舞乐艺术》,83—84。

114.《飞天舞》,中国舞蹈艺术研究会编辑,《中国民间舞蹈图片选集》,上海:上海人民美术出版社,1957;戴爱莲,《谈飞天》,中国艺术研究院舞蹈研究所编辑,《舞蹈舞剧创作经验文集》,34—36。

115.《独舞、双人舞表演会》,《舞蹈》,1961(8);李兰英,《飞天》,《人民画

报》，1963（4）：封面照片。

116.《表现我国人民伟大艺术成就》，《光明日报》，1951年4月12日。

117.《政务院文教委员会嘉奖敦煌文物研究所工作人员》，《光明日报》，1951年6月11日。

118.《北京大学历史系举办"敦煌壁画展览会"》，《光明日报》，1954年11月23日；《敦煌艺术展览会开幕》，《光明日报》，1955年10月9日；高金荣，《敦煌石窟舞乐艺术》，41—42。

119.《敦煌唐代壁画中的飞天》，《舞蹈通讯》（会演专号），1951（1）：封面。

120. 阴法鲁，《从敦煌壁画论唐代的音乐和舞蹈》，《舞蹈学习资料》，1954（4）：46—57。

121.《古代舞蹈图片》，《舞蹈学习资料》，1956（10）：141—58；《我国的古代舞蹈》，《舞蹈通讯》，1956（11）：37—38；王克芬，《我国丰富的古代舞蹈资料》，《舞蹈通讯》，1956（12）：21；董锡玖，《霓裳羽衣舞》，《舞蹈通讯》，1956（12）：22；原田淑人、董锡玖（译自日语），《中国唐代女子的服饰》，《舞蹈丛刊》，1957（2）：120—30。

122.《古代舞蹈图片》，155。

123. 愚翁，《灿烂的过去，光辉的未来：参观中国舞蹈艺术研究会中国舞蹈史资料陈列馆》，《舞蹈》，1958（1）：51—54。

124. 欧阳予倩，《试探唐代舞蹈》，《舞蹈》，1959（4）：30—33；冬青，《唐人诗歌中的乐舞资料》，《舞蹈》，1959（12）：26；欧阳予倩，《唐代舞蹈续谈》，《舞蹈》，1960（6）：27—28。

125. 吴晓邦，《两年间》，《舞蹈学习资料》，1956（11）：17—20。

126. 叶宁，《谈整理研究中国古典舞蹈中的几个问题》，《舞蹈学习资料》，1956（11）：68—80。

127. 同上，70。

128.《宝莲灯（舞剧故事）》，《舞蹈》，1958（1）：14—15；《宝莲灯》。

129. 因英，《三圣母角色的创作》，《舞蹈》，1958（1）：18—20、18。

130. 冯双白，《中国舞蹈家大辞典》，115—16。

131. 李开方，《玉琢金雕丝路花：介绍舞剧〈丝路花雨〉的几位主要演员》，《陕西戏剧》，1981（12）：6—10，9。

132. 同上，7—8。

133. 翟子霞，《中国舞剧》。

134. 兰珩，《舞剧〈文成公主〉在京公演》，《光明日报》，1979年12月7日。

135. 苏祖谦，《劈路闯关 新花竞艳》。

136. 李耀宗，《舞剧艺术片的新探索：藏族舞剧〈卓瓦桑姆〉从舞台到银幕》，

《人民日报》，1984 年 9 月 29 日。

137.《卓瓦桑姆》，峨眉电影制片厂，1984。

138. 易凯、张世英，《国庆首都文艺舞台气象一新》，《人民日报》，1985 年 9 月 28 日。

139. Wilcox, "Han-Tang *Zhongguo Gudianwu* and the Problem of Chineseness in Contemporary Chinese Dance: Sixty Years of Controversy," *Asian Theatre Journal* 29, no.1 (2012):206-32.

140. 伊努思的出现可以看成 1979 年中国对外关系和政治经济转变的产物，当时邓小平正在推动对外开放，推行市场经济改革，鼓励对外贸易。Emily Wilcox, "Performing the Post-Mao Economy: Global Capitalism and the Merchant Hero in *Flowers and Rain on the Silk Road*" (paper presented at the Association for Theater in Higher Education Annual Meeting, Chicago, IL, August 11-14, 2016).

141. 商如碧和王晓蓝都曾于 1980 年在北京开设工作坊。1983 年王晓蓝重返中国，与澳大利亚裔玛莎格雷姆舞团演员卢斯·派克斯一起在北京、上海、昆明、广西和广东开设了一系列工作坊。王晓蓝还在爱荷华州立大学设立了中美舞蹈交流专业。晓照，《商如碧在北京》，《舞蹈》，1980（3）：25；王晓蓝，《美国现代舞略谈》，《舞蹈》，1980（4）：35—37；"Chinese Coup for Festival," *Canberra Times*, February 2, 2006；廖炜忠，《美国舞蹈家王晓蓝、卢斯·派克斯在广州》，《舞蹈研究》，1983（3）：115。

142. 关于这一项目详情，包括有关艺术家们的个人体会，见 Ruth Solomon and John Solomon, eds., *East Meets West in Dance: Voices in the Cross-Cultural Dialogue* (1995; New York: Routledge, 2011)。也见 *Routledge Encyclopedia of Modernism*, s.v. "Guangdong Modern Dance Company," by Emily Wilcox, 2016, electronic。

143. Wilcox, "Moonwalking in Beijing."

第六章　继承社会主义传统：21 世纪的中国舞

1. 张东亮，《为了重病父亲的笑容：新疆美女一舞夺冠》，《侨园》，2014（9）：16—17。

2.《中国好舞蹈》，浙江卫视，2014。

3. 张东亮，《为了重病父亲的笑容：新疆美女一舞夺冠》，17；王泳舸，《对新世纪新疆舞蹈教育发展的思考》，《新疆艺术》，2000（6）：57—58。

4. 在新疆艺术学院进行田野考察访问，乌鲁木齐，2015 年 8 月。

5. 地拉热·买买提依明，作者采访，2015 年 8 月 9 日，乌鲁木齐。

6. 张东亮，《为了重病父亲的笑容：新疆美女一舞夺冠》，16。

7. 买买提米·柔孜（1932 年出生），作者采访于 2015 年 8 月 9 日，乌鲁木齐。康

巴尔汗的老师塔玛拉·哈农远近闻名，因为她是乌兹别克斯坦公共场所不戴面纱跳舞的第一位妇女。据玛丽·马萨约·多伊所说，哈农的一位学生被自己的亲哥哥杀害，就因为哥哥认为妹妹在公共场所跳舞令他蒙羞。Mary Masayo Doi, *Gesture, Gender, Nation.*

8. 阿米娜，《康巴尔汗的艺术生涯》，34。

9. 据历史记载，唐朝时期新疆曾流行一种舞蹈，名为"盘铃舞"，受此启发，康巴尔汗和她的舞者妹妹一起创造了这个舞蹈，中文音译"木希格拉提"。表演时，舞者在一个手指上戴四个核桃，其他手指、手腕、肩膀和双脚戴上不同大小的铃铛。阿米娜，《康巴尔汗的艺术生涯》，34—35。

10. 国家大剧院，《中国舞蹈十二天：高度推荐——古丽米娜作品〈古丽米娜〉》，宣传手册，2015。

11. 同上。

12.《古丽米娜》，现场演出，国家大剧院，2015年8月25日。

13. "刊首语"，《北京舞蹈学院学报》，2004（4）：3。

14. 潘志涛，《大地之舞：中国民族民间舞蹈作品赏析》，上海：上海音乐出版社，2006。

15.《大地之舞》，中国民族民间舞系制作的演出录像，上海：上海音乐出版社，2006。

16. 贾安林主编，《中外舞蹈作品赏析》，90—93。

17.《大地之舞》，节目注释，引用潘志涛，《大地之舞：中国民族民间舞蹈作品赏析》，1。

18. 从20世纪50年代末到2003年，北京舞蹈学校（后来的北京舞蹈学院）一直延续"五大民族八大地区"的课程设置，其中汉族、朝鲜族、藏族、蒙古族和维吾尔族的舞蹈是中国民族民间舞专业的必修民族舞蹈风格。傣族舞蹈2003年成为必修课程，这使得《大地之舞》在内容上反映了2004年的最新课程设置。赵铁春，《学科历史回顾》，赵铁春主编，《中国舞蹈高等教育30年学术文集：中国民族民间舞研究》，北京：高等教育出版社，2009，1—12。

19.《大地之舞》，中国民族民间舞系制作的演出录像。

20.《群舞：〈离太阳最近的人〉》，潘志涛，《大地之舞：中国民族民间舞蹈作品赏析》，20—33、28。

21. 昂欢，《论藏族鼓舞的艺术魅力：以作品〈离太阳最近的人〉为案例》，《科学咨询》，2008（23）：74。

22.《大地之舞》，中国民族民间舞系制作的演出录像。

23.《独舞：〈风采牡丹〉》，潘志涛，《大地之舞：中国民族民间舞蹈作品赏析》，58—63。

24. 金浩，《新世纪中国舞蹈文化的流变》，上海：上海音乐出版社，2007，43。
25. 关于中国民族民间舞理论与历史，见许锐，《当代中国民族民间舞蹈创作的审美与自觉》，上海：上海音乐出版社，2014。
26. 《大地之舞》，中国民族民间舞系制作的演出录像。
27. 《独舞：〈扇骨〉》，潘志涛，《大地之舞：中国民族民间舞蹈作品赏析》，34—41。
28. 关于早期例证，见高度，《当代民间舞教育批判》，《舞蹈》，1996（4）：45；于平，《我们一同高歌〈泱泱大歌〉：三论中国民间舞学科的文化建设》，《北京舞蹈学院学报》，1998（3）：13—17。
29. 明文军，《"学院派"民间舞存在的学术与社会价值》，《北京舞蹈学院学报》，1999（4）：217—20；赵铁春，《与时俱进，继往开来：中国民族民间舞教学的历史传承与学科定位》，《北京舞蹈学院学报》，2003（1—2）：22—30；潘志涛，《大地之舞：中国民族民间舞蹈作品赏析》，6—18。
30. 赵铁春，《与时俱进，继往开来：中国民族民间舞教学的历史传承与学科定位》，25—26。
31. 潘志涛，《大地之舞：中国民族民间舞蹈作品赏析》，16。
32. 赵铁春，《与时俱进，继往开来：中国民族民间舞教学的历史传承与学科定位》，30。
33. 卿青，《试论学院派民族民间舞的存在依据：再看〈大地之舞〉》，《北京舞蹈学院学报》，2005（3）：39—42；金浩，《新世纪中国舞蹈文化的流变》，41—79。
34. 更多关于中国舞的研究方法，见 Wilcox, "The Dialectics of Virtuosity"; Wilcox, "Dancers Doing Fieldwork"; Wilcox, "Dynamic Inheritance"。
35. 邵未秋，《水袖教学纵横谈》，《北京舞蹈学院学报》，1999（2）：20—26。
36. 邵未秋，《水袖研究课题展示》，作者田野考察笔记，北京舞蹈学院，2009年6月29日。
37. 邵未秋，《中国古典舞袖舞教程》，上海：上海音乐出版社，2004。
38. 邵未秋，《中国袖舞》，中国录音录像出版总社，2013。
39. 张军，《对舞蹈教学原则的认识和把握》，《北京舞蹈学院学报》，1998（1）：23—29。
40. 张军，职业简历，个人收藏，2013。
41. 张军，《中国古典舞剑舞教程》，上海：上海音乐出版社，2004；张军，《研剑习舞：中国古典舞剑舞集》，北京：天天文化艺术出版社，2012。
42. 国家艺术基金，《2017年度舞台艺术创作资助项目申报指南》，国家艺术基金官方网站，2017年1月26日访问网址 www.cnaf.cn。
43. 北海歌舞剧院《碧海丝路》，演出节目单，国家大剧院，2013年8月3—4日；刘昆、雷柯，《〈碧海丝路〉晋京讲述海上丝绸路故事》，《光明日报》，2012

年10月24日。

44. 陶身体剧场，《数位系列2&4》，演出节目单，国家大剧院，2013年8月3—4日。关于陶身体剧场，见魏美玲，《中国的边缘，美国的中心：陶身体剧场在美国舞蹈节》，《舞蹈评论》，2012（1）：59—67。

45. http://en.chncpa.org/whatson/calendar/fullcalendar/，此网址可找到2010年以来的国家大剧院演出节目。

46. 北海歌舞剧院《碧海丝路》，演出节目单，2013年8月。

47. 刘昆、张伟超，《"经常演"的才叫"精品"：记历史舞剧〈碧海丝路〉的市场探索》，《光明日报》，2013年8月16日。

48. 阿成、衣萍，《舞剧王子刘福洋》，《文化交流》，2011（12）：66—67；孙晓娟职业简介见网址：http://web.zhongxi.cn/xyjg/jxkyjfbm/wjx/shz/10478.html。

49. 《舞林争霸》，上海东方卫视，2013。

50. 陈维亚，《大型历史舞剧〈碧海丝路〉8月亮相大剧院》，崔延主编，《娱乐播报》，2013，访问网址 http://www.iqiyi.com/w_19rqvjb85d.html，2017年1月26日。

51. 刘昆、张伟超，《"经常演"的才叫"精品"：记历史舞剧〈碧海丝路〉的市场探索》。

52. Zhaoming Xiong, "The Hepu Han Tombs and the Maritime Silk Road of the Han Dynasty," *Antiquity* 88, no.342 (December 2014):1229–43.

53. 刘昆、张伟超，《"经常演"的才叫"精品"：记历史舞剧〈碧海丝路〉的市场探索》；北海歌舞剧院《碧海丝路》，演出节目单。关于地方歌舞团中政府与市场之间的关系，见 Wilcox, "The Dialectics of Virtuosity"。

54. Ship Technology © Kable 2017, accessed January 26, 2017, www.ship-technology.com.

55. 《第十一届精神文明建设"五个一工程"（2007—2009）获奖名单》，《光明日报》，2009年9月22日。

56. 刘昆，《〈碧海丝路〉：和平的信使》，《光明日报》，2011年10月21日；Ship Technology © Kable 2017, www.ship-technology.com。

57. Hong Yu, "Motivation behind China's 'One Belt, One Road' Initiatives and Establishment of the Asian Infrastructure Investment Bank," *Journal of Contemporary China*, no.11 (2016):1–16.

58. 北海歌舞剧院《碧海丝路》，演出节目单；刘昆、雷柯，《〈碧海丝路〉晋京讲述海上丝绸路故事》。

59. 刘昆、张伟超，《"经常演"的才叫"精品"：记历史舞剧〈碧海丝路〉的市场探索》。

60. 慕羽，《中国主流舞剧国际性的文化表达》，《民族艺术研究》，2016（3）：48—54。

61. 刘昆、雷柯，《〈碧海丝路〉晋京讲述海上丝绸路故事》。

62. Shi Xiaomeng, "Chinese Dance Drama Promotes 'Maritime Silk Road' at UN HQ," *Xinhua News Agency*, February 6, 2015; Tao Yannan, "Dance Drama Navigates Ancient Silk Road," *China Daily: Africa Weekly*, April 24, 2015; "Chinese Dance Drama to Boost Belt and Road Initiative in ASEAN," *Xinhua Economic News*, March 30, 2016.

63. Wilcox, "Performing Bandung."

64. 慕羽，《中国主流舞剧国际性的文化表达》。

65. 金浩，《舞过群山气更新：记青年舞蹈编导张云峰》，《舞蹈》，2001（3）：50—51。

66. 李馨，《舞之新星：记武巍峰》，《舞蹈》，2002（1）；金浩，《映日荷花别样红：从古典舞的三个剧目谈起》，《舞蹈》，2002（8）：9—10。

67. 20世纪80年代和90年代的中国古典舞剧包括《文成公主》（1980）、《秋瑾》（1981）、《红楼梦》（1980）、《岳飞》（1982）、《就义》（1982）、《楚魂》（1983）、《木兰飘香》（1984）、《铜雀伎》（1985）、《孔子畅想曲》（1987）、《长恨歌》（1988）、《唐玄宗与杨贵妃》（1988）、《虎门魂》（1992）、《红梅祭》（1992）、《白蛇与许仙》（1993）、《干将与莫邪》（1998）。瞿子霞，《中国舞剧》。

68. 根据鲁迅的《阿Q正传》、曹禺的《雷雨》和巴金的《家》改编的芭蕾舞剧出现在1981年和1983年。根据鲁迅的《伤逝》和曹禺的《雷雨》改编的民族舞剧在1981—1982年上演，根据沈从文的《边城》和曹禺的《雷雨》改编的民族舞剧出现在1966年和1999年。瞿子霞，《中国舞剧》；贾安林，《中国民族民间舞作品赏析》。

69. 金浩，《映日荷花别样红：从古典舞的三个剧目谈起》，9。

70. 《秋海棠》根据秦瘦鸥1914年的小说创作，《棋王》根据阿城1984年小说创作，《胭脂扣》根据李碧华1986年小说创作。

71. 《花样年华》，香港：泽东电影公司，2000。

72. 《阮玲玉》，香港：嘉禾电影公司，1991。

73. 《胭脂扣》，香港：嘉禾电影公司，1987。

74. 李碧华，《胭脂扣》，香港：天地图书公司，1986；《胭脂扣》，香港：嘉禾电影公司，1987。中国舞蹈评论家在解释这个舞蹈作品时会提及小说和电影。金浩，《映日荷花别样红：从古典舞的三个剧目谈起》；金秋主编《舞蹈编导学》，北京：高等教育出版社，2006，201。

75. Rey Chow, "A Souvenir of Love," in *At Full Speed: Hong Kong Cinema in a Borderless World*, ed. Ester Yao (Minneapolis: University of Minnesota Press, 2001), 209–29, 210.

76. 《胭脂扣》，1987。

77. Chow, "A Souvenir of Love," 220.

78. 金秋主编，《舞蹈编导学》，201。

79. 金浩,《映日荷花别样红：从古典舞的三个剧目谈起》, 10。
80.《5月艺事》,《读者欣赏》, 2013（5）：4; 余凯亮、叶进,《人神共舞、诗画齐吟品〈肥唐瘦宋〉之三重意境》,《舞蹈》, 2013（7）：20—21。
81. 北京闲舞人工作室, 宣传册, 北京闲舞人文化传播有限公司, 未注明日期。
82. 北京闲舞人工作室, 宣传册; 张云峰, 作者采访, 2013年7月10日, 北京; 赵小刚, 作者采访, 2013年7月28日, 北京。
83. 刘敏（1958年出生）, 解放军艺术学院舞蹈系主任、作品监制, 潘志涛和左青（1954年出生）担任作品顾问。北京闲舞人工作室,《肥唐瘦宋》, 演出节目单, 北京天桥剧场, 2013年5月18—19日。
84. 赵汝蘅等,《在漫舞中思考："舞蹈剧场〈肥唐瘦宋〉创作研讨会"发言纪要》,《解放军艺术学院学报》, 2013（3）：53—72; 毛雅琛,《且思且漫舞："舞蹈剧场〈肥唐瘦宋〉创作研讨会"发言纪要》,《舞蹈》, 2013（7）：16—20。
85. 北京闲舞人工作室,《肥唐瘦宋》。
86.《肥唐瘦宋》, 演出录像, 赵小刚代表北京闲舞人工作室提供。
87. 许锐, 节目注释, 北京闲舞人工作室,《肥唐瘦宋》; 关于中国的"舞蹈剧场"概念, 见幕羽,《中国现代舞者的"舞蹈剧场"意识初探》,《艺术评论》, 2012（2）：56—62。
88. 北京闲舞人工作室,《肥唐瘦宋》; 诗与词是唐朝和宋朝诗歌的两种类型。
89. 张云峰, 采访。
90. 武巍峰, 作者采访, 2013年7月16日, 北京。
91. 田怡, 作者采访, 2014年6月24日, 上海。
92. 赵小刚, 采访。
93. 张云峰, 作者采访, 2014年6月24日, 上海。
94. Lynn Garafola, *Diaghilev's Ballets Russes* (New York: Oxford University Press, 1989).
95. Lincoln Kirstein, *Movement and Metaphor: Four Centuries of Ballet* (London: Pitman, 1971).
96. Nancy Reynolds and Malcolm McCormick, *No Fixed Points: Dance in the Twentieth Century* (New Haven: Yale University Press, 2003), 56.
97. 北京舞蹈学院青年舞团,《春之祭》, 现场演出, 北京舞蹈学院校园剧场, 2014年7月7日。
98. 张云峰, 作者采访, 2014年7月7日, 北京。
99. Jie Li, "Introduction: Discerning Red Legacies in China," in *Red Legacies in China: Cultural Afterlives of the Communist Revolution*, ed. Jie Li and Enhua Zhang (Cambridge, MA: Harvard University Asia Center, 2016), 1–22, 5.

图书在版编目(CIP)数据

革命的身体:重新认识现当代中国舞蹈文化/(美)魏美玲著;李红梅译. —上海:复旦大学出版社, 2023.6(2023.10 重印)
书名原文:Revolutionary Bodies: Chinese Dance and the Socialist Legacy
ISBN 978-7-309-16438-1

Ⅰ.①革… Ⅱ.①魏…②李… Ⅲ.①舞蹈-文化研究-中国 Ⅳ.①J72

中国版本图书馆 CIP 数据核字(2022)第 220265 号

Revolutionary Bodies: Chinese Dance and the Socialist Legacy
by Emily Wilcox
Copyright © Emily Wilcox, 2019
Simplified Chinese edition copyright © Fudan University Press Co., Ltd., 2023
All rights reserved.

上海市版权局著作权合同登记号　图字 09-2021-0705 号

革命的身体:重新认识现当代中国舞蹈文化
[美]魏美玲　著　李红梅　译
责任编辑/方尚芩

复旦大学出版社有限公司出版发行
上海市国权路 579 号　邮编:200433
网址:fupnet@fudanpress.com　http://www.fudanpress.com
门市零售:86-21-65102580　　团体订购:86-21-65104505
出版部电话:86-21-65642845
上海盛通时代印刷有限公司

开本 787 毫米×960 毫米　1/16　印张 19　字数 245 千字
2023 年 6 月第 1 版
2023 年 10 月第 1 版第 2 次印刷

ISBN 978-7-309-16438-1/J·479
定价:98.00 元

如有印装质量问题,请向复旦大学出版社有限公司出版部调换。
版权所有　侵权必究